香港公屋

設計

變奏曲

衞翠芷

Rosman C. C. Wai

非凡出版

每個屋邨的故事，成就着香港傳奇；
城市發展的脈絡，譜出公屋設計的變奏曲。

前言

不知從何時開始，寫一本關於公屋設計的書，不覺間成為我的一個人生目標。每當做研究工作的時候，從海量的資料中看到自己需要的資訊突然出現眼前時，就像黑洞裏找到的一線光，那份由衷的喜悅和興奮，實難以用筆墨輕易描述。可能就在那個時刻，我也希望能有一天，不知是誰，能從我寫下的東西，找到他需要的那一線光，或尋回他從前公屋生活的點點滴滴，並從中，細味我曾享受過的那份充滿喜悅和興奮的幸福。我，就是從這樣純粹的初心開始，寫下上一本關於公屋設計的書——《一型徙廈的設計基因：香港公屋原型》，並在書上答應還有後續的篇章。這個與讀者的承諾，我是刻意用來鞭策自己的。一晃眼，五年過去，終於到現在才能成書。

寫這本書比想像中困難，因為覆蓋的時期長，公屋的設計也變得愈來愈複雜。但我仍然希望能秉承上一本書所傳遞的信息：建築設計——尤其是需要善用公帑和不允許任何資源浪費而興建的公共房屋——每一個細節都跟當時的社會環境、民生所需、建造技術、房屋政策息息相關，不是單靠甚麼靈感，無中生有。故此，了解公屋設計的改變，也會對當時的香港社會發展多一份了解。有趣的是，公屋的建築設計，也直接影響着居民的生活起居，締造了公共屋邨特有的精神面貌，構成我們的「獅子山精神」。

本以為自己曾在房屋署工作三十餘年，也曾參與不同項目和標準公屋大廈的設計和興建，在資料搜集、理解、分析方面，應該是順手拈來。然而，在深入探究時，還是有點瞎子摸象的感覺。首先，關於公屋的資料，普遍偏重於民生或政策，談建築設計的甚少，資料也不全面。而在走訪很多曾經參與公屋設計、工程的舊同事或相關人士時，便發現能明白房屋最高政策的，未必完全知

道實行的細節;負責實際執行的,很多時候也不一定全面了解政策實施的原因。這個不是溝通的問題,而是因為公共房屋設計、管理、保養和維修,確實是一個很複雜的議題。故此,只能盡量參考多方面的資訊來源作比對分析,把零碎資料梳理成章。只是以一己之力,深知是螳臂擋車之舉,但願能拋磚引玉,希望讀者不嫌賜教,指正錯誤,補充和修正內容,感激不已。

公共房屋牽涉多方面:民生、社會、政治、經濟等等。作為一位建築師,本書是從我熟識的建築設計角度去分析過去七十年香港房屋委員會轄下的公屋的設計變化,不單因為是它提供了差不多全港百分之九十五的公共房屋,也是我曾經工作的機構。並且,在半個世紀以來都採用的標準型公屋大廈設計,更容易讓我們體會建築設計和社會變遷之間的關係。本書採用淺白的語言,盡量減少使用建築術語,希望能深入淺出地解釋箇中關係。每個年代,都會因應社會需要,發展不同的公屋大廈設計。從最初要解決災民生活的徙置屋邨,到創造設備齊全的生活小區;七、八十年代的「十年建屋計劃」更翻天覆地改善和重建徙置屋邨,並以公屋牽頭發展新市鎮;九十年代,更率先利用裝嵌式預製組

件,改善建屋質量;後來更拆除沿用半世紀的標準公屋大廈,改用因地制宜的非標準公屋大廈設計。本書以不同年代的公屋發展分章,在每章開始時,首先交代各類標準公屋大廈出現的時代及社會背景,以及為何需要新設計樓款的原因;然後介紹該時期標準公屋大廈的設計細節;最後,分析該等標準公屋大廈的設計,如何應對社會需求和反映時代脈搏。為了讓讀者更有系統地了解公屋的發展,本書會先探討在七十年前公屋出現的原因,這部分會概說我在上本書的部分資料。

香港公共房屋是世界上數一數二的成功例子,我們應引以自豪。搜集資料和成書過程雖遇到困難,但我們現在仍能找到當年設計的人訪談,能走進還未清拆的公屋大廈感受氛圍,也能跟曾親身參與建設公屋的人面談。如果這都不能尋找到所需資料,往後的人只會加倍困難。故此,我不時提醒自己,要盡力還原本來面貌,資料盡量準確。幸好,我不是個獨行者,在整個過程中,很感激曾經給予我幫助和鼓勵的每一個人,是您們在背後的支撐,《香港公屋設計變奏曲》才得以成書。我首先要感謝中華書局的出版團隊盡心盡力為我編印,並且派了三隊攝影隊進行航拍和地

面拍攝，使本書能圖文並茂。趁此機會，更深深感謝所有受訪人士慷慨地提供珍貴資訊和補充了不少在文字檔案以外的背景資料，讓我更立體地了解當時環境和公屋設計的關係。他們包括：Michael Wright，廖本懷博士，Ian Lightbody，Bernard Williams，Miles Glendenning，Christopher Gabriel，Penny Ward，Denis McNicholl，John Lambon，Stephannie Crocket，潘承梓，伍灼宜，岑世華，何志誠，張冠城，何焸光，陸光偉，區顯輝，黎煥強，陳樂晴，馬祖輝，以及一些不願刊出姓名的舊同事和朋友，對您們沿途的幫助，我深表謝意。最後，更要感激香港藝術發展局資助創作、出版以及展覽費用，及信言設計大使資助營銷推廣及部分攝影支出，讓我們可以順利出版本書和舉辦相關研討會等活動，特此致謝。

衞翠芷

2024 年 4 月

目錄

目錄

第一章

公屋
新不如舊？

圖 1.1　舊屋邨不同形狀、高度的樓宇，帶來不一樣的美感。(攝於 2012 年的彩雲邨)

出奇地，有很多人，特別是年輕人，都曾經問筆者，為甚麼香港的公共屋邨舊的比新的好？筆者大惑不解。無論從規劃、設計、配套、用料、保安，到單位大小、樓宇結構、屋宇裝備、能源環保、無障礙設施等等，公屋一直都在進步，為何市民會覺得舊的屋邨竟比新的好？本以為是一兩個人的逆思維，但當問的人多了，也令筆者開始思考為甚麼會有這樣美麗的誤會。

筆者反問他們為何有這樣的想法？他們就會說以前的屋邨很有人情味，大家互相照應，守望相助，有需要時可以把孩子交由鄰居家看管，借油借鹽借錢更是作為鄰居的義務。在 1950、60 年代，若公屋住戶中一個家庭裏有一部收音機或後來的電視機，都可以成為附近幾個家庭的集體娛樂……建基於對鄰居的信任，大家可以夜不閉戶，而且，把門打開了後，能讓空氣更流通，細小的室內空間也變得更涼快。走廊、樓梯平台、升降機大堂便是小孩踢球玩耍、做功課、捉迷藏的遊樂場；也是大人們搓麻將，與鄰居們說三道四、閒話家常的小天地；大夥們甚至可以在這裏放一張大的枱面圍爐吃火鍋，大快朵頤；如果家裏人口眾多，這些地方便是他們睡房的延伸，晚上直接在樓梯平台、升降機大

堂「打地鋪」[1]是常有之事。由於許多屋邨都依山而建,這座樓的走廊往往可以連接到另一座的走廊,再通過樓梯或升降機,便可以在能避雨遮陽的環境裏從山下走到山上,方便之餘也是小孩們尋幽探秘的好去處。聽着,筆者也沉醉於他們描述的過去中了⋯⋯

他們還說,以前的屋邨外貌各有特色,樓宇形狀不一,層數有多有少,形成的天際線高低有致。室外建設雖然比較簡單,但有這些存在超過半世紀的樓宇作背景,人們便可以輕易找到許多「打卡位」[2],鏡頭裏盡是滿滿的簡樸風格,既生活化,又帶點歲月滄桑,所以他們覺得這些舊屋邨充滿美感。接着,他們便會略帶感慨地說:「不過,這一切在新的屋邨裏都會消失,現在連鄰居是誰都不知道了!」

聽罷,筆者開始有點明白他們為甚麼會對舊屋邨情有獨鍾。首先,能描繪那些徙置區或早期公屋生活場景的人,估計現在大概都是中年或年逾花甲的老年人了。早年,他們仍是孩童,或只是個不知愁滋味的少年郎,所以在他們的記憶裏,公屋生活都是一些關於玩耍和比較愉快的生活點滴,或許也會多添一點——每天除了上學做功課以外,再做點零活,例如串珠仔、造塑膠花、成衣加工等來幫補家計。那時候通常父母也會給這些肯幹活的小孩們多一點零用錢,多勞多得,所以他們也心甘情願、毫無怨言地幹下去,並且生怕那些提供零活的山寨工廠[3],不夠貨源讓他們加工。那個時候很多屋邨家庭都靠這些補貼開支,也變成改善生活的理所當然之舉。至於今天的年輕人,聽着父母長輩們訴說着這些幾乎被浪漫化的生活經驗,以及在如今的大都會似乎被遺忘了的濃厚人情味,必定會對以前種種無比嚮往,這也是可以理解的。

但若我們跟那時居住在公共屋邨的成年人——如今應該是八、九十歲的老年人了——談起早期的屋邨生活,他們便另有體會。他們會憶述當時生活艱難,徙置區或早期公屋品流複雜,往往要為確

1　在地上鋪上地蓆,席地而睡。
2　適合拍照片的位置。
3　指家庭式工業或小規模的工廠。

保女兒夜歸或在公共澡間洗澡的安全而操心；夏天晚上如果不打開門讓空氣多流通，室內簡直悶熱得讓人無法入睡。由於當時的居民很多是受天災、火災影響的難民或新移民，大家資源匱乏，在沒有選擇的情況下必須團結起來，互相幫助、攜手才能度過各種各樣的難關，所以那種互相關懷的「人情味」也就慢慢建立起來了。雖然屋邨的生活對他們來說，不算是盡善盡美，但那一代人曾經歷過第二次世界大戰，都是比較容易滿足的，能吃飽飯，能有瓦遮頭，便心滿意足了。而且相比他們原來所居住的木屋區，徙置大廈用混凝土結構建成，再也不怕祝融之災，已是個不折不扣的天堂！

那麼，他們說的「人情味」現在往哪裏去了？雖然筆者不是社會學家，但估計這不是屋邨獨有的問題，而是整個社會變遷的結果。試想，如果有鄰居每天外出工作或到市場買菜時都把自己的小孩放在你家裏請你看管，一天兩天你還可以勉為其難接受，但長久下來就會覺得很有難度、責任太大，心想我這裏又不是託兒所。又或者做飯缺油缺鹽時，你會到隔壁借嗎？不會吧！因為在你家附近總有一間超級市場，隨時可以補給。

要不然，透過外賣平台購物、點餐，也非常方便。所以筆者相信，你無論如何也不會按門鈴，到鄰家去借吧。又如果現在有小孩在你家門前踢球，或有人在升降機大堂打麻將，可能大家都會即時到管理處甚或到環保處投訴噪音吧！以前覺得無所謂或理所當然的事情，隨着時代不同，價值觀也會隨之轉變。現在我們都需要有自己的私人空間，不喜歡被別人干擾，鄰里關係再好，公共空間也得與私人空間劃清界線，早上在升降機大堂碰上面會點頭寒暄已是非常睦鄰的行為了。有人將此歸咎於新公屋的設計，使各家各戶一關上門便與鄰居隔絕。或許，設計方面是可以再花多點心思，但的而且確，即使能重建以前有相連走廊或允許在公共地方打麻將、吃火鍋的公屋，也難以恢復以前的「人情味」。時移世易，無有對錯。

至於有人覺得舊屋邨外貌更具吸引力，作為一名建築師，這倒令筆者覺得非常有趣。看着照片，筆者也覺得舊屋邨很上鏡，認真地思考後，也開始有點了解這觀感從何而來。大抵上，舊的公共屋邨，樓宇都比較矮，只有十多二十層高，只要在地面或平台花園退後幾步，面向樓宇，便可以看到屋頂和藍天，加

上樓宇大多是長條型的層板式建築[1]，立面往往是平整的，包含着嵌入式的陽台和陽台護牆，形成一實（陽台護牆）一虛（嵌入式的陽台）的橫向條子，有了這些規律性的幾何圖形做背景，無論前面站着的是人還是物件，畫面都會顯得很有肌理和有趣味性。新的公屋則大部分都有四十層，由於結構力學需要，不能再是層板式，而是塔狀和中間是核心力牆的高層大廈，人站在地面是沒有可能看到屋頂的。樓宇的層面設計也因為法例對通風和採光的要求，形成了很多的內角和凹凸的立面。雖然在千禧年後採用了非標準型樓宇的設計，理應每幢樓宇的設計都不一樣，但每個單位都離不開客廳、睡房、廚房和浴室，而各個空間都需要有各自的窗[2]，這些窗都要開向露天地方，於是為了增加可以用予開窗的外露牆壁，便自然需要增加內角和凹凸的牆面了。故此，從地面看上去，反而都變成差不多統一的樣子了。以前由於可以看到屋頂，我們也很容易了解一幢樓宇的形狀，是長條的、工字型

的、方形的，還是三角形的，一目瞭然。很多時候在同一個屋邨裏面，都會分佈有好幾種不同設計類型的公屋，雖然都是標準型的樓宇設計，但由於線條及形狀鮮明，便會給人變化多端、趣味盎然的感覺。這樣便也造就了無數的「打卡」勝地，相信這也是為何舊屋邨會令人覺得更有看點的原因之一。

說到這裏，讀者可能會問，那為甚麼以前同一條公共屋邨會有不同設計的樓宇放在一起，現在又不用呢？或者，更根本的問題，為甚麼要有這些不同的設計？甚麼是徙廈一型、二型、雙塔式、H型、雙H型、三H型、I型、雙I型、Y1、Y2、Y3、Y4型、長型、相連長型、三連長型、和諧式……？這些不同設計的出現，所為何事？是因為不同建築師要大顯設計身手，還是要配合建造技術的不斷進化？是配合政府房屋政策的改變，還是為了迎合居民對生活的期盼？這些都是有趣和值得深究的問題，也是筆者多年來透過在房屋署做建

1 即 slab block。Slab 是層板的意思，也就是說樓宇每一層的面積和設計一樣，像一塊塊長板疊高的樣子，但由於力學的關係不能建得很高。

2 雖然在現時的建築條例裏廁所、浴室容許沒有窗戶，但公共房屋方面，為了免卻居民要額外裝置通風設備，例如抽氣扇等，所有廁所、浴室都是設置有窗的。

築師的實戰經驗總結和在大學裏研究的課題。筆者希望能把這些研究成果結集成書與大家分享，為後來者展示超過半世紀不同時期的公共房屋設計是如何與時代呼應，以及提供廣廈千萬給予市民安居的，並通過梳理這些設計背後千絲萬縷的原因、理念，從中窺探前行者如何用建築解決他們當時面對的住屋困難問題。住房是民生必需品，而政府用公帑資助的房屋，設計的唯一目標必是要滿足居民生活上的不同需要，以實用為主，不用花巧的設計，但麻雀雖小，卻要五臟俱全。正因為這樣，公共房屋的設計很能反映社會的發展、人民的生活模式和大眾的價值觀。故此，筆者希望透過了解前人們走過的路，讓他們的智慧啟發我們創建和處理類似的住屋問題時的新思維。

現在，就讓筆者把這個史詩式的有關香港公共房屋設計的故事，向你娓娓道來。

第二章

香港的房屋問題

要敘述這個關於香港公共房屋的設計故事，就不得不從香港剛開始被英佔的十九世紀中葉說起。很多人都以為香港的公共房屋緣起自為了要安置 1953 年石硤尾村大火的難民，就連許多官方資料也是這樣寫的。但正如一些學者所說，石硤尾村大火只是一條導火線，卻不是政府開始興建公共房屋的真正原因[1]。其實，香港的房屋問題，由來已久。

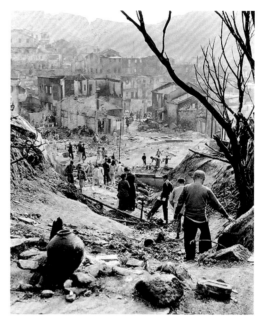

圖 2.1　1953 年發生的石硤尾大火，火災過後的情況。

1　Smart，2006，頁 178-189；Ure，2012，頁 188-189。

2.1
房屋問題與社會發展息息相關

香港曾經是一個小漁港,1841 年英軍登陸水坑口,根據該年 5 月的《香港政府憲報》[1] 所描述,香港只是一個擁有十六條村莊和七千多人口的地方。當時的英國議會外交大臣帕默斯頓勳爵(Lord Palmerston)曾經說過:「香港,是個沒有任何房屋的荒島……[2]」雖然說得有點誇張,但能肯定的是,那時的住房一定不是個問題。

但從道光三十年(1850)末至同治三年(1864)的太平天國之亂[3] 開始,整個中國都陷入腥風血雨的動亂中,而香港便成為很多內地老百姓逃難的天堂。在 1881 年的維多利亞城[4] 人口統計中,可以看到當時的人口分佈以男性為主,中國籍男士佔 67,000 人,女性則只有 18,000 人,男女比例差不多是 3.7:1[5]。這個男多女少的現象是可以理解的:當時中國局勢混亂,家裏的男人大都隻身來香港找尋生計,希望能在這相對穩定的地方賺點錢,寄回家鄉以養活家裏的老老少少,心裏同時想着,當時局好轉時,便返回家鄉。故此,當時很少人會

1 *Hong Kong Government Gazette.*

2 英國議會外交大臣帕默斯頓勳爵(Lord Palmerston, British Parliament Foreign Secretary)在 1841 曾經說過:"Hong Kong: a barren island with hardly a house upon it…" 記錄於徙置事務署年報。

3 太平天國之亂中的傷亡人數超過一千萬(Gracie,2012)。有說法認為各種統計中,因太平天國之亂而失蹤、移民、死傷的人口約有一千萬到七千萬人不等。無論如何,這都是中國歷史上非常慘重的一次內戰。

4 維多利亞城(City of Victoria)覆蓋今天的堅尼地城、石塘咀、上環、中環、金鐘及灣仔。

5 詳細人口統計見於查維克先生的報告裏有關 1881 年 4 月 3 日維多利亞城人口統計數據(Chadwick,1882,頁 9)。

帶同家眷來香港這個陌生的地方安頓下來的。根據查維克先生的報告[1]，除了本地人會從商，做點買賣或從事工藝技工外，其他來港的新移民，大部分都是幹粗活的。從廈門、福州來的「鶴佬」主要是抬轎「咕哩」[2] 或以打漁為生的船民；而來自中國廣東東北部的「客家」人則大部分從事打石工作[3]、打鐵工作，或其他體力勞動例如搬運工人（當時都稱為「咕哩」）等。對這些單身漢來說，住房只是睡覺的地方，擁擠簡陋一點都沒關係，就算只是上、中、下三層床位的其中之一亦足矣，最重要是可以多省點錢寄回家鄉。所以有學者認為，「香港自此習慣了細小的臥室及能在一個床鋪裏生活」[4]。正因如此，香港人對高密度環境及細小房間的接受能力比其他任何一個地方都強。更令人意想不到的竟是，在這座二十一世紀繁華大都市的背後，仍有着超過二十多萬人口住在人均面積不足三分之一個標準泊車位的微型「劏房」裏[5,6]。

太平天國之亂後，移民的湧入令香港的人口暴增，根據香港土地委員會的報告（1887），在 1886 年，香港人口已經飆升至 157,400，而平均每一個住屋裏居住着 18 人！擁擠情況可見一斑。但除了住屋的問題，還有衛生問題。查維克先生報告裏[7]描述當時華人聚居的太平山街唐樓的情況非常擠迫，極度骯髒，到處是廢水和垃圾，糞渠淤塞、爆裂，板間房及唐樓地下底樓完全沒有窗戶可通風採光。他曾敦促當時的港英政府應以法例對住屋、供水和渠務問題加以管制和進行改善工程。

1　Chadwick，1882，頁 9。

2　即苦力。

3　香港開埠初年，共有百多個石礦場，遍佈港九新界，如大坑、跑馬地、銅鑼灣、鰂魚涌、北角、亞公岩、筲箕灣、西營盤、石塘咀、薄扶林、石澳、索罟灣、屯門藍地、九龍安達臣道、鑽石山、茶果嶺（藍田）等地。（蕭國健，2013，頁 111；《明報》，<「採石仔」曾養活香港 花崗岩礦場瀕臨終結 >，2021 年 6 月 17 日）。早期採礦的方法，主要靠工人用鎚、鑿、楔子將石塊從岩體分離，再以手鎚把石塊逐一鑿碎，即所謂「採石仔」。（政府新聞網，< 礦務 70 載貢獻基建發展 >，2021 年 9 月 26 日）

4　P. T. Lee，2005，頁 11。

5　「劏房」是指把一個住宅單位分割成數個設有簡單廚廁功能的房間，並分租給不同的家庭居住的場所。劏房住戶人均居住面積為 71.04 平方呎，而二人住戶下降至 60.3 平方呎，四人以上住戶只有 40.9 平方呎，即差不多等於三分之一車位的面積。

6　新民黨，2021，頁 6-11。

7　Chadwick，1882，頁 12-14。

可是由於有更多的內地移民擁至,當時擠迫的居住環境和惡劣的衛生情況不但沒有改善,反而是每況愈下,終於導致 1894 年太平山地區的淋巴腺鼠疫爆發。根據 1887 年度公眾衛生條例第 24 項[1],香港於 1894 年 5 月 10 日宣佈成為疫埠。從 1894 年到 1923 年間,共有 22,000 宗染疫病例,當中 93% 是死亡個案[2]。鼠疫爆發後,政府不得不把受感染最嚴重的太平山地區的 10 英畝土地收回[3],並強制居民遷出,拆毀房屋,將整區夷為平地[4]。

於 1902 年,英國衛生委員查維克(Osbert Chadwick,1844-1913)再次被香港政府邀請[5],以當時的水務及渠務部[6]顧問工程師的身份,與熱帶衛生病學專家辛普森(Dr. W. J. Simpson,1855-1931),一起研究香港的衛生情況與瘟疫流行的關係。查維克狠批港英政府沒有積極根據他在 1882 年提出的意見改善衛生,尤其是有關渠務方面的。他認為單靠收地拆屋清除不符合衛生條件的房屋來改善居住環境並非辦法,應要思考如何面對和解決工人階級的住屋問題,雖然那是一個連英國本土都還沒能好好解決的問題[7]。當時的港英政府看完報告後,卻把查維克的建議束之高閣。這也難怪,因為在他們的英國老家,工人階級住房法例(*Housing of the Working Classes Act*)要到 1890 年才成立,第一個由政府出資興建給工人階級居住的界限邨(Boundary Estate)也剛在 1900 年才落成。

1　香港港督府(Government House of Hongkong),1894,頁 283。

2　Starling, Ho, Luke, Tso & Yu,2006,頁 27。

3　政府回收的範圍從東面的樓梯街到南面的律打街和堅巷,西面從普仁街到北面的太平山街,共 10 英畝土地(Starling et al.,2006,頁 154)。

4　現址變為卜公花園,設有紀念牌匾記述鼠疫的歷史。

5　查維克於 1882 年首次應邀來港研究香港的衛生情況並提出改善方案,發表了查維克先生的報告(Chadwick.(1882). *Mr. Chadwick's Reports on the Sanitary Condition of Hong Kong with Appendices and Plans*)。

6　Water and Drainage Department,是現時水務署及渠務署的前身。

7　詳情見查維克的香港衛生情況報告(Chadwick. (1902). *Report on the Sanitation of Hong Kong*)。

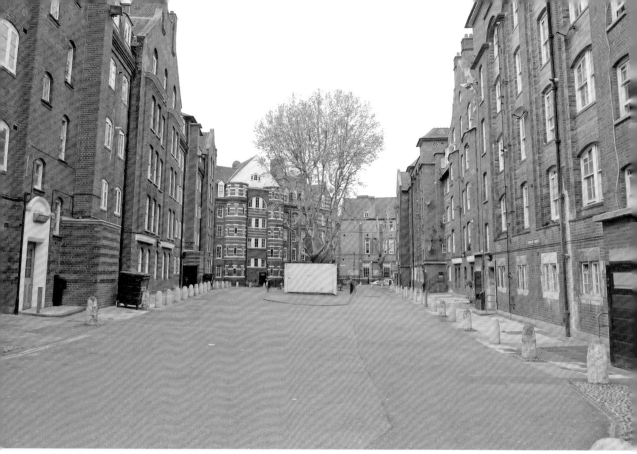

圖 2.2　英國首個由政府興建的社會性房屋──倫敦界限邨（攝於 2012 年）

第一次世界大戰後，由於貨源短缺，香港物價急升，直接影響勞工階層的生活。1925 至 1926 年由海員領導的省港大罷工和對航運等各方面的抵制[1]，更嚴重打擊了香港經濟。隨後在 1930 年代的世界經濟大蕭條[2]期間，被迫停業的工廠商舖不計其數，香港經濟陷入困境。加上內地內戰連綿，日本侵華，內地移民不斷湧入香港[3]，香港勞工長期供過於求，人民生活極為艱辛。於 1935

1　1925 年的省港大罷工，起因是上海租界發生的「五三慘案」，英籍巡捕打死罷工工人，激起民憤，全國各地舉行罷工、罷課、罷市以示抗議。香港共有 200 多個勞工團體響應，在廣州組織罷工委員會，對香港實行武裝封鎖，斷絕糧食和打擊航運，長達 16 個月。（王賡武，1998，頁 189）

2　1929 年 10 月 29 日的「黑色星期二」，美國股市狂瀉，影響席捲全球，多國的經濟下滑，形成從 1930 年到 1933 年的世界經濟大蕭條。

3　自從中華民國於 1912 年成立之後，共產黨和國民黨內戰連綿，1927-1937 年發生第一次國共內戰，1945-1950 年又發生第二次內戰。而在 1937-1945 期間，更發生了日本侵華戰爭。

年政府有關維多利亞城和九龍的擠迫情況和肺結核病的關係的研究報告《房屋委員會報告》（*Report of the Housing Commission 1935*）裏，描述了當時的情況：「在那時候，要掙扎求存，絕非易事，尤其是沒有技術的勞工，可能要三個人來分攤本來是一個人的工作，以三分之一的工資，豈能應付生活！一般僱員，如果沒有大批親戚要糊口，就算是非常走運了。」[1] 所以當時的住屋問題不單是過分擁擠和極度惡劣的衛生環境，還因為捉襟見肘的經濟環境。而且不要忘記，當時還有大量的新移民不斷湧入，對工作和住房的需求，有增無減。

當時的很多家庭，壓根沒能力應付任何租金，即便有，也不會有把整層唐樓租下的能力，所以業主往往會把每層唐樓分成六至七個板間房出租。地方小了，便能降低租金，讓租客可以勉強應付，同時業主也可以賺點租金以應付日常生活。但居住的不堪情況，難以想像。不單如此，在上述的《房屋委員會報告》中，更提到另外一個現象，就是在這些擠迫狹隘的居所裏，竟還混雜着無數的小型工場。研究報告發現，工場與住宅密不可分，從工場中賺取的回報直接影響工人的生活水平；而這些行業的類型，也影響着住屋的類型[2]。這也意味着，政府在解決居住的問題時，還要顧及這些居民賴以維生的小型工場，也就是我們慣常說的「山寨廠」了。

該報告參考了很多歐洲及英國的工人階級住屋情況，並從社會學、衛生標準、經濟和城市規劃方面研究香港的房屋問題。報告提出要改善香港住屋的擠迫情況，應該要從土地用途的規劃着手，必須興建更多有良好設計的住宅，以法例和技術指引去清除貧民區，並應有專屬的政府部門處理房屋問題。報告也提出，政府應鼓勵及協助福利團體清拆及安置貧民區，同時也提倡政府應為其本地員工提供居所。這些都是很有前瞻性的建議，但遺憾的是，報告並沒有提出要為本地一般居民提供適切居所。

1 Hong Kong Housing Commission，1935，頁 3。
2 Hong Kong Housing Commission，1935，頁 11。

在第二次世界大戰的日佔時期，即從 1941 年 12 月 25 日至 1945 年 8 月 15 日，由於日本人強迫港人離開家園 [1]，香港的人口由 1935 年的 125 萬人 [2] 銳減至 1945 年的 60 萬人。但這些被迫離開的人在戰後都立刻回流，令香港的人口在 1947 年急增至 180 萬 [3]。另一方面，根據 1946 年 4 月的報告，在日軍侵襲香港時約有 16 萬人居住的唐樓被毀，以及有 7,000 人居住的歐陸式房屋遭到嚴重破壞 [4]。當中華人民共和國於 1949 年成立時，也有大批內地移民湧到香港，希望尋找一個在政治經濟方面相對穩定的避風港，導致在 1950 年，香港人口飆升至超過兩百萬。但由於大量房屋在戰爭中損毀，基建在日佔時期無法開展，再加上還沒有解決的日益嚴重的居住問題，可謂是「屋漏兼逢連夜雨」，老百姓的住屋問題變得更加雪上加霜，當時只得把僅有的住房分割再分割，好能容納更多無家可歸的人。山坡上、唐樓的屋頂上、不能再出海的破爛漁船上，甚至是一塊小小的、僅供立錐的地面上，都被用作構建成臨時居所。當時香港的木屋或鐵皮屋等簡陋的寮屋，數量竟達三十多萬間，在較密集的寮屋區，往往更住上三至六萬人不等 [5]。但這些寮屋居民已算是較幸運的一群，因為有些人只能流落街頭。當時的居住問題已經不單是擠迫或衛生惡劣的問題，而變成百廢待興的戰後香港社會復甦及經濟發展的大難題，有待港英政府和香港社會立刻解決，急不容緩。

1　在日佔時期，食物短缺，為了緩減人口壓力，日軍只想留下一些能夠為他們工作的香港人，其餘人等，實行歸鄉政策，強迫離境。

2　Hong Kong Housing Commission，1935，頁 11。

3　1954-55 年 Commissioner for Resettlement 年度報告，頁 1。

4　1964 年香港年報（*Hong Kong Annual Report*），頁 56。

5　1954-55 年 Commissioner for Resettlement 年度報告；1955-56 年 Commissioner for Resettlement 年度報告；1959-60 年 Commissioner for Resettlement 年度報告。

2.2
棘手住屋問題　政府百思未解

面對連綿不絕的房屋問題，港英政府束手無策，報章輿論都炮轟政府沒有儘早解決問題[1]。對於戰後房屋短缺問題，當時報章有這樣的報道：英國派港的高級官員繼續住在天價的酒店，而華人則住在破爛不堪的寮屋，甚至空地上[2]。雖然英國早在二十世紀初已發展社會性房屋以解決當地的住屋問題，但明顯地，英國及港英政府都意識到想要提供任何形式的社會性房屋，都需要投入大量的資源及人力。由於英國人從來沒有打算把香港發展成為居住的城市，當初要求殖民管治香港，都只是為了確保英國在東南亞沿海的貿易而已。正如科大衞[3]所慨嘆：「即使在最強大時，大英帝國對香港也沒有任何社會政策。」所以不難理解，當時的港英政府只採取了積極不干預的態度，嘗試以最少的資源投入來解決燃眉的房屋問題，但都不能如願以償。

2.2.1
制定建築物管制法例

如果能奏效的話，加強法例管制可以算是以最少的資源來改善住屋問題的辦法。香港開埠初期沿用英國本土法例，同時亦允許華人行使習慣法[4]。當時，整個維多利亞城是沒有城市規劃的。最早有關樓宇設計的唯一規範就是建築物須離路邊線後退五呎，但騎樓是允許遮

1　《星期日先驅報》（*Sunday Herald*），11.7.1948；《電訊報》（*Telegram*），29.7.1948。
2　《星期日先驅報》（*Sunday Herald*），11.7.1948。
3　David Faure，1947-1997，頁 1。
4　1954 年香港年報（*Hong Kong Annual Report*），頁 257。

蓋行人路的[1]。直至 1856 年才頒佈有關於建築的相關法例，名為《建築物及滋擾條例》（*Ordinance for Buildings and Nuisances*），但只列明有關建築物料，衛生及安全，樓宇突出部分的簡單規定和政府有權視察建築物等[2]。這寥寥可數的規範，加上無法嚴厲執法，難怪當時的低下階層住宅是如此不方便、骯髒和不衛生了[3]。當時華人聚居的太平山街區衛生問題變得愈來愈嚴重，最後釀成 1894 年開始的鼠疫。政府痛定思痛，1902 年，輔政司發表《香港人口住屋問題報告》（*Report on the Questions of the Housing of the Population of Hongkong*），指出導致樓宇不合乎衛生標準的主要原因，是由於唐樓樓面深而窄，只有前後立面可以開窗，而旁側是沒有窗戶的。試問位處中間經分割再分割的板間房，如何能有日照和流通空氣？還有那些居住在地下室或房間太靠近山邊的，陽光和新鮮空氣往往更會受阻。由於市區密度高，太多樓宇擠在一個非常細小的空間內，也弄得街道和後

巷密不通風，最終導致這些建築物和它們的室內環境，完全不符合衛生原則[4]。

於是在 1903 年，政府制定了香港第一條直接有關管理建築物的法例，即 1903 年的《公共衛生及建築物條例》（*Public Health and Buildings Ordinance 1903*），並參考了上述查維克在 1882 年及 1902 年對有關改善樓宇衛生的建議。新條例着重建物和周遭街道的採光，空氣流通及衛生環境的改善。條例要求提供空地，建築物的後巷至少要有六呎（1.83 米）闊，樓宇高度不得超過街面的闊度，樓宇深度不得超過 40 呎（12.2 米），而窗戶的面積不得少於十分一房間面積。所有規例的目標都是想控制建築物的發展密度，確保室內光線充足和空氣流通。《公共衛生及建築物條例》一直沿用了 32 年，直到 1935 年才發展出獨立的有關建築物的條例，即 1935 年的《建築物條例》（*Buildings Ordinance 1935*）。這次的修訂，更注重室外空地和街道的衛生及採光要求，

1　比列士圖（Bristow），1984，頁 24。
2　比列士圖（Bristow），1984，頁 29。
3　查維克（Chadwick），1882，頁 41
4　輔政司（The Colonial Secretary），1902，頁 5。

條例要求樓宇深度不得超過 35 呎（約 10.7 米），樓梯每層都必須要有窗戶用作採光和通風，倘若樓宇採用適合的抗火物料，可以從當時允許的三層加至五層高。這些要求着實也影響了當時很多新建唐樓的設計，可是，對舊有的樓宇，想執法就沒有那麼容易了。舉個例子，在 1856 年的《建築物及滋擾條例》已明確要求每個居所必須要有廁所設備或灰坑，但當時的唐樓哪間能有這種設備呢？而在 1955 年修訂的《建築物條例》其實已具有現在沿用的《建築物條例》的規模，可是對於應付戰後香港嚴峻的住屋困難，無補於事。

2.2.2
興建平房區改善寮屋問題

如上文所說，由於人口不斷暴增，戰後的寮屋如雨後春筍遍佈港九各地，非法佔據着那些本應用作發展香港經濟的土地，加上這些寮屋都異常擠迫，衛生條件極差，人流複雜，成了各種各樣罪惡的溫床，這些都迫使政府不能不正視問題。由於寮屋的結構簡陋，而且通常採用易燃的建材如木板、鋅鐵等構建，隨時都會受風災、火災影響。當時政府除了不斷清拆寮屋外，似乎沒有亦不知道有甚麼其他措施可做。政府也深明，那時來港的華人，無論在香港的情況如何艱難，都不願離開，所以寮屋數目只會有增無減[1]。其實政府陷於兩難，一來明白這些寮屋居民也迫於無奈，因為當時香港着實沒有足夠的住屋可供他們安居；但另一方面，也不能漠視這些寮屋居民佔據官地的事實。

在 1952 年，政府接納維克菲爾德的報告（*Wakefield Report*，1951）有關寮屋清拆和徙置居民的建議，訂定《緊急情況規例條例》（*Emergency Regulations Ordinance*）下的《緊急（徙置區）規例》（*Emergency (Resettlement Areas) Regulations*），將擬作徙置用途的土地區劃成兩類：第一類是「特許區域」，政府鼓勵一些慈善和非牟利機構搭建一些合乎規格的平房（俗稱石屋）用以出售或出租給寮屋居民。平房區分佈於柴灣、掃桿埔、牛頭角、東頭、竹園、大窩口、調景嶺、

1 警務處處長（Commissioner of Police），1951，頁 32。

馬鞍山、上水、青衣、元朗、長州、西貢等地。而居民也可以根據認可的結構標準來興建一些半永久性的平房，有兩種尺寸可供選擇，分別是 125 平方呎（11.6 平米）和 150 平方呎（13.94 平米），而居民每年需要按佔地面積和平房區的地理位置，繳交港幣 5 元到 15 元不等的地稅[1]。第二類是「暫准區域」，他們通常都是在市區的邊陲地方，管制比較寬鬆，居民只需遵守一些基本結構要求，便可以用自己的舊建材重建新的居所。無論是在「特許區域」還是「暫准區域」內，都設有道路、走火通道、公廁和公眾水龍頭供應每人每日約兩加侖食水[2]等。政府會負責收集垃圾和糞便，並派警察巡邏[3]。雖然政府已嘗試解決問題，遺憾的是，成效未如理想。因為在「特許區域」內的平房，往往賣價超過港幣 1,000 元，對寮屋居民來說，不易負擔；而「暫准區域」通常都地處市區邊緣，遠離工作地點，對勞工階層來說，

絕不方便。因此，雖有上述的政策，寮屋仍不斷在港九新界地區，蓬勃增長[4]。

2.2.3
政府外籍員工宿舍

1946 年的《南華早報》曾經報道過，當時的港督楊慕琦曾去信英國議會，提醒將到港履新的高級官員有關戰後香港存在的住屋嚴重短缺問題，勸喻他們要有心理準備，甚或帶備露營床鋪到港。雖然，港督楊慕琦曾在報章上明確澄清有關指控警察家屬需要住進妓寨之說純屬無稽之談[5]，但卻明顯地反映了香港住屋短缺問題的嚴重性，甚至連這些外籍高級員工也沒有合適居所，當時約有 6,000 名政府外籍員工要住在非常昂貴的酒店裏。直至 1948 年，禮頓山及山頂亭宿舍落成，這些官員才有正式的宿舍[6]。但話又說回來，這些樓高六層到十層不等的外籍員工宿舍，每個單位約為

1 1959-60 年 Commissioner for Resettlement 年度報告，頁 20。
2 由於每年降雨量不穩定，且波幅極大，本港集水設施的集水量不足以應付本港所需，政府只得限制供水，例如每天只供水兩三個小時。在 1963 年，甚至試過每隔四天供水四小時，以節約用水。
3 1954-55 年 Commissioner for Resettlement 年度報告，頁 2-3；Hong Kong Government，1964，頁 3；*Hong Kong and Far East Builder*，1952，V9（4），頁 5-6。
4 S. K. L. Wong，1978，頁 225。
5 SCMP，1946。
6 同上。

3,300 平方呎，有偌大的廚房和露台，除了主人套房外，還有三到四個睡房以及兩個工人房。當時普通老百姓連找瓦片遮頭都成問題，這些超級豪華的外籍員工宿舍，又怎能不惹人爭議呢？

2.2.4
公務員建屋合作社

雖然早在 1935 年的《房屋委員會報告》中，已曾向政府提出應考慮為本地員工試行提供居所，但直到 1952 年這項建議才得到落實。首個試驗項目是在九龍漆咸道（1952 年規劃，1956 年落成）[1]；另一個則是香港堅尼地城的卑路乍街炮台項目（1952 年規劃，1958 年落成）[2]。這些提供給本地長俸公務員的房屋計劃與上述外籍公務員住屋最大的分別，就是政府不負責興建住房而改為鼓勵本地長俸公務員成立公務員建屋合作社（Civil Servants' Co-operative Building Societies）。根據《建屋合作社條例》，

公務員可自組建屋合作社，政府以特惠價格批地予合作社建屋，通常為市場價格的三分之一，公務員需要負責興建房屋，並要遵守政府釐定的融資及建造程序。此外政府會提供建屋貸款，通常為 3.5 厘年利息及 20 年還款期。合作社要自行聘請建築師、工程師及承建商等，以及選擇適合的地方建屋，並且必須向屋宇署呈交建築藍圖，以及向有關政府部門列明合作社的財政融資方案，供以審批。公務員每月供款約低於他們月薪的三分之一，即每月港幣 85 元至 500 元不等，這些供款不僅已包括建屋費用，還已預留將來作維修保養的費用。供款滿 20 年，這些公務員便可以擁有一個以現在的眼光來看還是挺理想的物業業權[3]。但有一個條件限制，即除非該建屋合作社已經解散，否則物業不可在自由市場交易買賣[4]。該計劃很受歡迎，在 1960 年中，已經有 216 個公務員建屋合作社成立，為 4,417 個家庭提供住所[5]。到 1980 年代該計劃結束時，先後共有

1　項目名為「漆咸大廈」，該合作社於 1996 解散，補地價後重建為私人住宅「昇御門」。
2　項目名為「寶翠花園」，該合作社於 1996 解散，補地價後重建為私人住宅「寶翠園」。
3　這些由公務員建屋合作社計劃興建的樓房通常是三層至七層高，一梯兩伙。每單位面積約為 850 至 1,350 平方呎（79 平米至 125.4 平米）不等，有獨立廚廁。
4　建屋合作社（Co-operative Building Societies），1956，頁 33-34。
5　1967 年香港年報（Hong Kong Annual Report），頁 137。

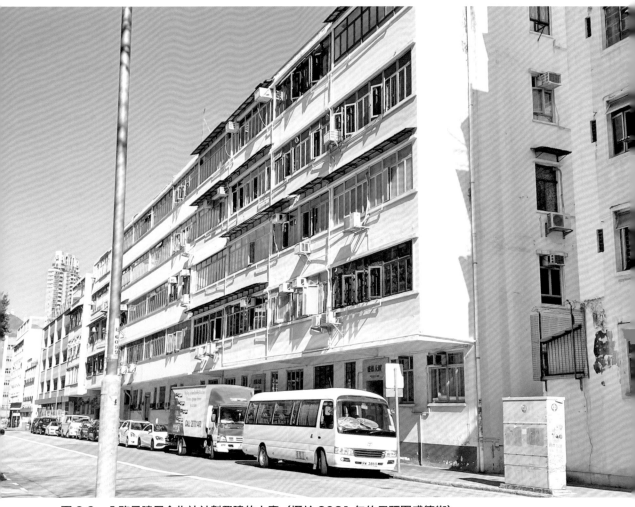

圖 2.3　公務員建屋合作社計劃興建的大廈（攝於 2021 年的馬頭圍盛德街）

238 個合作社成立，但大部分現已解散，相關樓宇也重建為私人住宅[1]。雖然當時政府聲稱計劃有助解決房屋短缺問題，但能受助的只是一小撮公務員，對解決整個社會的房屋問題來說，只是杯水車薪。而且，市民更會反問，如果政府能為其公務員提供住所，為甚麼廣大的納稅人卻不能受惠呢？[2]

1　公務員事務局，2013。

2　房屋金融（Housing Finance），1948。

2.2.5

私人機構參與建屋計劃

港英政府除了鼓勵非牟利機構及宗教團體等興建平房區外，還鼓勵一些大型企業如銀行、廠商等為自己的員工提供居所。當時政府較為積極參與解決房屋問題的項目，要算是模範邨的興建了。它是現存香港最古老的公共屋邨，位於北角，由「香港模範屋宇會」（Hong Kong Model Housing Society）負責興建，第一期於 1954 年落成，共提供了 400 個小型住宅單位。「香港模範屋宇會」是個非牟利機構，成立的目的是為了向勞工階層及低收入家庭提供住屋及有關設施。該項目由香港上海滙豐銀行以優惠貸款資助建築費，而政府則象徵式收取地價[1]。邨內每個單位均有客廳、睡房、廚廁等，與一般勞工階層能夠負擔的住屋相比，模範邨已是相當不錯了。值得一提的是，學者 Ure 指出當時的香港上海滙豐銀行不希望貸款興建只有單房設計的項目——即沒有固定間隔分開客飯廳和睡房，通俗地說，就是沒有「梗房」。因為他們擔心這些單房單位最終會淪為貧民窟。這也解釋了為何模範邨的設計，每個單位都有「梗房」間隔，但建築成本也因此提高了，租金不得不從預算的大概每月港幣 50 元至 60 元，大幅度提升到港幣 160 元，遠超當時渴望受資助的低收入階層的負擔能力[2]。整個項目除了提供住宅單位外，還有一個籃球場和休憩地方，這意味着當時「香港模範屋宇會」希望為居民落實的不只是個有片瓦遮頭的地方，也考慮到他們的健康生活。該項目現為香港房屋委員會管理。

此外，還有一個類似的項目，那是在 1961 年由「香港平民屋宇有限公司」（Hong Kong Settlers Housing Corporation Limited）興建和管理的位於石硤尾的大坑西邨。這是第一個，也是唯一一個有政府資助的私人公共屋邨。政府以特惠地價批出土地，東亞銀行則提供融資，「香港平民屋宇有限公司」負責項目興建，地契寫明項目落成時需要提供若干單位，以低廉租金出租

1 1951 年香港年報（*Hong Kong Annual Report*），頁 76；*Hong Kong and Far East Builder*，V8（5），頁 33。

2 Ure，2012，頁 151。

給低收入人士。2014 年,「香港平民屋宇有限公司」提出重建該屋邨,但一直未能與租戶達成共識,直到 2021 年,政府介入,市區重建局才與「香港平民屋宇有限公司」達成協議,簽署「大坑西新邨重建」項目合作備忘錄[1]。

從《香港年報》[2] 中發現,當時還有一個名為「香港經濟屋宇會」(Hong Kong Economic Housing Society)的組織。該會於 1954 年 9 月 20 日成立並於 1990 年 7 月 27 日解散,記載中該會曾在大角咀興建公共屋邨,但其他資料不詳,連項目位置都不能確定。

以上種種由政府牽頭,夥拍私人建屋機構或慈善團體的項目,都沒能持久。原因也顯而易見:私人機構沒有興趣參與這些無利可圖的項目;另一方面,慈善團體也沒有足夠的財力去承建及管理這些巨型的屋邨項目。因此,很多人對政府奉行的積極不干預經濟學教條,把房屋發展拱手讓給唯利是圖的商人們感到不滿,指摘政府推卸責任[3]。學者 Ure[4] 也質疑港英政府是否要聽命於英國祖家,故此不能、也沒有嘗試行使有效的自主權來制訂切實可行的房屋政策。

2.2.6
香港房屋協會

香港房屋協會(Hong Kong Housing Society)(下稱房協)的成立與英國有直接關係。在 1948 年,香港中華聖公會港粵教區主教何明華會督(Bishop Ronald Owen Hall,1895-1975)接受了倫敦市長捐贈給香港福利會的 14,000 英鎊「空襲救災基金」以及殖民地發展及福利基金提供的兩百萬港元貸款作工地平整工程費用,並成立了一個獨立的非政府及非牟利的房屋機構[5]。政府更在 1951 年訂定《香港房屋協會條例》,使協會成為法定機構。當時成立房屋協會的目的是為低收入人士提供、物色、保

1 市區重建局,2021。
2 1955 年香港年報(Hong Kong Annual Report),頁 113。
3 Hutcheon,2008,頁 24。
4 Urc,2012,頁 160 161。
5 Hong Kong and Far East Builder,1952,V9(4),頁 17-19;Urc,2012,頁 150。

障、推廣、鼓勵和經營房屋及其相關設施[1]。

房協在深水埗建造的第一個「上李屋」項目，也是香港首個公營房屋項目，於1952年竣工，比上述的模範邨或以下會介紹的香港屋宇建設委員會的任何一個屋邨都要早。當時，政府提供了一筆40年的低息貸款，地價為市場價值的三分之一。該項目共有五座大廈，為近1,900名租戶提供了360套有獨立廚廁的住房。這個項目可算是香港首次針對工人階層家庭、難民和寮屋居民，在靠近他們工作地點的地方以低廉的租金，提供良好規劃和便利設施的居住空間。

這個試點項目的另一個特色，是在屋邨管理方面採用了英國房管先進——奧克塔維亞希爾（Octavia Hill）的「以人為本」的住宅管理原則。房屋協會早期的屋邨管理人員都來自英國，並曾接受奧克塔維亞式的屋邨管理培訓。隨後，他們開始培訓本地華人。這些房管人員

的重要職責之一，就是親自上門收租。這樣，他們就能定期與租戶見面並密切留意出租物業的狀況，如有需要，便可適時進行必要的維修和保養。租客也必須嚴格遵守居住規則，例如除了養鳥和金魚外，不得養其他寵物，另外除了縫紉機外不得使用工業機械[2]。這些屋邨管理經驗，直接影響香港後來的屋邨管理模式。的確，香港公營房屋能成為全球的成功例子，良好的物業管理是功不可沒的。

上李屋的項目由建築師 T. Feltham 設計，他希望透過這個香港首個公營房屋項目，能夠釐定低成本房屋的理想標準和設計方向。但現實操作中，發現建築成本高昂，大單位約需港幣 7,067 元，小單位也需要港幣 5,686 元。故此，上李屋單位的每月租金，包括差餉在內，便分別為港幣 85 元及 67 元[3]。這對當時月薪只有港幣 200 元左右的普通公務員[4]和月薪約港幣 150 元的專科大學畢業生來說，租金實在是太高昂了。正如當時

1 Hutcheon，2008，頁 5。

2 Hutcheon，2008，頁 5-8。

3 *Hong Kong and Far East Builder*，1952，V9（4），頁 19。

4 Hong Kong government，1959。

著名建築雜誌 *Hong Kong and Far East Builder* [1] 的評論分析:「這個『上李屋』代表了目前可以做到的最好榜樣。但如何解決貧窮家庭住屋的方案,依舊闕如。」

雖然上李屋可能已是能符合《建築物及公眾健康(衞生)條例》所訂標準的最便宜方案,然而,並不代表所有的後續項目都能達到這樣的高水平——單位都能配有獨立廚房和廁所,以及除住宅外有屋邨配套設施。上李屋項目完成後,房屋協會便面臨資金及能否以優惠價格獲得用地的問題。銀行也對貸款興建這些隨時會變成貧民窟的低收入家庭住屋,非常猶豫。直到 1961 年,政府終於出手,為十個項目提供了共港幣 3,800 萬元的貸款,興建 2,300 個單位,為超過 15,000 人提供居住空間。工程項目包括:香港仔漁光村(1962-1965)、荃灣滿樂大廈(1964-1965)、筲箕灣明華大廈(1965-1966)、北角健康村(1965)、馬頭圍真善美村(1965)、觀塘花園大廈(1966-1967)、堅尼地城觀龍樓(1967-1968)等 [2]。

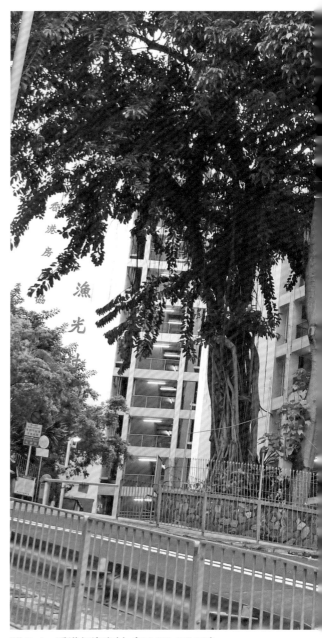

圖 2.4　香港仔漁光村(1962-1965),攝於 2012 年。

1　*Hong Kong and Far East Builder*,1952,V9(4),頁 20。
2　香港房屋協會,2022。

圖 2.5　荃灣滿樂大廈（1964-1965），攝於 2012 年。

圖 2.6　筲箕灣明華大廈（1965-1966），攝於 2012 年。

圖 2.7　馬頭圍真善美村（1965），攝於 2024 年。

圖 2.8　觀塘花園大廈（1966-1967），攝於 2024 年。

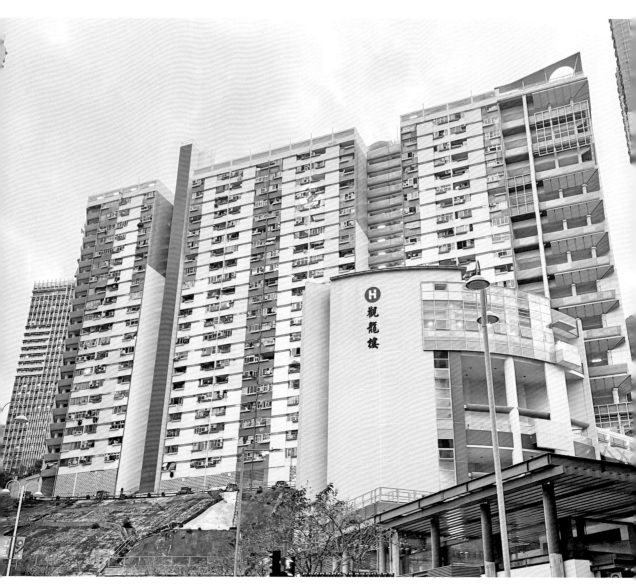

圖 2.9　堅尼地城觀龍樓（1967-1968），攝於 2024 年。

房協提供的公共房屋並不是統一的設計，每個項目都是由不同的建築師針對不同的工地條件設計的，所以外貌比較多樣化。這是和以下會提到的香港屋宇建設委員會（下稱屋建會）和後來的香港房屋委員會（下稱房委會）在屋邨設計上最為不同之處。雖然在提供房屋、居住空間和配套設施等方面的規定，房協和屋建會或房委會都大致一樣，以配合統一的公屋申請輪候冊，但多年來，屋建會和及後的房委會主要都依靠標準的房屋設計來加快建造速度和保持質量要求，以應付數量上的需求，而不是像房協那樣每個項目都採用不同的住宅設計。

雖然房協現時仍提供及管理全港超過 5% 的公營資助房屋，即約有 74,000 個單位，為超過 20 萬居民提供住所，但為了避免與房委會在提供公營房屋方面的角色重複，房協現已發展出不同的業務，角色變為「房屋實驗室」，在房屋的規劃、設計、建造、管理等方面作不同的實驗或先導計劃。其他業務範圍除了出租和出售住屋單位外，還包括市區改善計劃、夾心階層住屋、市值發展項目、市區重建、長者安居及照顧、舊樓維修、重建「公務員建屋合作社」樓宇及建築技術的創新技術等先導計劃[1]。

2.2.7
香港屋宇建設委員會

為了解決不斷困擾社會的住房不足問題，1950 年英國內閣大臣明確向港英政府提出，必須成立一個有代表性的機構專門負責有關住房問題，解決房屋需求及有效規劃，並迅速為低收入工人們提供相當數量的低成本住房，用以清理衛生惡劣和破爛不堪的寮屋區；同時亦須呈交長遠解決房屋問題的方案。他還指出有必要考慮發展有完善管理的多層住宅大廈[2]。當時的港督葛量洪爵士亦建議成立一個房屋委員會或改善信託基金之類，並特派一名高級官員前往新加坡，深入研究「新加坡改善信託基金」的運作。最終，政府決定成立一個專門負責提供住房的管理委員會，而不是一個有

1　香港房屋協會，2022。
2　英國內閣大臣（Secretary of State），1950。

更廣泛用途的改善信託基金[1]。

統籌了三年多,一個名為「香港屋宇建設委員會」(Hong Kong Housing Authority)的機構終於在 1954 年 4 月成立,負責為居住在過於稠密和不理想環境的人士提供住屋。請留意,這個機構並非將要講述的徙置事務處(Resettlement Department),雖然這兩個機構都是於同年成立和關於房屋的,但功能和架構都非常不一樣。

屋建會是根據 1954 年第 18 號《房屋條例》成立的法定機構。雖然英文名字與目前眾所周知的「香港房屋委員會」一樣,但後者是根據 1973 年的《房屋條例》成立,功能上也不盡相同。當時屋建會的成立目的,是為一般白領階層[2],提供在他們負擔能力範圍內的簡單適切居所。值得注意的是,和房協類似,屋建會的服務目標並不是收入最低的階層。屋建會可以算是一個商業機構,它

必須自給自足,自己賺取足夠的利潤來應付開支,但政府卻要求它提供給租戶的租金要盡可能地低,以確保居民有能力負擔。政府也沒有補貼,但會提供以 40 年償還期、每年 3.5% 至 5% 年利率的低息貸款,和以正常市場價格的一半批出皇家官地[3]用予興建屋邨[4]。屋建會的每個建屋項目及其規劃,都必須獲得政府批核。這可以看作是迄今為止,政府在住房供應方面最有力的干預了。

屋建會的長遠計劃是預計每年提供 10,000 個住宅單位,並估計將來人口淨密度會達到每英畝 1,500 人或以上,遠超英國或世界其他地方允許的最高密度。政府當時的想法認為,向高空發展是必要的,「不能被廉價的單層住房,停頓社會發展」[5]。屋建會的日常行政和執行工作,由市政事務處房屋科負責,職務包括處理建屋項目的行政、會計和物業管理,這與房協的職能類似。由於所有專業人員和輔助官員的任命需要時間,

1　Ure,2012,頁 156。

2　白領階層是指文職人員,勞工階層則稱之為藍領階層。

3　港英政府的官地均稱為 Crown Land。

4　1960 年香港年報(Hong Kong Annual Report),頁 162。

5　1955 年香港年報(Hong Kong Annual Report),頁 114。

而且工務局的人員短缺，所有早期的項目都委託予私人建築師承辦，而工務局則負責訂定設計要求。要求規定每個項目不僅要滿足居民的住房需求，而且更提供相關的社區設施，如學校、診所、遊樂場等。由於每個項目的建築師都不同，所以項目外貌各有不同，設計多元化。

屋建會的第一個項目是位於北角渣華道旁填海土地上的北角邨，於 1952 年設計，1957 年落成。從 1954 年屋建會正式成立直至 1973 年屋建會架構重組，這個機構先後共推行了 10 個項目，大廈樓層由 8 至 20 層不等，每個單位可供 4 至 10 人居住。除了上述的北角北角邨（1957[1]），還有堅尼地城西環邨（1958）、長沙灣蘇屋邨（1963）、牛池灣彩虹邨（1962）、土瓜灣馬頭圍邨（1962）、觀塘和樂邨（1962）、荃灣福來邨（1963）、薄扶林華富一邨及二邨（1967，1970）、牛池灣坪石邨（1970），以及何文田愛民邨（1974）[2]。

雖然每個屋邨的設計會因不同的建築師而有分別，但他們提供的設施是相若的。目標租戶都是住在擠迫和不理想的環境中而每月收入介乎港幣 400 元至 900 元的低收入白領階層，直到 1973 年，才把目標租戶轉為低收入的勞工階層[3]。屋建會當時的設計目標是希望以最低的成本達致起碼的居住條件，盡量減低租金，控制在住戶能夠應付的能力範圍內。上述那些項目，樓層從 8 到 20 層不等，有升降機，單位面積雖小，但都符合每人 35 平方呎（3.25 平方米）的最低實用面積要求，並設有獨立廚廁，通常每個單位還有陽台。邨內設有社區設施，包括商店、學校和康樂設施。這些項目的設計方案，成為日後公屋及居者有其屋計劃的參考範例。

1　年份為香港房屋委員會公佈的入伙年份。

2　香港房屋委員會，2022。

3　Hong Kong Housing Authority，1993，頁 22。

圖 2.10　堅尼地城西環邨（1958），攝於 2010 年。

圖 2.11　長沙灣蘇屋邨（1963），攝於 2010 年。

圖 2.12　牛池灣彩虹邨（1962），攝於 2023 年。

圖 2.13　土瓜灣馬頭圍邨（1962），攝於 2021 年。

圖 2.14　薄扶林華富邨（1967-1970），攝於 2022 年。

圖 2.15　何文田愛民邨（1974），攝於 2022 年。

2.3
浴火鳳凰　徙置新征程

面對棘手的住屋問題，政府嘗試以最少的資源如制定《建築物管制條例》，企圖改善住屋環境；或者，更直接針對漫山遍野的寮屋問題，發展「特許區域」和「暫准區域」來鼓勵慈善機構或宗教團體或寮屋住戶自身興建平房區，藉此加強對寮屋建材的安全規格管理及政府在平房區的管理；又或者，政府帶頭為外籍員工興建宿舍及鼓勵公務員自組公務員建屋合作社，興建居所；另外也同時鼓勵私人機構為員工安排住所，參與建屋計劃，為社會大眾提供比較廉價的租房。但可惜這些舉措成效不彰，甚至大部分都還沒有惠及到低下階層——他們是社會上的大多數，卻仍然住在簡陋的寮屋或擁擠的唐樓裏。加上戰後香港人口以每星期 1,000 人遞增[1]，棘手的住房問題依然縈繞着整個香港社會，然而，政府卻苦無良策。

直到 1953 年的聖誕夜，扭轉局勢的契機終於來臨了。當晚九時半，九龍中部的石硤尾村發生了史無前例的大火，火災一夜之間把四條木石結構的寮屋村落化為灰燼[2]，燒掉了 4,000 間寮屋，釀成兩名婦人死亡及數位村民及拯救者受傷，並令 53,000 人一夜間變得無家可歸[3]。政府立刻宣佈當時災區為「一級危機」狀況[4]，海內外救援物資紛紛湧至應急，英軍也協助派發物資予災民。

1　1954 年香港年報（*Hong Kong Annual Report*），頁 127。

2　包括石硤尾村、白田村、窩仔村及大埔道村，共 45 英畝（182,000 平方米）的土地。

3　*Hong Kong and Far East Builder*，1953，V10（4），頁 45；Hong Kong Housing Authority，1993，頁 14。

4　1954-55 年 Commissioner for Resettlement 年度報告，頁 5。

大火後的第四天,即 12 月 29 日,政府旋即宣佈有關原址安置 35,000 至 40,000 名受影響災民的安排。與此同時,市政局[1] 成立了「徙置事務緊急小組」[2] 研究如何安置火災災民以及制定全面性解決寮屋問題的策略。根據《徙置事務處處長年度報告》[3],當時的緊急小組提議:

1. 應儘快以最有效的方法清理寮屋區的走火通道,以降低火災風險;

2. 除非能用更少的土地安置寮屋居民,即利用多層住宅,否則,寮屋問題永遠不能解決;

3. 而興建這些永久性的多層住宅的費用,必須來自公帑;(按:為非政府僱員提供住屋可算是破天荒的建議,乖離以往政府的任何政策)

4. 租金的釐定不單要考慮住戶的負擔能力,還要計算建築成本,但總而言之,租金要盡量低廉;以及

5. 設立一個行政機構統籌負責如何防止非法僭建,清拆及安置寮屋區居民的有關事宜。

雖然在討論過程中不無反對聲音,例如會否把走火通道好好清理以減低火災風險,便不需要有這麼大的舉措來為災民興建居所呢?但相信當時政府考慮到寮屋區大火所帶來的生命威脅和造成的社會不安是不可以接受的,加上更為重要的是,戰後的香港百廢待興,不能再讓這些寮屋佔據在應該用作發展經濟的土地上。政府也計算過,每天用作賑災的 50,000 元,20 天便已足夠興建一層的多層徙置大廈[4]。所以,政府迅速地全盤接納緊急小組的建議,並於 1954 年 4 月在市政局轄下,成立了「徙置事務處」緊急處理寮屋問題[5]。

政府根據《緊急情況規例條例》,並由英軍協助,立刻收回 8.5 英畝的火災現

1 市政局(1883-1999)是香港最早有民選議員的議會,負責統籌藝術文化發展、康樂體育、小販街市管理和街道衛生等。

2 小組由非官守議員祈德尊上校(Col. J. D. Clague)任主席。

3 1954-55 年 Commissioner for Resettlement 年度報告,頁 5-9。

4 1954-55 年 Commissioner for Resettlement 年度報告,頁 9。

5 1955-56 年 Commissioner for Resettlement 年度報告,頁 33-35。

場土地，發展徙置區[1]。政府用最簡捷的預製混凝土磚作結構和石棉水泥瓦片作屋頂，迅速地興建兩層至三層高的平房，俗稱「包寧平房」，取名來自當時的工務局局長包寧（Theodore Louis Bowring）。兩個月後，即 1954 年 2 月，已有第一批的平房落成[2]，為舉世矚目的香港公營房屋計劃正式拉開序幕。

值得一讚的是，當時政府抓緊這個有機會解決多年房屋問題的機遇：既然承諾了要建屋安置所有災民，為何不採用能在同一面積的地皮而能興建更多住宅單位的多層徙置大廈呢？當包寧平房全速興建時，在 1954 年 2 月 8 日工務局局長發給其助理局長的函件中，他提出總督會同行政局已批示要儘快落實多層徙置大廈的試驗計劃來安置更多的災民[3]。於是，徙置大廈隨即展開建築設計和工程施工，並在 1954 年年底的三個月內，陸續在石硤尾落成 8 座六層高的徙置大廈。透過這個成功的試驗計劃，徙置事務緊急小組更將本來六層高的徙置

大廈，多加一層，變成大家都認識的七層徙置大廈。在 1954-55 年的財政年度結束時，共有 17 座六層或七層高的徙置大廈紛紛落成及交付，建成合共 8,500個房間，為五萬人提供鞏固、安全、能避風抗火的混凝土居所。

終於，困擾多年的房屋問題，尤其是寮屋問題，因為徙置計劃而得以紓緩，並獲得世人讚許。與其說香港的公共房屋是因為石硤尾村的大火而誕生，更正確的描述應該是：那次的大火是一個催化劑，或是一根導火線，讓政府有機會解決房屋問題。正如學者 Smart[4] 提出，徙置計劃或後來的公共房屋政策，都不是為了解決石硤尾村大火災民而出現，而是為了解決當時嚴重的社會、經濟、政治問題。因為在 1950 年的九龍城大火也曾造成兩萬人無家可歸，政府明白在這種沒有救火通道的寮屋區內，星星之火，瞬間便可燎原。1952 年造成15,000 人無家可歸的東頭村大火，更令政府明白，若果不能及時援助及安置災

1 HKRS 310-1-1，PWD 5793/53；*Hong Kong and Far East Builder*，1953，V10（4），頁 45。

2 1954-55 年 Commissioner for Resettlement 年度報告，頁 12。

3 HKRS310-1-1, PWD2747/54。

4 Smart，2006，頁 178-189。

民，會引起災民騷動。最要緊的是中國
政府會認為英國打壓在香港的中國人，
這樣敏感的政治及外交代價，是港英政
府不願付出的。

從以上的討論中，不難發現港英政府一
直想逃避責任，希望能以積極不干預或
最少的參與程度來解決房屋問題。雖然
遠在英國祖家，早已在超過半世紀前，
就提供社會性房屋來改善住房問題。港
英政府遲遲沒有採用同樣的解決方法，
是因為未到最後關頭，都不想肩負這個
無論是在資源或管理上，都是個沉重的
負擔，並且一旦提出，便難以收回的責
任。石硤尾村大火，的確是給了政府一
個契機，所以在大火後僅僅數天，政府
便抓緊機會，提出這樣破天荒的徙置計
劃來安置災民，因為政府深明，到這關
頭還不大刀闊斧地處理這個問題，將永
遠無法解決當前房屋短缺和非法寮屋的
困局。徙置計劃並非只因安置石硤尾村
災民而起，而是港英政府飽受長年以來
多方面壓力後痛定思痛，為長遠解決
房屋，尤其是寮屋問題最終提出的多贏
方案。

第三章

從安置災民
到徙置扶貧

到了 1950 年代，戰後的香港社會狀況開始穩定，百廢待興。但多年來積壓的房屋問題，卻成了發展經濟的絆腳石。雖然政府嘗試解決，但都不得要領，直到石硤尾村大火後政府推出史無前例的徙置計劃，情況才略有起色。徙置計劃的背後原因不單是為了要安置災民，更重要的考量，是為了要徹底解決房屋短缺和寮屋佔據珍貴的土地資源、阻礙經濟復甦的長年問題。這和英國本土或新加坡等地發展社會性或公共房屋的目的有點不同——它們是為了要解決當地惡劣的居住狀況而出現的。而包寧平房，甚至第一型多層徙置大廈的出現，在當初只是一個權宜的應急措施：政府要與時間競爭，用最簡單的方法盡量、儘快安置好幾萬名災民[1]，故此，這些房屋所提供的都只是最基本的住所，只要這個住所夠穩固，不必再受火災風災的威脅就很好，改善生活只是個副產品而已。所以，為了儘快落成項目，無論是包寧平房或第一型的多層徙置大廈，它們的設計都只是參考了當時已有的個案經驗，把既有的範本微調，應付所需。這是完全可以理解的，倘若不依仗已有經驗，要面對如此突如其來的龐大項目，難免束手無策，尤其這是利用公帑興建的，更不能有半點差池。

1　當時在楓樹街遊樂場一帶，政府安排了以纖維板構成和寮屋同樣大小的臨時窩居之地，供超過 27,000 名災民露宿。此外，還有暫住在親友家或其他居所的 26,000 名災民等待安置。

3.1
包寧平房

從 1953 年 12 月 29 日政府決定興建臨時房屋安置大火災民，到 1954 年 2 月的短短兩個月內，第一批兩層高的包寧平房經已落成，可以想像整個項目的設計、施工圖製作、承建商招標、工地施工等的時間是何其緊湊。所以最有效的辦法莫過於借鑑現有的例子，這樣無論在設計和施工方面，都可以有實例參考。包寧平房的設計應該是參考了從 1950 年代初期興建的平房區「石屋」的設計，但標準稍低，畢竟這只是政府提供用來作徙置用途的臨時房屋。

包寧平房主要是兩層高和有金字頂的排屋，靠近山邊則有些是三層高的。地下和一樓通常各有 34 個單位，以一面 17 個單位背靠背的方式排列，排屋的兩端有樓梯連接各層。單位間牆採用預製混凝土磚，力牆加有鋼筋，以混凝土為地板，屋頂用石棉水泥波紋板或稱「坑板」，以硬木板作門、窗。單位是個方形

空間，地下的單位是 13 呎 x10 呎（3.96 米 x3.05 米），即 130 平方呎（12 平米）。一樓的單位，比地下單位的面積較小，只有 10 呎 5 吋 x10 呎（3.18 米 x3.05 米），即 107.5 平方呎（9.99 平米），騰出的空間用作外廊或稱陽台走廊，作為進入單位的通道，地下層則從地面直接進入單位。如果有三層的話，最上一層是 17 個大單位，不是背靠背，故此只需要一邊的外廊，另一邊的外廊可以封閉，把它變成室內空間，令單位面積放寬一點，變成 18 呎 3 吋 x10 呎（5.57 米 x3.05 米），即 182.5 平方呎（16.96 平米）。如果地形許可的話，排屋可以延長至每層超過 34 個單位。排屋內沒有廁所或廚房，但在排屋尾的端牆附近設有公共廁所，男、女廁分別 20 個廁格，在樓梯附近則設置一個公共街喉，住客不可以在排屋室內煮食，只可以在排屋附近的空地進行。雖然住客可以自己向電力公司申請用電，但費用相

對昂貴，大多數居民都選擇比較便宜的油燈或煤油燈（即俗稱的「火水燈」）照明[1]。

包寧平房和平房區的「石屋」的最大分別是包寧平房更能善用土地，可以在同樣面積的土地上興建更多的單位，靠的是它比「石屋」高一到兩層，而單位數目可增加一到兩倍。在面積方面，「石屋」最小的單位為 130 平方呎（12 平米），在包寧平房裏算是中型單位了。

單位愈小，在同一塊土地上便可以興建更多單位。建材方面，「石屋」採用的是名副其實的花崗石或灰砂磚，而包寧平房則採用當時在本地建築業界還是新鮮事物的較輕和工整的預製混凝土磚（Vi-Con Block），這樣一來，施工上比較方便，建造速度也可以加快，而且預製混凝土磚無論在物料或造工方面，成本都比花崗石或灰砂磚低，更符合這樣大批量的生產需要。

1 1954-55 年 Commissioner for Resettlement 年度報告，第 VII 章；*Hong Kong and Far East Builder*，1953，V10（4），頁 45；V10（5），頁 55-56；政府檔案處，HKRS310-1 1,A.0.1263/53。

圖 3.1　興建中的包寧平房。單位間牆採用預製混凝土磚，金字形屋頂用石棉水泥波紋板，地板混用凝土。(參考 1954-55 年 Commissioner for Resettlement 年度報告，頁 8)

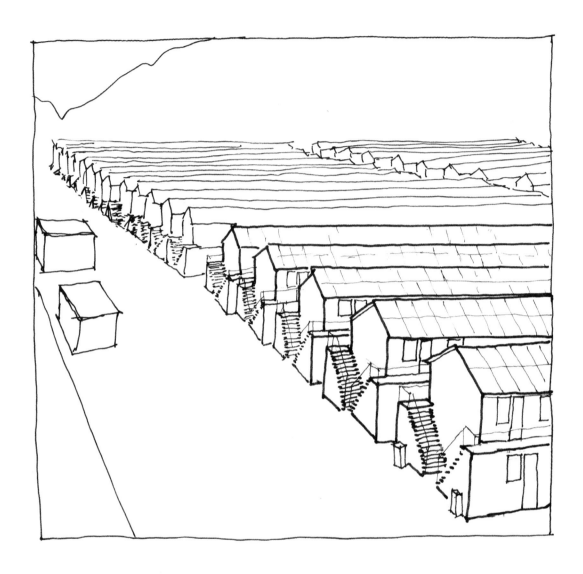

圖 3.2　包寧平房從 1954 年 2 月開始落成，主要是兩層高的，在排屋附近的空地煮食，排屋尾端附近設有公共廁所。(參考 1954-55 年 Commissioner for Resettlement 年度報告，頁 8)

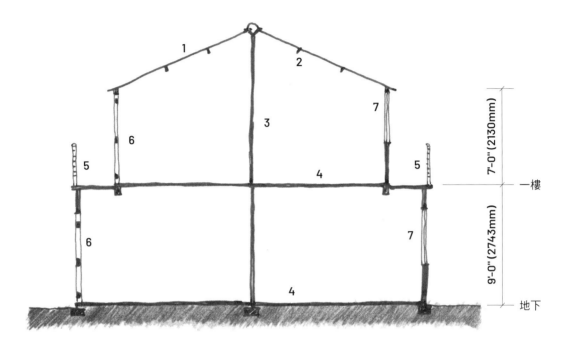

1　　石棉水泥波紋板屋頂

2　　5"（127mm）x 2"（51mm）硬木桁條

3　　預製混凝土磚間牆

4　　混凝土地板

5　　1"（25mm）鍍鋅鐵扶手及鋼絲網圍欄

6　　硬木板門

7　　硬木板窗

圖 3.3　包寧平房立面圖。一樓的單位，比地下單位的面積較小，騰出的空間用作外廊。（參考 *Hongkong & Far East Builder*，1953，V10(4)，頁 45）

3.2
多層徙置大廈試驗計劃

如前述 2.3 節所說，在興建包寧平房的同時，於 1954 年 2 月 8 日，當時的總督會同行政局已批示儘快落實多層徙置大廈的試驗計劃。在審批前，當然需要準備初步的設計圖則及財務估算草案。在政府檔案資料顯示，自從 1953 年 12 月 29 日，政府決定要興建臨時房屋安置石硤尾村的火災災民後，當時的工務司署，或稱工務局便兵分兩路，由於當時的總建築師鄔勵德[1]（Alec Michael John Wright，1912-2018）正在休假，便由唐納桑（C. R. J. Donnithorne）高級建築師及佐治諾頓（G. P. Norton）高級建築師兩位同時署任總建築師，由前者負責包寧平房興建，後者則負責研究落實多層徙置大廈的試驗計劃。在檔案中最早出現多層徙置大廈的草圖是在 1954 年 1 月 14 日由佐治諾頓給工務局局長的備忘錄[2]中，他提出雖然六層高的多層徙置大廈每單位要耗費港幣 13.4 元，比平房的港幣 6 元貴，但能提供五倍數量的房間，更能善用土地。在 1954 年 2 月 11 日，即大火後一個半月，佐治諾頓便已呈交有關徙置大廈的設計、房間大小、建材、造價估算及整個項目的規劃等方案，並在設計上已預設將來可以把前後兩個單位打通變成一個自帶廚、廁的獨立永久性房屋的構思[3]。

1 筆者曾兩次到倫敦（2012 及 2015）與鄔勵德訪談，以及通過多次書信和電話往來交談有關香港早期公共房屋的議題。雖然鄔勵德年逾過百，但思維清晰，記憶力超凡，為筆者研究早期公屋提供莫大幫助，筆者向他老人家深表敬意和感謝。

2 HKRS310-1-1，A.O.1263/53。

3 同上。

3.2.1
第一型徙置大廈

這個多層徙置大廈的原型，便是我們熟悉的「第一型徙置大廈」了。它主要是一個「工」字型的設計，亦有少數因應地形需要而設計成了「一」字型的，「工」字型和「一」字型大廈都樓高六層。「工」字型每層共有 64 個單位，每兩個單位背靠背地分排於兩翼，四周有陽台走廊圍繞，以作通道進出單位。「一」字型的設計，大同小異，只是單位數目少了一半。「工」字型中間連接前後兩翼的部分會被用作公共用途，包括有男、女各三個廁格的公共廁所和男、女各七格的洗澡間。可是，洗澡間是沒有水龍頭的，生活用水是要靠每層的兩個洗濯間各設一個的公共自來水喉。而大廈的四角都有樓梯可供上落。

單位面積是統一的 12 呎 x10 呎（3.68 米 x3.05 米），即 120 平方呎（11.15 平米）。規定分配給五個人居住，如果家中人數少於五人，便得與其他家庭共住，10 歲以下小孩當半個成年人計算，也即是說每人的平均面積為 24 平方呎（2.23 平米）。單位內沒有廚房，煮食可在陽台走廊進行，但所有煮食爐具必須在煮食後放回家中，甚為不便。數年後，政府才容許在每個單位前的部分走廊安裝一個不大於 4 呎 6 吋（1.38 米）長、18 吋（0.46 米）闊、4 呎（1.22 米）高的櫃，用於儲藏煮食爐具，櫃面則可放爐灶煮食[1]。

1　*Hong Kong and Far East Builder*，1955，VII（5），頁 61-64。

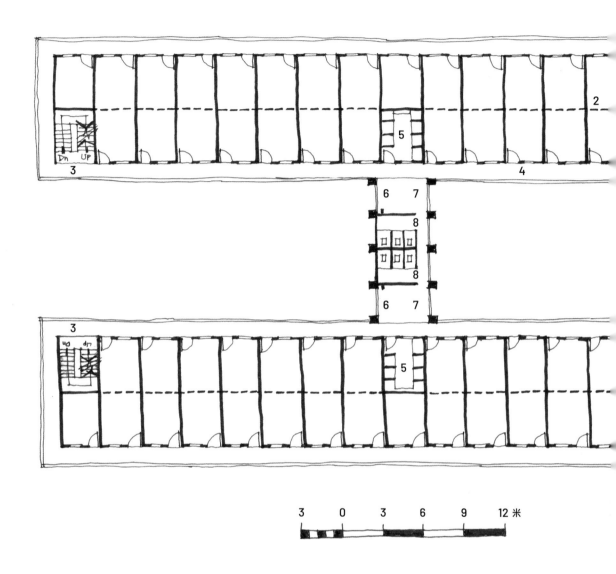

1　120 平方呎（11.15 平米）單位

2　兩個背靠背單位的間牆

3　樓梯

4　陽台走廊

5　公共洗澡間（沒有供水設備）

6　公共水喉

7　洗濯間

8　公共廁所

圖 3.4　第一型徙置大廈平面圖（參考 1954 年 Commissioner for Resettlement 年度報告）

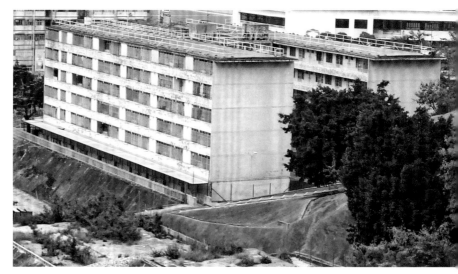

圖 3.5　第一型徙置大廈的外貌　（攝於 2010 年的石硤尾邨）

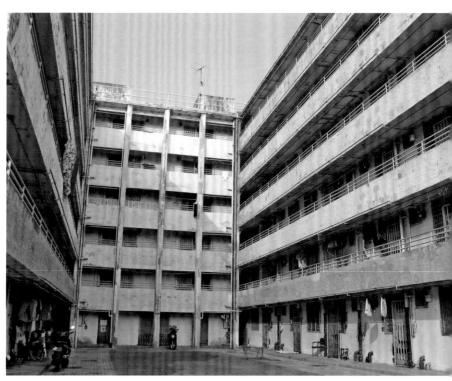

圖 3.6　陽台走廊圍繞着 64 個背靠背的單位　（攝於 2010 年的石硤尾邨）

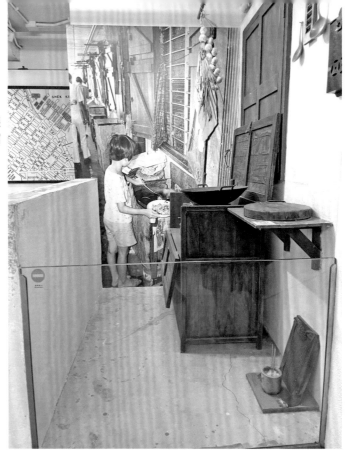

圖 3.7　陽台走廊的「廚房」（攝於 2023 年的美荷樓生活館展品）

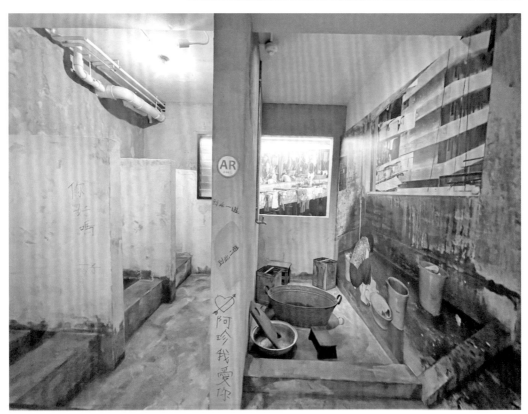

圖 3.8　左方顯示當年的公共廁所，右方為公共洗濯間。（攝於 2023 年的美荷樓生活館展品）

單位室內裝飾簡陋，房間以清水混凝土為主，陽台走廊則刷水泥塗料或俗稱的「雪花英泥」。結構以混凝土為主力牆，單位間隔用預製混凝土磚，而在前後兩個背靠背單位的共用牆壁頂部的兩行磚位置，更是神來之筆，設計師把部分磚塊給掏空了，變成蜂窩孔般，便於通風。由於大部分家庭都會把門窗打開，這樣一來，新鮮空氣便可以從一邊的陽台走廊經這些中間間牆的蜂窩孔，吹到背後的單位，另一邊的風也可以經背後的單位，通過中間的蜂窩孔吹進前面的單位內，造成永久的對流通風[1]。電力供應方面，直至 1960 年代初還沒有提供，住客們要自行向電力公司申請供應和接駁。

圖 3.9　中間間牆近天花板的蜂窩孔狀磚可以用作通風　（攝於 2006 年石硤尾邨的一個單位）

1　鄔勵德曾對筆者說，在日治時期，當他在亞皆老街集中營被拘留時，他和其他被囚的政府高官經常談及戰後的計劃。其中一個他們經常討論的話題就是住屋的問題，尤其是如何解決唐樓裏中間板間房通風和採光的問題，所以在這個多層徙置大廈的設計裏，有了這樣掏空部分間牆磚以達到通風目的的構思。

讓人最感意外的是在佐治諾頓的草圖中，已經考慮到將來如果情況許可，前後兩個背靠背單位中間的間牆可以拆掉，這樣便能將原來 120 平方呎的單位擴大到 240 平方呎（22.3 平米），然後封閉一邊的陽台走廊，把它改造成廁所，廚房則放到另一邊近陽台走廊大門入口的地方，這樣便可以成為一個自帶廚、廁的獨立單位 [1]。雖然在佐治諾頓遞交草圖時，都曾慨嘆不知何時，或壓根兒不會有實現這些改善工程的一天 [2]。的確，當時沒有人會有信心在不到二十年後，即 1972 年，便能夢想成真，在石硤尾邨首先實現這個改善工程 [3]。

1　1954-55 年 Commissioner for Resettlement 年度報告，第 VII 章；1959-60 年 Commissioner for Resettlement 年度報告，第 IV 章。

2　 HKRS310 D-S 1-1，A.O.1263/53。

3　當筆者後來跟鄔勵德談起此事時，他也表示意想不到，非常驚訝改善工程真的能實現，因他在 1969 年已從工務司的崗位退休。

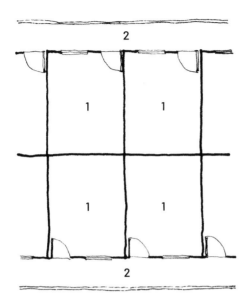

一型徙廈本來平面圖

1	120 平方呎（11.15 平米）單位
2	陽台走廊
3	把兩個背靠背單位中間的間牆拆掉，擴展成一個 240 平方呎（22.3 平米）的單位
4	把一邊的陽台走廊封閉成為私家露台
5	加建蹲廁
6	加建廚房

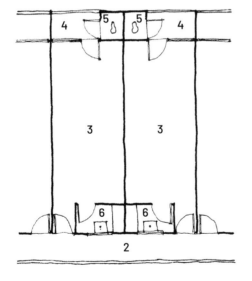

建議改裝成獨立廚、廁的單位平面圖

圖 3.10 在 1954 年的設計草圖中已經有把兩個背靠背的單位擴展成為一個自帶廚、廁的獨立單位。(圖則參考 1954 年 Commissioner for Resettlement 年度報告)

在第一型徙置大廈的規劃裏，大廈地下可以用作住宅單位，也可以作為其他民生必需的商業用途，如商店、士多、肉食公司、菜市場等；或者是小型製造工場，如成衣加工、木屐製作、小型玩具廠等；有些甚至可以用作酒樓、冰室或學校等。大廈屋頂俗稱天台的一層，更可搖身一變成為世界獨一無二的「天台小學」。這些小學在貼近樓梯處添加能避雨遮陽的蓋，把這部分的天台變成有如室內的班房，其餘露天部分便可用作操場。在實際操作時，露天部分也會變成課室，下雨時，同學老師便需要儘快合力把書桌、椅子拉到有蓋的地方暫存，等待雨過天晴。直到 1973 年，全港共有 173 所這樣的「天台小學」成立 [1]。這些學校設備雖然簡陋，但在 1978 年實施九年免費教育前，畢竟能為一般勞工家庭的子女提供學習機會，好讓他們透過教育在社會中實現向上流動，減少跨代貧窮。當時，15 歲以下適齡學童佔香港整體超過四成的人口，除了住屋外，教育也是一個迫切要解決的問題。

1 1972 年 Commissioner for Resettlement 年度報告，頁 35。

圖 3.11　徙置大廈地下用作民生必需的商業用途，如商店、士多、肉食公司、菜市場等。（攝於 2003 年的石硤尾邨）

圖 3.12　佐敦谷徙置大廈的屋頂用作天台學校（攝於 1984 年的佐敦谷邨）

3.2.2

第一型徙置大廈的設計基因

以上所敘述有關第一型徙置大廈的設計，可能大家都不覺得陌生，更不會覺得它有甚麼奇特之處。但是，若回看1950年代的社會環境，會發現如果撇開寮屋或「石屋」等，大多數香港人都是居住在唐樓或後來新興的綜合商住大廈裏，此時就不禁會心生疑團，為何一型徙廈的設計與這些本地唐樓和綜合商住大廈，大相徑庭。

自從1953年12月29日，港英政府決定建屋安置災民起，到1954年1月14日佐治諾頓呈交多層徙置大廈的草圖為止，除去新年假期，中間只有短短兩個星期左右的時間去完成一個這麼龐大而嶄新、但不能犯大錯誤的項目，建築師的靈感來自何方？有參考現成例子嗎？筆者就此有趣的問題，曾作深入研究，並把成果著作成書，有興趣的讀者，請參考筆者於2019年出版的《一型徙廈的設計基因——香港公屋原型》一書，裏面詳細地講述尋找一型徙廈設計來源的經

過，以及對相關設計進行詳細的分析。有關設計來源的分析，也獲得當時作為第一型徙置大廈的總建築師鄔勵德先生的認同。

雖然，一型徙廈的出現是如此突如其來、為勢所迫，但當中的設計卻蘊含着深厚的文化背景。從筆者的研究發現，一型徙廈極有可能參考了現已拆卸的、在1952年落成的廣東道警察已婚宿舍的設計，因為它們都出自同一個建築設計團隊。廣東道警察已婚宿舍則參考了1951年落成的荷李活道警察已婚宿舍，即現已活化了的PMQ項目，而PMQ和一型徙廈相類似的整體佈局、單間設計、公共廁所、陽台走廊等的規劃，還是清晰可見。再追溯荷李活道警察已婚宿舍的設計來源，便發現原來在英國並沒有甚麼警察已婚宿舍，甚至沒有任何警察宿舍，英國的警察都是住在私人物業裏的。那麼，荷李活道警察已婚宿舍和廣東道警察已婚宿舍的設計，源自何方？在深入研究下，筆者發覺它來自英國勞工階層的排屋[1]。排屋通常是沿街道兩旁排列的住宅建築，每幢排屋的外貌

1 即英國的 terraced housing for the working classes。

圖 3.13　1950 年代大多數香港人都是居住在這類唐樓　（攝於 2024 年的佐敦寶寧街）

圖 3.14　1950 年代開始流行的綜合商住大廈　（攝於 2023 年的佐敦道）

和高度都是差不多的，有兩層或三層樓高，一幢幢的排屋連成一片，看上去便像宏偉的大宅模樣，在現時的英國仍然隨處可見。其中最簡約的勞工階層排屋是兩個單位前後背靠背，單位的後牆是共用的，前面通常有陽台，好幾戶人家共用室外的廁所和洗澡設施[1]，這不就是我們一型徙廈的基本設計概念嗎？

陽台走廊的設立，更為有趣。最初陽台走廊的出現是為了逃避英國在十七世紀後期引入的房屋稅和窗戶稅，當時英國政府認為窗戶愈多，便表示房屋愈大，徵收的稅款也應該按不同的比例多收。陽台走廊由於是露天的，與街道無異，故此透過設立陽台走廊，便可以把本來有三層樓的大宅，分成三間的小住宅，由於每層的窗戶數目減少了，窗戶稅就自然減輕了，租金從而便可以下調。所以陽台走廊在勞工階層的住房中被廣泛採用，甚至成為這類建築特徵定義元素（character defining element）之一，後來在倫敦郡議會（London County Council）的社會性房屋設計概要裏更直接指明陽台走廊為設計社會性房屋（即公共房屋）的其中的一項要求[2]。雖然窗戶稅早在 1851 年經已取消，但陽台走廊已變成一種具有特徵意義的建築設計元素，在英國一直被沿用[3]。

除了來自英國的文化和建築影響外，還有其他發自香港本土的設計。例如單間的設計和住宅大廈地下用作商業用途等都不可能是來自英國，它們是純粹取材自本地生活模式的。單間設計在唐樓及綜合商住大廈中較為常見，但很不可能在英國出現。在英國，雖然不是明文規定，但普遍子女超過一定年齡都不會與父母共用一個房間，異性兄弟姐妹超過一定歲數也應有各自的臥室，英國的住宅也絕少和商店混在一起。但在本地的唐樓及綜合商住大廈中，下舖上居的安排非常普遍，其實不單在香港，在華南地區和東南亞的騎樓或店屋也都如是。屋頂上的「天台小學」更是香港為應付當時大量嬰兒潮出生的人口提供所需教育的時代產品。從建築學看，一型徙廈的設計，可說是非常符合二十世紀初建

1 在英國利茲市（Leeds）現時還有許多這類型背靠背的勞工階層排屋。

2 Tarn，1971，頁 48。

3 Ravetz，2001，頁 31。

築大師比勒·柯布西耶（Le Corbusier，1887-1965）在 1948 年設計的馬賽公寓（Unité d'Habitation）所提倡的垂直社區的現代建築概念，即一幢住宅樓裏包含不同生活所需的活動。

一型徙廈的設計更結合了當時的政府政策及建築師的構想，為了節省成本，用了最簡單的住宅和地基設計；沒有升降機；共用衞生間、洗澡室和水龍頭；多功能的陽台走廊，除了作通道外，更是煮食、晾衣服、兒童嬉戲等的場所，這樣密切的生活空間，也造就了今天香港人還津津樂道的人情味。

一型徙廈的設計揉合了英國勞工階層的排屋佈局，以及香港唐樓和綜合商住大廈的單間設計及混合商住模式，是英國為低收入人士提供住房的社會文化理念，與香港市民的生活方式的完美融合，是個真正東西文化合璧的結晶。除此以外，一型徙廈的設計更考慮到當時的社會政治、經濟和建築技術等因素，以滿足社會所需。或許很多人會以為這些徙置大廈，只是個為災民興建的臨時簡陋住宅，建築設計不值一提，但當仔細研究之後就會發現，它的確蘊含比我們想像中更多的文化意義，也正恰如其分地反映了那個時代的脈搏。

3.2.3
多層徙置大廈試驗計劃成功延續

當 1954 年年底第一批八座一型徙廈在石硤尾火災現場落成後，市政局轄下的「徙置事務緊急小組」立刻展開有關多層徙置大廈試驗計劃的檢討。由於第一型徙置大廈相當成功，緊急小組於是決定把徙置大廈加高一層，增加單位數量，並在設施方面做出以下修改[1]：

1. 樓宇高度由六層增加至七層；
2. 屋頂加固並安裝圍欄，作為休憩空間；
3. 擴大公共廁所，提高公用廁所比例，增加廁格至男、女各六格；
4. 將地下部分房間改造成 240 平方呎（22.3 平方米）的商舖，方便租戶能在居住地方附近繼續經營他們的業務；以及

1 1954-55 年 Commissioner for Resettlement 年度報告，頁 20-21。

5. 徙置大廈的大小可以隨着不同的工地條件而有所變動。較長的徙置大廈可以由四個樓梯增加到六個,而中間連接「工字」兩翼的公共地方也可以從一個變成兩個連接處,為添加的住戶提供所需的公共設施。

第一型徙置大廈最早的設計,如上所述,本來是六層高的。「徙置事務緊急小組」這個加高一層的決定,便締造出我們熟悉的「七層大廈」的由來了。

值得一提的是,當政府決定使用公帑為市民興建這些徙置大廈時,政府是明白即使在當時的條例下,這些多層徙置大廈都是低於標準的。當時的條例要求每人的居住面積應為 35 平方呎(3.25 平方米),然而,在這些徙置大廈裏,人均面積只得 24 平方呎(2.23 平方米)。故此,政府在徙置事務處處長 1954-55 年年度報告中解釋並特別強調徙置大廈不是高級住宅,而政府接受這種低於標準的住房作為解決整體寮屋問題的決定,不是輕率作出的。雖然,每名成年人居

住 24 平方呎,在很大程度上是有點擁擠,但鑑於這些措施能解決當前的嚴竣緊急情況,才迫不得已接受[1]。報告中也明確指出,若然不採取任何行動,等待的必定是下一次的火災,別無他選[2]。

為甚麼政府和市政局會決定大規模建造這種「低於標準」的徙置大廈呢?雖然當時有人認為這是政府刻意把徙置大廈的居住條件降低,以免入住的人賴着不走。但在同一份報告中,政府卻提出了他們已慎重考量及平衡了以下的因素:

1. 這些徙置大廈將為工人們帶來戰後第一次可以防火及防風雨的住所,而租金方面,就他們的收入而言,還是在負擔能力以內的,加上住所靠近他們的工作的地點,居民會覺得方便;

2. 累計租金可以償還部分從公帑中撥付的建築成本;而且

3. 每對背靠背的房間,將來可以打通,改造成一套自帶廚、廁的獨立單位。

1　1954-55 年 Commissioner for Resettlement 年度報告,頁 16、20。
2　1954-55 年 Commissioner for Resettlement 年度報告,頁 16。

1 120 平方呎（11.15 平米）單位

2 兩個背靠背單位的間牆

3 樓梯

4 陽台走廊

5 公共洗澡間

6 公共廁所

7 公共水喉

8 洗濯間

圖 3.15 經檢討改善後的一型徙廈平面圖
（參考 1954-55 年 Commissioner for Resettlement 年度報告）

圖 3.16　經檢討改善後，六層高的徙置大廈加高一層成為大家熟悉的「七層大廈」。（攝於 2003 年的石硤尾邨）

第 1、2 點說明了這個不會令政府虧本、雖然設施基本但災民和普羅市民都能受惠的徙置計劃是可以延續的。其實，以上提出的各點，也正是徙置計劃的基本設計原則：即徙置大廈的設計必須符合勞工階層的需要；要能防火和防風雨；租金必須低廉，卻足以償還部分建造成本；住所必須靠近工作地點；房間的設計要考慮將來能改裝成自帶廚、廁的獨立單位。而這些也成為了第一型徙置大廈的基本設計要求。

的確，當這個破天荒政府全面資助的多層徙置大廈推出時，社會上有着不同意見。在 1955-56 年徙置事務處處長的年度報告中，政府更不得不向納稅人重申保證徙置計劃的價值，強調這些七層徙置大廈，將會成為香港日後的永久資產，未來的納稅人也不會因這樣使用公帑來興建徙置大廈而感到後悔[1]。

在政府不斷地審視、研究、改良下，多層徙置大廈得以成功延續，成為舉世矚目的公營房屋計劃。除了石硤尾村外，當局隨即批准在 1954 年年底大坑東大火發生地點興建另外八座七層高的徙置大廈。政府不斷為安置受天災、火災或發展寮屋區用地而需要遷走的市民興建更多的第一型徙置大廈。從 1954 年開始至 1961 年興建最後一座第一型徙置大廈為止，政府總共落成了 146 幢同款的大廈，主要位於九龍中部，為超過 303,000 人提供了住房[2]。從 1972 年到 1980 年年初，有一個名為「水龍頭和廁所的改善計劃」（Tap and Toilet Scheme），把所有第一型徙置大廈的單位改造成自帶廚、廁的獨立單位。1985年，最後一個在觀塘翠屏邨的第一型徙置大廈被清拆重建後，唯一保存下來的第一型徙置大廈，是石硤尾邨的美荷樓（即第 41 座）——現已活化成為青年旅舍並於 2013 年開幕，以紀念香港公共房屋成立 60 周年。

1 1955-56 年 Commissioner for Resettlement 年度報告，頁 33-35。

2 1971-72 年 Commissioner for Resettlement 年度報告，頁 14。

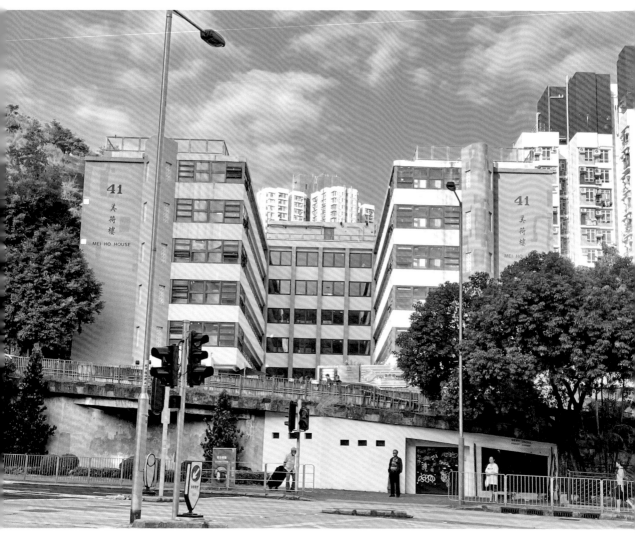

圖 3.17　2013 年石硤尾邨的美荷樓活化成為青年旅舍（攝於 2023 年）

3.3
徙置扶貧——第一型至第七型徙置大廈

到了 1960 年代，香港已經完全從戰爭的破壞中恢復過來，人們日益富裕。香港人口也從 1961 年的 310 萬增長到 1971 年的近 400 萬，而且近一半的居民年齡在 20 歲以下[1]。那些年更是香港經濟發展的一個轉振點，香港成功地從轉口港轉變為一個依賴製造業的經濟體，發展出了例如服裝、紡織、玩具、電子產品和假髮等新興行業。在 1968 年，每月平均出口總值約增長百分之二十五，這無論以任何標準來衡量，都是極高的增幅[2]。所以，無論在工廠工作，或全家出動去附近的山寨廠找點後期加工工作（如為成衣剪線頭、玩具裝嵌、串珠仔等）回家作零活以補貼生計，都是徙置區租戶的普遍現象。那個年代隨着大量

學校的興建落成，適齡學童受教育的機會大大提高，當然這些學校也包括了別具香港特色的徙置區天台小學。在這充滿蓬勃生機的年代，很多基建都全速進行，例如 1969 年啟用的海底隧道——通過在維多利亞港海底的隧道行車線可連接港島北部和九龍紅磡。此時地下鐵路則在規劃當中。1964 年，香港與廣東當局經多番磋商，終於簽訂了購買東江水的協定，從 1965 年開始，透過東深供水系統和香港興建的大型抽水站、水管和隧道，東江水將 24 小時不間斷供應香港。直到這時，香港百多年因為單靠雨水而經常發生水荒的老大難問題終於得到解決[3]。

1　Fan，1974，頁 2、14。

2　1968 年香港年報（*Hong Kong Annual Report*），頁 4。

3　香港特別行政區水務署，2022。

在治安方面，1966 年和 1967 年期間發生了兩次騷亂。1966 年的騷亂迅速結束，但 1967 年的騷亂卻持續了數月。騷亂雖然平息了，但對整個社會產生了長遠的影響，尤其是公共房屋，筆者將在下一章詳細討論。騷亂後社會很快恢復正常，而且市民生活水準也不斷提升。當時社會上都有一個共同的信念——深信一分耕耘必有一分收穫，通過勤勞工作、努力一定可以向上層社會流動。抱着這樣的希望，很多逃難來港的人都決定把香港作為自己的永久家園，放棄了賺夠錢就回鄉的想法，尤其那時內地正值「文化大革命」（1966-1976）的動蕩時刻。香港社會經濟蓬勃發展，可是，市民住房問題仍未解決。

1953 年聖誕節石硤尾村大火，促使了多層徙置大廈計劃的誕生，更成就了全球規模最大的公共房屋計劃之一。在 1954 年 4 月成立的徙置事務處，除了負責管理新的徙置區外，同時亦負責安置寮屋居民，以及管制平房區，以遏止寮屋問題出現。多層徙置大廈計劃非常成功，截至 1960 年代中期，已有約 70 萬人獲安置在政府資助或補貼的各類型居所裏居住。可是，雖然經過十年的努力，仍有約 60 萬人（約佔人口的百分之二十）有待安置。這對於一個經濟正在蓬勃發展的社會來說，是難以接受的。據分析，寮屋居民數目仍不斷增加，這很有可能是因為唐樓的租金不斷飆升，租戶難以負擔，無奈被迫遷出唐樓而流落寮屋區。也和源源不絕的內地移民和家庭計劃[1] 還未普及時出現的嬰兒潮有關[2]。所以，在公營房屋計劃的第二個十年計劃，無論在增加數量和改善質素上，都必須再加把勁，以滿足社會的需要和期望。

3.3.1
繼續發展徙置計劃的緣起

除了需要繼續推行多層徙置大廈的計劃，為大量以香港為家的市民提供居所外，還有兩個重要的原因，促使了第一

1　香港家庭計劃指導會（家計會）於 1950 年成立。初期提倡家庭計劃，提出「兩個就夠晒數」，推行一對夫婦只生兩個孩子，因為在 1950、60 年代香港每對夫婦平均生 6.8 個孩子。到 1960 年代中，出生率才在二戰後首次降低。（見 https://www.famplan.org.hk/zh/events-and-programs/highlights/index/fpahk-70th-anniversary-webpage）

2　Drakakis-Smith，1979，頁 67-69；Hong Kong Governemnt，1964，頁 2。

型徙置大廈不單可以延續，還不斷從第一期發展到第七期。原因一是政府廉租屋的出現，原因二是有關兩個研究報告的建議：一個是 1963 年有關管控寮屋的研究報告，另一個是 1964 年有關清拆貧民窟的研究報告。

a) 政府廉租屋

政府在其《1964 年有關寮屋管制、安置及政府廉租屋的政策檢討》（*Review of Policies for Squatter Control, Resettlement and Government Low Cost Housing 1964*）中明確指出，多層徙置大廈的政策目的是為了提供足夠的居所，用以安置那些佔用發展所需土地的寮屋居民[1]。這意味着清拆寮屋區的準則取決於需用土地的緩急程度，而不是寮屋居民本身的需求。同時，入住徙置大廈的寮屋居民，是不需要接受經濟狀況調查的，只要他們所居住的寮屋地點是政府需要徵收的土地時，他們便一律可以得到安置，可想而知，當時入住徙置區的住客不一定是社會上收入最低的一群。

根據 1957 年的一份香港住房調查[2]顯示，雖然香港的經濟迅速增長，卻仍有 79% 的家庭居住在分租的住所，95,000 戶家庭住在板間房，43,000 人住在床位，8,000 人住在閣樓，4,000 人則棲身在陽台上。顯然，低收入階層的住房問題仍然嚴峻，亟需解決。於是，政府在 1956 年成立了一個「住房問題特別委員會」。在委員會下令進行的一項房屋調查中，發現香港的住房情況仍然嚴重擠迫，並且，大部分住戶的家庭收入低於每月港幣 300 元，由此計算，每月只能負擔少於港幣 60 元的居住費用[3]。這個調查的重要發現，促使政府啟動一個廉租屋計劃。計劃決定由工務局負責樓宇設計，而物業管理則由徙置事務處負責。該計劃後來命名為「政府廉租屋計劃」，以區別上文第 2.2 節所討論的由香港屋宇建設委員會所提供的「廉租屋計劃」。可以說，「政府廉租屋計劃」是政府首次以扶貧為目的，為低收入人士提供住房的計劃，而徙置計劃則是為受天災或發展寮屋區土地而需要安置的居民而設。由於政府廉租屋是為每月家庭收入少於港幣 300 元的人士提供住所，所以此類

1　Hong Kong Government，1964，頁 6。
2　Maunder W.F. & Szczepanik E.Γ，1958。
3　1958 年香港年報（*Hong Kong Annual Report*），頁 161。

廉租屋必須降低建造成本，才能把租金調到居民可負擔的水平。以五人家庭住房為例，每月租金以不包括政府的差餉計算，便不得超過港幣 30 元了。該計劃於 1962 年左右展開，優先照顧因拆卸危樓而需遷出的家庭，目的是騰出空地可以儘快興建社會急需的公共工程項目[1]。

將租金收入與建築成本掛鈎的做法，對項目的設計造成了限制。由於租金計算要考慮需要償還的行政費用和所有的項目成本，包括工程費用和以每平方呎港幣 10 元的象徵式土地收費，以及每年攤還利息 3.5%（為期 40 年計算），因此「政府廉租屋計劃」只能與徙置大廈建築質量和設施看齊，頂多能稍作改善而已[2]。

如上所說，管制寮屋和清除貧民窟才是推出徙置和政府廉租屋計劃的真正原因。為了要徹底解決問題，政府在 1963 年 6 月專門成立了一個工作小組，負責檢討寮屋管制、徙置和政府廉租屋的政策，成員包括市政局議員和政府官員。還有另外一個工作小組也於 1964 年 9 月成立，由政府官員和建築相關專業機構的代表組成，並把研究結果編寫成《1964 年清拆貧民窟工作小組報告》。這兩個工作小組提出的大部分建議，對公營房屋的設計有着深遠的影響，現詳述於下。

b) 有關寮屋管制、安置和政府廉租屋政策檢討的工作小組

1963 年 6 月有關寮屋管制、安置和政府廉租屋政策檢討的工作小組成立，負責研究寮屋及徙置的情況，並就提供和居民入住徙置區和政府廉租屋資格的政策，以及寮屋清拆及居民安置等問題，提出建議[3]。該小組於 1964 年發表了《有關寮屋管制、安置及政府廉租屋政策檢討》白皮書，對設計公營房屋及其設施等，產生重大影響。建議包括：

1　1959 年香港年報（*Hong Kong Annual Report*），頁 172-173。

2　1958 年香港年報（*Hong Kong Annual Report*），頁 169。

3　Hong Kong Government，1964，頁 1。

i) 成立住房委員會

根據檢討顯示，必須加強統籌有關房屋政策的資料和協調政策，有需要成立一個住房委員會。這是香港首次把所有不同有關提供房屋的機構納入單一個機構來規劃及管理。學者史密斯[1]認為，成立住房委員會是香港公營房屋供應歷史上極為重要和迫切的一步。筆者亦認同，住房委員會以整體全面的方法考慮和處理房屋問題，具有深遠的影響。也給 1973 年新成立的香港房屋委員會，將政策制定、公共房屋設計、管理和維修放在同一個屋簷下，提供了參考藍圖。因此，公共住房的設計將與住房政策、屋邨管理和維修，加倍協調，而不是像那時的主導思維，即簡單地祈求在最短時間內生產最大量的房屋而已。

ii) 政府廉租屋和徙置大廈採用相同設計

委員會在 1969 年建議，所有政府房屋計劃，包括徙置大廈和政府廉租屋的設計，應採用相同的設計[2]。這意味着政府廉租屋，在設施和質量標準上，會與在當時設計中的第六型徙置大廈大致相若。

iii) 十年徙置及政府廉租屋計劃

報告內更訂定了隨後十年的徙置和政府廉租屋供應目標。這個十年計劃很多時候都被忽略，大家可能都只記得 1970 年代港督麥理浩爵士倡議的「十年建屋計劃」。其實，這是政府首個為房屋生產訂定的長遠規劃，表明了政府未來十年興建公共房屋包括徙置大廈和政府廉租屋在資金分配、資源提供和服務規劃方面的承諾。令人鼓舞的是，這意味着，為市民提供住房不再只是一項權宜之計，而是具備長遠考慮的社會發展規劃。這使公營房屋的設計有了更全面的考量，更能切合居民的需要和願望，而不僅僅是為緊急情況下提供的簡陋的居所。報告建議，希望到 1974 年 4 月內的十年期間，能建造 190 萬個徙置單位及 29 萬個政府廉租屋單位，估計費用前者為 16.91 億港元，後者則為 3.53 億港元。

1　Drakakis-Smith，1979，頁 71。
2　1970 年香港年報（*Hong Kong Annual Report*），頁 120。

iv) 改善人均面積編配標準

有關人均面積編配標準的任何改動，都會直接影響住宅單位的面積大小，進而影響大廈的設計和結構。報告建議徙置計劃中每個成年人的人均面積編配標準保持在 24 平方呎（2.23 平米），十歲以下小童等於半個成年人計算。在政府廉租屋計劃中，成年人的人均面積編配標準則為符合建築法規要求的 35 平方呎（3.25 平米）。

v) 建立社會住房階梯

在寮屋清拆及安置方面，報告建議設立一個持牌寮屋區，為真正無家可歸的人士興建臨時住所，並訂定符合居住徙置大廈及政府廉租屋的資格，以及提供中轉中心，以處理某些需要優先安置但暫時不符合資格入住徙置大廈及政府廉租屋的人士[1]。在報告中，更詳述了為持牌寮屋區和中轉中心所應提供的設施和服務，包括工地平整，公用設施以及一些便民建設如商店、郵政服務、診所和學校等[2]。從各類型公共房屋的設施水平來看，政府刻意釐定房屋類別優次的痕跡是顯而易見的。最低的房屋類別會是持牌寮屋區，其次是臨時房屋、徙置屋邨、政府廉租屋，以及屋宇建設委員會的廉租屋。無論是大廈與單位的設計，還是屋宇裝備和屋邨設施方面的質量，都是拾級而上的。例如徙置屋邨比中轉中心好，而政府廉租屋又比徙置屋邨品質高等，如此類推。這樣便大大鼓勵了勞工階層在這社會住房階梯往上爬的原動力。回顧過去，住房階梯的建立的確有助於穩定社會，因為人們可以看到他們努力工作所得回報的目標，而在社會階層往上爬，不再是天方夜譚。

1 Hong Kong Government，1964，頁 9。
2 Hong Kong Government，1964，頁 21-27。

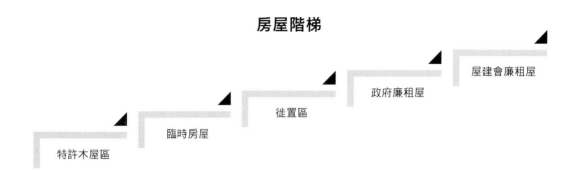

房屋階梯

特許木屋區
臨時房屋
徙置區
政府廉租屋
屋建會廉租屋

圖 3.18　1960 年代至 1970 年代的公共房屋階梯

c) 有關清拆貧民窟的工作小組

有關清除貧民窟的工作小組於 1964 年 9 月 18 日成立，小組負責調查和報告當清拆市區的貧民窟時所遇到的涉及賠償、地契條款，以及重新安置方面的問題。這些貧民窟通常都是一些戰前的建築：樓宇破舊，居住環境擁擠不堪，缺乏照明和通風，骯髒和不符合衛生標準。工作小組同時就《1964 年建築物（修訂）（第 2 號）條例》對市區重建的影響作出研究。在小組發表的《1964 年清拆貧民窟工作小組報告》中，建議採用「市區重建」的方式，作為清拆貧民窟的長遠解決策略，這對公營房屋發展和設計，有深遠的影響。所謂「市區重建」，是指清拆破舊及不符合建築條例標準的樓宇，並把整個清拆區的範圍重新規劃，以改善區內區外的交通連繫及提供所需設施[1]。該小組進一步建議，被收回物業的家庭住戶，可選擇入住政府廉租屋以作補償，倘若無力負擔廉租屋的租金，則可選擇徙置大廈。任何根據這些安排而不能獲得重新安置的家庭，將由徙置事務處處長協助[2]。

市區重建局至今仍沿用這個市區重建概念，首先清拆現有樓宇，跟着再在原地建立一個全面規劃的新社區。但隨着樓價飛漲，與現有住戶談判搬遷收購補償，一直是推行任何重建計劃前必須克服的難題。在公營房屋重建方面，舊屋

1　Hong Kong Government，1964，頁 1-5。
2　Hong Kong Government，1964，頁 20。

邨重建都會重新安置居民，盡量以原區安置為主，即受影響居民會在與舊屋邨的同一個地區內獲安置，當新屋邨建成時，該批居民可以選擇到這新落成的屋邨居住。1972 年，首個公共屋邨的全面重建計劃也從石硤尾邨展開序幕，有關詳情將在下一章作進一步討論。

3.3.2
蛻變：從第一型到第七型徙置大廈的設計

香港的生活水準自 1960 年代開始已提高了不少，政府除了安置受火災和天災影響的災民和那些住在要發展的土地上而被迫遷離的居民外，還開始將徙置計劃延伸成為扶貧政策，為有需要的低收入家庭提供住房。隨着推出政府廉租屋計劃，加上上述工作小組就更全面規劃房屋發展及市區重建所提出的建議，例如徙置和政府廉租屋發展的十年建屋計劃、提高人均面積分配的標準、建立社會住房階梯和推行市區重建計劃等，使公營房屋無論在數量還是品質上，都得以繼續蓬勃發展。

第一型徙置大廈為香港基層提供了最基本的住所，這本來是用來應急安置石硤尾村的火災居民的，但發展至後來，連其他自然災害的受害者，或受清拆行動影響而需要搬遷的家庭也能受惠。雖然設備簡單，甚至人均面積如上述所討論的，低於條例規定，但對於那些本來居住在簡陋和危險的寮屋，或極為擠逼的唐樓舊建築裏的人來說，一型徙廈的環境已算很不錯了，加上月租只是港幣 14 元 [1]，所以大受歡迎。由於要應付需求，政府於是把這個第一型徙置大廈像倒模般應用在不同的地區和項目中，這樣無論在設計、施工、備料、管理方面都可以多、快、好、省地批量生產，這些大廈如雨後春筍般在香港拔地而起。於是第一型徙置大廈便成為香港公營房屋第一個「標準型大廈」（standard block）設計的原型。

1　1958 年香港年報（*Hong Kong Annual Report*），頁 169。

那麼，為甚麼第一型徙置大廈到了1961年後，便被第二、三、四、五、六、七型所取代呢？首先，我們需要了解公屋設計的目是甚麼？它最主要，或者說是唯一的目的是為住客提供適切居所，它不需要為市場競爭而設計出花巧的裝飾，但這不等於設計不用花心思，而是應該以功能性為首要考慮因素，要以最樸實無華的設計，達至建築和空間的美感，其實這不比其他建築設計來得容易呀。上文提出的第一型徙置大廈的設計，無論是在整座大廈的佈局或是建築細節的安排上，都蘊含着來自英國和香港本地的社會文化和市民生活方式等東西合璧的文化價值。第二到第七型的徙置大廈都是在第一型徙置大廈的基礎上，根據時代需要，不斷演變出來的。不同型號的徙置大廈變得愈來愈高，愈來愈大，其中的公用設施，包括電梯、電力和用水供應等也愈來愈豐富；佈局也從露天的陽台走廊變為室內走廊通道，並引入了私家陽台，還自帶衛生間和廚房，變成獨立單位等。而且房間大小已不只有單一地以一種120平方呎的單位，按行政方式分配給可能不是同一家庭的五個人，而是有不同尺碼的單位以提供給不同人數的家庭。可以說，第一型徙置大廈到第七型徙置大廈的設計轉變，也正反映着那個時期香港社會

政治、經濟、市民生活和建築技術的改變，以及隨着各方面的資源增長，人們對美好生活期盼的改變。

由於第二到第七型的徙置大廈都是以第一型徙置大廈為基礎，因應當時的社會和技術條件加以改進的，它們之間有許多共同之處，所以在此不會逐一討論。下文反而會用一種比較的方式來介紹它們的設計，讀者從中可以更容易看到不同型號徙置大廈的變化過程，從而了解它們的設計改變的原因。由於第七型徙置大廈是在徙置事務處改組前，即徙置計劃最後階段時出現的標準型樓宇設計，因此落成的項目不多，並不是主流設計，所以會分開討論。

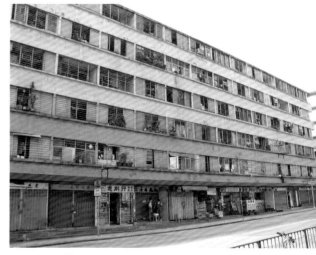

圖 3.19　第一型徙置大廈　（攝於 2003 年的石硤尾邨）

a) 徙置大廈的外觀和佈局設計

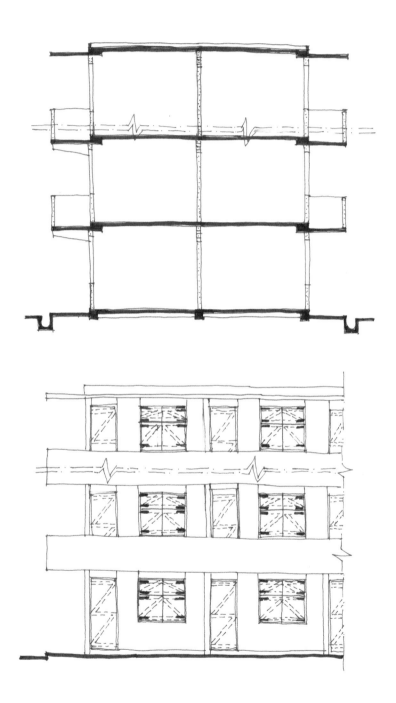

圖 3.20　第一型徙置大廈的剖面圖（上）及立面圖（下）。平面圖請參考圖 3.4。（參考香港房屋委員會圖則）

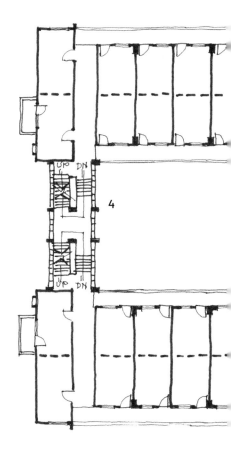

1　120 平方呎（11.15 平米）單位

2　310 平方呎（28.8 平米）單位

3　單位內的私家陽台

4　樓梯

5　陽台走廊

6　公共洗澡間（沒有供水設備）

7　公共水喉

8　洗濯間

9　公共廁所

圖 3.21　第二型徙置大廈平面圖（參考香港房屋委員會圖則）

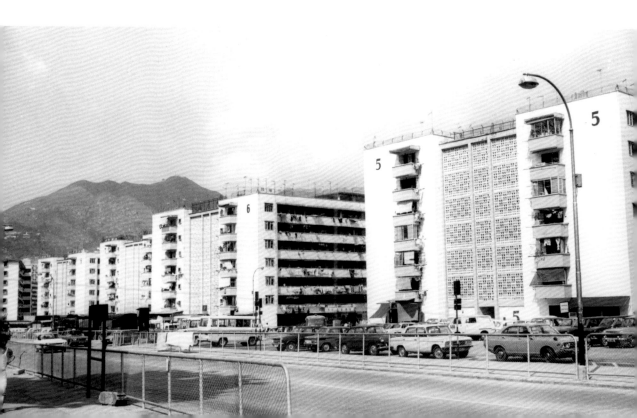

3 0 3 6 9 12 米

圖 3.22　第二型徙置大廈（攝於 1974 年的東頭村）

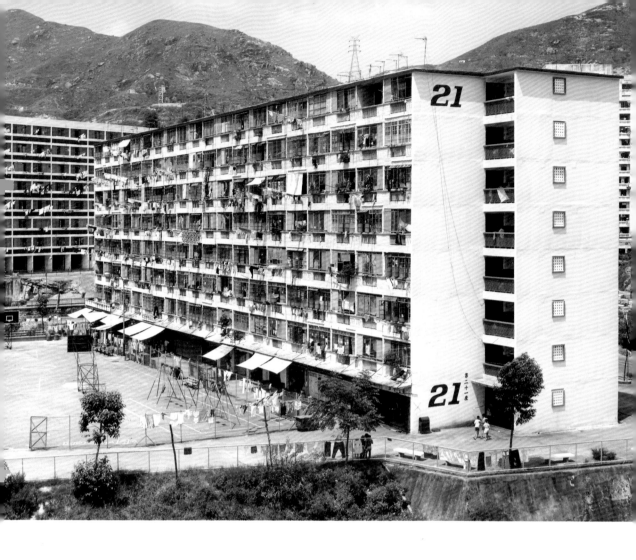

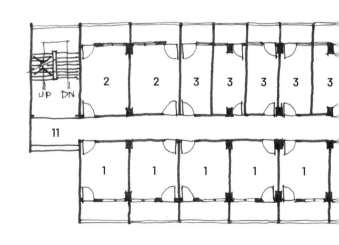

圖 3.23　第三型徙置大廈（攝於 1975 年的油塘灣邨［後稱油塘邨］）

1	標準型單位	7	男用公廁
2	大型單位	8	男用小便漕
3	小型單位	9	電錶位置
4	私家陽台	10	垃圾房
5	中央走廊	11	樓梯
6	女用公廁	12	連接大堂

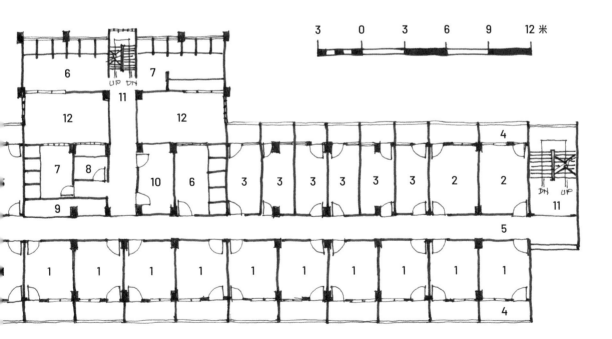

圖 3.24　第三型徙置大廈平面圖（參考香港房屋委員會圖則）

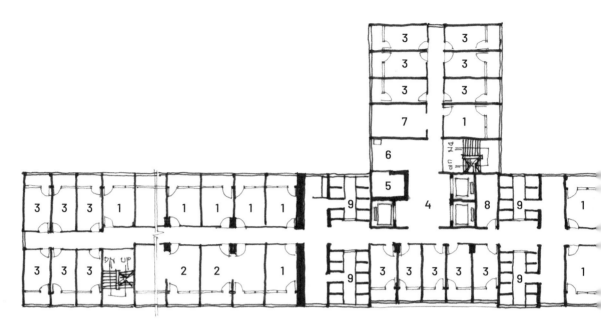

圖 3.25 第四型徙置大廈平面圖（參考香港房屋委員會圖則）

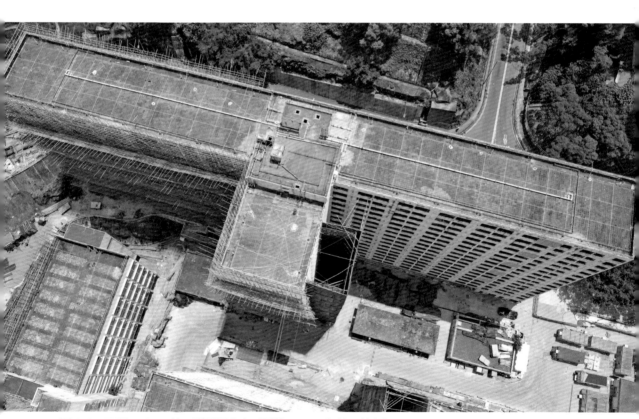

圖 3.26 及圖 3.27 第四型徙置大廈（攝於 2023 年的石籬邨）

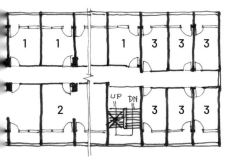

1　　標準型單位

2　　大型單位

3　　小型單位

4　　升降機大堂

5　　水錶房

6　　公眾空間

7　　垃圾房

8　　電錶房

9　　公共廁所

3　0　　3　6　9　　12 米

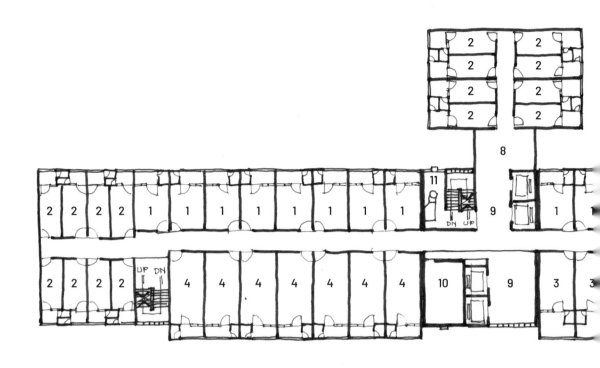

1	標準型單位	7	廁所
2	小型單位	8	連接大堂
3	大型單位	9	升降機大堂
4	最大型單位	10	電錶房
5	私家陽台	11	垃圾房
6	中央走廊		

圖 3.28　第五型徙置大廈平面圖（參考香港房屋委員會圖則）

圖 3.29　第五型徙置大廈（攝於 2009 年的牛頭角下邨）

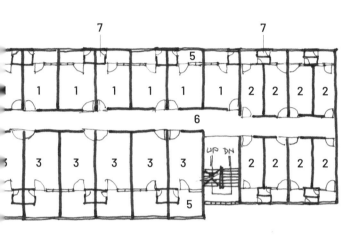

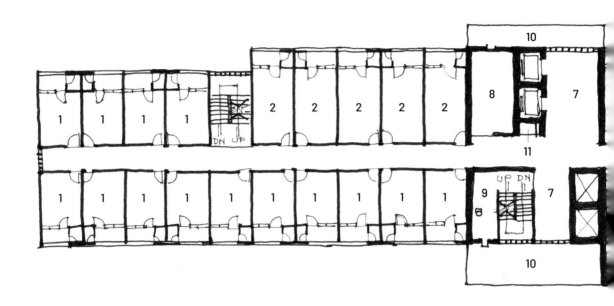

1	小型單位	7	升降機大堂
2	中型單位	8	電錶房
3	大型單位	9	垃圾房
4	廁所	10	一樓簷篷
5	私家陽台	11	消防喉轆
6	中央走廊		

圖 3.30　第六型徙置大廈平面圖（參考香港房屋委員會圖則）

圖 3.31　第六型徙置大廈（攝於 1977 年的慈雲山）

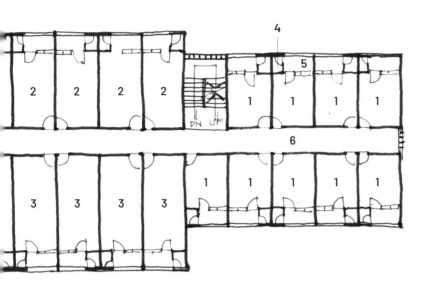

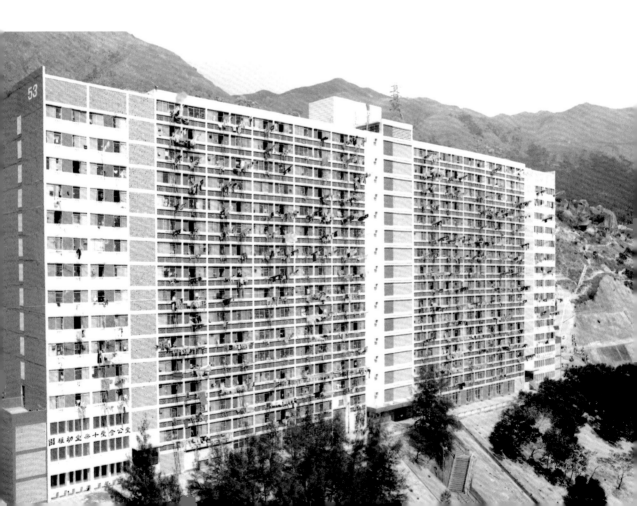

b) 徙置計劃的落成時間表

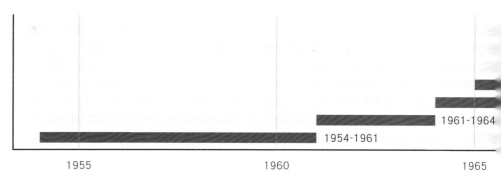

第七型徙置大廈
第六型徙置大廈
第五型徙置大廈
第四型徙置大廈
第三型徙置大廈
第二型徙置大廈　　1961-1964
第一型徙置大廈　　1954-1961

1955　　　　1960　　　　1965

c) 徙置大廈的建築特色

	第一型	第二型	第三型
落成年份	1954-1961	1961-1964	1964-1967
建成座數	146	94	142
建築形態	一字型或工字型	日字型	凸字型
層數	6 或 7	7 或 8	8
結構	沿着樓宇闊度每隔 10 呎（3.05 米）以混凝土承重牆分隔，背靠背的兩個單位則用混凝土空芯磚作間隔牆。 半露天陽台走廊，屋頂和樓板均使用混凝土。	同左	混凝土樑柱結構並每隔 11 呎（3.35 米）用非承重混凝土空芯磚作間隔牆。 中央室內走廊，屋頂和樓板均使用混凝土。

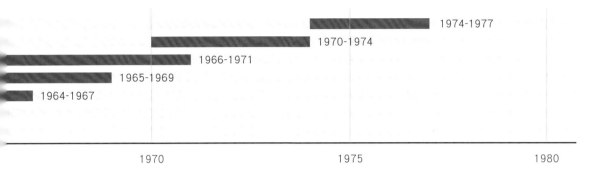

第四型	第五型	第六型
1965-1969	1966-1971	1970 -1974
65	48	13
「T」字型	短腳「T」字型	長條型
16	16	16
合併使用混凝土承重牆和混凝土樑柱結構，並根據房間大小每隔 8 呎（2.44 米）或 11 呎（3.35 米）用非承重混凝土空芯磚作間隔牆。 中央室內走廊，屋頂和樓板均使用混凝土。	沿着樓宇闊度，根據房間大小每隔 11 呎（3.35 米）或 14.5 呎（4.83 米）以混凝土承重牆分隔。部分第五型的 14.5 呎單位再以非承重混凝土空芯磚牆分隔出兩個小單位。樓宇正中部分則以混凝土厚牆作結構的核心承重牆。 中央室內走廊，屋頂和樓板均使用混凝土。	同左

〈續上表〉

	第一型	第二型	第三型
外牆	橫條狀露天陽台走廊矮牆圍繞住宅單位，形成一實一虛的條子立面。	主立面以橫條狀露天陽台走廊矮牆圍繞住宅單位，形成一實一虛的條子立面。端牆立面則採用遮陽通花牆和小陽台作設計。	主立面有嵌入式陽台，背面公共廁所有高窗，樓梯位置前面有通風口並約 1 米高護牆，後面有遮陽通花牆。端牆在中央走廊位置有垂直一排方窗。
樓層佈局	工字型的長翼排放着等寬的背靠背住宅單位。中間相連兩邊長翼的部分為公共廁所、洗澡間及洗滌間。	與第一型的佈局類似，但兩邊端牆則設有大單位，其中 4 個近樓梯的單位更設有陽台。中間的樓梯外牆則鋪設遮陽通花磚。	位於每層中間的室內走廊，貫通全層，住宅單位分排兩邊。一邊為中型單位，另一邊近中央部分有小單位，而大單位則貼近兩邊端牆。凸字型中間及突出部分設有公共廁所、垃圾房和電錶房。
每層單位數目	64 至 120 單位	72 至 128 單位	32 單位
上落通道	工字型四個角落各有一條半開放式樓梯。	共六條樓梯。除四個角落有一條樓梯外，兩邊長翼中間各設一條樓梯。	共三條樓梯，分別在凸字型的兩端和中間凸出部分。
住宅單位	單位統一 120 平方呎（11.15 平米），可分配 5 人居住。	單位普遍為 120 平方呎（11.15 平米），可分配 5 人。兩邊端牆則設有 8 個 310 平方呎（28.8 平米）的大單位。	3 種不同尺寸的單位。129 平方呎（12 平米）為標準型單位，可分配 4 至 5 人。另外還有面積小於標準型單位約三分之一的小型單位，以及面積大於標準型單位約兩成的大型單位。

第四型	第五型	第六型
主立面有嵌入式陽台，樓梯位置及端牆正中走廊位置有遮陽通花牆。	主立面有嵌入式陽台，最外兩側由於是小單位，陽台比較小，牆壁面積相對比較大。樓梯、升降機大堂及端牆正中走廊位置有遮陽通花牆。	主立面有嵌入式陽台，每單位寬度都為 11 呎（3.35 米）。樓梯、升降機大堂及端牆正中走廊位置有遮陽通花牆。
室內走廊貫通全個「T」型，而住宅單位分排在走廊兩邊。橫翼主要是大單位和中型單位，小單位則設於接近橫翼端牆處和縱翼位置。橫翼和縱翼交接處設有小單位及公共設施，包括升降機、樓梯、公共廁所和電錶房。	室內走廊貫通全個「T」型，而住宅單位分排在走廊兩邊。橫翼主要是大單位和中型單位，小單位則設於接近橫翼端牆處和縱翼位置。橫翼中間結構核心區為屋宇裝備區，設有升降機、樓梯和電錶房。	室內等寬直線走廊，住宅單位分排走廊兩邊。四種大小單位寬度一致，用單位深度長短來變化面積大小。大單位和中型單位設於中間部分，小單位則在樓宇兩邊。中間結構核心區為屋宇裝備區，設有升降機、樓梯和電錶房。
每個項目單位數目會有所不同，普遍約 70 單位	56 單位	38 單位
兩部升降機，一部停 9 樓，一部停 14 樓，住客或需要向上或向下走兩、三層樓梯，才能到達所需樓層。樓梯共三條，分別位於中間部分和長翼近兩端位置。	四部升降機，不是每層到達，而是每隔三層才開門，所以住客需要向上或向下走一層樓梯。樓梯分別位於中間部分和長翼近兩端位置。	同左
同左	4 種不同尺寸的單位。標準型單位面積 135 平方呎（12.54 平米），可分配 4 至 5 人。	3 種不同尺寸的單位。標準型單位面積 140 平方呎（13 平米），可分配 4 人。

〈續上表〉

	第一型	第二型	第三型
人均居住面積（以公屋落成時計算）	24 平方呎（2.23 平米）	同左	25.8 至 32.3 平方呎（2.4 至 3 平米）
廚房	在單位外的陽台走廊煮食。	標準型單位的安排和一型徙廈一樣。走廊兩端的 8 個大單位，裏面設有煮食地方和私家水龍頭。	每個單位設有水龍頭，沒有洗滌盆或灶台。早期落成未設有水龍頭的，自 1968 年加裝。
廁所、浴室	每層共有 6 個公共廁格，以矮牆分隔，共用廁坑。14 個公共洗澡間和 2 條公共街喉。	每層有 24 個公共廁格，以矮牆分隔，共用廁坑。14 個公共洗澡間和 2 條公共用水喉。	2 個單位分配公共廁所內 1 個廁格，提供抽水蹲廁。廁所位於大廈每層的中間位置。廁所同時也可以作為洗澡間。
採光與通風	入口旁有一扇窗，用木板作圍板。兩個背靠背單位中間間牆上部掏空部分凝土磚，成窩峰狀，以便空氣流通。	和第一型設計一樣，除了 4 個大單位有陽台通風，另外 4 個大單位，則各有一扇窗戶直接讓空氣流通。	陽台設有玻璃百葉窗和鍍鋅軟鋼門，單位入口走廊一側較高位置設有玻璃百葉窗，便於通風。
建築材料	承重牆和地板用混凝土，預製混凝土空芯磚作間牆。門窗用木板。外牆水泥塗料。	同左	承重牆和地板用混凝土，預製混凝土空芯磚作間牆。玻璃百葉窗和木門。外牆水泥塗料。樓梯和樓梯門廊外牆有遮陽通花磚。樓梯走廊牆裙刷洗水塗料，後來部分用 25x 25 毫米紙皮石，地板清水混凝土。

第四型	第五型	第六型
同左	30 至 32 平方呎（2.79 至 2.97 平米）	35 平方呎（3.25 平米）
同左	私人陽台上設有水龍頭，沒有洗滌盆或灶台。	同左
同左	單位內的私人陽台設有私家廁所，提供抽水蹲廁。	同左
同左	同左	同左
同左	同左	同左

〈續上表〉

	第一型	第二型	第三型
室內飾面	室內清水混凝土牆身、地板、天花；洗澡間牆裙刷可洗水塗料；廁所和洗滌間抹水泥塗料。清水混凝土地面。	同左	室內清水混凝土牆身、地板、天花；廁所牆裙刷可洗水塗料，清水混凝土地面。
屋宇裝備	直到 1960 年代才有電力供應。單位內無供水設施。	室內無供水設施，但有電力供應。	設有垃圾槽、電源和照明，室內設有水龍頭。
公共設施	天台設天台小學、青年俱樂部、操場。地下為商舖、菜市場、食肆、製造工場等。	同左	部分第三型徙廈天台仍設有小學。後來，在較新的屋邨附近建造小學校舍。各型號徙廈的地下，用作商舖、食肆、福利組織的辦事處、診所、銀行、街市檔位等。

第四型	第五型	第六型
同左	室內清水混凝土牆身、地板、天花；廁所牆裙刷可洗水塗料，住戶日後可安裝洗滌盤位置的牆在水龍頭對上位置，鋪有 8 塊 6 吋 x6 吋（152 毫米 x152 毫米）的白色瓷磚，清水混凝土地面。	同左
同左	同左	同左
同左	在第五和第六型徙廈低層的末端位置預留有 3 層高的幼稚園，提供 6 間教室，規劃時以每 2,700 居民一間教室計算。其餘地下位置用作商舖、食肆、福利組織的辦事處、診所、銀行、街市檔位等。	同左

主要參考資料：Commissioner for Resettlement 年度報告 1971-72; 1972-73；楊＆王，2003，頁 46-47；圖則參考香港房屋委員會網上資料。

d) 第七型徙置大廈

第七型徙置大廈是在 1973 年香港房屋委員會（房委會）成立前、亦是在徙置計劃結束前設計的標準型大廈類型。第七型徙廈的例子不多，甚至在很多公開紀錄中都沒有記載。在查閱政府檔案時，發現工務局局長在 1969 年 7 月 8 日向布政司遞交的備忘錄檔案編號 HKRS 310-1-11 中曾建議將葵興、葵芳、麗景邨由政府廉租屋改建為第七型徙廈。並在 1973 年 5 月 9 日的 HKRS 177/3/6，HKHA37/73 號檔案中，明確提及在柴灣興華邨將興建第七型徙廈，並以 1971 年 8 月修訂的圖則取代較早前的徙置大廈設計方案；還略有提及可能在瀝源、葵盛、梨木樹及荔景等項目興建第七型徙廈。但最終有落成的只有興華邨二期和荔景邨，其餘建議的

項目，在房委會成立並接管徙置事務處後，都改用了長型大廈（Slab Block）。其實除了在廚房和廁所的佈局略有調整外，長型大廈與第七型徙置大廈的設計基本上大同小異，可能最主要的區別是在長型大廈中絕大部分的單位是統一尺寸的，但這算是香港房屋委員會在新時代採用的新標準型大廈設計。在設計上，第七型徙廈承襲第六型徙廈的設計，但樓層更高，達到 20 層。第六型徙廈的大單位集中在樓層的中心位置，而第七型徙廈的設計把大單位安排在走廊的一邊，小單位則安排在另一邊，即是說大小單位的寬度是一樣的，單位的面積大小則利用深度來調節。第七型徙廈共有三種單位，面積從 20 平米到 38.5 平米不等，人均面積為 4 平米到 4.28 平米。升降機位於樓層的中間結構核心部分，樓梯則在大廈的兩端。

1	小型單位	7	中央走廊
2	中型單位	8	升降機大堂
3	大型單位	9	電錶房
4	廚房	10	垃圾房
5	廁所／浴室	11	消防喉轆
6	私家陽台		

圖 3.33　第七型徙置大廈平面圖（參考香港房屋委員會圖則）

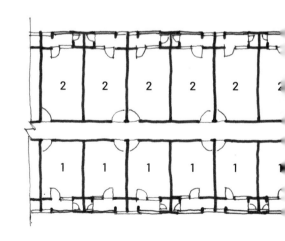

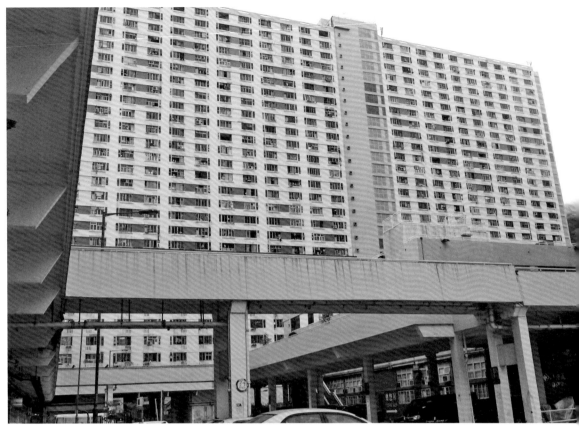

圖 3.32　第七型徙置大廈（攝於 2014 年的興華邨）

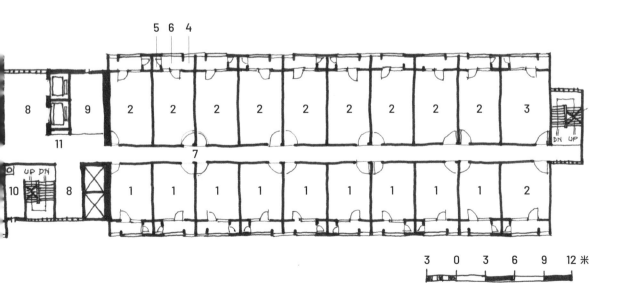

3.3.3

分析第一至第七型
徙置大廈的設計

第一至第七型徙置大廈的基本設計原則，由始至終都沒有改變，就是要求能在盡短的時間內用較低廉的成本盡速建造大量的徙置單位。雖然如此，在這二十年間發展出不同型號的徙置大廈，其設計上的演變和改進着實不少。觀察這些演變是很有趣的，因為每一步的改變都與整體社會發展和居民期望息息相關，是一步一腳印。只要我們把新的型號徙置大廈對比之前的型號設計，找出設計變化，便可以理解變化背後的原因，當中不乏為要符合政府在公營房屋方面的政策修改，或因應建築物料和技術改進、結構或屋宇裝備方面的進步，或由於不同建築師的設計投入，或也是為了回應居民要求等而需要作出的變動。現詳述如下：

a) 政府公共房屋政策

政府的公共房屋政策直接有力地影響徙

置大廈和廉租屋的設計綱要[1]，而設計綱要則主導着房屋計劃發展的方向和資源投入，這些都會直接反映在房屋的設計上。1954 年到 1973 年的這二十年間，政府的房屋策略經歷了多個里程碑式的轉變，由第一代為安置受火災或自然災害影響的市民而建造的第一型徙置大廈，發展為香港長期公共房屋的政策；從安置受天災或因土地發展被迫遷徙家庭的居所，到更進一步為社會上所有低收入人士提供可負擔租金的居所。這些公共住房發展的大方向，都會牽動相關房屋政策的改變，當中包括提高人均面積編配標準、興建不同大小的單位編配給不同人數的家庭，以及提供自帶廚、廁的獨立單位等。要落實這些政策，徙置大廈的設計也不得不隨之改變以應付所需，故此也催化了不同型號徙置大廈的誕生。

i) 提高人均面積編配標準

在徙置計劃的首十年裏，徙置大廈的人均面積分配標準，即每個租戶可享有的平均室內面積，都維持在 24 平方呎

1 　設計綱要（Client's Brief）勾勒出政府對項目的範圍和設計要求。

（2.23 平米），即是說第一、二型徙置大廈的標準五人房間為 120 平方呎（11.15 平米）。如 3.2 節所解釋，這人均面積是不符合建築規例的標準的，但由於政府希望能在短時間內大量興建徙置大廈，讓更多有需要的人士受益，社會大眾還是可以接受這低於標準面積的住房的。在 1960 年代，當社會變得更加穩定，經濟也開始增長，以及政府廉租屋推出後，政府也把人均面積分配標準提高了。可以看到，在 1964 年開始落成的第三型徙置大廈和 1965 年落成的第四型徙置大廈中，人均面積分配的標準已經增加到 25.8 平方呎（2.4 平米），後來第五型徙置大廈更增加至 32.3 平方呎（3 平米）。到了 1970 年代落成的第六、七型徙置大廈更進一步提高，達到法例規定的 35 平方呎（3.25 平米）。

人均面積分配標準對整個公共房屋計劃的公平性都起着舉足輕重的影響，由於每個人所獲得的居住面積統一，確保了政府投放的建屋資源和市民享有的利益能公平分配給每一個居民。這個人均面積分配標準也大大影響了整座住屋的大小和設計。這標準的釐定，需要有很多方面的考慮，這或許可以解釋為甚麼花了整整二十年的時間，才僅僅將分配標準提高了 1.02 平米：從 2.23 平米提高到 3.25 平米。其實不難理解，任何提高人均面積的分配標準，都會增加單位和樓宇的面積，這也意味着建築成本的增加，而且愈大座的住屋，愈會佔用更多珍貴的土地，對社會的財政和資源投入也有着重要的影響。還有，在相同地面面積內，如果每個單位變大了，要建造的單位總數就會變少，這樣便會減少能獲得分配住房的人數，並延長了其他人士輪候徙置大廈和政府廉租屋的等候時間。此外，增加一個單位的面積，租金也會相應增加，這最終會影響租客的負擔能力，而這負擔能力一直都是提供公共房屋的重要考慮因素，至今仍然如是。

ii) 不同大小的單位

人均面積分配標準界定了每個人在公營房屋中所應享有的室內面積。原則上，家庭成員愈多，房子的面積理應愈大。但是，在興建第一型徙置大廈時，由於當時屬於緊急情況，除了更快和更經濟地建屋以外，沒機會考慮其他方面。因此除了在第二型徙置大廈的尾端附近設有八個稍大的單位外，第一、二型徙置大廈內所有單位都是統一尺寸，顯然在設計議程上沒有考慮到不同大小家庭的需要。雖然單位之間的間牆並非承重力牆，可以把它拆掉打通兩個到三個單

位，擴大面積，但這需要配合空置的鄰近單位才能實現，所以也非易事。當一個不足五人的家庭需要和另一家庭共住一個本來就擠逼的單位時，磨擦爭吵在所難免。這種解決家庭大小問題的「方法」，單從行政手段出發，而非從改善建築設計的角度考量，不單令住客心生不滿，政府在管理上也覺得頭疼。

從 1960 年代中期的第三型徙置大廈開始，可以看到政府在這方面的努力。為應付不同家庭住屋人數的不同，便出現了不同面積的單位。在第三和第四型徙置大廈裏，提供了三種類型的單位，包括 129 平方呎（12 平米）的標準型單位、大約是其三分二面積的小單位，以及一點二倍大的大單位。在第三型徙置大廈中，單位寬度都是一樣，設計上用改變單位的深度來達到不同的平面面積。標準型單位沿着走廊的一側，而大的單位和小單位則沿着走廊的另一側。在第四型徙置大廈中，由於需要容納升降機，在大廈的中間位置開始出現一個結構核心區的雛形，但這個結構核心區的設計和我們現在常見的，僅用作放置屋宇裝備如升降機、樓梯、電錶房、垃圾房等的區域不同，當時在結構核心區內還設有數個住宅單位。一如第三型徙置大廈，第四型徙置大廈的標準型單位

位於走廊的一側，而大單位則位於走廊的另一側。然而，第四型徙置大廈的小單位安排略有不同，它們位於走廊的兩端對排着。由於想達到外牆整齊，沒有凹凸，內部的走廊便變得略有折曲，從在兩端都是小單位的正中位置，走廊慢慢變成偏向標準型單位的位置，好讓走廊另一側的單位面積能擴大，成為大單位。第五型徙置大廈與第四型徙置大廈的佈局類似，但中央結構核心區的設計更乾淨俐落，只設有屋宇裝備而沒有像第四型般含幾個住宅單位在內，也就是說，這個核心區的設計更類似我們現在大部分公屋核心區的設計。由於大小單位的分佈與第四型差不多，所以走廊也出現折曲。第六型徙置大廈的單位佈局採用了另一種方法，雖然都是分排在走廊兩側，走廊是筆直的，但和第四、五型徙置大廈不同的是，第六型徙置大廈每個單位的闊度都是統一的 11 呎（3.35 平米），分排在走廊兩側，而不同大小的單位面積是通過調整其深度來達至的。雖然只是一個很小的改動，但一條筆直的中央走廊，就可讓排在走廊天花板下的上、下水管、電線管道等可沿走廊一直順利運行，無需彎曲管道。相同寬度的單位尺寸更便於安裝現澆混凝土的模板，以及配置喉管和建築構件等，在某程度上這些好處可以抵消因應單位不同

深度而令外牆不平整、略微複雜的混凝土模板。

iii) 邁向獨立廚、廁的單位

在第一型徙置大廈中，每層有 64 個五人單位，共用 6 個公共沖水廁格、14 個沒有水龍頭設施的公共洗澡間和 2 條供應食用水的街喉。雖然相比寮屋或分租再分租的唐樓好些，但始終不算理想。在第二型徙置大廈裏，情況略有改善，增加到多達 24 個公共沖水廁格。到了第三、四型徙置大廈時，在這方面改進不少，廁所及洗澡間只分攤給兩個單位共同使用，而且是設有門鎖的。同時，每個單位內部都裝有一個水龍頭。廚房方面，則仍未談得上完整，因為除了自來水龍頭外，並沒有設置任何洗滌盤或灶台等。然而，這在很大程度上，已經向自帶廚、廁的獨立單位邁出一大步了。直到第五、六、七型徙置大廈的設計，住宅單位才真正具備了私家廁所和簡單的廚房設施。從第一型徙置大廈開始，足足花了大約十二年的時間才能提供自帶廚、廁的獨立單位，從而改善了居民的生活起居。但不要忘記，如 2.2 節所提及，其實早在 1856 年的建築條例，已要求每戶要有私家廁所。當然條例只適用於私人項目，而徙置大廈是政府項目，安置有需要的人士，加上由政府管理，所以沒有人會提出異議，反覺得能住進這些徙置大廈，與以前居住的環境條件相比，已經是上天的眷顧了。

b) 建造技術 不斷進步

從 1954 年開始到 1973 年，不同型號的多層徙置大廈持續發展，在這二十年的時間裏，香港開始從戰爭的破壞中復甦過來，經濟也逐漸發展，各式各樣的現代西方生活模式也陸續成為香港社會的主流，隨着屋宇裝備科技的日新月異和建造技術的躍進，徙置大廈的設計也不斷提升。

i) 安裝升降機 徙置大廈長高了

升降機在 1950 年代的香港算是奢侈品，所以，當廣東道警察已婚宿舍設置升降機時，社會曾有過爭論。到了 1960 年代，升降機的價格變得相對便宜了，樓宇也可以因此多加層數，興建更多的住宅單位數目，計算下來，很容易就可以抵消升降機的成本。在第四、五、六型徙置大廈裏，加了升降機後，大廈的高度立刻可以從 8 層增加一倍至 16 層，而在第七型徙置大廈中，更增至 22 層。為節省營運及維修費用，以及和其他徙

置大廈一至三型看齊，即 1 至 8 樓沒有升降機，故此起初在徙置大廈四型的兩部升降機中，一部直達 9 樓，另一部直達 14 樓，住戶可能要走兩、三層才到自己所住樓層。可是，住戶們都覺得非常受惠，因為升降機不單方便高層住戶，連住在 6、7、8 樓的也可以乘搭到 9 樓的升降機，然後輕鬆走兩、三層樓便可到達自己所住樓層，而不需要像在第一至三型徙置大廈爬上七、八層樓。到了 1990 年代，通過升降機改善計劃，多停幾層，變成停地下、7 樓、11 樓和 15 樓。到了徙置大廈第五、六型共有四部升降機，每隔三層即地下、3 樓、6 樓、9 樓、12 樓及 15 樓便有停靠服務，有些還會分高、低區，方便多了。有趣的是，在政府的檔案中，發現在最早決定安裝升降機時，曾經討論過是否需要請專人代住戶按升降機樓層，現在聽起來，覺得有點匪夷所思，但在當時，這畢竟是新玩意，需要多加考慮也不奇怪，後來計算人工成本太貴才放棄建議。

ii) 家有自來水

由於香港沒有足夠大的天然湖泊、河流或地下水，食水供應短缺一直是香港開埠以來的一個嚴重的問題。後來儘管興建了例如薄扶林（1877）、大潭（1889-1907）、香港仔（1931）、城門（1936）、大欖涌（1957）和石壁（1963）等的水塘[1]，但始終無法滿足日益增長的人口的用水所需。在戰後的最初幾年裏，供水的問題日益嚴峻，曾經每天只能供水三或四小時，甚至嚴重時每隔一到四天才能供水數小時。直到 1960 年 11 月，港英政府與中國水務局簽署了一項協議，通過跨越深圳邊境的管道，在 1965 年首次從廣東省的東江供應香港七到八成的食用水[2]，嚴重短缺的用水問題才得以緩解。有了源源不絕的供水保障，家家有自來水便不再是奢望。從 1965 年開始，政府決定為每個徙置大廈單位都提供自來水供應。於是，在第三型徙置大廈中，每個單位都配有水龍頭，在 1968 年起更為之前興建而沒有裝置水龍頭的第三型徙置大廈重新安裝。

1　香港香港特別行政區水務署，2022。「香港便覽 - 水務」，https://www.wsd.gov.hk/tc/publications-and-statistics/pr publications/the-facts/index.html

2　根據水務署資料，2021-22 年度本港輸入了 7.84 億立方米東江水。

iii) 家家有供電

雖然香港電燈有限公司和中華電力有限公司分別於 1890 年和 1919 年開始在香港島和九龍半島向市民供電，但即使在二戰後的最初幾年，普通市民仍無法負擔相對高昂的電費。1950 年代初期，在木屋區或平房區除了街燈外，是沒有電力供應的。居民普遍使用油燈，如果他們的能力負擔得起的話，也會在家裏使用俗稱「火水燈」的煤油燈，這就很容易理解為甚麼火災會如此頻繁地發生了。那時，除了電燈以外，家裏沒有甚麼電器用品，因此，在第一型徙置大廈裏，是沒有電錶、電錶櫃或電錶房的。直到 1955 年，中華電力有限公司開始向石硤尾邨供電[1]，住戶從此可直接向中華電力申請安裝電錶，並鋪設電線，直接供電到申請人的單位。隨着更多電力公司的發電站興建起來，在 1960 年代起，電力供應便成為第二型徙置大廈的標準配置。故此，從 1964 年的第三型徙置大廈開始，大廈裏每層樓都設有一個電錶櫃，而在後來的第四、五、六和七型徙置大廈的設計中，電錶櫃更擴大

為正規的電錶房，為每個徙置住宅單位供應電力。

iv)「三支香」晾衣杆

第一型徙置大廈在最早時期是沒有任何晾衣服的設施的。後來，政府在陽台走廊的天花下及護牆外安裝了一些晾衣用的支架，租戶可以在晾衣支架上放自己的晾衣繩晾曬衣服。第二型徙置大廈也沿用同樣的安排。1960 年代，隨着居民收入增加，他們便有更多的餘錢添置衣服，這些只能晾曬幾件衣服的晾衣繩便變得不敷應用了。故從第三型徙置大廈開始，便安裝了晾衣杆支架。它們的構造很特別，是在私人陽台的護牆上穿三個[2]直徑約為 50 毫米的孔洞，然後在孔洞內套一圈低碳鋼環，居民自己配置晾衣杆，從這些孔洞直角伸出外牆。當晾衣杆懸掛的五顏六色的晾曬衣裳隨風搖曳時，被笑稱像是掛了萬國的旗幟，為大廈單調的外牆增添了不少生活氣色。很多人認為這是香港公共房屋的特色，也成為了港人的集體回憶。房屋署署長廖本懷博士（1968-1973 年在任）曾把

1　Kwok，2001，頁 57。
2　後期的公屋大廈增加至四個晾衣杆的孔洞。

晾衣杆架稱為「機槍巢」，而本地人則通常稱之為「三支香」，因為其形狀似在拜祭時香爐插着的三支香燭。廖博士說這個「創意」來自新加坡的公共房屋，是

1954 年曾在新加坡任職的香港首任徙置事務處處長費莎（Jim Fraser）將這個富有特色的晾衣裝置從新加坡引入香港的。

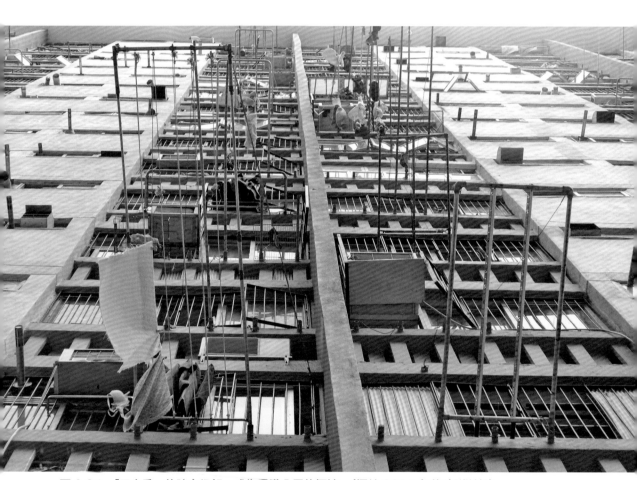

圖 3.34 「三支香」的晾衣杆架，成為香港公屋的標誌。（攝於 2014 年的鴨脷洲邨）

v) 玻璃百頁窗

在第一、二型徙置大廈中，每個單位只有一個大窗口，但沒有窗頁，當遇狂風暴雨需要關閉窗口時，只能用木板遮擋。可以想像，一旦用木板封閉窗口時，光線和新鮮空氣就無法進入單位內。不配置窗頁應該是源於經濟的考量，不單省去物料本身，還可以省去人工，但這個做法，很不理想。到了 1960 年代的第三型徙置大廈開始，才有所改善，這應該歸功於來自澳大利亞的玻璃百葉窗。這些百葉窗顧名思義是由很多窗頁組成，玻璃頁片由鋁製窗框連成，可以用手上下撥動玻璃頁片，用以調節開關，一方面可以令光線和新鮮空氣進入室內，另一方面也可以遮擋雨水。玻璃百葉窗轉動開關時不會像普通的平開窗的窗頁般需要佔用那麼多空間。而且，由於每塊窗頁的玻璃面積小，可以使用更薄的玻璃，因此成本可以更低。還有，在有需要時，可以更換個別的玻璃頁片，而無需把整個窗更換或重新安裝。這是一個重要的考慮，因為徙置大廈的維修保養都是由政府利用公帑承擔的。有着這麼多的優點，難怪玻璃百葉窗便從最初的第三型徙置大廈沿用到第七型徙置大廈，乃至 1980 年代的長形大廈和 Y 型、I 型大廈，在這些大廈的每個單位面向走廊大門附近的上方和分隔房間與私人陽台的間牆上，我們都能看見這些玻璃百葉窗的蹤影。儘管百葉窗可以遮擋部分雨水，但遇上狂風暴雨或颳起颱風時，窗頁間的縫隙還是會讓風和雨輕易打進屋裏，這樣，玻璃百頁窗便會完全失去防風雨的功能，因此不適合把它安裝在建築外牆。故此，在上述各款不同型號的徙置大廈裏，除了少部分型號有些靠近外牆的廁所外，玻璃百頁窗都只是安裝在室內或半室內的地方。

玻璃百頁窗在私人住宅樓宇絕少看見，原因是大廈的走廊通常也是走火通道，根據建築物條例，走火通道必須達到規定的防火要求，玻璃百頁窗則完全不符合抗火抗煙功用，除非安裝防火擋板，但這些擋板不僅不美觀，佔空間，更非常昂貴，故此私人住宅通常都不會在走

廊開窗。另外,在 2001 年前的私人樓宇,陽台是必須計算在樓面面積內的[1],所以一般發展商都不會提供,除非是較豪華的發展項目,但在這些項目裏,通常會用落地玻璃窗分隔陽台和室內廳房,顯得高貴大氣,而不會用這些半腰高的矮牆和玻璃百頁窗。因此,玻璃百頁窗便成為了公共房屋的另一個特徵定義元素(character defining element)。

玻璃百頁窗除了在分隔陽台和室內時使用外,還會在徙置單位面向走廊的牆用作高窗使用。在當年,私隱不是公屋最重要的考慮因素,通風以及如果是單邊走廊的大廈的話還可以有陽光或走廊燈光通過玻璃百頁窗進入屋內,或許更為重要。當然,現在大部分住戶都用不同方法把這些窗封起來了。

圖 3.35　價廉物美的玻璃百頁窗(左)一直沿用至 1980 年代,成為公共房屋的另一個特徵定義元素。(攝於 2023 年的翠屏邨)

1　根據由屋宇署、地政總署和規劃署在 2001 年發出的「聯合作業備考第一號」,為鼓勵發展商興建綠色和有創新概念的樓宇,當中,陽台被列為綠色構件,可以申請豁免計算在樓宇的發展面積內。對發展商而言,這樣便可以增加銷售面積,故此,很受他們的歡迎,住宅陽台也因此普遍起來。

c) 結構方面的考量

從第一型徙置大廈到第七型徙置大廈，主要建築材料都以混凝土為主。混凝土可以說是香港承建商最熟悉的建材，它被應用到徙置大廈的結構牆、地板、屋頂，而間牆則利用預先在工廠製造的混凝土磚。與傳統的紅磚青磚相比，混凝土磚在設計上可以更靈活，更防水防火，而最重要的是，運用混凝土磚可以使大廈建得更快。在不同型號的徙置大廈設計裏，也能看到結構方面的考量會影響建築佈局和外形的設計，現詳述於下。

i) 簡單結構，降低成本

徙置大廈從第一型的「工」字形到第七型的簡單長板形，其整體形狀都是簡單直線的幾何圖形，這樣簡單的設計有利於各項施工程序，尤其是混凝土模板方面的操作。建築工人容易掌握技術，質量便有所保證，同時也可以節省建造時間，使建築更具成本效益。在早期的第一型和第二型徙置大廈的設計裏，「工」字形的中間部分把兩邊長翼連成一塊，起着鞏固結構的作用。從第三型徙置大廈開始，由於採用了內部走廊，單位在走廊兩側排列，這使整幢樓宇的闊度增

厚，令大廈的結構更能承受風力，可以獨立站穩，而不需要像第一型和第二型徙置大廈那樣需要靠中間相連兩邊的結構來支撐。雖然在第三、四和五型徙置大廈中間部分還是有一塊小分支突出來作為支撐，但後來隨着核心力牆的設計和中央部分利用較大的單位造成的較厚部分，第六型徙置大廈便能夠以一個簡單的矩形獨立存在，而不需要在中間加上額外的結構支撐。

ii) 結構設計，不斷演化

為了提供不同大小的家庭單位，從不同型號的徙置大廈的佈局和結構裏，可以看到當時的建築師和工程師都在不斷嘗試尋找最佳結構方案。當時的第一和第二型徙置大廈採用了結構承重剪力牆分隔單位，這在當時是一種嶄新的設計。剪力牆設計以抗風力為主，同時亦承擔重力負荷。第一和第二型徙置大廈的剪力牆和樓板在整個結構框架系統的作用，就像扁柱和扁樑一樣。剪力牆是一種高效的結構，同時，混凝土模板可以更簡單更容易操作，而建築的佈局設計也可以更乾淨俐落。但這結構承重剪力牆不是當時盛行的唐樓的結構系統。不難想像，這當然是由英國結構工程師帶來的「舶來品」了。

在第三型徙置大廈中，沿用 11 呎寬的結構開間。由於要引入不同大小的家庭單位，結構設計改為柱樑式，可以更靈活地劃分成不同大小的單位，但樓層的中央部分的廁所位置，則用剪力牆支撐，承擔了大約一半的風力負荷，而第三型徙置大廈把兩排單位分排在室內走廊，加上私人陽台，令大廈闊度加厚，都有助承受風力荷載。另外，由於結構用柱樑式，房間間隔可以比較隨意，是按四個中型單位的空間劃分成六個小單位的比例做間隔牆的，在結構設計方面的確可以非常靈活，但在建築佈局方面，這不是一個有效的解決方案，尤其是在這些已經非常狹隘的生活空間中，還有柱子阻擋，擺放家具更是挑戰。

第四型徙置大廈則通過採用承重結構牆及柱樑結構的組合來解決上述的問題。小單位主要以結構牆分隔，令單位更為實用。而在大、中型單位中，如果有需要放柱子的話，都會放在間牆的角落位置，這樣較為合理並且不會太影響室內空間的使用，同時在有需要時，可以把兩個相連的單位打通成為一個雙倍大的單位。在結構上，樓層中央部分，一側用了加厚的結構牆來支撐，另一側則用一個短翼結構，它與主翼會形成一個直角的結構體系，能夠有效抵抗風力負荷

的扭力。長翼末端的結構牆增加了結構的剛度。因此，它們形成了一個更堅固的結構系統，其實是可以高於 16 層的。但由於這已是史無前例最高的徙置大廈，工程師在設計上比較保守，也是可以理解的。

在第五型徙置大廈中央位置則建造了兩幅很厚的承重結構牆，形成了一個類似核心結構。根據結構工程師的解釋，這個核心結構提供了一個非常扎實的結構框架，可以抵抗來自多個方向的風力負荷。所以，中間直角伸出的短翼，純粹是為了增加單位而不再像第三或四型徙置大廈，需要用來承受部分風力負荷。於是，在第六型徙置大廈中，這個短翼便完全消失了。它採用核心結構設計，中央部分走廊兩側都排放着大單位，這樣可以加闊整幢樓宇中央部分和加長以樓梯和升降機為主的屋宇裝備核心區兩旁的結構牆，使核心結構更堅固。故此，雖然第六型徙置大廈也有 16 層高，卻無需依賴短翼來提供額外的結構性的支撐。這樣筆直的層板式建築設計，佔地面積更小，在屋邨佈局方面，可以更靈活使用空間，尤其適合窄小的市區用地。而第七型也沿用了第六型的結構模式。

d) 建築設計元素

雖然是很基本的居所設計，但其中有些設計的細節，卻在無形中受着各方不同的影響。

i)「空中街道」[1]

經歷了第一次世界大戰後，由於大量房屋被摧毀，很多歐洲城市都需要興建大量房屋，為市民重建家園。當時的建築師和城市規劃師等聚首一堂[2]，研究戰後新時代的城市和建築設計該何去何從，他們的研究也拉開了現代建築運動的序幕。由於當時已經是個開始機械化的年代，所以他們提倡用機械化的方法更有效地建造房屋，以高層高密度的大規模住房方案來解決急需的大量住房。為了能讓遠離地面的高層住宅也享有以往低層住宅的生活模式，以及保持往日的鄰里關係和進一步便利日常生活，勒·柯布西耶（Le Corbusier）在 1948 年落成的著名馬賽公寓[3]（Unité d'Habitation）裏便引入了創新的「空中街道」概念，讓室內走廊連貫各住宅單位和其他在大廈裏的公共設施，如商店、餐廳、幼兒所、健身室等等，簡單說就是我們現在耳熟能詳的公共走廊。「空中街道」的設計概念是把整座住宅大廈變成一個垂直的社區，走廊就像街道般連接不同的生活區，希望住戶可以足不出樓，便能享受生活上的便利。這個「空中街道」概念在艾莉森和彼得·史密森（Alison and Peter Smithson）於 1957-1962 年落成在英國中部謝菲爾德城（Sheffield）的公園山社會性房屋項目（Park Hill）中進一步深化，他們把走廊通道加闊，闊度甚至可以讓電動牛奶車[4]經過，並把走廊發展為「層板通道」[5]，讓居民在自己單位外邊，有更多的空間聚集，建立鄰舍關係。

1　最早勒·柯布西耶在他的馬賽公寓把「空中街道」稱之為 Street-in-the-air，後來的現代建築將之稱為 Street-in-the-sky。

2　成立了「國際現代建築大會」（Congrès Internationaux d'Architecture Moderne），簡稱 CIAM。於 1928 年成立，1959 年解散，他們訂定了現代建築的規範，希望透過建築設計和城市規劃，讓世界更美好。

3　這是現代建築大師勒·柯布西耶，受法國建築部聘請，在馬賽市興建的先導房屋項目，於 1948 年落成。

4　從十九世紀末，英國便開始使用電動牛奶車（milk float），每天早上運送新鮮牛奶至住宅門口。

5　翻譯自 Deck access。

有趣的是，雖然我們從來沒有用「空中街道」或「層板通道」這些花巧的現代建築術語來形容我們在徙置大廈裏的室內走廊，但它們對建立鄰舍關係的作用，都超乎上述那些建築師們設計的初衷。由於徙置大廈大部分都是多層長條層板式，建築師很多時候都會把好幾座的徙置大廈連接一起，一方面是讓整體結構更堅穩，另外可以把樓宇之間形成的空地設計得多點變化和更為實用；另一方面，大廈裏面的走廊也可以互相連接，從一座大廈通到相連的另一座去，這樣便能變成一個可以遮陽避雨的全天候室內「空中街道」或「層板通道」。把好幾座徙置大廈連接在一起後，宛如一個「天空之城」，裏面的走廊四通八達，為居民提供便捷的通道之餘，也為孩子們提供了免費遊樂嬉戲及捉迷藏的好地方。此外，為了更通風，許多居民都會打開家中大門，這樣微風便可以從敞開的自家陽台，穿過中間的走廊與對面的單位相通，形成穿堂風，使本來悶熱細小的居住空間，變得涼快一點，在空調還是奢侈品的年代，這點尤關重要。一條走廊往往連接上大大小小十多二十個單位，甚或更多的住戶，門戶打開了，除了通風外，更可以讓住戶隨時隔着走廊與附近的鄰居閒話家常，直接締造了居民間睦鄰友好的機會。毫無疑問，加強社區意識及鄰里關係正是這些「空中街道」和「層板通道」設計理念所希望達到的目標。

然而，倘若以為把徙置大廈的室內走廊連接在一起就是受到這些全球現代主義建築設計新思維的啟發，這可能是一個美麗的誤會。當筆者訪問當年的總建築師，後來成為工務局局長的鄔勵德先生時，他坦然說「空中街道」或「層板通道」的概念，從來都不是徙置大廈設計的初衷[1]。簡單而言，當時的徙置大廈的設計考慮是以產量為最優先，營造社區意識或加強鄰里關係都不在優先考慮範圍內。因為港英政府的官員們都相信香港人的適應能力很強，並且會滿足於任何給予他們的東西[2]。把這些徙置大廈的室內走廊連接在一起的主要原因，說穿了原是為了節省成本，因為當時制定房

1 鄔勵德先生（Mr. Michael Wright）於 2012 年 5 月 15 日在英國倫敦接受筆者的訪談中指出。

2 前房屋委員會主席（1973-77）黎保德先生（Mr. Ian Lightbody）於 2012 年 5 月 21 日在英國奇切斯特（Chichester）家中接受筆者訪問中敍述。

屋政策的官員們都認為把這些走廊連接在一起會更具成本效益[1]。

ii) 遮陽通花牆

雖然徙置大廈的特色長走廊，不是受「空中街道」或「層板通道」的概念啟發，但這個最為大家熟識的遮陽通花牆，確實源自現代建築潮流。遮陽通花牆（Brise-Soleil〔法文原文〕或 Sun Breaker〔英譯〕）最初是現代建築大師勒‧柯布西耶於 1948 年在馬賽公寓採用的，他利用空心混凝土磚鋪砌陽台的矮牆，除了是一種能永久性遮陽的構建外，由於它不是一幅實牆，陽光能在一天中不同時間及不同季節透過通花牆，產生隨時間改變的光和影，令住戶對空間的體驗和感受變得更豐富更有趣。

儘管學者麥肯齊（Christopher Mackenzie，1993）曾指出，在馬賽公寓的遮陽通花牆，起不了遮陽的功用，因為公寓是朝南北向而不是東西向，然而，這些遮陽通花牆卻成為現代主義建築的寵兒，因為它能夠在陽光下令空間產生不同的光影和虛實的感覺，使空間變得更有動態，更生姿彩。

遮陽通花牆在不同型號的徙置大廈和屋宇建設委員會興建的政府廉租屋中廣泛地被使用，後來的長型、雙塔式、I 型、H 型大廈也不乏它們的身影。

這些遮陽通花牆通常會用於電梯大堂或樓梯對面的小空地[2]的外牆上，這樣便可以既通風又遮陽，並有一定的擋雨作用。從通花磚可以眺望牆外風景，而透進來的陽光，在地上和牆上會為這些平淡的水泥面畫上生動的圖案花紋。這些電梯大堂或樓梯對面的小空地更成為每一層住戶們進行集體活動的最佳地點：孩子們踢球玩遊戲、大人們打麻將耍樂，甚或變成鄰居們一起趕製成衣、塑膠花之類的後期加工場地，可算是狹隘住房單位的大眾延伸空間。居民身在其中享受着微風吹拂和光影變化時，不知道他們是否會留意到這些遮陽通花牆的設計來源？

1　前房屋署房屋司（1980-83）衛綸書先生（Mr. Bernard Williams）於 2012 年 5 月 23 日在英國戈達爾明（Godalming）接受筆者訪談中的解釋。

2　因為在設計這些早期的公共房屋時都會採用對稱的設計，由於樓梯的寬度不夠放下一個標準的住宅單位，所以，設計師便把樓梯對面的位置留空，成為一個公共空間。

圖 3.36　遮陽通花牆，在每個屋邨可以有不同的設計，更顯每個屋
邨的獨特性。(攝於 2022 年的華富邨)

圖 3.37　電梯大堂或樓梯對面的小空地，成為每一層住戶們狹隘住房單位的延伸空間。（攝於 2022 年的石籬邨第十座）

iii) 超深陽台

雖然徙置大廈單位的面積很小，但有趣的是它們的陽台卻相對大和深，有差不多四分一或三分一單位的深度。為甚麼有這種設計？乍看讓人甚為不解，經一番研究和了解後，才發覺這其實是建築師們的小心思。據參與早期公屋設計的建築師們透露，陽台深度除了為安裝廁所兼淋浴外，主要原因是想跨越人均面積編配標準的限制。

如前文所述，最初的第一和第二型徙置大廈裏的人均面積編配標準僅為 2.23 平米，後來慢慢提升到 3.25 平米，然而，這樣的編配面積還不算充裕。由於人均面積編配標準是用來規範單位的室內面積，而陽台是沒有規範的，於是，建築師們便聰明地利用了這個灰色地帶，把陽台設計得又大又深，讓居民有更多活動空間。這便解釋了為甚麼在不同型號的徙置大廈裏，以及後來出現的長型、雙塔型和 Y 字型大廈裏都出現這些超深的大陽台。

圖 3.38　徙置大廈、長型、雙塔型和 Y 字型大廈裏的超深大陽台。（攝於 2022 年的華富邨）

iv）大門的郵件槽

最早的第一、二型徙置大廈並沒有任何郵政派遞服務的考慮，郵差必須把信件或包裹直接拍門送到徙置大廈租戶的單位，不像當時的唐樓或洋樓般，地下牆上會掛着各戶的金屬信箱用來收取郵件。過了幾年，一個嶄新的設計出現了，就是在每戶的大門離地面約 60 厘米的地方開一條郵件槽，郵差可通過這個郵件槽把郵件直接派進屋內，不用再拍門和等應門了。這個郵件槽原來是個舶來的設計，根據鄔勵德的解釋，這個郵件槽的設計，是直接採用了英國的做法。在英國無論是公營房屋，或是私人的高級住宅都廣泛採用這種郵件槽。不相信的話，可以看看唐寧街 10 號的首相府便可以證實。後來，到了千禧年左右，由於香港房委會希望所有轄下的公共屋邨都能符合消防安全及建築條例的要求，才把這些設有郵件槽的大門改為實芯硬木的防火門。

圖 3.39　唐樓和洋樓通常在地下門口放置的金屬信箱。（攝於 2008 年桂林街的一幢唐樓地下）

圖 3.40　早期公屋大門的郵件槽
（攝於 2023 年美荷樓生活館的展品）

公營房屋新篇章

不同型號的徙置大廈設計在上一章經已詳細闡述。這些徙置大廈在整個 1960 年代不斷繼續興建和完善，為低收入家庭提供優惠住房。到了 1970 年代初，全港共有超過 500 幢這樣的徙置大廈落成，居住着超過 120 萬人口。與此同時，另外還有約 675,000 人安居於 41 個政府資助屋邨裏 [1-2]。那時的香港總人口已從 1971 年的 400 萬（其中約 35.8% 的人口為 15 歲或以下）[3] 躍升至 1981 年的 500 萬 [4]。當時的香港社會既年輕又充滿活力，各行各業都正準備在國際上蓄勢待發，經濟支柱已從製造業及輕工業，慢慢轉向金融和銀行業。對於大多數低收入的市民來說，徙置計劃無疑增加了他們對生活的幸福感，能有機會分配到公共房屋單位就如同中了彩票一樣。雖然只是一個細小而設備簡陋的住房，但無需再懼怕颱風暴雨的來臨或祝融之災，並且擁有屬於自己的廁所和煮食地方，足以讓市民更好地規劃一家人的起居生活和未來的安居樂業。由於徙置大廈租金低廉，市民便可以把辛苦賺來的金錢用於提高生活水平和為孩子們提供良好教育，這為日後香港社會建立堅實的中產階級奠下根基。但既然這些設計簡單的徙置大廈如此受歡迎，為何到了 1960 年代後半期開始，便需有脫胎換骨的設計，以迎合社會需要？為何不能像以往一樣，把徙置大廈的設計，通過不斷的適時改善，繼續使用？那就不得不去了解當時驅使改變的各種因素了。

1 1972 年香港年報（*Hong Kong Annual Report*），頁 101-198。
2 數目包括由香港房屋委員會、香港房屋協會、香港平民屋宇有限公司、香港模範屋宇會及香港經濟屋宇會提供的公營房屋。
3 香港政府統計處，1972，頁 17。
4 香港政府統計處，1981，頁 1。

4.1
驅使徙置大廈改變設計的因素

最大的原因，莫過於正在居住或正等候入住徙置大廈或廉租屋的人對住屋的訴求已不像從前，因此公營房屋的設計也不得不隨之改變。其實在 1960 年代後半期，港英政府在整個管治香港的政策上都來了個大變革，不單是對公營房屋。造成這個香港戰後歷史分水嶺的導火線就是 1967 年的社會騷亂事件。

4.1.1
「六七暴動」

當 1967 年香港徙置計劃為迎來了第 100 萬名租戶[1]而歡呼的同時，瞬間的喜悅卻被同年的社會騷亂蒙上了陰影。事件源自該年 4 月份一個有關新蒲崗人造花廠的勞資糾紛。本來這只是個別的事件，但旋即升級為社會動亂，釀成炸彈襲擊[2]和騷亂[3]，並蔓延至全港各地。當時被稱為左派的陣營和港英政府高度對立，社會陷於兩極化[4]。騷亂持續多月，終於在年底平息。當時的港英政府毫不含糊地譴責騷亂是中國共產黨發起的對抗行動，由於發生騷亂時正值內地從 1966 年開始的「文化大革命」期間，因此港英政府認為這是當時一批極左思想的追隨者群起挑戰政府管治的行為。儘管政府如此說，有些學者還是會將騷亂事件

1　1967 年香港年報（*Hong Kong Annual Report*），序言。

2　警方及拆彈部隊共處理了 8,074 枚懷疑炸彈，其中 1,167 枚為真炸彈（1967 年香港年報（*Hong Kong Annual Report*），頁 16）。

3　這場騷亂造成 51 人死亡，並引發了巨大的社會動盪。首先是九龍一帶於 1967 年 5 月中旬實施宵禁，隨後亦於港島實施（同上，頁 3-20）。

4　Cheung，2009，頁 166。

的部分原因歸咎於市民對現狀的不滿，因為他們覺得自己為戰後的香港經濟付出了血汗和努力，卻沒有從極速增長的經濟中獲得公平的份額與回報。其實，在前一年由天星小輪加價引起的社會騷亂[1]中，已露端倪。雖然 1960 年代的香港社會已經慢慢地富起來，但許多人依舊居住在擠逼和極不理想的環境中，連最基本的生活需求都未能滿足，難免會對政府有所抱怨[2]。1967 年的騷亂為港英政府敲響了警號，提醒官員們這些管治下的香港市民，已不像從前般逆來順受，他們會站出來爭取自己的權益。從 1966 及 1967 年的兩次的社會騷亂中，港英政府意識到必須進行社會改革，而且，還迫在眉睫。

除了上述香港內部原因引起要求變革的聲音外，一些歷史評論家根據英國政府解密的文件得出結論，認為還有另一個重要的政治因素推動着徹底的變革。根據 1898 年簽訂的《北京條約》，九龍半島北部和整個新界為期 99 年的租約期，只剩下不到 30 年時間，便會在 1997 年結束。歷史評論家因此認為英國政府是有意在隨後的 1970 年代加速香港的發展，目的是盡可能拉開資本主義香港與共產主義中國之間的社會和經濟發展差距，以提高其在有關香港於 1997 年後的管治談判中的議價能力[3]。

「六七暴動」並非只有破壞和腥風血雨，也帶來了積極的一面，所以是香港歷史發展的轉折點。騷亂結束後，政府推出了各種必須的社會改革，並雷厲風行地實施起來。正如時任輔政司、港督特別助理姬達爵士（Jack Cater）所指出，「六七暴動」是香港戰後歷史上最重要的事件，是香港社會發展的分水嶺，是導致一系列的社會改革及新制度產生的導火線[4]。而公營房屋的改革，更是其中的重要一環。

1　1966 年物價飛漲，當天星小輪提出加價五仙時，市民極為不滿，因而觸發了持續約一星期的騷動。

2　Yeung & Wong，2003，頁 242-243。

3　李彭廣，2012，頁 60-68。

4　張家偉，2012，頁 9-11。

4.1.2
「十年建屋計劃」

1972 年政府公佈開展「十年建屋計劃」[1]，標誌着一個重大的房屋改革，也是香港真正的公營房屋政策的開始[2]。麥理浩爵士在出任香港總督首年後，於 1973 年向立法局發表演說時承認，如果不努力解決房屋問題，必然會造成嚴重的社會矛盾。住房的不足，以及由此造成的禍害，必定會讓政府和市民之間不斷產生摩擦和嫌隙，同時也會衍生各類罪案和貪腐兩大方面的問題[3]。因此，改善居住環境，急不容緩。

麥理浩的目標就是落實富有遠見的「十年建屋計劃」，這比上一章提及的於 1965 年開始的前一個「十年建屋計劃」，更為雄心勃勃（見 3.3.1 biii）。計劃為香港的公營房屋發展制定了路線圖，並奠定了新的制度框架及發展方向[4]。房屋政策強調「香港不應讓任何人無家可歸」，並以在 1982/83 財政年度之前努力為所有市民提供適切的居住環境，包括獨立和自帶廁所、廚房的住所為目標[5]。該計劃包括三個主要部分[6]：

a) 在 1973 年至 1982 年期間，訂定未來十年建屋目標，即每年興建 35,000 至 40,000 個單位，不單能為 180 萬名香港市民提供公共租住房屋，屋邨還需要提供齊備設施和適切的居住環境；

b) 在新界新市鎮發展公共房屋，並推動新市鎮的發展，以分散密集的市區人口；還有

c) 成立新的房屋委員會和房屋署，統一處理所有與公共房屋計劃有關的事宜。

1 1973 年成為首任房屋署署長的廖本懷博士解釋計劃名稱的來由：一來是容易記憶，有助深入民心；二來是因為公屋建築通常都會需要五年統籌預備工作，包括清拆、工地平整等，然後五年設計施工，合共十年。他還記得當年他是用條型圖（Bar Chart）計算出來的。他把「十年建屋計劃」的名稱提交時任港督麥理浩爵士，麥理浩爵士也喜歡這個名稱（2023 年 6 月 27 日廖本懷博士接受筆者訪問時提到）。

2 Yeung & Wong，2003，頁 240。

3 有關言論發表於 1973 年 10 月 17 日港督麥理浩爵士對立法局的發言中。https://www.legco.gov.hk/yr73-74/h731017.pdf

4 Yeung & Wong，2003，頁 8、22。

5 香港房屋委員會，2019。

6 Heritage Museum，2004，第三部分；Yeung & Wong，2003，頁 8-9。

這個「十年建屋計劃」的構思，配合了香港規劃中將會增加的人口，故此，提高房屋單位供應，不僅要在已發展的市區興建，還要擴展到新界地區。除了數量上的硬指標外，更重要的是非常強調品質方面的要求：住宅單位必須是獨立單位並配以廚廁，還要提供有良好配套的生活環境。這些新的要求，促使政府必須對現有顯得簡單基本的住房設計進行較大規模的改革。雖然由於 1970 年代的全球石油危機和可發展的住宅用地供應不足，以及內地移民潮的一再湧現，「十年建屋計劃」最終未能達標，只落實了約 220,000 個單位，容納 100 萬居民居住[1]，但該計劃對香港公共房屋發展的歷史有着劃時代的重大影響。政府並在 1982 年宣佈計劃延長五年至 1987 年。

「十年建屋計劃」其中一項重要的倡議，便是成立一個新的房屋委員會和房屋署，統一處理有關房屋發展項目和所涉及的複雜住房問題[2]。新成立的房屋委員會，雖然英文名稱仍保留前香港屋宇建設委員會的 Hong Kong Housing Authority，但中文名稱則是現時大家熟悉的「香港房屋委員會」。新的房屋委員會於 1973 年 4 月根據《房屋條例》成立，功能上合併以往分散負責公共房屋的多個機構，包括屋宇政策研討委員會、屋宇建設委員會、市政局、徙置事務處和工務局等，並負責一切有關徙置事務，政府廉租屋和廉租屋等事宜。政府同時把各種不同形式的資助性房屋統稱為「公共房屋」，由香港房屋委員會負責規劃、建造、管理和維修[3]。為了方便管理，公共屋邨被分為了甲類和乙類，甲類屋邨包括 26 條前屋宇建設委員會提供的廉租屋邨及政府廉租屋邨；乙類屋邨則包括 25 個前徙置屋邨、12 個平房區及 8 個分層工廠大廈[4]。政府更把徙置事務處和市政總署轄下的屋宇建設科合併成為房屋署，作為香港房屋委員會的執行機關。這是香港房屋史向前邁出的

1　Yeung & Wong，2003，頁 22。

2　根據廖本懷憶述，他任屋宇建設處處長時還沒到 40 歲，深感極有需要把所有有關建設公營房屋的部門機構融合一起，才能有效地全面規劃、建設和管理公營房屋。為了推動房屋委員會的設立和釐清職能，他連同律師們草擬了《房屋條例》（2023 年 6 月 27 日廖本懷博士接受筆者的訪問時提到）。

3　1973-74 年香港房屋委員會年報（*Annual Report of the Hong Kong Housing Authority*），頁 8。

4　1973-74 年香港房屋委員會年報（*Annual Report of the Hong Kong Housing Authority*），頁 6。

重要一步，把所有與公共房屋有關的工作重新安排，納入統一的機構管理，能更有效統籌分配和管理各項公共房屋的資源，有助提升公共房屋的設計、運作和管理質素，加強公共房屋計劃的推展。

4.1.3
「居者有其屋」計劃

實施「十年建屋計劃」的初期，政策都以低收入家庭為主要對象。隨着香港經濟起飛，社會人士開始對擁有自己的物業產生渴求，廖本懷在 1974 年一次給扶輪會的演講上，首次談及他認為香港有需要提供出售資助房屋的想法。後來時任港督麥理浩看了《南華早報》報道，也非常贊成該建議[1]，並於 1976 年委任了一個由財政司夏鼎基擔任主席的工作小組，探討有關向一些比較富裕的徙廈大廈和廉租屋居民出售房屋的規劃和推行方案，該方案在 1978 年正式落實成為非常受歡迎的「居者有其屋」計劃（Home Ownership Scheme）[2]。有學者指出，推行該計劃除了回應市民的置業需求外，還有關於財政方面的考量。由於政府資助公共房屋已經超過 20 年，很多租戶已經達到一定的經濟水平，如果讓他們繼續居住在公共房屋，而輪候公屋的人數仍有增無減時，過度資助較富裕租戶，便會造成社會資源錯配和浪費。所以，推出「居者有其屋」計劃，以折扣價出售居屋單位的另一原因，是希望能帶來誘因，把這些較富裕的租戶拉到一些相對較少資助的「居者有其屋」計劃去[3]。當時廖本懷更推出「綠表」給合資格的公屋居民和「白表」給普通合資格的香港居民申請，綠白表比例為 50：50[4]。「居者有其屋」計劃由香港房屋委員會（房委會）統籌、策劃及興建用於出售的房屋。由於房委會毋須繳付地價，因此房屋發售的價錢便可以遠低於私營機構的市值售價，但買家需要符合規定的入息限額檢查。為了能儘快興建更多可供出售的房屋和回應發展商的要求，廖本懷與發展商經過多番傾談後，終於在 1978 年，邀請私人發展商合作

1　2023 年 6 月 27 日，廖本懷博士在接受筆者訪問時提到。

2　Heritage Museum，2004 年，第三部。

3　Yeung & Wong，2003，頁 243。

4　同上。

發展「私人機構參建居屋計劃」(Private Sector Participation Scheme,簡稱 PSPS)。PSPS 利用私人機構資源建屋以擴展居屋計劃,發展商負責設計和興建居屋,落成後房委會以特定的價錢回購單位,而商場及停車場等的興建和營運皆列入發展商的自負營虧範圍內。「居者有其屋」及「私人機構參建居屋計劃」的居屋單位,每年發售三次,一般在 4 月、8 月及 12 月舉行。為協助居屋申請人,房委會更與大部分的銀行機構合作[1],為居屋按揭貸款提供優惠安排[2]。因此,「居者有其屋」及「私人機構參建居屋計劃」可被視為介乎公共房屋與私人房屋之間的房屋階梯。

「居者有其屋」及「私人機構參建居屋計劃」的單位沒有採用任何一款徙置大廈或廉租屋的設計,原因也顯而易見。這些準買家,窮盡一生的積蓄購買居屋,當然想有別於以往租住的徙廈、廉租屋,或者條件比較差的私人樓宇了。他們期望一個完全不同的優質環境,有梗房間隔、齊備的廚房和浴室設施、高質

的建材,以及像私樓般豪華一點的地下升降機大堂等。居屋除了要具備更好的品質去吸引買家外,最重要的是其設計必須合乎所有香港適用的建築物條例。因為居屋一旦售出,單位即成為私人物業,若干年後便可以在市場自由買賣,直接與私人物業市場掛鈎,故此,其設計必須受香港建築物條例及規例的管轄。

「居者有其屋」的首個標準型設計是「十字型大廈」,其後是「風車型大廈」、「彈性十字型」、「新十字型大廈」及「康和大廈」。至於「私人機構參建居屋計劃」由於是發展商自聘建築師,因此無需選用任何標準型設計,只需符合房屋署設施明細表的要求或該項目的特定要求便可自由設計。與徙置大廈或廉租屋的單間式設計完全不一樣,居屋有房間間隔(即梗房),廚房含櫥櫃而浴室則配以坐廁、浴缸和洗手盤等,設備齊全,有如私人住宅。由於居屋的設計滲有市場考慮的元素,與本書重點提及的其他公共房屋在設計理念上如何顯現社會需要有所分別,居屋及日後推出各類不同

1 包括當時的上海滙豐銀行、中國銀行、恒生銀行和渣打銀行。

2 *Annual Report of the Hong Kong Housing Authority*,1993,頁 52。

形式的政府資助出售單位[1]，是另外一個系統，故此，本書不另作詳細的居屋設計分析。

「居者有其屋」和「私人機構參建居屋計劃」非常成功，深受市民歡迎，每次新項目推出，往往是多倍認購，準買家需要攪珠抽籤才能獲得購買機會。到了1990年代，居屋的設計及設備質素更與私人房屋不相上下，私人發展商開始抱怨居屋計劃擾亂了整個房地產市場，尤其是細價樓宇市場，因為市民寧願等待居屋抽籤而不買私樓。到了2002年，香港出現經濟衰退，政府迫於輿論，決定無限期擱置居屋計劃，即無限期停止興建出售居屋單位。其後，香港經濟在2003年「沙士」[2]後復甦，迎來房地產市場價格飆升，以致無論是首期或按揭供款，都超乎一般普通市民的負擔能力，普羅大眾無法「上車」[3]故此，社會人士提出強烈要求，必須復建居屋，以維持公私營住房階梯中缺失了的一環。經過

多番商討，政府終於在2011-12年度的《施政報告》提出復建居屋的新政策，為月入低於三萬元首次置業家庭復建居屋[4]，並最終於2014年尾推出首批的復建居屋出售。

4.1.4
其他影響公共房屋及其設計的改革

除了上述直接與公共房屋發展有關的房屋政策改革外，在麥理浩爵士任內的1970年代，還有多項奠定香港今天成就的重要改革，其中也不乏影響公共房屋設計和管理的舉措。

其中一項改革便是因應當時嚴重猖獗的貪污問題，於1974年2月成立了當時稱為「總督特派廉政專員公署」的廉政公署。當時由於人口不斷膨脹，社會的資源未能滿足實際需要，導致向官員或有勢力人士行賄以求能儘快佔得所需的

1 其中包括1988年推出的自置居所貸款計劃；1998年推出的租者置其屋計劃，以及重建置業計劃；1999年的可租可買計劃；2003年推出但已停辦的置業資助貸款計劃等。（香港房屋委員會，2022）

2 即 SARS（Severe Acute Respiratory Syndrome），香港通稱為「沙士」的嚴重急性呼吸系統綜合症，2003年在香港爆發時，共有1,755人受感染，299人死亡。（立法會，2003）

3 即首次置業。

4 2011-12年施政報告，第22-25項。

有限資源，成為普羅市民的一種必然生活方式。例如市民在申請公屋、入學或其他公共服務時，通過派「茶錢」、「黑錢」等賄賂有關官員，以求儘快入住公屋或獲取學位和其他服務等的行為，比比皆是[1]。廉政公署成立後，全力打擊貪腐，並嚴謹執法，建築行業的貪污文化和官員的運作逐漸發生了變化。想入住公共房屋，市民無須再向有關部門的不同層級官員賄賂，只要在申請輪候冊上安分排隊便是。

另一項有效推動社會進步的措施便是1971年引入的六年免費教育，計劃在1978年更擴大到九年免費、強迫和普及教育。隨着資源的增加和對教育素質的提升，那些在第一及第二型徙置大廈屋頂變身成為「天台小學」的校舍，完成了它的歷史任務，漸漸被在徙置大廈附近專門為學校興建的校舍所取代。隨着社會發展，差不多在每一條公共屋邨內或附近範圍，都會設有兩、三所小學和一、兩所中學。

另一項看似微不足道，卻間接影響到每個香港人的日常生活，尤其是建造業和公共房屋設計的改革，便是在1976年推行的《十進制條例》，它改變了香港使用的計量系統，將原來所用的英制度量衡單位，改為另一種國際性使用的單位，即公制。它是一種更方便使用的十進制系統，適用於建築的設計和建築物的量度、面積計算、建築材料的重量等。在全面實施的過渡時期，英制和公制兩種系統會同時在市場上使用，通常是把本來的英制尺寸，四捨五入，換化為公制的尺寸，例如，半英吋等於13毫米[2]等等。這樣的換算對公屋設計也有不大不小的影響，譬如在舊版本的雙塔式大廈設計中，標準七人單位的闊度為15英呎，應為4,572毫米，但它被四捨五入後，在公制版本中就變成了4,570毫米。塔的整體寬度也從34,011毫米經四捨五入後改為34,000毫米。雖然幅度不算太大，但確實改變了設計、繪圖和工地施工的習慣。到了1970年代末，所有公共房屋的設計和圖則，一律改為從一開始便以公制單位編制了。

1 廉政公署，2019。

2 建築業行內通常以毫米（mm）標示尺寸，而不用米（m）或厘米（cm）標示。半英吋實為12.7毫米，四捨五入後便成為13毫米。

4.2
雙塔式大廈及屋邨小區設計的鼻祖

1967 年發生的騷亂（見 4.1.1），同時也喚醒了那些在騷亂後決定留下來的人的「香港意識」和對這座城市的歸屬感。對於他們來說，香港將會是他們永久的家。另一方面，港英政府為了疏導民怨和安撫民心，在騷亂後也試圖促使讓留下來的市民培養出一份對香港的認同感，從而鞏固社會的凝聚力。在這樣的背景下，政府於 1969 年底舉辦了第一屆「香港節」，希望用大型的慶祝活動及展覽等，來弘揚「香港精神」，這是香港開埠以來首次舉辦這類活動，並於 1971 年和 1973 年再次舉辦。據前香港大學人類學教授田邁修（Matthew Turner）指出，一直到 1967 年，所謂「公民身份」、「社區」或「歸屬感」等詞彙才被廣泛使用[1]。

儘管在前一章 3.3.3 節裏，筆者提到徙置大廈的長長走廊從來不是想達到柯布西耶提倡的「空中街道」或艾莉森和彼得‧史密森後來推崇的「層板通道」的現代主義建築新浪潮概念——本着聯繫鄰居，締造睦鄰機會以建立社群——但由於徙置大廈的活動空間有限，曲折而聯通各座大廈的走廊便無形中造就了公屋居民建立鄰社關係的機會，可說是無心插柳的結果。但到了 1960 年代後期，情況便不盡相同，努力建立社群，加強歸屬感等是有心栽培的花兒，雙塔式大廈和華富邨的出現便是成功的例子。

1　Turner，1995，頁 2。

4.2.1
雙塔式大廈的設計

雙塔式大廈的標準設計由來,與華富邨位處的陡峭山勢息息相關,所以不能不把雙塔式設計與華富邨一起研究。華富邨本來是一條廉租屋邨,不是徙置屋邨,其目標的住戶是低收入階層。香港房屋委員會成立後,才把華富邨一並歸入公共房屋,雙塔式也成為標準型公屋大廈。

訪問雙塔式大廈和華富邨的項目建築師廖本懷博士時[1],他明確指出構建社群是他主要的設計理念,他認為公共房屋不應被視作單為災民或草根階層提供的簡陋居所,而應該是為他們建造的真正家園。在他設計下的雙塔式大廈和華富邨,的確實現了他的設計願景,可算是公屋設計以人為本的里程碑。1950 年,香港大學才開設建築專業課程,廖本懷是第一批在本地接受建築學教育的學生之一,他在國外考取了專業資格[2]後回流香港發展事業。這位在香港本土長大的年輕建築師,希望盡力改善本地市民的生活環境和質素的心意,想必早已在潛移默化中形成。

根據建築師廖本懷表示,在設計華富邨時,即 1960 年代後期,公屋主要採用的標準型樓宇設計仍是沿用多年的各型徙置大廈或長型大廈的設計(將在以下章節討論)。但華富邨位處香港島南雞籠灣(又名奇力灣)的一個山丘上,

1　2012 年 2 月 9 日,廖本懷博士曾接受筆者訪問。他在 1960 年加入屋宇建設委員會,是雙塔式徙置大廈和華富邨的項目建築師。1967 年,他升任屋宇建設處處長。1973 年,他成為首任房屋署署長。1980 年 5 月,廖本懷升任為房屋司及香港房屋委員會主席。

2　香港到 1971 年才能由當時的建築師協會(在 1972 年改名為建築師學會)為建築課程畢業生在本地提供建築師資格考核。在這之前的畢業生必須在外地如歐、美、澳洲等考取建築師的資格。

而徙置大廈或長型大廈的佔地面積大，所以必須先進行大規模地盤平整工程。為了盡量減少對華富岬角和周圍環境的破壞，建築師特別因地制宜，設計了雙塔式大廈以應付陡峭的地理環境。值得注意的是，雙塔式大廈的基本住宅單位設計和公共設施等，幾乎與徙置大廈相同。因此，或許有人會認為雙塔式大廈也應該被視為是徙置大廈的一個變奏而已，而不是一個全新設計。現在把雙塔式大廈的設計特點概述如下，並會在 4.2.2 節作詳細分析。接下來的 4.2.3 節亦將會通過探討和雙塔式大廈設計密不可分的華富邨，展示出雙塔式大廈如何能更好利用華富岬角的地理環境，更重要的是，華富邨的設計如何為未來所有公共屋邨設計樹立楷模。

a) 雙塔式大廈的外觀

圖 4.1　鳥瞰雙塔式大廈，平面設計呈「8」字型。(攝於 2022 年的華富邨)

圖 4.2　雙塔式大廈由兩座不同高度的大廈相連，每幢大廈的住宅單位均圍繞中央天井。（攝於 2022 年的華富邨）

b) 雙塔式大廈的佈局

圖 4.3　雙塔式大廈的平面圖（參考香港房屋委員會圖則）

1 標準型單位

2 大型單位

3 廚房

4 廁所／浴室

5 洗手盤（位於廁所外）

6 私家陽台

7 圍繞天井的陽台走廊

8 升降機大堂

9 垃圾房

10 水錶櫃

11 電錶房

12 消房喉轆

c) 雙塔式大廈的建築特色

落成年份	1970-1984
建成座數	61
建築形態	樓宇由兩個方形塔樓相連，平面呈阿拉伯數目字「8」形狀。兩個塔樓不同高度，相差三層，以製造屋頂不同高度的天際線，並讓底層的大廈入口可以從不同等高線的斜坡地面進入，能更有效利用斜坡。
層數	21 和 24 層
結構	兩個方塔的交匯處，利用混凝土結構作核心承重牆。住宅單位之間以混凝土結構牆作間隔。
外牆	外牆立面掃室外乳膠漆，有嵌入式陽台，陽台矮牆用兩排垂直混凝土鰭，交替位置一開一閉式排列着。方塔中間形成一個大天井，四圍是進入住宅單位的陽台走廊，以鍍鋅軟鋼枝作欄杆。樓梯用遮陽通花磚作外牆。方樓外角用白色和灰色洗水石米混凝土作端牆。
樓層佈局	兩個方塔的住宅單位都圍繞着方塔中間約為 15 米 x15 米的天井。兩個方塔的交匯處，是結構及屋宇裝備的核心區，設有升降機、樓梯、電錶房、垃圾室及儲物室。
每層單位數目	每層共 34 個單位，即每個方塔的天井周圍各有 17 個單位。
上落通道	樓宇設備核心區內設有兩組共四部升降機，一組為高層住戶使用，另一組則為低層住戶服務。每組的兩部升降機隔層開門，確保每層均有一部升降機供該層的住戶使用。樓梯共有三條，一條設在兩個方塔的交匯處，另外兩條樓梯分別在方塔的兩端。天井周圍的陽台走廊則貫通升降機大堂和樓梯，直接到住宅單位的門口。
住宅單位	四種不同尺寸的單位，面積從 36.5 平米到 45.4 平米不等。大部分是較細小的 7 人單位，面積為 36.5 平米。較大的 8 或 9 人單位位於方塔的四個角落，面積從 44.5 平米到 45.4 平米不等。單位有獨立廁所和廚房，並以實牆分隔。

人均居住面積 （以公屋落成時計算）	5.2 平米至 5.5 平米不等。
廚房	設備比較齊全，有洗滌盤，冷水供應和灶台。
廁所、浴室	從單位內的陽台進入廁所，廁所帶抽水馬桶和淋浴水龍頭，洗手盆則設在廁所外面的陽台位置。
採光與通風	廁所用玻璃百葉窗作照明和通風；廚房和起居室則透過陽台和起居室之間的百葉窗間牆，經過陽台，取得照明和通風。並且，還能透過大門口旁離地約 1 米高、面積約 1.5 米 x0.6 米的百葉窗，與大廈中間的天井，形成對流風。
建築材料	承重牆和地板用清水混凝土。在私人陽台的護牆上塗有油漆，方樓樓角的端牆在清水混凝土上，刷上洗水石米。
建築飾面	單位用水泥批蕩地面，清水混凝土和石灰洗牆，清水混凝土天花板，鋁框玻璃百葉窗。廚房和廁所地板用水泥批蕩，100 毫米高水泥批蕩牆腳線，線上鋪砌九行 150x150 毫米白色釉面瓷磚護牆。公眾地方如陽台走廊、樓梯、地下大堂等均採用 50 毫米水泥批蕩牆腳線，線上鋪砌彩色紙皮石至 1,100 毫米高，其上牆身為石灰洗牆，地面則用洗水石米飾面。
屋宇裝備	外露電氣管線。每個單位只准安裝一台冷氣機。垃圾槽在最初落成的屋邨（如華富邨等）設置在結構及屋宇裝備核心區內。但在其他後期版本的項目，則移至兩座方塔樓兩端的樓梯外面。
公共設施	因應各屋邨不同需要，會在地下層設置少量的公共社福設施。在華富邨落成時，曾與社會福利署及香港基督教服務處合作，為一百多位長者預留了 32 個單位，作為安老院。

主要資料來源：*Far East Builder*，1970 年 3 月，頁 15-19；1968 年屋宇建設委員會年度報告，頁 19-21；作者實地考察所得；設計平面圖參考香港房屋委員會圖則。

4.2.2

分析雙塔式大廈的設計

首批雙塔式大廈座落於屋宇建設委員會轄下的華富邨第二期，於 1970 年落成。要分析雙塔式大廈的設計，很容易便會聯想到與此相同時間出現的由徙置事務處負責興建的第六型徙置大廈的設計。雖然樓宇的外形很不一樣，徙置大廈是長條型而雙塔式大廈是兩個方形連在一起，但除了廚房和廁所設備有點分別外，單位的設計都是單房配陽台，只

是雙塔式大廈把進入單位的走廊設計成圍繞着方形的天井，而不像第三至六型徙置大廈般呈一個長條形。根據建築師廖本懷說，用「雙塔式大廈」的名字，不僅可以用來呼應樓宇的外形設計，而且能更好地與徙置事務處的徙置大廈分開，以顯出它是廉租屋的身份。但由於雙塔式的單位和大廈及其設備方面，都與徙置大廈大同小異，尤其是第六型，故此筆者認為可以算是徙置大廈設計的變奏吧。

圖 4.4　雙塔式大廈兩個方塔的地下入口能靈活地設在不同的地面高度，可以相差一到三層。(攝於 2022 年的華富邨)

a) 雙方塔式外形

正如上文第 4.2.1 節所述，因為華富邨建在華富岬角上，故此必須考慮岬角的斜坡。廖博士在接受筆者於 2012 年 2 月進行的訪問中，強調他的設計理念是盡量保持海岬的山勢，並盡量減少工地平整工作。一方面他希望建築物能像沿山的雕塑，烘托出海岬的形態；另一方面，也可以減少工地平整所需的費用，以節省成本。他對建築的結構方面非常感興趣，他認為一個中空的方形塔會是一個非常堅固而經濟的結構。方塔每邊的長度比徙置大廈的長形長度短，更靈活適應斜坡設計而可以減少工地平整。他覺得雙塔就像兩個拳頭握在一起，兩個塔相連的地方可以靈活地以斜坡的傾斜度來調整，也即是說，每個塔的地面入口，可以相差一到三層，於是，住戶便可以從不同高度的地面水平進入大廈，這樣方塔便能更靈活的順着山勢往上爬，而無需大量的斜坡平整工程。

根據建築師廖本懷的解釋，使用方形空心塔的設計，是因為他覺得這種形式的建築結構會是最經濟的。然而，從結構工程師的專業觀點看，就不盡相同了。

由於空心方塔非常堅硬，它其實可以用來建造更高的建築。換句話說，現在只得 23 層的雙方塔設計，應該可以用其他更簡單的結構來建造，所以用空心方塔不是最具成本效益的結構系統。因此，利用雙空心方塔結構是建築師對結構的理解，而不是真正結構計算上的需要。事實上，雙空心方塔無論是在結構或屋宇裝備方面，例如升降機的容量限制上，本來都可以興建成更高的建築物，但正如建築師指出，23 層樓高本身在當時的公共房屋中已經是超高層，算是一個非常了不起的壯舉了。

b) 鄰里關係的概念

1967 年的騷亂喚醒了很多留港人士的「香港意識」，以及增強了大家對這個地方的歸屬感。「構建社群」——一個聞所未聞的術語——更成為許多社區活動共同提倡的議題。構建社群及提倡鄰里關係等的社會概念，早些時候已在歐美等地盛行。北美記者簡·雅各斯（Jane Jacobs）在她 1961 年出版的《美國大城市的死與生》（*The Death and Life of Great American Cities*）一書中，提倡在構建一個社群時，必須具有多樣性

圖 4.5　天井和陽台走廊的設計，創造了有利建立鄰里關係，成為構建社群的場所。(攝於 2022 年的愛民邨)

的城市規劃、混合多種功能和令社區充滿朝氣和活力 [1]。及後的「新城市主義」（New Urbanisam）也提倡了類似的概念，他們認為一個真正的鄰里社區，應該是緊密的，對行人友好，並能在住屋附近步行距離即可到達的地方設有不同的服務，方便提供日常生活的必需品和活動。

以上的鄰里關係、構建社群的概念，想必廖本懷在建築專業培訓中學過，故此，構建社群也必是他設計華富邨的基本概念。他特意利用圍繞天井的陽台走廊進入單位，住戶每天從升降機到家門都會經過好幾個單位，如此便輕而易舉地創造了很多與鄰里接觸的機會，不僅是同一層的住戶，還有其他樓層的住戶也可以互相照應。開放的陽台走廊成功地成為構建良好鄰里關係的載體，宛如一個垂直的村落，不同樓層的住戶都很容易會在出門上街或回家途中經過走廊時互相打個招呼，寒暄幾句。同時，還可以安心地讓孩子們在走廊、地下大堂等地方玩耍，因為父母可以很輕鬆地在樓上單位前敞開的陽台走廊看管着他們。由於當時大多數住戶為了保持單位

1　Jane Jacobs，1993。

的對流通風，都沒有關上大門，因此每家每戶發生的事情，左鄰右里或多或少都會知道；黃昏時炒菜的香味更會充斥着整個天井；節日慶祝時更是一呼百應。的確，陽台走廊圍着天井的設計，看似微不足道，卻為鄰里之間提供了一個安全、舒適和友善的活動環境，有效地構建出一個強而溫馨的社群關係。

c) 環保的天井設計

用今天的話來說，雙塔式大廈採用這樣大型的採光天井設計是很具綠色元素的「被動式設計」[1]，因為它能很好地利用陽光照明和自然通風。大廈的天井有 15 米 x15 米寬，足以讓陽光從屋頂照射到地面，以及能在一天中的某些時段內照向陽台走廊的不同方向。這樣，走廊的電燈便不用整天開着，可以節省能源消耗。加上自然採光總能給人一種與外界聯繫的感覺，無形中也減少了因單位面積小所產生的侷促感覺，使室內的空間感擴大。

除了提供自然採光外，天井和底層沒有配置住宅單位的空間，會構成了一個自然的通風系統。地面的熱空氣上升，經過天井向上送至屋頂，而樓外的冷空氣經過底層的空間補充上升了的熱氣，產生自然的空氣循環，如此天井便產生了一個煙囪效應。通常不關門的住戶，便可以享受通過自家陽台與天井之間形成的對流風。這樣的設計很符合我們現時大力鼓吹的被動式的綠色設計。

d) 現代主義建築元素

在 1950 年代，當廖本懷在香港大學學習建築學時，正是現代主義建築思潮席捲全球的時候，1948 年落成的馬賽公寓（Unité d'Habitation）的成就獲得了建築界崇高的讚譽。廖說，當他設計公共房屋時，深受現代主義啟發，儘管工程的預算不高，他仍會盡量在設計中加入一些現代主義元素。

1　被動式設計，目的是盡量利用天然資源，如日照、陽光、風向等，令房屋盡量少用煤碳、石油、電力等能源即可維持舒適的室內環境。設計手法利用調整大廈座向、窗戶通風設計、天窗裝置、隔熱及建築材料，或建築的特定細節如窗框及窗簾設計等，來達至最大限度減少能源消耗和碳排放的目的。

i) 光與影的設計

雙塔式大廈單位內的陽台護欄是由兩排垂直混凝土鰭，交替位置一開一閉式排列而成。根據廖的說法，當陽光投射到這些鰭片時，便會在一天中的不同時間在建築立面上投下不同的陰影，令建築物外牆的光和影產生有趣的變化，豐富建築物立面的視覺效果。自然空氣和風也可以通過兩排鰭片之間的縫隙流入，但它們同時也能擋住外來探索的視線，保護住戶室內空間的私密性。廖承認這

個設計是深受現代主義的啟發，強調光影和建築物的互動。另外，該護欄設計的靈感可能也來源自英國傳統的 Hit and Miss Fence 花園圍欄設計，它允許空氣流過，但又能阻擋外來的視線。

ii) 粗獷主義的影響

雙塔式大廈的設計也受到在 1950 年代中期到 1960 年代中期的粗獷主義（Brutalism）的影響。它是現代主義建築的一個流派，強調建築物設計的功能

圖 4.6　雙塔式大廈陽台的混凝土鰭片護欄設計，既可以通風也可以遮擋視線，保持住戶的私密性。（攝於 2022 年的愛民邨）

性，就連材料的選擇方面也如此。粗獷主義特別喜歡用清水混凝土，或沒有打磨的預製混凝土板，有時還特意把安裝木模板的鎖釘孔也留着。柯布西耶是粗獷主義的表表者，他稱這些清水混凝土為 béton brut（可譯作原始混凝土或粗混凝土），在馬賽公寓也經常使用。

雙塔式大廈簡單的雙方塔外形，盡顯現代主義注重功能、追求簡約的設計，本來在方塔四角的端牆，也採用了當時在香港相當流行的粗獷主義經常使用的清水混凝土，當然另一個原因也是希望能節省點建築費用。可是，當時本地建築工人的工藝達不到水平，未能掌握所需的建築技術，尤其是雙塔式大廈比外國建築物高出多倍，所以根本無法保持混凝土表面的平整和順滑。建築師後來不得不在清水混凝土牆上再批上一層洗水石米來遮蓋底層的凹凸不平。建築師對這個改動，最終都比較滿意，因為這樣會增加了牆壁的質感，也可以說是對世界潮流的本地定制化。住戶和屋宇建設委員會也認為這個改變更可接受，因為這樣的建築飾面在一般人看起來才真正

有竣工的感覺，可以說是一個三贏的補救方案。

4.2.3
華富邨──開創以構建社群為本的綜合屋邨設計

如上文 4.2.1 節指出，雙塔式大廈的設計是為了要應付華富邨的斜坡，沿用了徙置大廈的單位設計，再巧妙地把走廊和單位的位置改動而來的。屋邨本身的設計，則參考了英國新市鎮的設計概念，更開創了本地以構建社群為本的全面綜合公共屋邨設計的先河。它是第一個除了住宅樓宇本身之外，還整體規劃了住戶所需的各項配套設施的屋邨，為居民建立了不單是一個屋邨，而是一個能安居樂業的家園，一個能產生歸屬感的社區。華富邨生活小區概念的成功，也影響了本地的私人發展商，促使他們在為私人屋邨設計時也需考慮類似的配套設施。據華富邨的建築師廖本懷說，華富邨於 1962 年還在設計圖紙階段時，當時香港第一個大型私人屋苑美孚

圖 4.7　華富邨根據英國新市鎮概念設計，是第一個擁有全面綜合設計依山而建的屋邨。（攝於 2022 年的華富邨）

新邨[1]項目團隊,也從華富邨借鑑了類似的綜合屋苑設計概念。因此,華富邨不單為公共屋邨樹立楷模,也影響了香港私人屋邨項目,可以說是建立了香港住宅屋邨發展的重要里程碑,也為在同一時期開展的「十年建屋計劃」中開拓新市鎮部分,奠定下基本的設計模式。

a) 華富邨的設計

華富邨坐落香港島南部薄扶林的一個岬角上,剛建成時可容納約 7,780 個單位和約 54,000 人居住[2]。在這個岬角沿海興建了長型大廈(這個公屋類型會在下一章節詳細介紹),而沿着岬角的輪廓線,依山坡而建的則是新的雙塔式大廈。在華富邨中心位置設有一個多層的核心區,為居民帶來各式商舖和公眾活動空間,像是整個屋邨的「心臟」。它由一個平台的形式組成,上面設有商店、餐館、冰室、社區會堂、百貨商店、診所、郵局、公共圖書館、青年中心和街市。在中心地帶以外還有其他附屬建築,包括三個多層車場、四所小學、一個海水泵房和一個污水處理廠。這些附屬設施大樓的屋頂都用作平台花園,供居民使用,全邨平台合共有四個,面積超過兩英畝(約 8,000 平米)之大,全部設計為無車輛的人行專屬區和休憩地方,並均有行人道或行人橋連接住宅大廈。

1 美孚新邨是香港第一個私人屋苑,從 1965 年到 1978 年分八期建成,座落於九龍荔枝角美孚(現為埃克森美孚)公司上世紀二十年代為興建油庫而成的填海區。它包括 99 座住宅樓和配套設施,提供約 13,150 個單位,是全港最多樓宇數目的屋苑。https://zh.wikipedia.org/wiki/%E7%BE%8E%E5%AD%9A%E6%96%B0%E9%82%A8(2023 年 2 月 8 日檢索)

2 由於人均面積編配標準不斷提高,2022 年尾居住華富邨的居民總數約為 25,000 人。https://www.housingauthority.gov.hk/en/global-elements/estate-locator/index.html

圖 4.8　平台屋頂用作平台花園，大廈地下提供一些日常必需品的商鋪。(攝於 2022 年的華富邨)

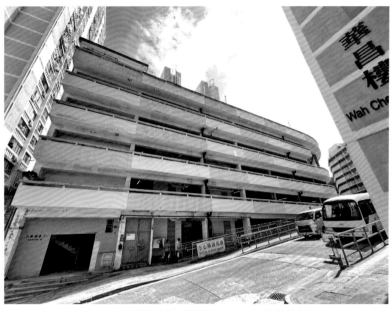

圖 4.9　邨內設有三個多層停車場（攝於 2022 年的華富邨）

圖 4.10　華富邨內設有兩個商業購物中心（攝於 2022 年的華富邨）

圖 4.11　所有平台均有行人道或行人橋連接住宅大廈（攝於 2022 年的華富邨）

b) 分析華富邨的設計

上節提及華富邨的許多配套設施，都是首次在公共房屋內亮相的，例如多層停車場、圖書館、設在樓宇內的高樓底街市、專門用於商業和福利設施的場所，以及有蓋行人通道網路等。這些配套設施明顯地已超出了單單為居住者提供一個有瓦遮頭的住所的要求，而是照顧到居民的生活便利，以及建立了社群福祉。周全的附屬功能設施規劃，清楚地表明政府對公共房屋態度的改變——公共房屋不再只是為了安置難民，而是為了向低收入家庭建立一個能安居的家，並建立一個強大的社群意識，吸引他們留在香港。無可置疑，華富邨的設計是屋邨設計發展的一個里程碑，甚至長遠地影響着今天的公共房屋設計：住宅大廈不再只是用來容納有需要的人士的單獨建築物，而應該細心考慮它們是整體屋邨佈局中的一部分，屋邨小區要能為居民提供方便和舒適的生活環境，還要滿足居民的社康、學習和娛樂需要。建設社群自此成為公共房屋設計和管理的一個重要考慮元素。

i) 英國新市鎮的設計模式

在 1960 年代，華富邨遠離市區，地處偏僻，連一條公共汽車線都沒有。所以建築師必須探索新的設計方案，讓屋邨能自給自足，在邨內便可解決日常事務和購買生活必需品。根據建築師廖本懷所說，當時的屋邨設計不像今天，沒有既定的設計綱要，也沒有設施明細表之類的東西，規劃所需的邨內輔助和康樂設施，建築師可以隨意發揮。由於華富邨的規劃人口為 50,000 人，與英國新市鎮的人口貼近，於是廖本懷特意去了英國探訪第一代和第二代的新市鎮，學習他們如何為居民提供生活所需的實際設計經驗，以及創建如此規模的新市鎮的規劃考慮等。英國的新市鎮源於二戰後為要解決無休止湧到城市生活的人口，於是在未開發的城鄉建立新市鎮，以分散居民過度集中於大城市如倫敦等的問題。新市鎮強調建立鄰里關係的設計概念，這與花園城市運動一樣，但採用混合的發展模式，來應對高密度生活所帶來的困擾。它的目的是為一般收入人士提供一個自成一體的城鎮，將不同的城

市功能結合在一起，以提高城市的生活條件。如在城鎮裏包括工業區，以吸引企業和創造就業機會，但同時會控制工業污染；提供住房區和配套設施，如商店和市政中心等。

廖本懷在他那次英國行中訪問了米爾頓凱恩斯（Milton Keynes）、基爾福（Guildford）、哈洛（Harlow）、華盛頓（Washington）、卡維尼（Crowley）、史提芬尼治（Stephenage）和彼得利（Peterlee）。建築師在訪談中透露，那次到英國的實地考察，讓他獲益良多。英國新市鎮的規劃，尤其是人口和面積相仿的基爾福新市鎮，確實為華富邨提供了很好的參考。在英國，每個新市鎮的建立，都會遵從一個詳細的設計綱要。綱要內規範了該鎮的發展密度、各種公共設施的需求、園景區的數量、道路網絡、行人通道系統、生活小區、兒童遊樂場，甚至連如何創造一個愉悅環境和高效便捷的佈局等的設計理念，均詳細列明，這為華富邨提供了很好的參考資料。據香港房屋署房屋建築師潘承梓指出[1]，在 1982 年的《香港規劃標準與準則》公佈之前，華富邨所訂立的公共設施和休憩空間面積相對居住人口的規定比例，已成為其他屋邨如愛民邨和蘇屋邨的設計參考標準，並發展成為內部的設計指引，用以釐定設施明細表。

ii)「列本」（Radburn）的行人專用區概念

將車輛運輸和行人分開，讓住宅小區變得步行化或可供行人專用，似乎已經是當今的一種默認設計手法。人車分路的設計起源於 1920 年代紐約的一個住宅小區，由於廣受歡迎，後來更以該小區的名字命名這人車分路的設計概念——「列本原則」（Radburn principle）。英國在 1953 年把「列本原則」加以修改和簡化，並把該原則納入房屋手冊（Houses 1953），因而對英國新市鎮的住宅小區設計產生了直接的影響。它的設計理念是要在住宅小區中營造一個沒有車輛交通的環境，方法是通過使用周邊道路來分隔小區內外，讓設有商店和公共建築的中心位置形成一個沒有車輛的行人專用區[2]。1967 年，當華富邨的設計以新市鎮的概念為藍本時，這個「列本原則」

1　訪談在 2012 年 7 月 18 日於香港進行。
2　Burnett，1978，頁 286。

也被順理成章地納入到該邨的設計元素裏。在華富邨裏，主要幹道圍繞在屋邨周邊，中央只有一條道路連貫公共服務設施大樓。行人則可以通過一系列的平台屋頂、行人道、座與座之間的空地和大廈底層沒有配置住宅單位的空間，安全到達邨內每一個角落。「列本原則」至今還是屋邨設計所恪守的原則。

iii) 多層生活設施大樓

與徙置大廈不同，華富邨的商舖不僅設在住宅大廈地下的空間，而且還會組合成一個獨立的建築。在屋邨裏興建一幢專門容納所有商業、福利和公共設施的生活設施大樓，以方便住戶享用設施和屋邨工作人員進行管理，在現時的公共屋邨裏是司空見慣的事，可是在 1960 年代，華富邨裏的商場和停車場卻是嶄新的嘗試。

首先要提的是那些多層停車場。這在當時的徙置區裏當然沒有，就算是政府廉租屋邨或屋宇建設委員會轄下的廉租屋邨都不曾出現。華富邨提供的三個多層停車場是劃時代和具前瞻性的建設，不僅解決了屋邨裏的士司機和貨車司機的泊車問題，還預視了公共屋邨私家車擁有率會不斷提升的情況。這些多層停車

場的屋頂，更善作平台用於栽種花草樹木，打造為居民休憩的地方：在樹下或花槽旁擺放些長凳，讓居民乘涼閒聊；在空地上設置一些滑梯、搖搖板等簡單的遊樂設施，變成小孩們的歡樂天地。平台順着山坡在不同高度連接起來，在適當的地方更可以加設住宅大廈的入口，於是，一幢雙塔式大廈便可以有兩個不同高度的大廈入口，方便住客進出。而且，由於平台高出地面，路人平常不會特意走進來，而住客可以從家裏隨時乘升降機直達，這令平台有一種屬於自己的半私人空間的感覺，於是便成了居民狹小家居的延伸活動空間，是居民的戶外起居室和後花園。

華富邨的街市設在多層建築物內也是首創，由於當時沒有太多的機械通風設備，濕街市總有着魚腥氣味和潮滑地面。據廖本懷說，他為了解決這些問題，特意把天花板提高到四、五米高，讓街市有更好的天然照明和通風效果。後來興建的街市也都沿用這樣的高樓底設計，直到近年來出現設有空調的街市，情況才有所改變。

這種多層的生活設施大樓，提供日常生活必需的街市、商店、教育、康樂和休憩設施，並與車輛分隔，形成行人專屬

區，廣受居民歡迎，成為屋邨設計典範。由於這種設計為居民提供了不少便利，所以，不僅以後的公共屋邨繼續採用，連私人屋苑也參照了這樣的發展模式。這種多層的生活設施大樓，可以說是最能迎合香港高密度住房的產品。

iv）全天候行人通道網絡

在實現行人化的同時，華富邨的另一個突破性設計，就是那些相連邨內各主要活動空間大部分有蓋的行人通道網絡。這些通道把商場、街市、停車場、巴士總站等連接成全天候式的連廊。居民無懼風雨，可以直接從自己居住的大廈到達邨內的主要設施，為他們帶來不少便利。雖然由於項目的地理環境，華富邨並不能做到每幢住宅大廈都有有蓋行人通道直接連接到主要的活動設施，但這種全天候式的有蓋行人通道或有蓋平台通道，從家貫通到主要公共設施的概念，就是從華富邨開始的，它也成為了以後的每一個公共屋邨的指定要求。其實不單公共屋邨如此，大部分的私人屋邨也仿照這樣的做法，以方便居民出入。

第五章
重建與開發：
十年建屋計劃

港督麥理浩爵士在 1972 年 10 月宣佈的「十年建屋計劃」的確是雄心勃勃，筆者在上章 4.1.2 節已概述計劃的重點方向，這章會深入探討這個計劃對公屋設計的影響。正如房屋委員會於《1973-74 年年報》提及該計劃的願景和使命時所指出，「十年建屋計劃」的目標是讓香港每個市民都能在適切的環境中居住在一個永久和有獨立廚廁的單位，藉此也希望能清拆所有寮屋區，以及解決私人和公共住屋過度擠逼和共用設施不足等問題。計劃目標估計將在市區為 150 萬人和在新界地區為 30 萬人提供住房，以安置受地區發展影響的居民，或因為其他不同原因（如受災）而流離失所、無家可歸的市民，以及為預計的自然增長人口提供適切居所。根據上述報告，要達至以上目標，便意味着這 180 萬人將被安置在 72 個屋邨裏，其中包括 53 個新屋邨、7 個新界屋邨和 12 個重建的第一和第二型徙置屋邨，而這些屋邨都會提供獨立廚廁單位。

簡而言之，「十年建屋計劃」就是要為香港的每一個人提供足夠的獨立單位，以減少寮屋和過度擁擠的情況，改善市民生活水平，並為香港的經濟發展創造條件。引用麥理浩的話，新的香港房屋委員會的首要任務是「建屋要快，建屋要好，重中之重是不斷建屋」[1]。為了「不斷建屋」，便需要訂立長遠的規劃、統籌資源的公平和合理分配，加上有效的管理制度，以及嘗試新制度的勇氣。房委會為了提供足夠的獨立廚廁單位，必須在擠迫的市區盡量擠進更多的公屋大廈，而最有效的方法之一便是重建二十年前興建的舊屋邨；另一方法是向新界進軍，因為那裏還有大量未經開發的土地，可以用於興建更大、更高的公屋大廈以容納更多市民。同時，新市鎮內還可以有足夠的剩餘土地，發展社區措施，建立適切的居住環境。為了確保所有公屋都能提供獨立單位，毫無疑問地，沒有獨立廁所和廚房的第一至第二型的徙置大廈，必須立刻加以改善。

1 1973-74 年房屋委員會年報（*Annual Report of the Hong Kong Housing Authority*）。原文為 "To build fast, to build well and above all to keep on building"。

5.1
升級版的第一和第二型徙置大廈

正如前文 3.2.1 節所述，要把當時採用公共廁所和沒有廚房設備的第一、二型徙置大廈改造為有獨立廚廁的單位，並非新鮮的構想。在第一、二型徙置大廈最初的設計已經對此有所考慮，且有設計圖紙，儘管當時沒有人能預見這個改善工程何時或是否真的可以落實。根據官方的紀錄，多年來房屋署都會為有需要的屋邨管理人員在服務期間於該邨提供宿舍，這些宿舍單位都是把該邨的數個公屋單位改造，把它們變成有獨立廚廁的單位。其中比較大型的改動，發生於 1957 年的老虎岩邨（現為樂富邨）和黃大仙邨裏，房屋署把一整幢大廈改為有獨立廚廁的單位，為了安置在清拆時已居住在類似標準單位的家庭[1]。然而，大規模地將不符合標準的單位改建為

有獨立廚廁的單位，是在 1970 年代才開始全面展開的，但這也只是一個權宜之計。直到 1980 年代末的整體重建計劃（Comprehensive Redevelopment Programme）實施後，房委會才真正地從設計開始便為所有公屋居民提供有獨立廚廁的單位。

在 1970 年代和 1980 年代初的第一、二型徙置大廈的實際改建中，廚廁的佈局與 1954 年的原始設計其實略有不同（見圖 3.10）。可以看到廁所兼淋浴間和廚房的位置對換了，前者靠近單位大門旁邊的陽台通道，而後者則位於私人陽台上（見以下照片）。這種重新安排，也可以很容易地理解為是對火災風險的考量──由於廚房比較容易發生火災，因

1　當時這些有獨立廚廁的單位，包括差餉和水費後，240 平方呎（22.3 平米）單位的租金約為每月 45 港元；而 360 平方呎（33.45 平方米）的租金則約為每月 65 港元（1958 年香港年報，頁 170）。

此設在陽台上,直接面向室外,會更為安全;而沒有這麼容易着火的廁所兼淋浴間便設在單位大門旁邊貼近陽台通道的地方,事關這個通道也是主要的大廈走火通道。儘管如此,這些設計上的改動與原本的設計構思畢竟只屬些微的改變而已。重要的是,這些原本連建築師本人都認為不會發生的改善工程,竟在二十年後實現了,標誌着公共房屋確實進入了一個新的紀元。

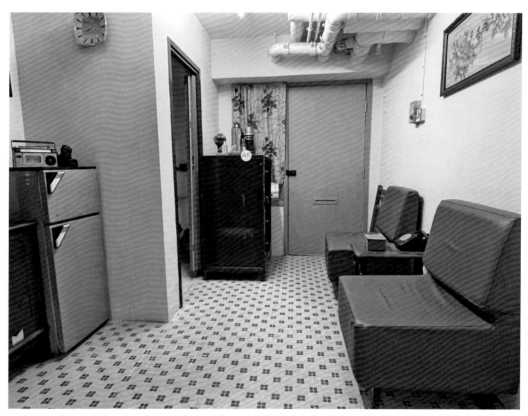

圖 5.1　改善後的第一、二型徙置大廈單位,把前後兩個背靠背的單位中間的間隔牆拆掉,成為一個兩倍大的單位,在靠陽台走廊大門入口附近加建廁所。(攝於 2022 年的美荷樓生活館展品)

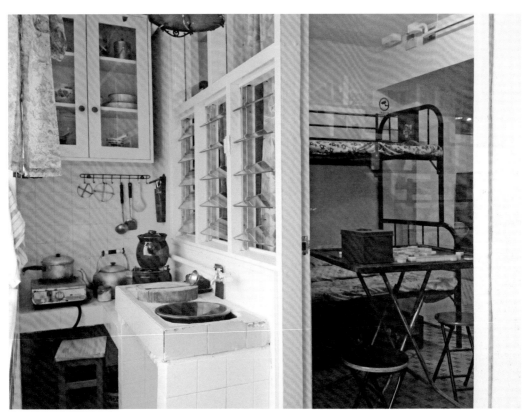

圖 5.2　在私人陽台加設廚房，設有水龍頭、洗滌鋅盤和灶台。（攝於 2014 年的美荷樓生活館展品）

5.2
屋邨重建計劃

房屋委員會在《1973-74 年年報》第 14 頁指出，重建計劃的目的是降低整體居住密度，為家庭提供更多生活空間，並改善舊有的第一和第二型徙置屋邨的社區設施。重建舊屋邨是十年建屋計劃重要的環節之一，1970 年，政府批准歷史最悠久的第一個徙置屋邨石硤尾邨重建，除了把單位改建為具有獨立廚廁外，還提供更完善的商業、社會和其他配套設施。石硤尾邨重建計劃涉及拆除 1 座，重建 7 座和改建 21 座徙廈，如此大規模的安置計劃需要非常全面及精確的規劃 [1]。在石硤尾邨成功重建的加持下，政府加快了第一和第二型徙置屋邨整體重建計劃的步伐。

重建往往涉及大規模的住戶搬遷，有機會造成嚴重的社會問題。然而，房委會卻有自己非常成功的重建策略，故此，沒有像世界其他地方的重建項目般遭遇太多來自住戶對搬遷的反對和抵制。策略成功的重點是確保了住戶在重建後能留在同一屋邨或地區居住，以減少他們在就業、上學和適應新環境方面可能出現的問題。簡單而言，就是要做到原區安置，雖然重建搬遷帶來了諸多不便，但可以換來獨立的單位和更好的生活環境作為補償。原區安置的做法亦沿用至今。它的運作是這樣的：在重建計劃開始時，會選擇靠近重建地點的一塊空地或球場，首先興建一幢新的公屋大廈，新樓落成後，住在被確定為第一期重建計劃裏的住戶將被分配到這幢新落成的公屋大廈居住，這樣他們就可以騰出原

1　石硤尾邨的重建涉及遷移 62,000 名住戶、520 間商店和工場、35 間天台學校和福利機構，以及 700 名非法小販（1971-72 年 Commissioner for Resettlement 年度報告，頁 16）。

來的單位。當整幢舊樓的住戶搬走後，便可以把該樓宇清拆，然後在原址重建另一幢新的公屋大廈，當這幢重建的新樓宇竣工後，將接收從第二期重建地點遷出的住戶。第二期重建住戶騰出的大樓隨後便會被清拆，為第三期重建計劃中指定的住戶進行重建。周而復始，直到原址的所有住戶都被重新分配到新的重建單位中。

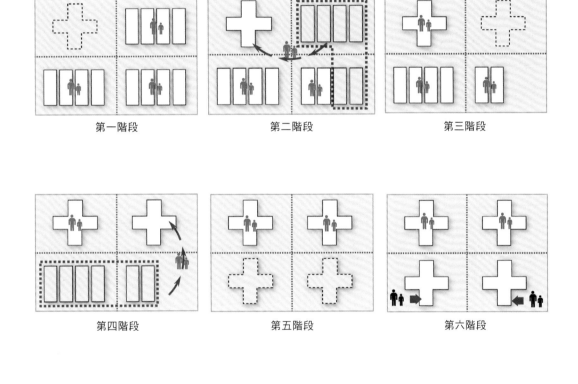

圖 5.3　原區安置的重建過程

由於新建的公屋大廈通常都比原先的公屋高，可以容納更多的單位，所以除了能安置原來的住戶外，還會有剩餘的單位可以分配給申請輪候名單上的其他申請人。因此，重建計劃能有效地增加公屋的數量，同時也改善了居住環境，增加配套設施如商店、街市攤位、餐館、學校、診所、福利中心、幼稚園、社區活動室和遊戲場所等[1]。從 1972 年開始到 1991 年，共清拆和重建了 12 個徙置區裏的 240 座樓房，重建之後的新屋邨為 84,450 個家庭提供了新的具備獨立廚廁的住房，緩解了約 526,000 人的住屋擠逼問題[2]。所以，無論從世界上任何標準來看，整個屋邨重建計劃都是一個非常成功的例子。

5.2.1
適用於市區狹窄地段的公屋設計：長型、新長型、工字型、I 型、相連長型大廈

或許 1950、60 年代設計的不同型號的徙置大廈無論怎樣再改革，也確實無法趕上新時代市民的願望和需求。但筆者認為，其中一個可能令公屋設計有所變革的因素是，新的房屋委員會更希望通過開拓至少對公眾看來是新款的公屋設計，以標誌一個新的公屋時代的開始。以徙置大廈第七型為例，它是 1970 年代初由徙置事務處設計的，到了房屋委員會成立，並在興華邨第二期之後就停止採用了。取而代之的是由房委會轄下房屋署設計的「長型大廈」——雖然兩者的設計非常相似。

另一方面，在重建的項目中，也必須有新的公屋設計，這樣才能在同一塊土地上興建設備更好、單位數量更多的新型大廈。這些新大廈的設計其實也有着很多限制：如上節所述，重建時為了要令住戶可以原區安置，必須先把居民安置在同邨剛落成的新公屋裏，然後才可以把他們原本居住的公屋大廈騰空，然後進行拆卸。因此，整個舊屋邨重建便要分好幾個階段，而每一個階段可供重建公屋的土地也不會很大。加上舊屋邨往往都在九龍市區，很多時都會被道路分割，使可建土地更變得狹窄。為了配合這樣的地形，房委會便推出一系列的

1 1971-72 年 Commissioner for Resettlement 年度報告，頁 8。
2 Hong Kong Housing Authority，1980，頁 50；Hong Kong Housing Authority，1993，頁 62。

比較窄長的樓款，包括：長型（Slab Block）、新長型（New Slab Block）、工字型（H-Block）、I型（I-Block）和相連長型大廈（Linear Block），這些樓款都特別適合市區舊公共屋邨重建的項目。

仔細分析這些樓宇類型，我們會驚訝地發現，儘管名稱不同，外形也不同，但所有的單位仍然沿用徙置大廈的單間設計，廁所和廚房則設於嵌入式陽台裏。這些新的公屋設計，雖然在外形上看起來不一樣，但嚴格來說，都只是新瓶舊酒。當然在配套、建材方面，是有改善的，可以算是徙置大廈的加強版。

a) 各類大廈的外觀和佈局設計

圖 5.4 及圖 5.5　單座長型大廈（攝於 2022 年的翠屏邨）

圖 5.6　180° 單座長型大廈平面圖（參考香港房屋委員會圖則）

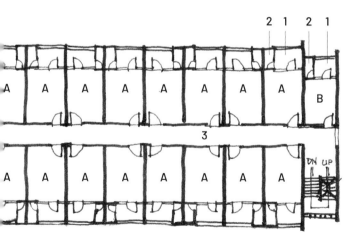

標示	說明
A	5人單位
B	面積稍細的單位
1	私家陽台
2	廁所／浴室
3	中央走廊
4	升降機大堂
5	電錶房
6	消防喉轆
7	垃圾房

3　0　　3　　6　　9　　12 米

177

圖 5.7 及圖 5.8　90° 長型大廈（攝於 2022 年的沙角邨）

1　　5人單位
2　　私家陽台
3　　廁所／浴室
4　　中央走廊
5　　升降機大堂
6　　電錶房
7　　垃圾房
8　　消防喉轆

圖 5.9　90° 長型大廈平面圖（參考香港房屋委員會圖則）

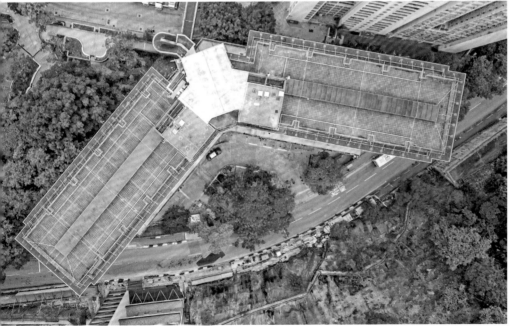

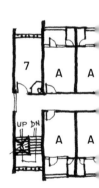

圖 5.10 及圖 5.11　120° 長型大廈　（攝於 2022 年的翠屏邨）

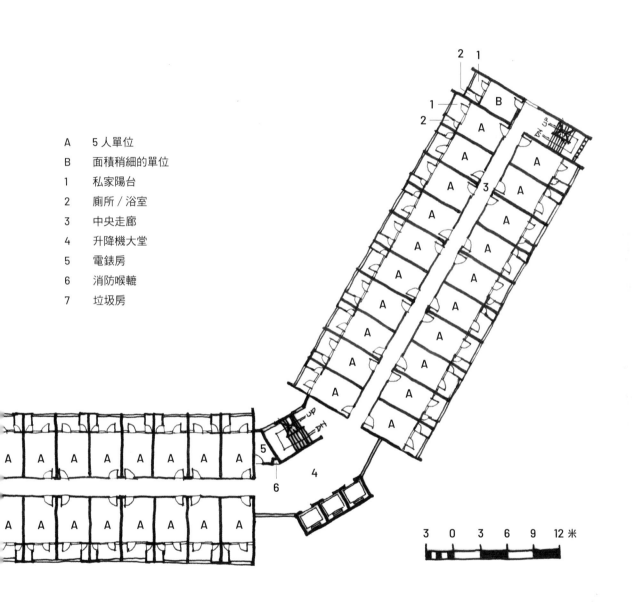

A　5 人單位

B　面積稍細的單位

1　私家陽台

2　廁所 / 浴室

3　中央走廊

4　升降機大堂

5　電錶房

6　消防喉轆

7　垃圾房

圖 5.12　120° 長型大廈平面圖（參考香港房屋委員會圖則）

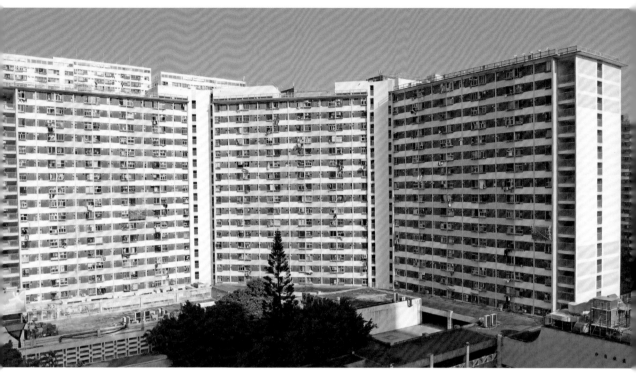

圖 5.13 及圖 5.14　135° 長型大廈（兩座 135° 長型大廈攝於 2022 年的沙角邨）

A　　5 人單位

B　　面積稍細的單位

1　　私家陽台

2　　廁所／浴室

3　　中央走廊

4　　升降機大堂

5　　電錶房

6　　消防喉轆

7　　垃圾房

圖 5.15　135° 長型大廈平面圖（參考香港房屋委員會圖則）

圖 5.16　單座工字型大廈（攝於 2022 年的
秦石邨）

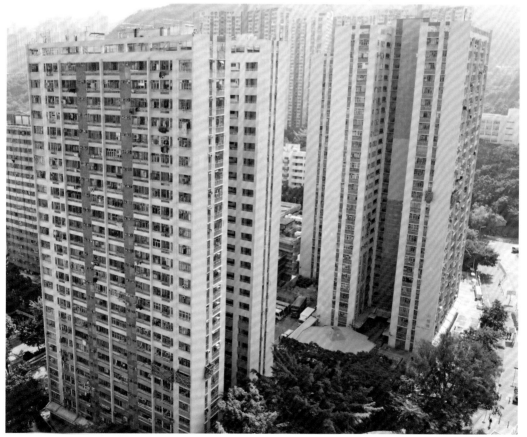

圖 5.17　兩座不同方向的工字型大廈（攝於 2022 年的秦石邨）

A B	7人單位	4	洗手盤
C	9人單位	5	陽台走廊
D	11人單位	6	升降機大堂
1	私家陽台	7	電錶房
2	廁所／浴室	8	消防喉轆
3	廚房	9	垃圾房

圖 5.18 單座工字型大廈平面圖（參考香港房屋委員會圖則）

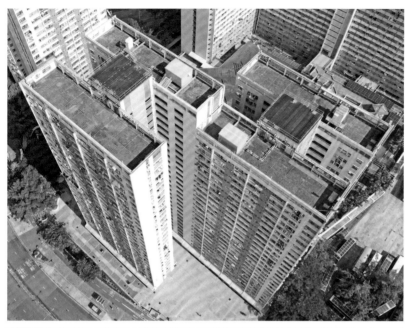

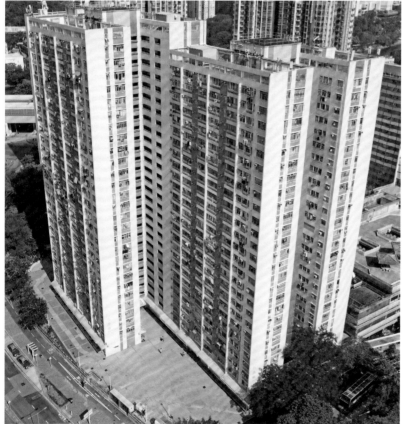

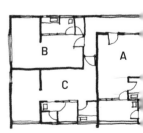

圖 5.19 及圖 5.20　雙工字型大廈　（攝於 2022 年的秦石邨）

A B　7 人單位

C　　9 人單位

1　　私家陽台

2　　廁所 / 浴室

3　　廚房

4　　洗手盤

5　　陽台走廊

6　　升降機大堂

7　　電錶房

8　　消防喉轆

9　　電線房

10　　垃圾房

圖 5.21　雙工字型大廈平面圖（參考香港房屋委員會圖則）

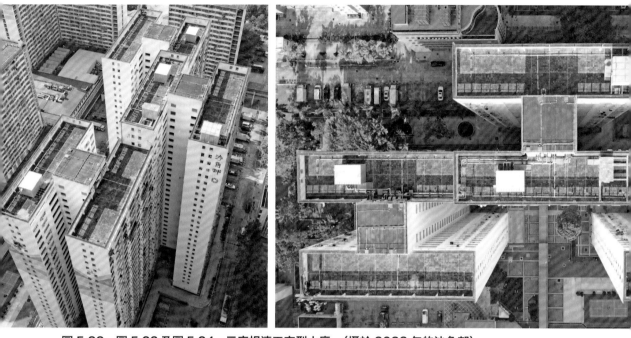

圖 5.22、圖 5.23 及圖 5.24 三座相連工字型大廈 （攝於 2022 年的沙角邨）

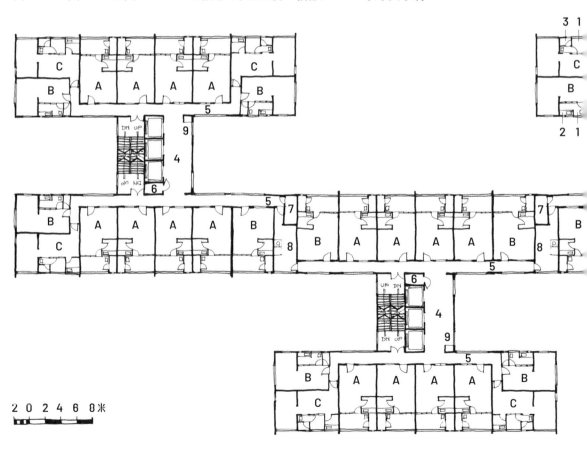

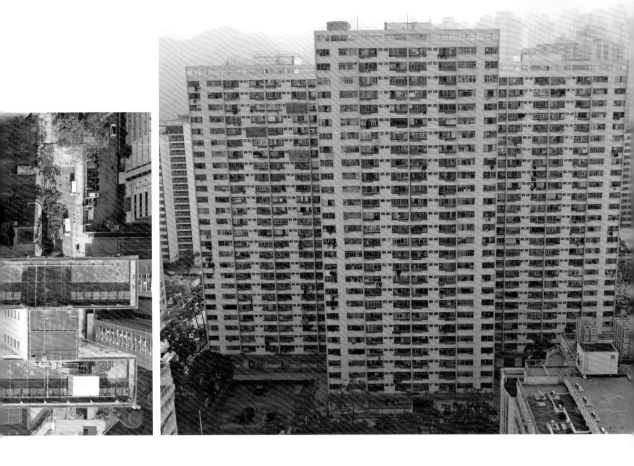

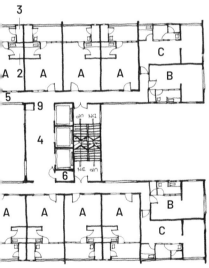

A B　7人單位

C　9人單位

1　私家陽台

2　廚房

3　廁所

4　升降機大堂

5　陽台走廊

6　電線房

7　電錶房

8　垃圾房

9　消防喉轆

圖 5.25　三座相連工字型大廈平面圖（參考香港房屋委員會圖則）

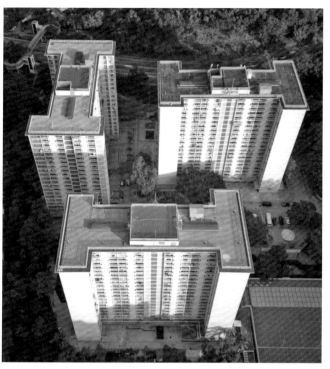

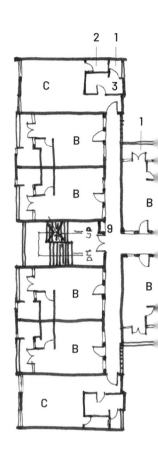

圖 5.26　三座不同方向單座 I 型大廈，可以更清楚看到各個立面（攝於 2022 年的新田圍邨）。

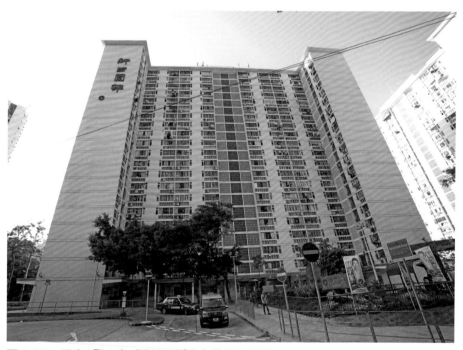

圖 5.27　單座 I 型大廈（攝於 2022 年的新田圍邨）

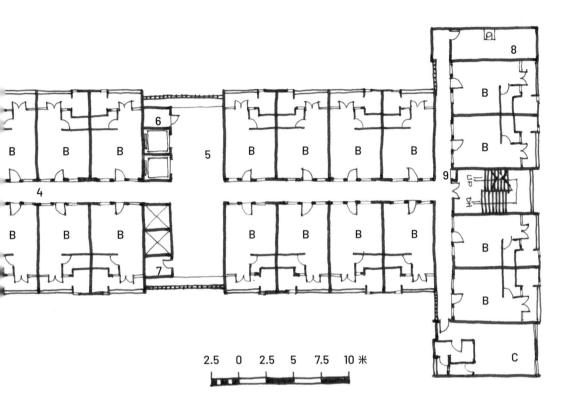

| 2.5 | 0 | 2.5 | 5 | 7.5 | 10 米 |

B　7人單位

C　9人單位

1　私家陽台

2　廁所 / 浴室

3　廚房

4　中央走廊

5　升降機大堂

6　電錶房

7　儲物房

8　垃圾房

9　消防喉轆

圖 5.28　單座 I 型大廈平面圖（參考香港房屋委員會圖則）

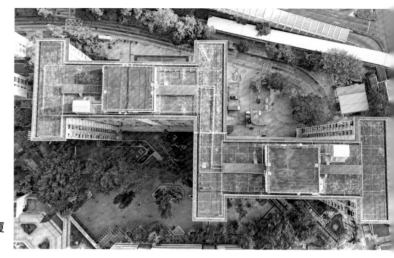

圖 5.29 及圖 5.30　雙 I 型大廈
（攝於 2022 年的美林邨）

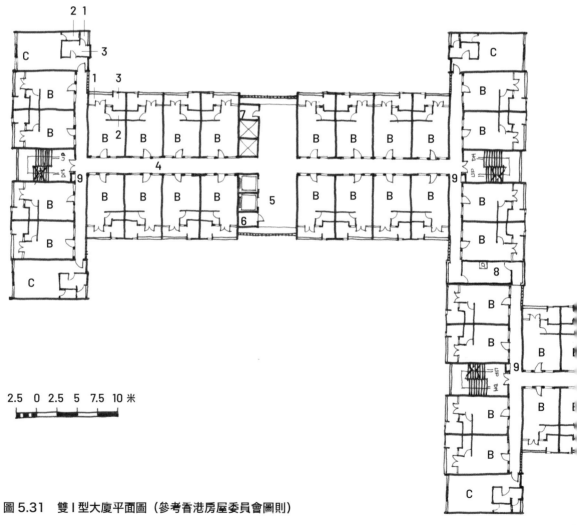

圖 5.31　雙 I 型大廈平面圖（參考香港房屋委員會圖則）

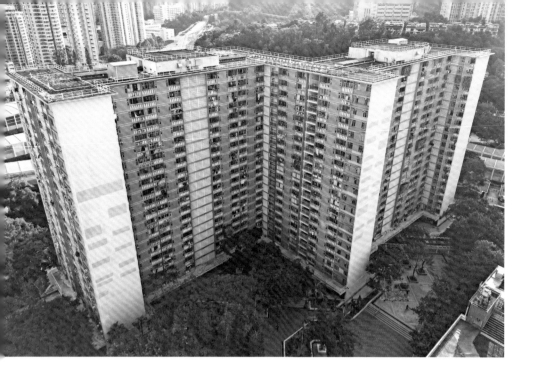

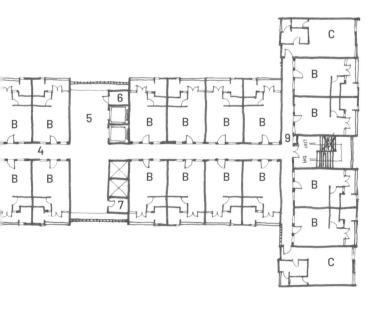

B	7人單位
C	9人單位
1	私家陽台
2	廁所／浴室
3	廚房
4	中央走廊
5	升降機大堂
6	電錶房
7	儲物房
8	垃圾房
9	消防喉轆

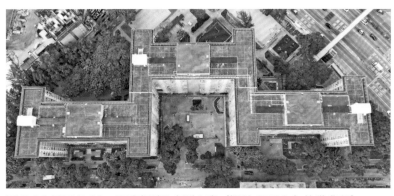

圖 5.32 及圖 5.33　三座相連 I 字型大廈（攝於 2022 年的啟業邨）

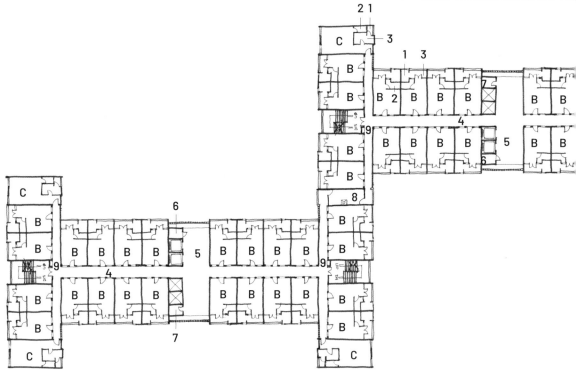

圖 5.34　三座相連 I 字型大廈平面圖（參考香港房屋委員會圖則）

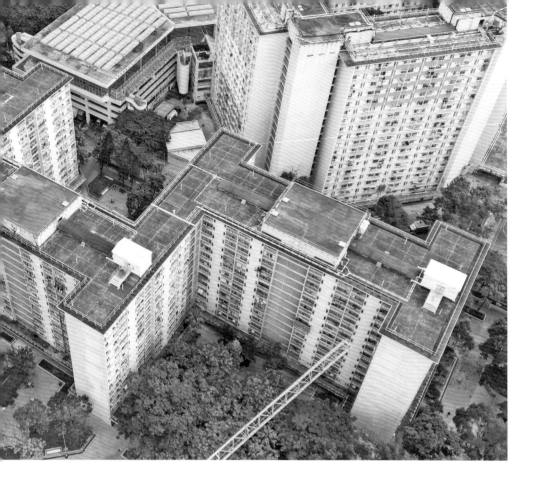

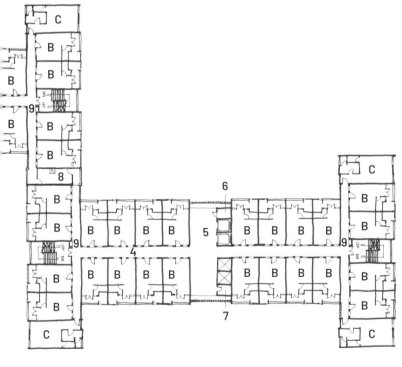

B	7 人單位
C	9 人單位
1	私家陽台
2	廁所 / 浴室
3	廚房
4	中央走廊
5	升降機大堂
6	電錶房
7	儲物房
8	垃圾房
9	消防喉轆

2.5 0 2.5 5 7.5 10 米

195

圖 5.35 及圖 5.36　單座新長型大廈（攝於 2022 年的翠屏邨）

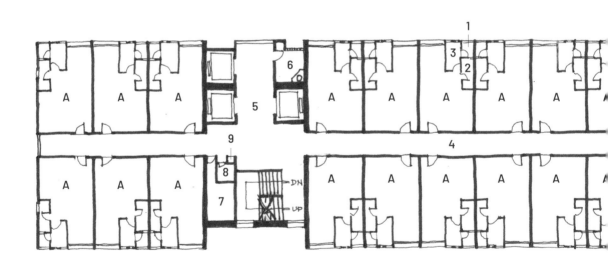

圖 5.37　單座新長型大廈平面圖（參考香港房屋委員會圖則）

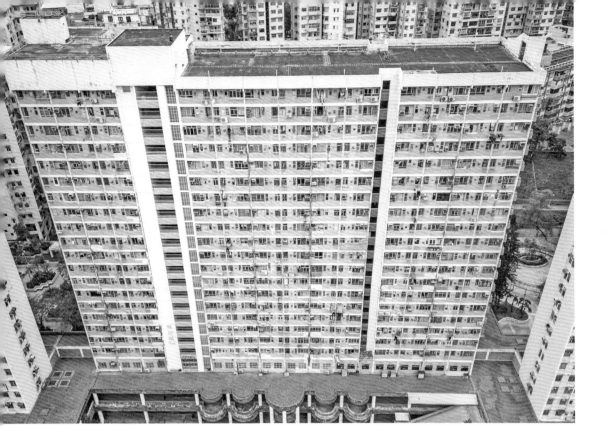

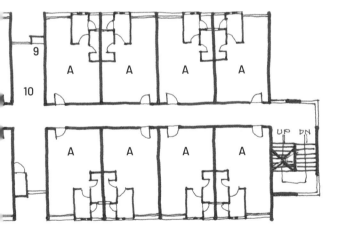

A	5 至 7 人單位
1	工作小陽台
2	廁所／浴室
3	廚房
4	中央走廊
5	升降機大堂
6	垃圾房
7	電錶房
8	管線房
9	消防喉轆
10	公共空間

2　0　2　4　6　8　10 米

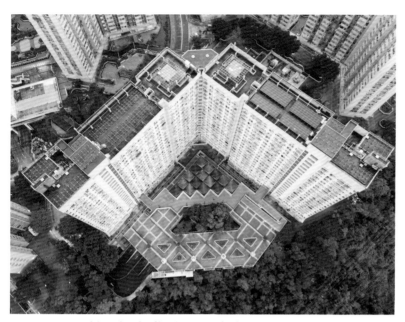

圖 5.38 90° 新長型大廈（攝於 2022 年的翠林邨）

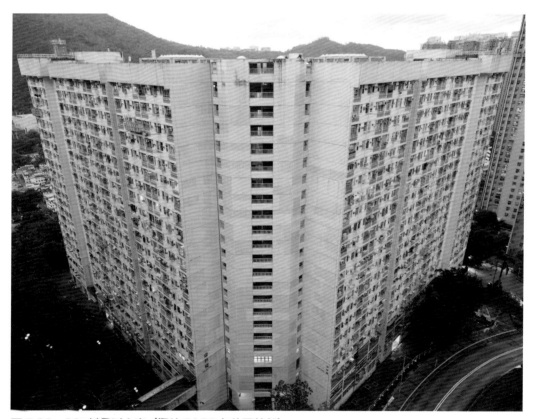

圖 5.39 90° 新長型大廈（攝於 2022 年的翠林邨）

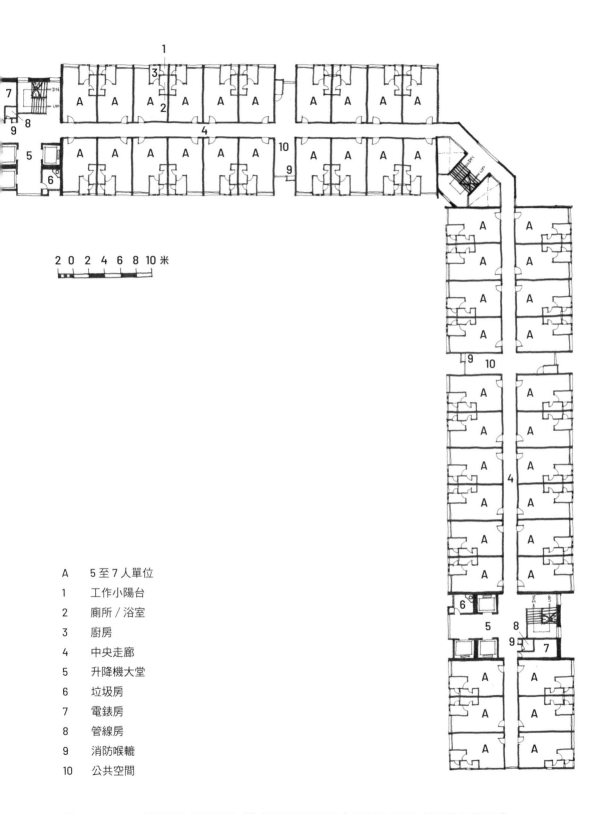

A　5 至 7 人單位

1　工作小陽台

2　廁所／浴室

3　廚房

4　中央走廊

5　升降機大堂

6　垃圾房

7　電錶房

8　管線房

9　消防喉轆

10　公共空間

圖 5.40　90° 新長型大廈平面圖（參考香港房屋委員會單座及 135° 新長型大廈圖則）

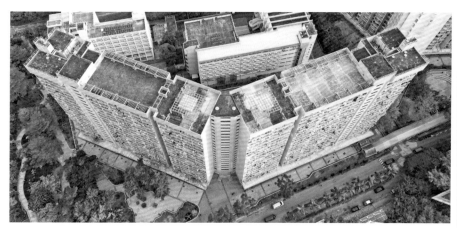
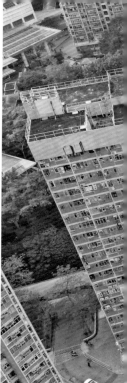

圖 5.41 及圖 5.42　135° 新長型大廈　（攝於 2022 年的恆安邨）

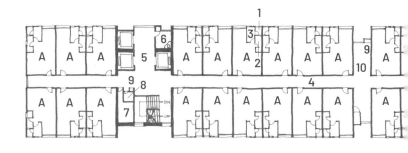

2 0 2 4 6 8 10 米

圖 5.43　135° 新長型大廈平面圖（參考香港房屋委員會圖則）

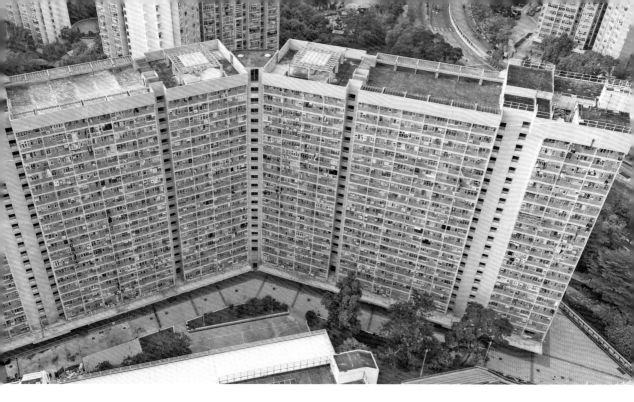

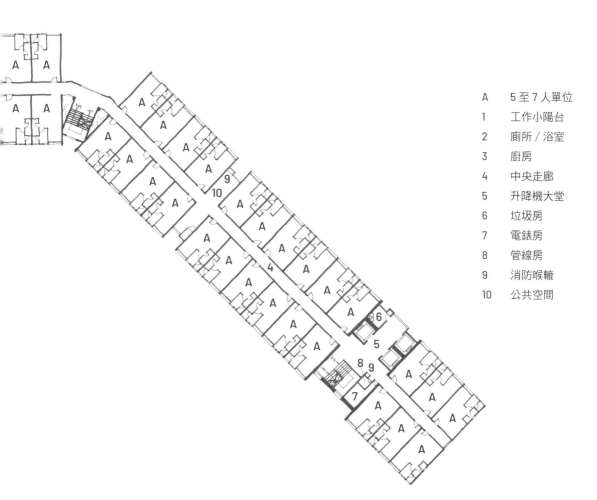

A	5 至 7 人單位
1	工作小陽台
2	廁所／浴室
3	廚房
4	中央走廊
5	升降機大堂
6	垃圾房
7	電錶房
8	管線房
9	消防喉轆
10	公共空間

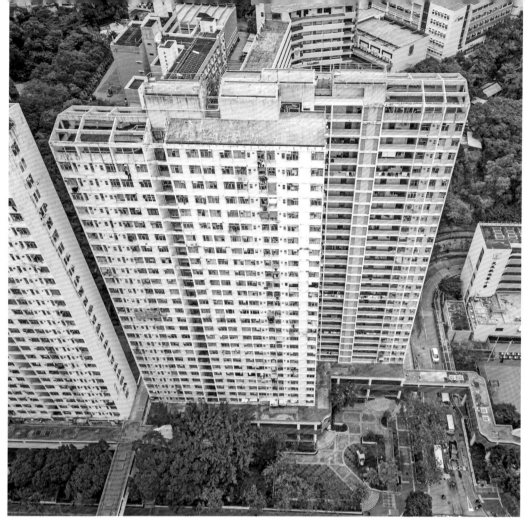

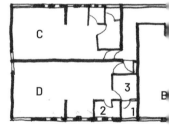

圖 5.44 及圖 5.45　相連長型大廈第一款（攝於 2022 年的翠屏邨）

2.5　　0　　2.5　　5　　7.5　　10

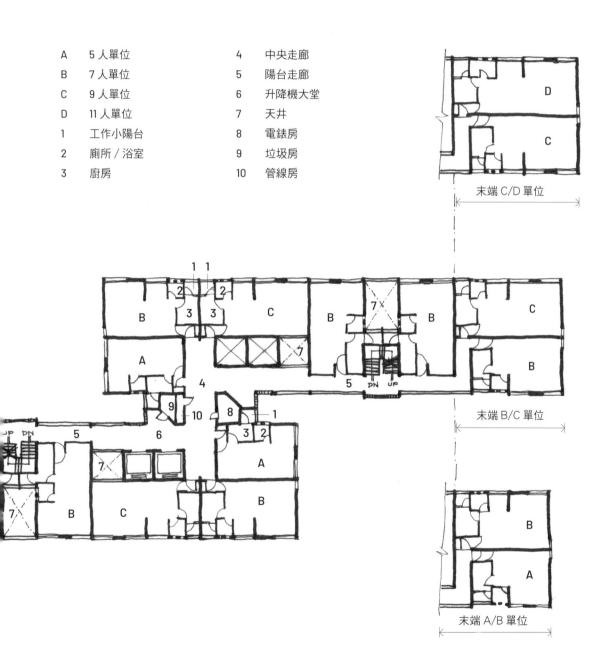

A	5 人單位	4	中央走廊
B	7 人單位	5	陽台走廊
C	9 人單位	6	升降機大堂
D	11 人單位	7	天井
1	工作小陽台	8	電錶房
2	廁所 / 浴室	9	垃圾房
3	廚房	10	管線房

末端 C/D 單位

末端 B/C 單位

末端 A/B 單位

圖 5.46　相連長型大廈第一款平面圖（參考香港房屋委員會圖則）

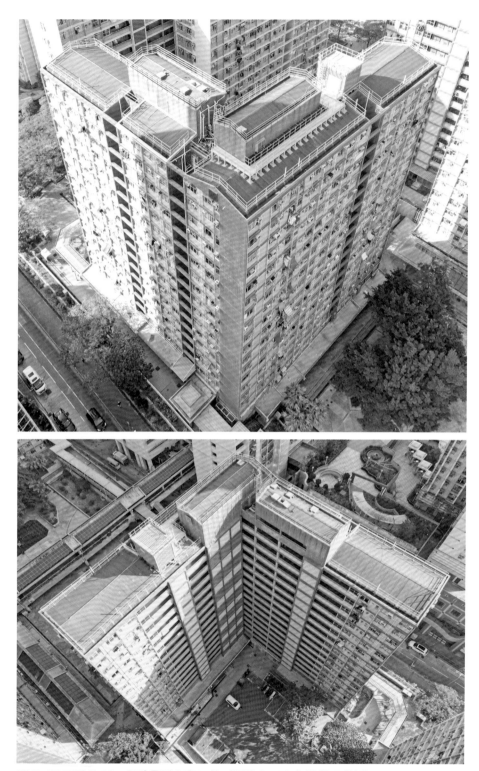

圖 5.47 及圖 5.48　相連長型大廈 L 款（攝於 2022 年的橫頭磡邨）

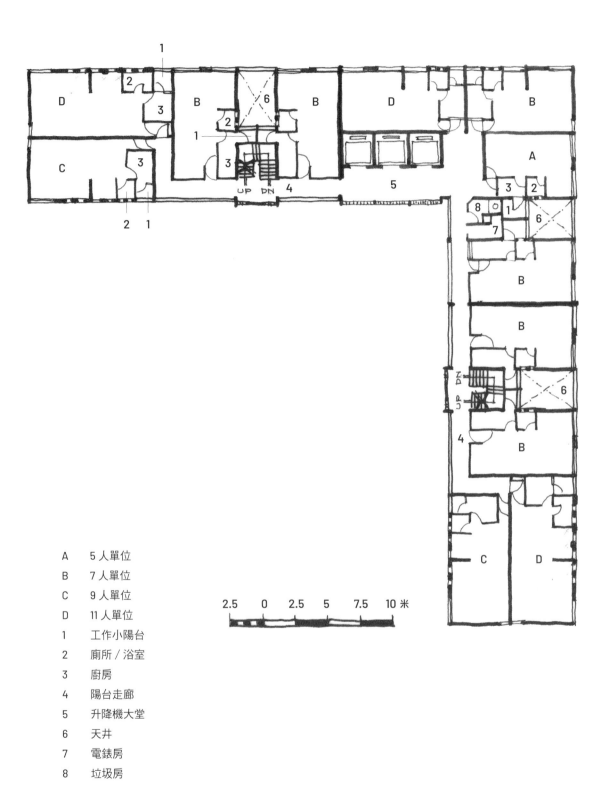

A	5 人單位
B	7 人單位
C	9 人單位
D	11 人單位
1	工作小陽台
2	廁所 / 浴室
3	廚房
4	陽台走廊
5	升降機大堂
6	天井
7	電錶房
8	垃圾房

圖 5.49　相連長型大廈 L 款平面圖（參考香港房屋委員會圖則）

圖 5.50 及圖 5.51　相連長型大廈第三款（攝於 2022 年的翠屏邨）

圖 5.52　相連長型大廈第三款平面圖（參考香港房屋委員會圖則）

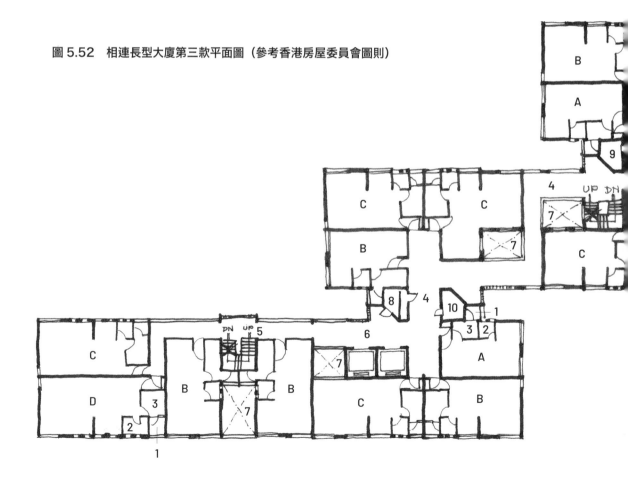

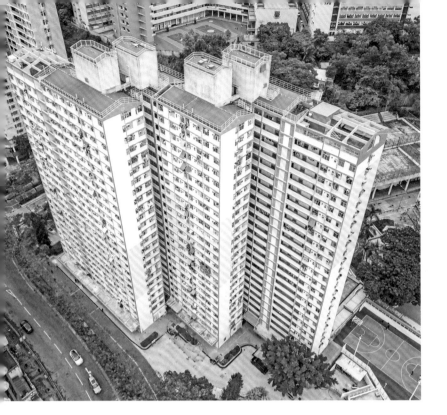

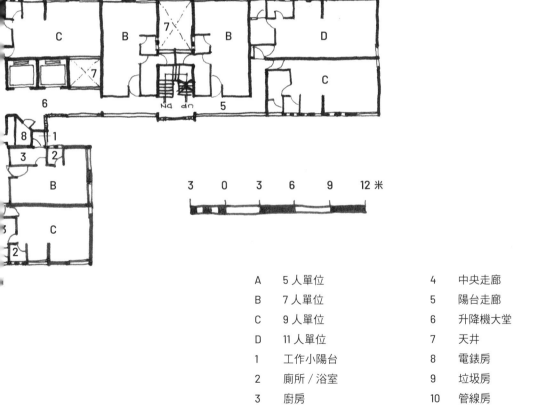

A	5 人單位	4	中央走廊
B	7 人單位	5	陽台走廊
C	9 人單位	6	升降機大堂
D	11 人單位	7	天井
1	工作小陽台	8	電錶房
2	廁所 / 浴室	9	垃圾房
3	廚房	10	管線房

b) 各類配合重建項目設計的標準公屋大廈的落成時間表

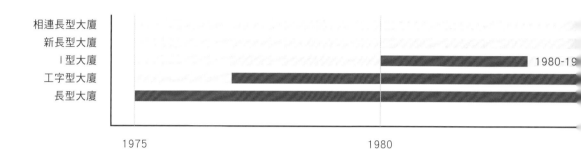

相連長型大廈	
新長型大廈	
I型大廈	1980-19
工字型大廈	
長型大廈	

1975　　　　　　　　1980

c) 各類大廈的建築特色

	長型大廈 （包括單座、90°、120°、135°、180°）	工字型大廈 （包括單座工字型、雙工字型、三座相連工字型大廈）
落成年份	1975-1986	單座工字型：1977-1983 雙工字型：1979-1986 三座相連工字型：1979-1982
建成座數	179	單座工字型：16 雙工字型：91 三座相連工字型：30
建築形態	單座為長條形。兩個單座可以連接成大廈的兩翼。不同型號呈現不同建築形態，形狀和名稱都是根據兩翼的夾角，分別有直條、90°、120°、135° 和 180° 形狀。	工字形，與第一型徙置大廈形狀類似，但樓宇較高和佔地面積比較小。兩座或三座單座工字型大廈可以連接起來變成雙工字型和三座相連工字型大廈。
住宅層數	16 至 18 不等	25 至 28 不等

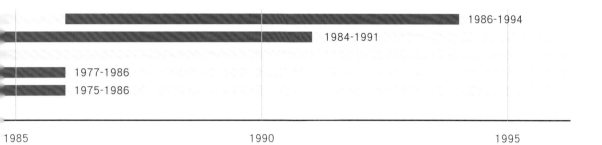

		1986-1994
	1984-1991	
1977-1986		
1975-1986		

1985　　　　　　　　　　　1990　　　　　　　　　　　1995

I 型大廈 （包括單座 I 型、雙 I 型、三座相連 I 字型大廈）	新長型大廈 （包括單座、90°、135°、180°）	相連長型大廈 （包括相連長型第一款、相連長型 L 款、相連長型第三款大廈）
單座 I 型：1980-1983 雙 I 型：1980-1981 三座相連 I 字型：1981	1984-1991	1986-1994
單座 I 型：16 雙 I 型：4 三座相連 I 字型：6	49	相連長型第一款：64 相連長型 L 款：4 相連長型第三款：19
直條形，但兩邊端牆略寬，整幢大廈形狀類似英文字母「I」字。兩座或三座單座 I 型大廈可以連接起來變成雙 I 型和三座相連 I 型大廈。	單座為長條形。兩個單座可以連接成大廈的兩翼。不同型號呈現不同建築形態，形狀和名稱都是根據兩翼的夾角，分別有直條、90°、135° 和 180° 形狀。	第一款是由兩個直條形大廈在尾端連接，形成一個類似英文字母「Z」字。第三款則是三直條形大廈在尾端類似的連接。L 款是兩個直條形大廈 90° 連接，形成一個類似英文字母「L」字形。
14 或 21	20	第一款 27 層，L 款 21 層，第三款 27 層

〈續上表〉

	長型大廈 （包括單座、90°、120°、135°、180°）	工字型大廈 （包括單座工字型、雙工字型、三座相連工字型大廈）
樓宇結構	混凝土牆身、地板、屋頂。單位與單位的間隔牆和升降機及屋宇裝備核心區的牆均為承重力牆。	同左
大廈外牆	外牆刷室外乳膠漆，立面有嵌入式陽台，陽台矮牆用兩排垂直混凝土鰭，交替位置一開一閉式排列着。後期版本陽台矮牆改用混凝土，而陽台附件一小塊外牆鋪玻璃紙皮石，升降機大堂用遮陽通花磚作外牆，後來版本改為垂直鍍鋅軟鋼枝作欄杆。	立面有嵌入式陽台，陽台矮牆用混凝土，刷室外乳膠漆，但設晾衣孔的窗台和其他外牆鋪玻璃紙皮石，樓梯外牆用垂直鍍鋅軟鋼枝作欄杆。
樓層佈局	室內中央走廊，單位分排走廊兩邊，走廊連貫中央升降機、樓梯大堂，以及兩端的樓梯和一端的垃圾房。所有不同型號的長型大廈佈局類同，只是走廊在經過升降機和樓梯大堂後或會轉方向，角度有所不同。	陽台走廊連貫升降機和樓梯大堂及各單位。兩幢或三幢單座工字型可以連接，連接部分改作電錶房及垃圾房，只有屋邨管理人員可以進入。所以對居民來說，雙工字型或三座相連工字型大廈，在兩個工字型大廈連接處是走不通的。
每層單位數目	除了90°型號設44單位外，其他型號均共41單位。	單座工字型設15單位；雙工字型30單位；而三座相連工字型則有45單位。

I 型大廈 （包括單座 I 型、雙 I 型、三座相連 I 字型大廈）	新長型大廈 （包括單座、90°、135°、180°）	相連長型大廈 （包括相連長型第一款、相連長型 L 款、相連長型第三款大廈）
同左	同左	同左
立面有嵌入式陽台，刷室外乳膠漆，陽台矮牆用兩排垂直混凝土鰭，交替位置一開一閉式排列着。其餘外牆鋪玻璃紙皮石，樓梯外牆用遮陽通花磚作外牆。	外牆由單位窗戶、廚房窗和工作小陽台構成，早期外牆鋪玻璃紙皮石，後來版本全用多層丙烯酸油漆。升降機大堂外牆一部分為混凝土矮牆上加鍍鋅軟鋼管作欄杆，不設窗戶，另一部分用遮陽通花磚作外牆。	長條形大廈一面的立面主要為單位的窗戶構成，有嵌入式陽台但面積相對其他類型小。另一面長條形大廈為外露的陽台走廊，陽台走廊矮牆是混凝土並加一條約 50 毫米鍍鋅軟鋼管作欄杆，樓梯用遮陽通花磚作外牆。整幢外牆鋪玻璃紙皮石。後期興建的外牆全改用多層丙烯酸油漆。
室內中央走廊，單位分排走廊兩邊，走廊連貫中央升降機大堂、兩端的樓梯和住宅單位。尾端是單面走廊進入單位。兩幢或三幢單座 I 型可以連接，連接部分改作垃圾房，只有屋邨管理人員可以進入。所以對居民來說，雙 I 型或三座相連 I 型大廈，在兩個 I 型大廈連接處是走不通的。	室內中央走廊，單位分排走廊兩邊，走廊連貫一側的升降機、樓梯大堂和另一端的樓梯。兩幢單座可以在樓梯位置相連及轉 90°、135° 或 180°。	中央部分為升降機及公共設施區，住宅單位左右分排兩翼，從陽台走廊進入。相連長型 L 款和相連長型第三款的連接部分有不同的設計來連接，而三種型號的尾端單位可以有不同大小的單位配搭，更能彈性配合每個屋邨不同戶型的要求，是相連長型大廈的一個特色。
單座 I 型設 27 單位；雙 I 型 54 單位；而三座相連 I 型則有 81 單位。	單座設 26 單位，其餘由兩個單座相連的型號均共 52 單位。	相連長型第一款設 14 單位；相連長型 L 款設 12 單位；而相連長型第三款則有 20 單位。

〈續上表〉

	長型大廈 （包括單座、90°、120°、135°、180°）	工字型大廈 （包括單座工字型、雙工字型、三座相連工字型大廈）
上落通道	共有三部升降機，但大部分升降機不到頂層及 1-4 樓。有三條半開放式樓梯：一條在中央靠升降機大堂旁，另外兩條則在走廊兩端。	單座工字型在兩翼相連處設有三部升降機。升降機後面有兩條俗稱「絞剪」樓梯或「剪刀式」樓梯，即一條梯段直達另一層，中間沒有樓梯平台的樓梯。雙工字型和三座相連工字型升降機和樓梯的數目就是單座工字型的兩倍和三倍。
住宅單位	除了尾端一個對樓梯的單位為面積稍細的 B 款單位外，全部為 A 款單位，面積為 27.5 平米，供 5 人居住。但有部分因應項目戶型需要，會全部改為較小或較大的單位。	單座工字型有 11 個面積約為 35.3 平米，供 7 人居住的單位；另外在兩翼末端共有 3 個兩睡房、面積為 65.1 平米，供 9 人居住的單位；和一個可供 11 人居住的大單位，後期興建的工字型大廈把它改為較小的單位。雙工字型和三座相連工字型是單座工字型的單位數目的兩和三倍。
人均居住面積 （以公屋落成時計算）	5.45 平米	5.04 平米至 7.23 平米
廚房	私人陽台上一端在煮食位置設有水龍頭。	在室內設有正式間牆的廚房，設洗滌盤、水龍頭和混凝土灶台。

I 型大廈 （包括單座 I 型、雙 I 型、三座相連 I 字型大廈）	新長型大廈 （包括單座、90°、135°、180°）	相連長型大廈 （包括相連長型第一款、相連長型 L 款、相連長型第三款大廈）
單座 I 型中央部分設有四部升降機。兩條樓梯分別設在走廊兩邊末端。雙 I 型和三座相連 I 型升降機和樓梯的數目就是單座 I 型的兩倍和三倍。	每個單座共有三部升降機，大部分升降機不到頂層及 1-4 樓。單座新長型大廈有兩條樓梯，一條在升降機大堂旁，一條在走廊末端。其餘相連型號共有三條樓梯，兩翼相連處為樓梯，另外在兩邊的升降機大堂各有一條樓梯。	相連長型大廈第一和第三款均有四部升降機，而相連長型大廈 L 款則有三部升降機。每翼均有一條樓梯，即第一款和 L 款均有兩條，而第三款則有三條樓梯。
單座 I 型有 24 個 B 款單位，面積為 38.2 平米，供 7 人居住。兩邊端牆末端共有三個略大的 C 款單位，供 9 人居住。雙 I 型和三座相連 I 型是單座 I 型的單位數目的兩和三倍。	全部為 A 款單位，面積 32.21 平米，供 5 至 7 人居住。	單位大小主要分為 A、B、C、D 款，但即使同一款面積也有少許分別。整體三款相連長型大廈都以 B 和 C 款為主，即單位供 7 至 9 人居住，每款的其中一翼的尾部單位，更可以選擇不同面積大小的 A/B、B/C 或 C/D 款單位作配搭，更靈活地達至每個項目所需的戶型數目。
5.46 平米	4.6 平米至 6.45 平米	5.2 平米至 7.2 平米
在陽台位置有正式間牆的廚房，設洗滌盤、水龍頭和混凝土灶台。裝有向外玻璃百葉窗。	在室內設有正式間牆的廚房，設洗滌盤、水龍頭和混凝土灶台。廚房向街位置有工作小陽台。外牆設平衡煙道通風孔，方便住戶安裝密封對衡式熱水爐。	在室內設有正式間牆的廚房，設洗滌盤、水龍頭和混凝土灶台。廚房向街位置有工作小陽台。鍍鋅軟鋼窗花可放下作晾衣服之用。

〈續上表〉

	長型大廈 （包括單座、90°、120°、135°、180°）	工字型大廈 （包括單座工字型、雙工字型、三座相連工字型大廈）
廁所、浴室	廁所／浴室設在私人陽台，有鐵門進出，內設抽水馬桶，沒有水龍頭。	廁所／浴室設在私人陽台，內設抽水馬桶，而水龍頭和洗手盤則設在廁所外的陽台。
採光與通風	廁所有向街玻璃百葉窗。廚房設在陽台，直接通向室外。單位內部的採光和通風是透過陽台和起居室約 1 米高的間牆上的玻璃百頁窗，以及可以打開的鍍鋅軟鋼門與面向走廊在大門旁 1.5 米高處約 1.5 米 x 0.6 米大小的玻璃百頁窗作自然通風。	廁所有向街玻璃百葉窗，而廚房的百葉窗開向陽台。單位內部的採光和通風是透過陽台和起居室約 1 米高的間牆上的玻璃百頁窗，以及可以打開的鍍鋅軟鋼門與面向走廊外的陽台走廊約 1.5 米高的玻璃百頁窗作自然通風。部分靠邊向街單位設有鍍鋅軟鋼框玻璃窗。
室內飾面	室內牆壁和天花板用清水混凝土刷石灰水，清水混凝土地面。廁所牆裙刷可洗水塗料，煮食地方的水龍頭上鋪有 8 塊 6 吋 x6 吋（152 毫米 x152 毫米）的白色瓷磚，清水混凝土地面。鋁框玻璃百頁窗。公眾地方牆裙鋪 20 毫米 x20 毫米彩色紙皮石至 1.1 米高，地板鋪洗水石米。樓梯則為石灰水，清水混凝土地面。	室內牆壁和天花板用清水混凝土刷石灰水，清水混凝土地面。鋁框玻璃百頁窗為主，少數大單位起居室有鍍鋅軟鋼框窗戶。廁所廚房牆裙鋪 9 行 150 毫米 x150 毫米白瓷磚，清水混凝土地面。公眾走廊牆裙鋪 20 毫米 x20 毫米彩色紙皮石至 1.1 米高，地板鋪洗水石米。樓梯彩色紙皮石只鋪牆裙。清水混凝土地面。

I 型大廈 (包括單座 I 型、雙 I 型、三座相連 I 字型大廈)	新長型大廈 (包括單座、90°、135°、180°)	相連長型大廈 (包括相連長型第一款、相連長型 L 款、相連長型第三款大廈)
廁所 / 浴室設在室內,內設抽水馬桶、水龍頭和洗手盤。	廁所 / 浴室設在室內,內設抽水馬桶、水龍頭和洗手盤,並設有淋浴地方和固定的淋浴花灑頭。	廁所 / 浴室設在室內,內設抽水馬桶、洗手盤、並設有淋浴地方和固定的淋浴花灑頭。外牆設平衡煙道通風孔,方便住戶安裝密封對衡式熱水爐。
廚房有向街玻璃百葉窗,而廁所則有玻璃百頁窗開向陽台。單位內部的採光和通風是透過陽台和起居室約 1 米高的間牆上的玻璃百頁窗,以及可以打開的鍍鋅軟鋼門與大門兩側約 1.5 米高的兩個玻璃百頁窗作自然通風。在兩邊四角的單位設有鍍鋅軟鋼框玻璃窗。	廁所廚房均有直接向外牆的玻璃百頁窗,起居室則有平開鍍鋅軟鋼框玻璃窗,與大門旁約 1.5 米高的玻璃百頁窗作自然通風。	廁所有上懸鍍鋅軟鋼框玻璃窗,廚房則有玻璃百頁窗開向工作小陽台。起居室則有平開鍍鋅軟鋼框玻璃窗,與大門旁約 1.5 米高的玻璃百頁窗作自然通風。
同左	室內牆壁和天花板用清水混凝土刷石灰水,清水混凝土地面。起居室有鍍鋅軟鋼框窗戶、廁所、廚房用鋁框玻璃百頁窗。廁所廚房牆裙鋪 9 行 150 毫米 x150 毫米白瓷磚,清水混凝土地面。公眾走廊等牆裙鋪 20 毫米 x20 毫米彩色紙皮石至天花板,地板鋪 50 毫米 x50 毫米彩色紙皮石,洗水石米腳線。樓梯彩色紙皮石只鋪牆裙,清水混凝土地面。	室內牆壁和天花板用清水混凝土刷石灰水,清水混凝土地面。起居室有鍍鋅軟鋼框窗戶,廁所廚房用鋁框玻璃百頁窗。廁所廚房用 150 毫米 x150 毫米白瓷磚至天花板,地面鋪 150 毫米 x150 毫米彩色瓷磚。公眾地方包括地下大堂、走廊等鋪彩色 20 毫米 x20 毫米彩色紙皮石至天花板,地板鋪 50 毫米 x50 毫米彩色紙皮石,洗水石米腳線。樓梯彩色紙皮石只鋪牆裙,清水混凝土地面。

〈續上表〉

	長型大廈 （包括單座、90°、120°、135°、180°）	工字型大廈 （包括單座工字型、雙工字型、三座相連工字型大廈）
屋宇裝備	供電用明線導管，每戶准許裝置一部空調機。垃圾房設在尾端樓梯對面，電錶房則在樓梯旁，水錶設在每戶大門旁。	供電用明線導管，每戶准許裝置一部空調機。電錶房設在升降機旁，垃圾房在走廊末端或兩翼連接處，水錶設在每戶大門旁。
公共設施	地下空置地方可用作居民互助社辦公室、屋邨管理事務處，或作居民休憩區、行人通道，或放置用混凝土做的乒乓球枱、棋盤等玩樂設施，甚或用作商業用途。	同左

5.2.2
分析長型、新長型、工字型、I型、相連長型大廈的設計

雖然長型、新長型、工字型、I型和相連長型大廈的設計在外表上看似非常不同，但仔細一看便不難發現，所有這些在同一段時期內興建的型號中，其基本的單位佈局、建築結構、內部飾面，屋宇裝備等都沒有太大分別。這是因為在香港房屋委員會成立後，不同形式、有政府資助的房屋都被納入為「公共房屋」並進行統一輪候分配，為了公共房屋在分配上的公平性，即讓市民在同一時期所獲得的公共房屋無分彼此，「一致性」的設計模式和劃一設施配置規定便成為一個內部設計守則[1]。即使如此，這些不同型號的大廈，由於設計方向不盡

1 為了確保「一致性」的設計和配置，凡任何與標準型設計不同的地方，例如為配合屋邨的實際地理環境或項目有特別要求而作出的任何設計改動，都必須得到助理房屋署長級的批准，直到千禧年後採用「因地制宜」的設計為止。

I 型大廈 （包括單座 I 型、雙 I 型、三座相連 I 字型大廈）	新長型大廈 （包括單座、90°、135°、180°）	相連長型大廈 （包括相連長型第一款、相連長型 L 款、相連長型第三款大廈）
供電用明線導管，每戶准許裝置一部空調機。電錶房設在升降機旁，垃圾房在走廊末端或兩翼連接處，水錶設在每戶大門旁。	供電用明線導管，每戶准許裝置一部空調機。垃圾房和電錶房設在升降機大堂樓梯旁，水錶設在每戶大門旁。	供電用明線導管，每戶准許裝置一部空調機。垃圾房和電錶房設在升降機大堂兩翼連接處，水錶設在每戶大門旁。
同左	同左	同左

主要參考資料：Hong Kong Housing Authority，1980，頁 30-31；Yeung & Wong，2003，頁 48-58；網上資料；香港房屋委員會圖則和筆者實地工作及探訪記錄。

相同，並且落成時間有先有後，此外也為了配合房屋政策、建築技術、建材考慮、屋宇裝備改良及民生需求等，我們仍可看到設計師對這些方面的回應——這不單體現在不同大廈型號上，即使在不同時期興建的同一型號的公屋大廈都會有所變更。

長型大廈的設計是由當時工務局建築小組設計的徙置大廈第七型改變而成，工字型大廈的設計團隊是由時任高級建築師周修德帶領，I 型大廈則由時任高級建築師潘承梓，新長型大廈是由高級建築師 David Hall，而相連長型大廈則是由高級建築師 Clive Hardman 負責帶領團隊設計的。

a) 配合市區重建計劃

長型、新長型、工字型、I 型和相連長型大廈的設計最大的區別在於它們的樓宇形狀。它們基本上都是一些長方形層板式的大廈設計，但可以在升降機大堂、樓梯間或兩座的端牆等處，以不同的角度把兩座或三座同款的大廈結合成一座較大的樓宇。這樣，每個項目的建

築師便可以很靈活地通過調整樓宇的方向和選擇不同版本的標準型樓宇，如單座、兩座甚至三座相連大廈，來配合比較窄長的市區重建工地。長型、新長型的 90°、120°、135°，或相連長型大廈 L 款更能有效地利用街角的位置。這些標準型公屋大廈都比原來的徙置大廈為高，所以在重建後除了能改善原來的居民的居住環境外，也可以分配給輪候冊上的其他市民。

b) 提高居民生活水平

i) 人均面積編配標準大幅增加

首先，人均面積編配標準在長型、工字型、I 型、新長型和相連長型大廈都顯著提高。以前的徙置大廈從第一型的人均 2.23 平方米直到後期第六和第七型才增加到人均 3.25 平方米，而這些重建的新標準型大廈的人均面積編配標準都超過 5 平米，甚或超過 7 平米，增長面積雙倍超出徙置大廈，有效地改善了居民擁擠生活空間的問題。

ii) 改善廚房、廁所／浴室配套

根據「十年建屋計劃」的承諾，所有公屋住房單位都應設有獨立廚廁。在最初的長型大廈裏，所謂的廚房，就只是陽台邊上煮食位置安裝的一個水龍頭而已，廁所／浴室是沒有水龍頭的，洗澡時得從陽台邊上那個水龍頭自行用軟膠水喉引水到廁所使用，或簡單地用浴盆在陽台的水龍頭裝水，再搬進廁所洗澡。這情況在稍後落成的工字型大廈已有所改善，住房單位把水龍頭和洗手盤設在廁所外面，雖然現在看來，還覺得有點不方便，但其實這樣的安排也有好處，特別是對於一家多口來說，不同成員可以同時使用廁所和洗手盆。到了 1980 年代落成的 I 型、新長型和相連長型大廈更有明顯改善，水龍頭和洗手盤設於廁所內，更加方便使用。新長型和相連長型大廈廁所內更設有淋浴地方和固定的淋浴花灑頭。廚房方面，從工字型大廈開始已有正式間牆，設洗滌盤、水龍頭和混凝土灶台。

至於廚房和廁所位置方面，很有趣地可以看到它們在不同型號大廈裏的位置都不斷變更。長型大廈的廚房放在陽台，工字型則把廚房放到室內，I 型又把廚房放回陽台，在新長型和相連長型大廈裏廚房靠外牆開窗，而廁所位置也相應有所調動。廚房廁所都需要良好的通風，廚房更要考慮防火的問題。在單位寬度不到 5 米的情況下，要讓廚廁各

能通風，廚房不會容易着火牽連室內，加上還要留作起居室的通風位置，實屬難題。從不同型號的標準型樓宇的設計中可以看出，儘管受限於空間和財政考量，房屋署的建築師們的確很努力地去調動廚房和廁所的位置來尋找最佳方案。

自 1983 年中開始，建築條例要求樓宇要為安裝氣體熱水爐預設平衡煙道通風孔，並詳細列明通風孔的位置和大小[1]。故此，在條例生效後設計的新長型和相連長型大廈，便要在適當的位置設立平衡煙道通風孔。部分在條例生效後才興建的長型和工字型大廈都會在適當的位置加設平衡煙道通風孔。

iii) 升降機更便民

這些為屋邨重建計劃設計的公屋大廈的高度都比以往的徙置大廈高，從之前只有 16 層到現在約 30 層，在同一面積的土地上能興建更多住房單位，更善用土地資源，也能更快地實現「十年建屋計劃」的住房供應目標，當然這些更高的樓宇也需要有更好的升降機服務。但從升降機的數目，或單位對升降機數目的比例，甚或升降機停靠的樓層數目，都較難看出它們在不同型號公屋大廈裏的演化模式，這是因為升降機設計需要考慮多個參數，而不是一個線性關係。根據屋宇裝備工程師解釋[2]，設計升降機重要的考慮是通過行程分析（Travel analysis），來計算出最有效服務居民的方案。升降機數目的多寡，一則要視乎乘客的流量——即有多少住客使用——來決定升降機的數量及大小；二則還要考慮建築物本身，例如樓層數、樓層高度、電梯井尺寸等等，這些因素都會影響升降機的運行速度和效率。同時，也要考慮乘客的等候時間和升降機的往返時間。所以升降機的數目在各型號公屋大廈裏從三到六部不等，而且，有每層停靠，有單、雙層停靠，或每三層才停靠等分別，因為每部升降機的停靠次數都直接影響它整個行程的往返時間和乘客的等候時間。除此以外，不同牌子不同型號的升降機表現也會不同。但總而言之，從 1970 到 1980 年代，公屋的升降機無論在等候時間，乘搭舒適度和居民使用的方便程度等方面都大有改善。

1　應用《建築物條例》及規例作業備考 APP-27。
2　前房屋署總屋宇裝備工程師何志誠先生曾在 2023 年 5 月 3 日接受筆者電話訪問。

iv) 窗的突破

從徙置大廈到為重建計劃設計的大廈，通風照明主要都是透過價廉而實用的玻璃百頁窗和可以打開的大門或陽台上的鍍鋅軟鋼門來實現。我們現在所熟識的窗戶在這些大廈裏是不存在的，一直到1970年代後期設計的工字型和I型大廈才首次出現現在我們所看到的窗戶，當時採用的是鍍鋅軟鋼框玻璃平開窗，窗門底部有窗撐，用於調教和固定窗門打開的角度。從玻璃百頁窗到鍍鋅軟鋼框玻璃平開窗，可以算是一個突破。首先在工字型和I型大廈小部分單位試行，後來在新長型和相連長型大廈便全面採用。改變的原因也不難理解，其中一個原因和陽台有關。1970、80年代，經濟起飛，香港人開始富裕起來，家當也多了，所以雖然寬敞的陽台有它的好處，但大部分住戶都寧可把這些陽台面積變為更為實用的室內面積。這時，公屋的設計也回應住戶的需求，在新長型和相連長型大廈沒有大陽台，而把起居室直接向街，把陽台縮小變成從廚房出去的一個工作小陽台來晾衣服或放洗衣機、雜物等。以往起居室前有很深的陽台半遮蓋着，使用玻璃百頁窗還沒甚麼問題，可是當起居室直接向街而沒有陽台作緩衝，這些沿用了三十多年的玻璃百頁窗便不管用了，因為風和雨都很容易可以從兩片窗頁中間侵入屋中。在香港，夏天經常有颱風來襲，這個問題必須解決，於是，玻璃平開窗便正式登場，成為香港公屋大廈的一分子。除了這個元素外，建材進步也是原因。當時的玻璃厚度可以應付較大的窗頁面積和抵擋颱風，而整個鍍鋅軟鋼框玻璃窗的製造和安裝費用，也變得可負擔，故此公屋才能大批量地採用。

c) 優化建材

i) 外牆換新衣

公屋外牆飾面的變化也非常大，除了在不同型號的公屋大廈上有所演化外，就算是同一型號在不同時期落成的大廈都會有所不同，所以不難發現即使它們是同一款標準型設計大廈，有些早期落成的跟後期落成的公屋大廈外牆飾面會完全不同，這和建築材料和技術有密切關係。

徙置大廈的外牆都刷上比較便宜的石灰水或水泥塗料，因為它們不需要水泥批蕩，可直接刷上混凝土表面，便能減少工序和建材。到了長型、工字型、I型大廈，外牆改用了室外乳膠漆，它是一種

水溶性的塗料，顏色可以有更多選擇，比容易剝落的石灰水或水泥塗料更為耐用。至於工字型和 I 型大廈，除了在陽台矮牆、遮陽通花牆等用室外乳膠漆外，其餘外牆還鋪有 20 毫米 x20 毫米大小的玻璃紙皮石。玻璃紙皮石在外觀上更勝室外乳膠漆，更能遮蓋混凝土和水泥批蕩造工的不完美，看上去更整齊高級，並且玻璃紙皮石不容易褪色，即使骯髒了在下雨時便可以被沖洗乾淨，比水泥塗料和室外乳膠漆更耐用，無論是房署或居民都非常喜歡。所以到了新長型和相連長型大廈時，整幢大廈都採用玻璃紙皮石。可是後來發現玻璃紙皮石也有缺點，就是如果造工不夠完美，經過十年八載的日曬雨淋後，外牆的玻璃紙皮石很容易剝落，而且剝落不是一顆顆而會是一整塊地掉落，如果從高處掉下肯定會對行人造成生命危險，問題不能不正視。故此，在 1980 年代中開始，房屋署決定在標準型大廈中盡量少用玻璃紙皮石而改用多層丙烯酸油漆（multi-layer acrylic spray paint）。在噴這些多層丙烯酸油漆之前，會先在混凝土面噴水泥漿，待稍乾後用油漆滾筒壓不規則的花紋作批蕩，然後再噴兩層丙烯酸面漆。這些丙烯酸油漆本身具延展性，比較不容易破裂剝落，顏色多樣且在紫外光下都不容易褪色，所以在 1980

年代後期落成的新長型和相連長型大廈的外牆都改用了多層丙烯酸油漆。

多層丙烯酸油漆顏料豐富，可以利用不同比例的紅、藍、綠色顏料，調教出色彩列表裏的各種顏色。與此同時，在 1980 年代中，適逢一名法國的顏色專家顧問 Michel Cler 正在為紅磡過海隧道的天橋進行美化工程，他用了藍綠色的基調，重新粉飾天橋，讓環境煥然一新。當時房屋署也趁機邀請該專家為蘇屋邨翻新外牆油漆設計，效果讓人滿意；後來更邀請他為不同地域的公共房屋設計不同的色板，以供房屋署的建築師參考。他的設計概念是把整個區域原來的顏色進行分析，然後找出該區欠缺的顏色，以及設計出該區應當強調的色彩。這當然含有主觀成分，但當中最重要的概念就是樓宇顏色必須和附近的環境協調。自此以後，大廈外牆的顏色必須通過房屋署內部的批核，而豐富的外牆顏色也變成公共房屋重要的建築特徵之一。

ii) 室內飾面添新顏

雖然橫跨了二十多年，但不同型號大廈起居室的牆壁和天花板依然都是使用清水混凝土刷石灰水，而地板也還是清水混凝土地面，為甚麼一直沒有改變呢？

這是因為如果起居室的飾面要進一步改善，便會是牆壁和天花板刷室內乳膠漆，這樣不單是油漆本身的成本會加倍，在刷室內乳膠漆前還需要在牆身先做一層 15-19 毫米厚的水泥抹面，然後再刷室內乳膠漆，通常還要刷兩層，而刷石灰水就不用水泥抹面，可以大大減少工序和成本。至於地面，使用清水混凝土可以留有彈性，讓住戶選擇自己喜歡的地面飾面，免得鋪上了住戶不喜歡的地板飾面，住戶在入住後再把它們完全拆掉，造成資源浪費。當然，在 1970 年代至 1980 年代入住公屋的住戶與現代的住戶大不相同，他們大部分都會維持原狀而不會大肆裝修，在當時能有瓦遮頭，已謝天謝地了。所以雖然當時一不小心擦到牆壁時衣服便會掛上石灰，地板摩擦多了也會露出砂石，但大家也像不以為然般，見怪不怪。

但除起居室外，公屋其他地方的飾面卻不斷地有所改進，至於廁所的飾面更有明顯的改善。長型大廈的廁所只有牆裙刷了可洗水塗料，其餘部分只刷石灰水；工字型和 I 型大廈廁所的牆身從地面起鋪有九行 150 毫米 x150 毫米的白瓷磚，即共有 1,350 毫米高的牆鋪了瓷磚；而新長型和相連長型大廈的白瓷磚更鋪至天花板底。一般來說，廁所的

牆壁需要光滑無孔的表面，令廁所內的水和水蒸氣不容易進入牆身，避免冷縮熱脹現象導致混凝土產生裂縫。可洗水塗料雖然有少許耐水性，但瓷磚的防水性優勝多倍，而且更耐用。但由於價格也高很多，所以早期只能鋪到 1,350 毫米高，後來才鋪至天花板底，這樣也有它的好處，因為一來可以提高飾面的素質，二來也可以理順工序，因為在 1,350 毫米以上，再不需要刷石灰水或可洗水塗料。廚房方面也是如此。長型大廈只在煮食位置的水龍頭上鋪上八塊 150 毫米 x150 毫米白瓷磚；而工字型和 I 型大廈牆身則鋪有九行 150 毫米 x150 毫米白瓷磚；到了新長型和相連長型大廈，白瓷磚便鋪設到天花板底。

升降機大堂和走廊的飾面也有提升。長型、工字型和 I 型大廈在 1,100 毫米高的牆裙鋪 20 毫米 x20 毫米彩色紙皮石，地板則鋪洗水石米。後來的新長型和相連長型大廈把 20 毫米 x20 毫米彩色紙皮石鋪至天花板底，而地板改鋪 50 毫米 x50 毫米彩色紙皮石。在室內用紙皮石會比較安全，因為沒有日曬雨淋，剝落的機會減少，即使是剝落，也不致造成嚴重傷害。至於樓梯方面，長型大廈的牆身是清水混凝土刷石灰水，而梯級和樓梯平台則是清水混凝土地面，後

來的其他型號大廈的牆身則設 1,100 毫米高的牆裙並鋪有 20 毫米 x20 毫米彩色紙皮石。

iii) 石棉用不得

由於石棉製品有超強的抗火能力，而且耐熱、隔聲，價格也便宜，因此從 1940 年代到 1970 年代，建築業內經常使用，包括用來製作屋頂和牆身的波紋薄板，或俗稱的「坑板」（Corrugated Sheet），以及公屋經常使用的遮陽通花磚和一些石棉板等。後來世界衛生組織研究發現，長期吸入微小石棉纖維會導致各類的肺功能疾病，甚至肺癌。因此自 1986 年起，香港政府逐步禁止使用石棉及其產品。所以，新長型大廈及相連長型大廈的設計裏，盡量減少使用遮陽通花磚，即使使用，也會改用非石棉材料。樓梯和升降機大堂經常使用遮陽通花磚的外牆位置，也以混凝土矮牆上加鍍鋅軟鋼管作欄杆取而代之。

d) 偏離單房式設計的嘗試

從徙置計劃開始，所有標準型大廈的設計，無論是徙置大廈第一到第七型，還是現在討論的長型、工字型、I 型、新長型和相連長型大廈等的單位設計，基本概念都是一樣，即以一個單房間的樣式出現，這種設計實施了足足三十多年。但如果細緻探索每個項目，也會發現，有些項目曾經進行了偏離單房間式設計的試驗。例如，在 1974 至 1975 年落成的愛民邨和 1977 年落成的禾輋邨中，裏面有些單位是有房間間隔，即有梗房的。根據時任房屋專員廖本懷解釋，他希望通過進行多房間設計的試驗，能進一步改善居民的生活水平。但由於這會大幅度增加建設成本而需要提高租金，所以沒有進行更大規模的實施。因此，單位的設計改進便集中於大一點的起居室、廚房、廁所和陽台上。

e) 不同樓款共冶一爐

在早期的徙置區裏，除非有新的標準型公屋設計出現，否則整個項目都會使用同一款徙置大廈。例如在大坑東邨便有 14 幢第一型徙置大廈，而佐敦谷邨有 16 幢、李鄭屋邨有 19 幢、觀塘邨有 24 幢第一型徙置大廈；橫頭磡邨和東頭邨則分別有 26 幢和 23 幢第二型徙置大廈；葵涌邨有 42 幢第三型徙置大廈等等，這些屋邨都只採用了同一款的徙置大廈。在許多其他項目中，可能因為發展過程橫跨的時間比較長，這個過程中新的標準型公屋設計出現了，所以同一

個屋邨裏便會出現多於一種樓款，例如石硤尾邨有 28 幢第一型和 1 幢第二型的徙置大廈、秀茂坪有 17 幢第三型、23 幢第五型和 4 幢第六型的徙置大廈等。這些徙置大廈通常都像士兵般一列列規律地排着，剩下的空間會被用作通道，或種些花草成為休憩地方，或擺放些滑梯、搖搖板、鞦韆之類作兒童遊樂場。

但自華富邨以後，屋邨的設計模式，包括上述的屋邨重建項目，都有着顯著的分別，不再像徙置屋邨般只考慮住宅樓宇的安排，而忽略其他生活環境的考量。之後興建的屋邨，都仿效華富邨，以一個住宅小區來設計，並按照類似英國新城鎮的規劃模式，進行了全面的設施和小區設計考慮。在同一項目內，更會選擇多種型號的公屋大廈，一來是為了提供需要的單位種類和數目；二來是在 1970 年代至 1980 年代，不同型號的樓款接連湧現。順應時代，公屋大廈不再僵化地排列着，而是有意義地築成不同的地面空間，為不同年齡層的住戶群提供各式的公共空間，並設有行人通道連接邨內各類設施例如商店、街市、學校、停車場、休憩康樂設施等。總之，屋邨的設計更具彈性地利用了不同樓款的建築特徵，也更善用項目的地理環境和優勢，締造出更宜居的住宅小區。

5.3
發展新市鎮

「十年建屋計劃」的另一個任務是在新界地區發展公共房屋，用以分散市區稠密的人口，並促進新市鎮的發展。香港新市鎮的發展最早可以追溯到 1953 年，當時的觀塘位於市區邊緣，為香港首個衛星城市，以工業為主。1960 年代至 1970 年代初，由於香港和九龍市區大部分可用於建屋的平地已經開發，因此政府不得不開拓在當時仍是鄉郊地方的新界為新市鎮。新市鎮的發展，可以分為三個不同的階段：（1）荃灣、沙田和屯門的新市鎮；（2）大埔、粉嶺／上水和元朗的墟鎮，後來在 1979 年被提升為新市鎮；以及（3）深井、流浮山、西貢等小型鄉鎮，以及離島的大澳、梅窩、長洲和坪洲等離島鄉鎮[1]。這些新市鎮都採用了英國新市鎮的「自給自足」[2]和「均衡發展」規劃理念，希望能減少居民往返市區工作、購物的需要。隨着「十年建屋計劃」的啟動，公共房屋通常是第一批進駐新市鎮的，用以幫助提供基礎設施和促進每個新市鎮的發展。儘管屋邨內不能大規模地提供就業機會，但為了吸引更多人搬到新市鎮的屋邨，房屋委員會在規劃時，務求讓每個公共屋邨都能「自給自足」地提供日常生活必需品、社會福利、教育以及商店街市等設施給予居民。這樣的小區設計模式，便是華富邨所倡導的，而這些新市鎮發展的屋邨，更把這個概念發揚光大。

1 Hong Kong Housing Authority，1993，頁 40；Yeung & Wong，2003，頁 81-102。

2 在實際情況中，新市鎮很難做到自給自足，因為區內不能大規模地提供就業，或就業類別不符合當區居民需求。因為住戶要到市區尋找合適的工作，故此，仍會造成交通問題。

由於新界地區比較寬敞，而且要儘快達成「十年建屋計劃」安置 180 萬人口的目標，房屋委員會便利用新市鎮擁有的更大空間，開發了一款更高更大的標準型公屋大廈以容納更多的住戶，Y 型大廈（Trident Block）也就應運而生。

5.3.1
Y 型大廈的設計

Y 型大廈共有四款，包括 Y1 型、Y2 型、Y3 型、Y4 型。Y1 型與其餘的型號很不一樣，仍然沿用了自 1954 年第一型徙置大廈就不斷使用的單房間設計。Y2 至 Y4 型則有所突破，設計融合了多房間的考慮。其實在發展 Y1 型大廈的同時，Y2 型已經開始設計，以至於 1984 年在粉嶺祥華邨落成的首個 Y2 型大廈，還比 1985 年美林邨首個 Y1 型大廈更早竣工。各款 Y 型大廈主要座落於新市鎮或擴展市區，包括沙田、柴灣、鴨脷洲、觀塘、大埔、粉嶺、西貢、葵青、屯門和元朗。

當年的房屋署署長霍德（Sir David Robert Ford，1983-1985 在任）稱讚 Y 型大廈設計嶄新，沒有漫長的中央走廊，會是光猛和通風的，住戶將擁有自己的起居室、浴室和一到三個房間。公共房屋不再是人們最後的選擇，而會是他們引以自豪、令附近居民引頸期盼的安樂窩[1]。

1　工商月刊 The Bulletin（Hong Kong General Chamber of Commerce），1984 年 8 月，頁 11-12。

a) 各款 Y 型大廈的外觀和佈局設計

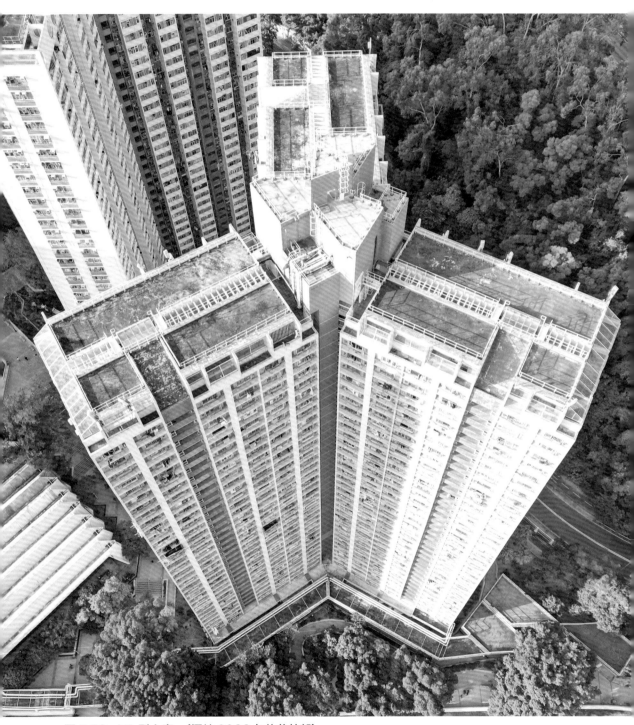

圖 5.53　Y1 型大廈　（攝於 2022 年的美林邨）

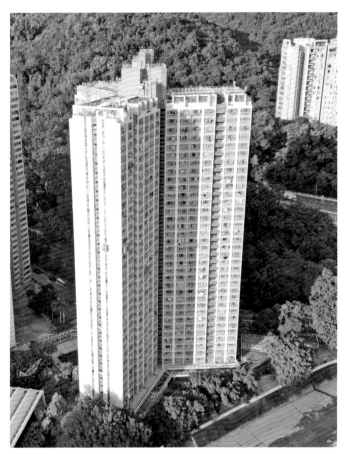

圖 5.54　Y1 型大廈　（攝於 2022 年的美林邨）

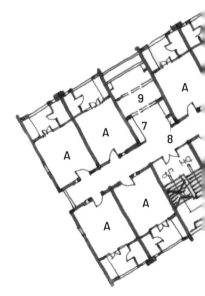

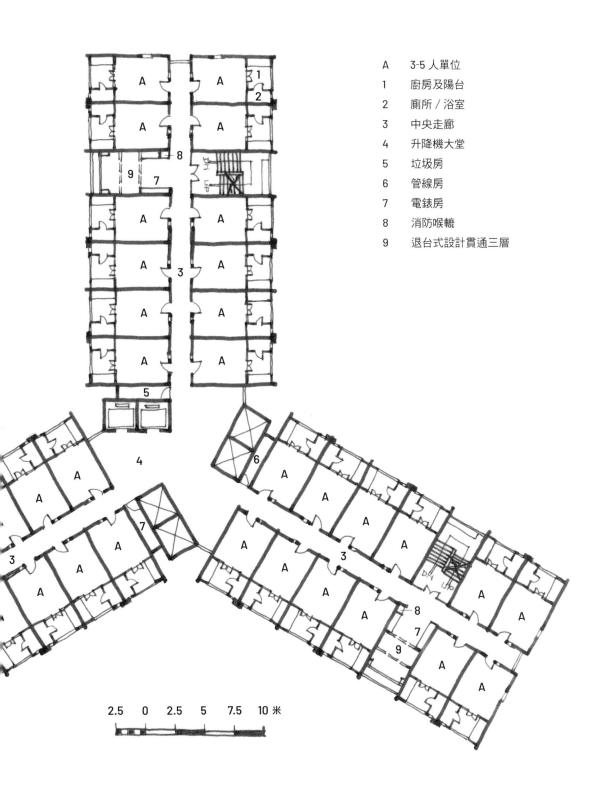

A	3-5 人單位
1	廚房及陽台
2	廁所／浴室
3	中央走廊
4	升降機大堂
5	垃圾房
6	管線房
7	電錶房
8	消防喉轆
9	退台式設計貫通三層

圖 5.55　Y1 型大廈平面圖（參考香港房屋委員會圖則）

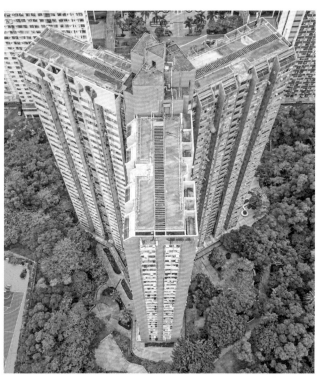

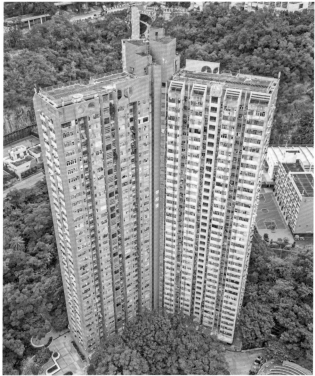

圖 5.56 及圖 5.57　Y2 型大廈（攝於 2022 年的翠屏邨）

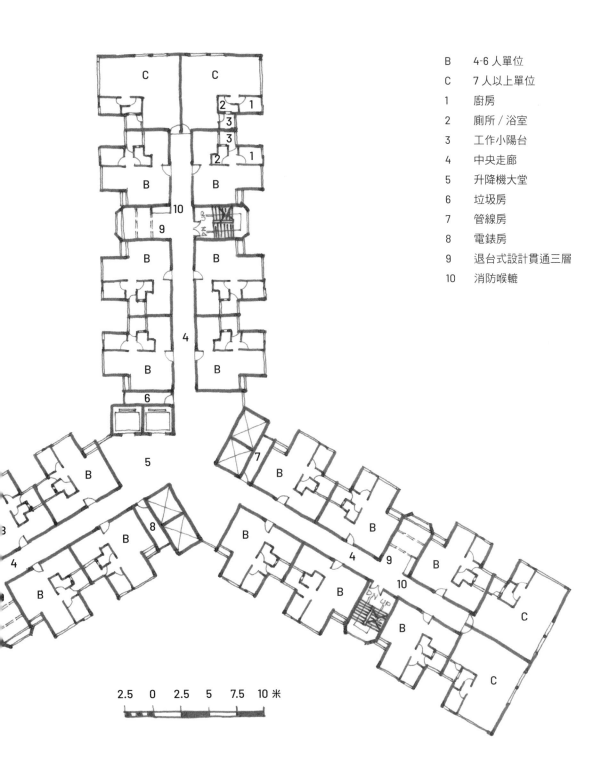

B	4-6 人單位
C	7 人以上單位
1	廚房
2	廁所 / 浴室
3	工作小陽台
4	中央走廊
5	升降機大堂
6	垃圾房
7	管線房
8	電錶房
9	退台式設計貫通三層
10	消防喉轆

圖 5.58　Y2 型大廈平面圖（參考香港房屋委員會圖則）

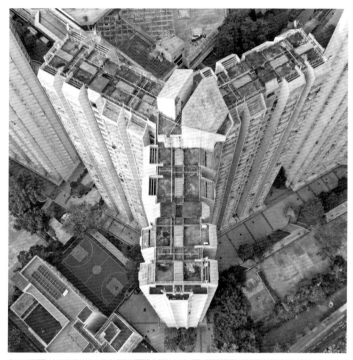

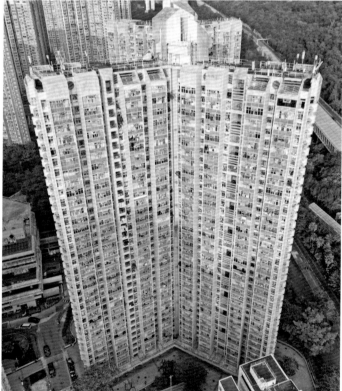

圖 5.59 及圖 5.60　Y3 型大廈（攝於 2022 年的恆安邨）

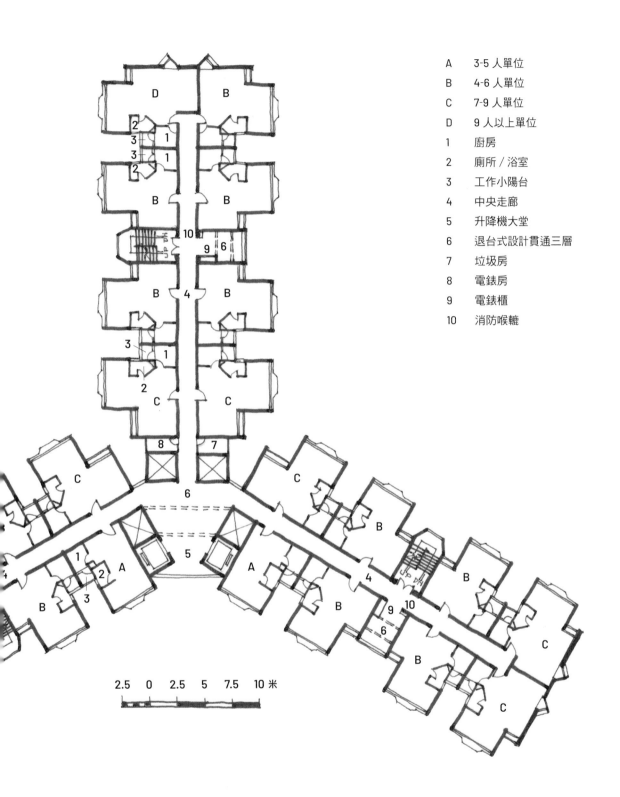

A 3-5 人單位
B 4-6 人單位
C 7-9 人單位
D 9 人以上單位
1 廚房
2 廁所／浴室
3 工作小陽台
4 中央走廊
5 升降機大堂
6 退台式設計貫通三層
7 垃圾房
8 電錶房
9 電錶櫃
10 消防喉轆

2.5 0 2.5 5 7.5 10 米

圖 5.61 Y3 型大廈平面圖（參考香港房屋委員會圖則）

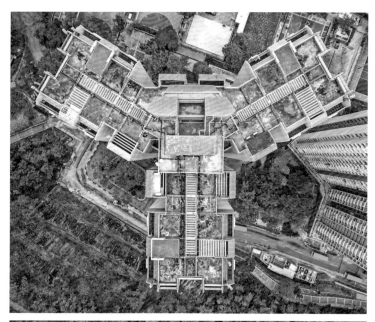

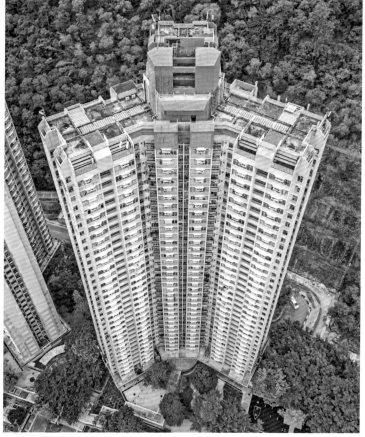

圖 5.62 及圖 5.63　Y4 型大廈（攝於 2022 年的翠屏邨）

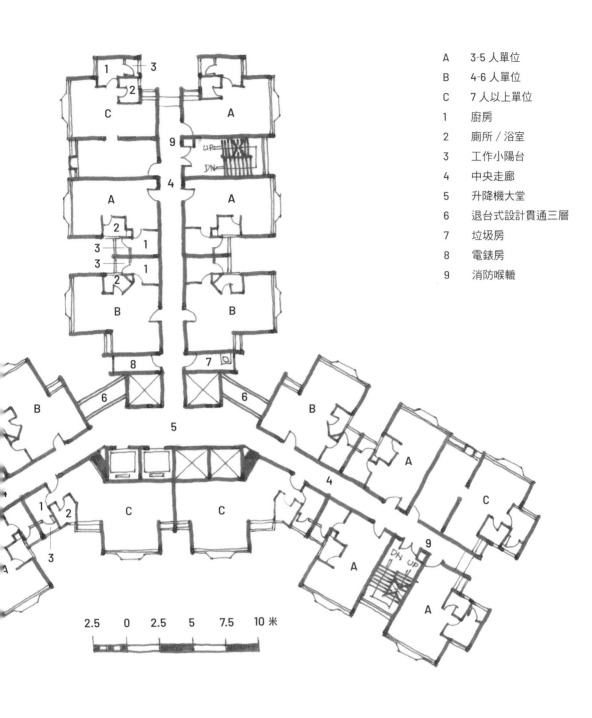

A　3-5 人單位
B　4-6 人單位
C　7 人以上單位
1　廚房
2　廁所／浴室
3　工作小陽台
4　中央走廊
5　升降機大堂
6　退台式設計貫通三層
7　垃圾房
8　電錶房
9　消防喉轆

圖 5.64　Y4 型大廈平面圖（參考香港房屋委員會圖則）

b) 各款 Y 型大廈的發展時間表

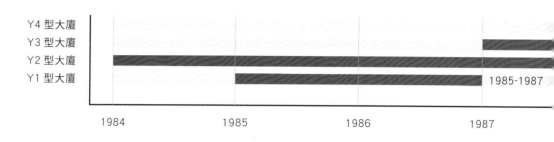

c) 各款 Y 型大廈的建築特色

	YI 型大廈	Y2 型大廈
落成年份	1985-1987	1984-1989
建成座數	14	49
建築形態	三翼從中心 120° 輻射出來，外形呈「丫」字形或英文字母「Y」字形。	同左
住宅層數	35	35
樓宇結構	地板、牆壁、屋頂均為鋼筋混凝土。單位間牆、升降機井壁及樓梯間牆為混凝土承重力牆，單位室內間隔用混凝土磚。	同左
大廈外牆	立面有嵌入式陽台，陽台矮牆用混凝土，矮牆頂設 4 個晾衣孔，後期陽台有鍍鋅軟鋼框玻璃窗圍封。樓梯矮牆上用垂直鍍鋅軟鋼枝作欄杆。樓梯對面的公共空間以三層為一單元，底層混凝土矮牆上垂直鍍鋅軟鋼枝作欄杆，中層橫向混凝土建築飾鰭，上層留空。外牆鋪玻璃紙皮石。	外牆由起居室，睡房位置和廚房的窗戶及工作小陽台構成。樓梯矮牆上有垂直鍍鋅軟鋼枝作欄杆。樓梯對面的公共空間以三層為一單元，底層混凝土矮牆上垂直鍍鋅軟鋼枝作欄杆，中層橫向混凝土建築飾鰭，上層留空。外牆鋪玻璃紙皮石。屋頂天台圍牆有幾個大圓形開口，成為 Y2 型的標誌。

				1988-1992
				1987-1992
1984-1989				

1988	1989	1990	1991	1992

Y3 型大廈	Y4 型大廈
1987-1992	1988-1992
80	78
同左	同左，Y4 型每翼較短，覆蓋面積最小。
35	35
同左	同左

外牆由起居室，睡房位置的窗戶及工作小陽台構成。起居室中間的窗頂設混凝土冷氣機承載架，可以安放兩部窗口式冷氣機。端牆有兩排角窗。樓梯矮牆上有垂直鍍鋅軟鋼枝作欄杆。升降機大堂一面和樓梯對面的公共空間以三層為一單元，底層混凝土矮牆上垂直鍍鋅軟鋼枝作欄杆，中層橫向混凝土建築飾鰭，上層在升降機大堂是留空而在樓梯對面的公共空間則加垂直鍍鋅軟鋼枝作封閉。外牆鋪玻璃紙皮石。

外牆由起居室，睡房位置的窗戶及工作小陽台構成。起居室中間的窗頂設混凝土冷氣機承載架，可以安放兩部窗口式冷氣機。端牆為走廊末端單位突出的廚房，讓走廊矮牆上半露天的部分可以遮擋風雨。樓梯矮牆上有垂直鍍鋅軟鋼枝作欄杆。升降機大堂向外一面，以三層為一單元：中層和上層向升降機大堂，每層都用混凝土矮牆上裝垂直鍍鋅軟鋼。外牆鋪玻璃紙皮石。

〈續上表〉

	YI 型大廈	Y2 型大廈
樓層佈局	三條室內中央走廊,從中央升降機大堂 120° 呈丫字向外伸延,每翼單位分排走廊兩邊,走廊末端為矮牆加鍍鋅軟鋼枝作欄杆,方便通風。六部升降機,兩部一組順每翼平行位置安裝,電錶房、垃圾房和儲物室在升降機背後。樓梯處於每翼較後位置。樓梯對面為公共空間,以三層為一單元,上兩層向走廊方向退台,三層可以互通,形成一個較大的公共空間。	三條室內中央走廊,從中央升降機大堂 120° 呈丫字向外伸延,每翼單位分排走廊兩邊,走廊末端為大單位。六部升降機,兩部一組順每翼平行位置安裝,電錶房、垃圾房和儲物室在升降機背後。樓梯處於每翼較後位置。樓梯對面為公共空間,以三層為一單元,上兩層向走廊方向退台,三層可以互通,形成一個較大的公共空間。
每層單位數目	每翼 12 個單位,全層 36 個單位。	每翼 8 個單位,全層 24 個單位。
上落通道	共有六部升降機,每兩部為一組,每組升降機均隔三層停靠一次,例如:兩部升降機停地下、4、7、10……34;另兩部則停地下、3、6、9、12……33;其餘兩部停地下、2、5、8、11……35。總之,每層有兩部升降機直達。此外,有三條半開放式樓梯各在每翼走廊近走廊末端。	同左
住宅單位	單間矩形設計,統一為約 27.2 平米的小單位,分配給 3-5 人家庭。	單位不再是單間式,而是在設計時已考慮最佳的房間安排,方便住戶日後自行間隔。有兩種戶型:四分三為 B 型中型單位,分配給 4-6 人家庭。每條走廊末端設兩個 C 型大單位,供 7 人以上家庭居住。
人均居住面積（以公屋落成時計算）	5.4 平米至 9 平米	約 7 平米
廚房	私人陽台上一端有煮食位置,設有洗滌盤、水龍頭和以混凝土鋪 25 毫米 x25 毫米紙皮石灶台。	廚房設於室內,有正式間牆,設洗滌盤、水龍頭和預製纖維水泥灶台。外牆設平衡煙道通風孔,方便住戶安裝密封對衡式熱水爐。

Y3 型大廈	Y4 型大廈
三條室內中央走廊，從中央升降機大堂 120° 呈丫字向外伸延，每翼單位分排走廊兩邊，走廊末端為大單位。六部升降機，雖然與 Y1 和 Y2 型一樣，以兩部一組順每翼平行位置安裝，電錶房、垃圾房和儲物室在升降機背後，但在位置上稍作調動，讓升降機大堂的空間合理化，並且可以形成一個三層高退台式的升降機大堂。樓梯處於每翼較後位置。樓梯對面為公共空間，以三層為一單元，上兩層向走廊方向退台，三層可以互通，形成一個較大的公共空間。	三條室內中央走廊，從中央升降機大堂 120° 呈丫字向外伸延，每翼單位分排走廊兩邊。走廊末端為矮牆加鍍鋅軟鋼枝作欄杆，方便通風。六部升降機，兩部及四部一組在升降機大堂相對排開。兩部一組的升降機背後為電錶房、垃圾房；而四部一組的升降機背後為兩個大單位。樓梯處於每翼較後位置。升降機大堂以三層為一單元，上兩層在大堂兩角略作退台，形成一個三層貫通的空間。
每翼 8 個單位，全層 24 個單位。	每翼 6 個單位，全層 18 個單位。
同左	同左
單位設計已考慮將來間房需要。有四種戶型：一半單位為 B 型約 35 平米的中型單位，分配給 4-6 人家庭。緊貼升降機大堂有 A 型小單位，供 3-5 人家庭，其餘的 C、D 型大單位，最大面積約 49 平米，供 7 人以上家庭居住。	單位設計已考慮將來間房需要。有四種戶型：一半單位為 A 型小單位，分配給 3-5 人家庭。升降機大堂附近有 B 型中單位，供 4-6 人家庭，其餘的兩款 C 型大單位，供 7 人以上家庭居住。
同左	同左
廚房設於室內，有正式間牆，設洗滌盤，水龍頭和預製纖維水泥灶台。廚房向街位置有工作小陽台。	同左

〈續上表〉

	YI 型大廈	Y2 型大廈
廁所、浴室	廁所／浴室設在私人陽台，內有抽水馬桶、洗手盤和固定淋浴花灑頭。外牆設平衡煙道通風孔，方便住戶安裝密封對衡式熱水爐。	廁所／浴室設於室內，有抽水馬桶、洗手盤和固定淋浴花灑頭及淋浴缸。
採光與通風	廁所有向街玻璃百葉窗。廚房設在陽台，直接通向室外。單位內部的採光和通風是透過陽台和起居室約 1 米高的間牆上的玻璃百頁窗和可以打開的鍍鋅軟鋼門與面向走廊在大門旁 1.5 米高約 1.5 米 x0.6 米的玻璃百頁窗作自然通風。	廚房向街有三個上懸鍍鋅軟鋼框玻璃窗，廁所的百葉窗則開向工作小陽台。起居室和睡房位置有平開鍍鋅軟鋼框玻璃窗。
室內飾面	室內牆壁和天花板用清水混凝土刷石灰水，地面用清水混凝土。廚房、廁所地板及 75 毫米高腳線鋪 20 毫米 x20 毫米彩色紙皮石。腳線以上，廚房鋪 152 毫米 x152 毫米白瓷磚，而廁所則鋪 10 行 150 毫米 x150 毫米白瓷磚。公眾走廊牆裙有 75 毫米高洗水石米，腳線上鋪 20 毫米 x20 毫米彩色紙皮石至 1.1 米高，地板鋪洗水石米。樓梯彩色紙皮石只鋪牆裙，清水混凝土地面。	室內牆壁和天花板在清水混凝土上鋪水泥砂漿抹面，清水混凝土地面。廚房、廁所地板鋪 20 毫米 x20 毫米彩色紙皮石。廚房、廁所牆身鋪 152 毫米 x152 毫米白瓷磚。公眾走廊地板及牆裙鋪 20 毫米 x20 毫米彩色紙皮石至 1.1 米高。樓梯彩色紙皮石只鋪牆裙，清水混凝土地面。地下升降機大堂牆身地板鋪 152 毫米 x152 毫米或較大的彩色瓷磚。
屋宇裝備	供電用明線導管，外露來去水管。垃圾房及電錶房設在升降機背後，水錶集中每翼樓梯對面公共空間。	供電用明線導管，來去水喉管井道設在工作小陽台。垃圾房及電錶房設在升降機背後，水錶集中每翼樓梯對面公共空間。
公共設施	地下空置地方可用作居民互助社辦公室、屋邨管理事務處、非牟利團體辦公室、幼稚園、託兒所，或用作居民休憩區、行人通道、放置用混凝土做的乒乓球枱，棋盤等耍樂設施，甚或作商業用途。	同左

Y3 型大廈	Y4 型大廈
廁所／浴室設在室內，為使起居室空間更實用，除了 A 型單位外，其餘戶型的廁所／浴室有撇角。設有抽水馬桶、洗手盤和固定淋浴花灑頭及淋浴缸。外牆設平衡煙道通風孔，方便住戶安裝密封對衡式熱水爐。	廁所／浴室設在室內，為使起居室空間更實用，B 型及部分 C 型單位的廁所／浴室有撇角。設有抽水馬桶、洗手盤和固定淋浴花灑頭及淋浴缸。外牆設平衡煙道通風孔，方便住戶安裝密封對衡式熱水爐。
廚房有玻璃百葉窗開向工作小陽台，而廁所在貼近天花底有兩個共約 0.4 米 x1.2 米的玻璃百頁窗。起居室和睡房位置有平開鍍鋅軟鋼框玻璃窗。	同左
同左	同左
供電用明線導管，來去水喉管井道收進廁所內。垃圾房及電錶房設在升降機背後，水錶集中每翼樓梯對面公共空間。	同左
同左	同左

主要參考資料：Hong Kong Housing Authority，1980，頁 30-31；Yeung & Wong，2003，頁 43-59；網上資料；香港房屋委員會圖則；筆者在房屋署工作經驗；筆者與房屋署同事訪問記錄和居民探訪記錄。

5.3.2
分析 Y 型大廈的設計

要分析標準 Y 型大廈的設計構思，就不得不提 1983 年入伙的屯門蝴蝶邨，原因是這兩個設計都是在香港土生土長的時任香港房屋署總建築師周修德的手筆，他的設計很注重構建社群的概念。

蝴蝶邨主要由三幢超大型大廈構成，每幢大廈基本上是由兩座 120° 長型大廈和兩座單座長型大廈，巧妙地相連成「>--<」的形狀，加上兩端分叉位置樓層梯級式遞減，看起來活像一隻飛舞的蝴蝶，而其中層級式的天台更可以作為居民的露天休憩地方。

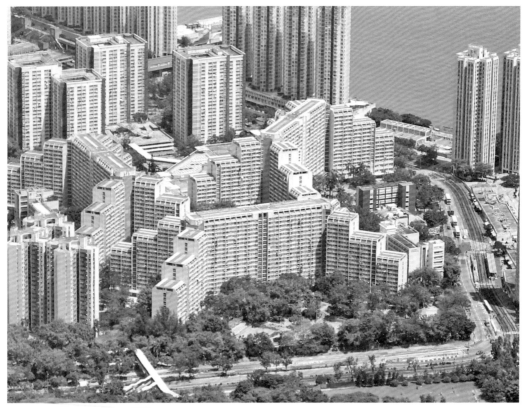

圖 5.65　蝴蝶邨外形像飛舞的蝴蝶，基本上都是由長型大廈相連而成。（攝於 2008 年的蝴蝶邨）

根據當時還是建築師的伍灼宜憶述，周修德非常滿意蝴蝶邨大樓的設計，覺得還有很多發展空間[1]。所以當他被委以設計適合發展新市鎮的新標準型公屋大廈的重任時，他便利用蝴蝶邨的同一概念，把長型大廈的設計巧妙地結合成為在結構上更穩固的三叉形狀，這樣可以把大廈建得更高，從而融入更多居住單位，Y1 型大廈由是誕生了。後來由於政策的改變，設計更注重居民的生活需要及建築技術的改良，周修德更陸續設計 Y2、Y3 及 Y4 型大廈。雖然不同型號的 Y 型大廈在 1984 年到 1988 年的短短數年間相繼落成，但它們之間有明顯的分別，這也正反映了 1980 年代社會的高速發展和民生所需的急劇改變。Y 型大廈當中有不少設計開創公共房屋發展的先河，下文將詳細分析。

a) 首座高塔式標準型設計

Y1 型大廈是房屋委員會設計史上首座高塔式的標準型設計，不單是因為它有

36 層高，還因為它具有高層或超高層大廈需要使用的中央結構核心，使樓宇的結構更紮實，抵禦風壓的能力也更強[2]。在這之前，香港所有公共房屋類型都是層板式的，即使是雙塔式大廈，也沒有中央結構核心，所以受結構所限，只有 21 或 24 層高。由於長型和 I 型大廈的長細比大[3]，在承受風壓的強度方面會比較弱，所以樓宇的高度更有所限制。工字型和相連長型大廈，通過兩翼間的中央連結，加強了結構上的穩固性，可以建到 27、28 層高。而 Y 型大廈利用中央核心結構，樓宇的三翼分別向三個方向呈三叉型矗立地面，非常牢固，故此，可以達到 36 層高，這幾乎是長型和 I 型大廈的兩倍，比工字型和相連長型大廈也至少高三分之一。以 Y1 型一層有 36 個單位計算，一座大廈便可以達到 1,260 個單位，就算是 Y2 和 Y3 型也有 840 個單位，所以 Y 型大廈能很有效地利用土地面積，更快地達到建築量的目標。Y 型大廈非常適合在新市鎮興建，即使它們的佔地面積比較大，但因為新市鎮剛開發，土地比較寬敞，也沒有樓

1　伍灼宜在 2023 年 5 月 15 日接受筆者訪問時提到。
2　由於香港夏季經常有颱風侵襲，所以抵禦風壓能力是設計高層和超高層大廈的重要考慮元素之一。
3　長細比（slenderness ratio）即長度和寬度的比例。

宇高度限制[1]，規劃起來可以更自由。後來的 Y4 型特意把單位數目減少，體積變小，增強它適應比較狹小場地的靈活性，這樣便可以將之應用在通常比較狹窄的市區重建項目中，與長型、I 型、工字型或相連長型大廈一併使用。

b) 開創房委會公屋多房式標準型設計先河

在 1950 年代至 1960 年代，能住上一個可以避雨遮陽，無懼火災風災的永久性住所是市民的期盼。有了穩定的住所，養家糊口的人便可以埋首工作，為家庭多賺一分一毫；孩子們也可以集中精力學習，努力攀上更高的社會階梯。在這個簡單的矩形公屋單位空間裏，居民可以因應需要，無限想像地利用傢俱或其他建築材料，甚或只是使用一幅簡單的布幔來作為間隔，創造出每個家庭成員能愉快生活的小空間。在當時，「隱私」是一個無關重要的課題，一家人住在同一個空間是理所當然的事情。但到了 1980 年代，香港經濟已經騰飛，新一代香港人接觸了西方的教育和文化灌輸，

「隱私」逐漸成為一個備受關注問題。於是，自 1954 年以來一直沿用了三十年的公共房屋單間設計面臨挑戰，建築師必須作出改善，多房式的設計，加上更完善的設備，變成社會上的期望。

Y2 型公屋大廈可以說是公共房屋設計在這方面的一個重要的分水嶺。它與之前任何公屋類型根本上的區別在於它的住宅單位放棄了單間式設計，而首次採用了多房式的設計。雖然房屋委員會沒有提供永久性的間隔，但在設計上已考慮了住戶將來可以間隔的理想位置，並為每個房間配置窗戶來提供照明和通風，以及一切相關的屋宇裝備。這樣的設計政策，也一直沿用至今。

之所以催生出這個多房式的設計，其實還有一個或許更重要的原因：根據當時的估算，公共房屋興建的數量將能在 1990 年代中期滿足輪候冊上的需求，反而「居者有其屋」的單位數量會供不應求。居屋和公屋最大的分別除了用較好的建築面料，較豪華的公共空間外，便是居屋是有室內間隔即「梗房」的，而

當時的公屋仍只有一個單間。正如當時的房屋署署長彭玉陵（1985-1990 在任）所說，Y2 型大廈預留多房式及現代化的設計，只需要簡單改良便可以成為居屋單位出售[1]。能容易地把公屋和居屋進行互換的靈活性，也促成了公屋多房式設計的落實。

單間設計終於完成了它的使命，它在香港公共房屋的歷史上留下了不可磨滅的印記。因為這些單間曾在三十年間為 200 多萬人提供了住所，提供了一個令他們安身立命的家，這肯定創造了公共房屋歷史上的世界紀錄。有些人認為在地少人多的香港，單間設計有其需要，因為它能有效利用狹小的空間，增強傢俱佈局的靈活性；也有人批評在 1970 年代時，香港的人均生產總值（GDP）已經達到 963 美元，到了 1980 年代更提升到 5,711 美元，恰與發達國家相當，但公共房屋卻只為住戶提供單間單位，這是政府的不負責任。然而，細看公共住房多年來佔政府總支出的 10-15% 左右，其實港府在公共房屋財政上的投入實際上遠遠高於許多其他地區或國家，包括新加坡。

圖 5.66　香港每年用於公共住房的支出佔整個年度支出的百分比（資料：根據香港各年的年報財政支出彙編而成）

1　工商月刊 The Bulletin（Hong Kong General Chamber of Commerce），1986 年 6 月，頁 32-33。

政府是否為了節省資源而提供不合標準的單間房屋？還是需要以大量資助房屋來滿足不可預測的人口增長所帶來的無止境的房屋需求？抑或社會上錯過了在較早時期改善生活質素的機會？這些都是值得單獨研究的領域，需要結合分析當時政府的多方面情況，以及香港社會的政治、經濟和民生情況，才有可能找出對過往三十年一直採用的單間設計的任何有意義的結論。

c) 持續探索 精益求精

Y型大廈在短短數年間，演化出四個版本，每個版本都有明顯地因應需要而作出的改變。這些改變不單是為配合單位組合的政策，還能看出建築師不斷精益求精地對設計進行探索和改善的精神。除了上述從 Y1 型大廈單間的設計到 Y2、Y3、Y4 和以後的多房式設計外，還有以下的轉變：

i) 構建睦鄰友好的公共空間

上一章曾提到雙塔式大廈建築師特意把單位設計成圍繞天井，透過增加住戶們接觸的機會，從而構建社群。Y 型大廈的設計在這方面也非常努力。Y1 型承襲蝴蝶邨的構思，利用長型大廈的單位，重新編排成三叉形。雖然沒有利用梯級形的屋頂來作公共空間，但卻巧妙的把每翼樓梯對面的空間騰出來，以三層為一組，在向街的方向，作退台式的設計，形成一個三層互通，既通風又明亮，既公共卻半隱秘的公共空間。居民可以在那裏與三、五知己閒話家常；或鄰里街坊圍攻四方城 [1]；或進行其他興趣活動；又或者只是見面打個招呼。設計的目的很簡單，就是希望能構建一個睦鄰友好的公共空間，讓住戶們可以把這些空間變成自己單位的延伸，使鄰里間的關係更緊扣。Y2 型大廈沿用同一個安排，到了 Y3 型，不僅是樓梯對面有這些睦鄰友好空間，連升降機大堂也有這樣的安排。Y3 型大廈升降機位置的設計比 Y1 和 Y2 型更合理地形成一個整齊的三角形大堂，配合每組升降機相隔三層停

1　即打麻將。

靠一次，於是，升降機大堂也可以每三層一組，配合升降機停靠的樓層，作退台式的設計，形成一個在等候升降機時和上下兩層住戶產生聯繫的有趣空間。Y4 型雖然要縮小佔地面積，但仍需提供佔一半的中型和大型的單位，為了方便升降機背後多加大單位，升降機大堂也需要縮小。然而，建築師還是很努力的擠出一點大堂地方，仍以三層為一組，作退台式設計。至於能否達到本來希望連繫三層住戶的理想不一而論，但起碼對大堂的通風和照明都帶來好處。

圖 5.67　Y1，Y2，Y3 型大廈每翼樓梯對面退台式設計，相連三層的公共空間。（攝於 2014 年的利東邨）

圖 5.68　Y3 型三層退台式設計的升降機大堂，增加居民相聚互動的有趣空間。（攝於 2024 年的恆安邨）

這種以數層為一單元設計的公共空間，在香港首次見於 1980 年房委會的「居者有其屋」項目中的穗禾苑和 1981 年香港房屋協會的祖堯邨，這兩條屋邨的設計均獲得香港建築師學會的設計年獎，Y型大廈的這些樓梯對面和升降機大堂的空間，也很有可能由此獲得靈感。

ii) 混凝土冷氣機承載架

家居窗口式冷氣機雖然在 1970 年代開始被很多家庭使用，但始終未算普及。早年設計的長型、工字型、I型、相連長型大廈，由於電力供應的負荷力有限，所以只允許每戶裝置一部冷氣機。到了 1980 年代，冷氣機差不多變成生活必需品，加上當時也有足夠的電力提供，每戶安裝超過一部冷氣機已沒有問題。故此，在 1987 年落成的 Y3 型大廈中，便首次在公共房屋裏提供混凝土冷氣機承托架，而且還配合樓宇的立面設計。之前的樓款，如果住戶需要安裝冷氣機，便要把其中一個窗的上部位置，變成冷氣機的出風口，而冷氣機便要用鍍鋅軟鋼架承托。鍍鋅軟鋼架容易生鏽，而且不牢固和不美觀，混凝土冷氣機承托架則可以解決這個問題。在 1990 年代，除了承托架外，還安裝了去水管收集冷凝水，以防止冷氣機滴水，影響路人或下層住戶。

iii) 私家陽台變工作小陽台

在上節 5.2.2「窗的突破」裏曾討論過，雖然大陽台有它的好處，但住戶寧願有更大的室內空間，所以除了 Y1 型大廈外，其餘 Y 型大廈的設計也和同期的新長型大廈和相連長型大廈一樣，放棄大陽台，改為一個小工作陽台，用來晾曬衣服、放置雜物，甚或安裝洗衣機等。但居民依然覺得陽台容易飄雨，所以後來很多住戶都在陽台上各自安裝了鋁框玻璃窗，房屋署考慮到民意也得允許安裝。

還有一段小插曲，在 Y2 型中，起初在工作陽台的地板近外牆處，每層開了一個約 300 毫米的洞，安放主下水管貫通各層。但在防火分區上，無形中把上下各層連貫成一個大空間，不利防火要求。故此，後來還要花功夫把每個洞口填滿。吸收這個經驗後，Y3 和 Y4 型大廈便索性把喉管用混凝土管道包裹着安裝在浴室裏。

圖 5.69　Y3 和 Y4 型大廈把喉管用混凝土管道包裹着安裝在浴室裏。(攝於 2023 年的翠屏邨)

iv) 撇角的廁所浴室

Y1 型採用長型大廈的單位設計，廁所 / 浴室設在陽台上，到了 Y2 型大廈，由於單位設計要考慮住戶日後間隔房間需要，因此把中型單位的廁所浴室設計成一個類似英文字母的「L」型，這樣可以方便在單位入口間隔一個非常方正的睡房，可是這樣，廁所浴室的牆壁便要多幾個曲尺位。不要小覷這幾個轉彎，它對砌牆、鋪防水、瓷磚等的施工都添加了難度，是對質量保證的挑戰。所以，在 Y3 和 Y4 型大廈裏，廁所浴室便索性撇了一個角，方便施工外，還可以令起居室的形體較為流暢。

d) 開展大規模使用預製組件先河

Y 型大廈的建築，大部分都是利用傳統的現澆混凝土，廚房浴室的間牆則是用混凝土磚來興建的。然而，一些比較小的建築配件，也開始嘗試利用預製組件，例如淋浴缸、灶台連洗滌盆、木門連門框、鐵閘門連框等。預製組件在工廠生產，可以提高工地施工的速度和建築質量的保證，效果也令人相當滿意。這個嘗試的成功，也增加了房屋委員會日後大規模採用預製組件的信心，開啟了公共房屋設計的另一個里程碑。

e) 大廈外形創造有趣公共空間

Y 型大廈三翼從中心 120° 輻射成「Y」
字型排開,從任何一個角度看都不會是
單一平面,所以整幢樓宇看上去會顯得
更立體。遠望數幢 Y 型大廈聚在一起
時,天際線也會比平板的長型、工字
型、I 型或相連長型大廈等有多一點變
化。雖然是內含這麼多單位的又高又
大的大廈,但看上去也不會是個龐然大
物。除了建築物本身,設計時若把兩座
或三座 Y 型大廈安排在一處時,很容易
便可以在地面形成有趣的多角形,從而
成為有標誌性的空間。這些空間可以變
成小區的中心點,用來舉辦大型的區內
活動,例如節日嘉年華、居民大會或教
育講座等;或分成不同的小區域作居民
休憩下棋、小孩玩耍、長者耍太極的地
方。這些地面的公共空間和大廈裏的升
降機大堂或樓梯對面的公共空間的目的
是一樣的,就是希望盡量通過設計不同
形式的空間,讓居民可以有更多互相接
觸的機會,從而構築一個互助互愛的社
群,增強居民對屋邨的歸屬感。故此,
在項目的條件允許下,Y 型大廈都會採
用這些公共空間的設計,尤其是在新市
鎮的公共屋邨中。

圖 5.70　幾座 Y 型大廈很容易便可以在地面形成有趣的多角形，從而成為有標誌性的空間。(攝於 2022 年的恆安邨)

第六章

構建「和諧」

老有所住

1984 年 12 月 19 日，中、英兩國政府在北京人民大會堂正式簽署《中英聯合聲明》，中華人民共和國決定於 1997 年 7 月 1 日對香港恢復行使主權，成立香港特別行政區[1]，自此，香港的前途問題終於塵埃落定，同時也迎來一個黃金時代。1980 年代至 1990 年代，香港在經濟上全面騰飛，成為亞洲中一個極發達、極國際化的城市，與台灣及鄰近國家南韓、新加坡合稱「亞洲四小龍」。經濟也從 1950 年代至 1970 年代的以製造業為主，發展成為全球主要的服務經濟體系，強化成為國際貿易、航運、航空及金融中心[2]。此時，大量基礎建設在港啟動，教育方面更發展出高質量和普及化的專上課程，消費產業也蓬勃發展，港產電影、電視更廣傳至亞洲每個角落，失業率低，幾乎達到全民就業。即使當年曾經有大批擁有高學歷和具備專門技術的人才因對香港的前途缺乏信心而移民美、加、澳、紐等地，以及有超過 20 萬越南船民抵港並對香港社會、經濟及治安帶來新的壓力，但香港市民依然是朝氣蓬勃，對未來充滿憧憬，深信只要努力工作便能得到合理的回報，因為當時的現況也確實如此。

香港的公共房屋設計，在這個大環境下，也進入了一個嶄新的階段，出現了新的公屋大廈設計——「和諧式大廈」。和諧式大廈與以往的公屋設計相比，最大的突破就是設計時已經考慮了如何配合施工，例如大量使用預製組件和機械化建造，盡量減少工地上的濕施工（現澆混凝土、砌磚、批蕩等各種用水混合建材的工序），以加強工地安全和減少環境污染，更重要是可以減少對密集勞工的依賴。

那麼，究竟為甚麼會有這樣的改變需求呢？

1　政制及內地事務局，2022〈中華人民共和國政府和大不列顛及北愛爾蘭聯合王國政府關於香港問題的聯合聲明〉。https://www.cmab.gov.hk/tc/issues/jd2.htm

2　馮邦彥，2014，前言。

6.1
和諧式大廈出現的來龍去脈

從 1970 年代中期到 1980 年代中後期的短短十數年間，公屋大廈出現了在第五章已經詳述的長型、H 型、I 型、新長型、相連長型、Y1 至 Y4 型大廈，而每個型號裏面又有數個不同的變異款式，可以算是公屋歷史上最多不同標準型設計出現的一個時期。這十來二十多款的大廈設計，應該足以滿足不同項目因地理環境的變化或者人口、戶型的需求而必要作出的調整，為甚麼此時還要設計另一種新的樓款？其建造過程的需要竟是這款設計的首要考慮因素？其實這跟當時的數個推拉因素有關，一方面是因為公屋需求有增無減，但建造業工人短缺；另一方面則是因為當時存在不少有利於促使機械化建屋的因素出現。

6.1.1
建築工人短缺

要考慮機械化建屋，其中很重要的因素就是要減少對建築工人的依賴。造成建築工人短缺的原因，一方面是當時香港有大量基建上馬，另一方面是因為入行人數不足——這個現象至今還是香港建築業的難題。

a) 大量基建搶勞工

從 1980 年代開始，不同的基礎建設密鑼緊鼓地開展着：包括地鐵首條從尖沙咀至中環的過海隧道、地鐵港島綫、九廣鐵路拓展、東區走廊、東區海底隧道、啟德隧道、青山發電廠和後來的香港赤鱲角機場核心工程計劃等，這些項目都需要大量建築工人。在公共房屋方面，根據 1986 年的統計顯示，全港有 62 個地基和上蓋工程進行中，僱用了約

11,600 名建築工人，此外還有 59 個新合約將會在 1986-87 年度推出[1]，到時建築工人數量更捉襟見肘，甚至會因為工人短缺而延誤公屋的落成期[2]。由於香港工會聯合會等的強烈反對，港府不打算容許從香港以外地方輸入大量勞工[3]，建築工人短缺的問題持續膠着。

b) 建築工人入行人數不足

建築工人短缺除了因為上述各項基建陸續動工而搶去大量人手外，更嚴重的問題是建造業缺乏新入行的勞工。箇中原因也不難理解：建造業是個相對危險的職業[4]，特別 1980 年代的工地安全措施不足，很容易發生意外而導致傷亡。以前學歷不高，或中途輟學的年輕人，他們都願意到工地去學一門手藝，以作謀生技能。但 1980 年代之後，香港經濟開始轉型，這些年輕人都寧願轉投一般服務行業，從事文員、侍應、銷售人員等比較舒適的白領工作，建造業雖然日薪工資可能比一般初級白領為高，但相對之下也變得不具吸引力了。

少人入行的另一原因是由於在 1970 年代開始港府推行免費教育。早期為應付勞動密集的工業發展，港府重點發展和普及小學教育，所以自 1971 年開始實施小學免費普及教育。後來隨着經濟不斷發展，為了提高勞動工人的素質，在 1978 年又將六年免費普及教育伸延至九年，把普及教育擴展至初中教育，令「人人有書讀」。在 1980 年代中期經濟轉型後，政府更大幅度擴展高等教育。年輕人的文化水平提高了自然更不願加入危險而辛苦的建造業，雖然，學者們認為香港的教育與經濟發展關係密切，人力資源的投資與教育發展成為不可分割的一部分[5]，但卻在無形中引發建造業勞工短缺的問題，如何吸引年輕人投身建造業，至今仍然是個老大難的問題。

1 工商月刊 The Bulletin（Hong Kong General Chamber of Commerce），1986 年 6 月，頁 32-33。

2 華僑日報，1987 年 5 月 15 日，第二張頁 4。

3 華僑日報，1998 年 10 月 23 日，頁 19。

4 在 1980 年代，建造業、紡織業、塑膠業、船舶建造與修理業、五金製品業及電子業都為發生較多工業意外的行業，政府特別為這六個行業設立安全工作小組委員會，由僱主、工人及政府代表組成，促使這些行業注重安全。到 1988 年更成立「職業安全健康促進局」，即現在的「職業安全健康局」。（職業安全健康局，2013）

5 賀國強等，2000，頁 2-4。

為了減少對勞工的依賴，當時房屋署的建築部門領頭人孟志陵（Derek Messling）[1] 認為機械化的建築方法，能減少對人力的依賴及提升生產力，是不二之選。

6.1.2

公屋需求依然殷切

這邊廂建屋工人缺乏，那邊廂對公屋的需求卻是有增無減，除了要應付不斷增加的人口所帶來對公屋的需求[2]，還要應付以下額外的負擔。

a) 內地偷渡移民

香港在 1980 年代中的人口已達到五百多萬，其中不少是來自內地的移民。在 1960 年代中期開始的「文化大革命」，令內地人不單擔心政治不穩，還擔心經濟負擔加重。特別到了 1970 年代後期，香港和內地的生活條件相差極懸殊，很多內地人都覺得香港遍地黃金，在香港只要肯努力一定能找到工作，能過上安穩生活，所以他們都孤注一擲地用盡方法偷渡入境香港，當時香港實施的抵壘政策[3]很寬鬆，只要入境者能抵達香港市區，有親友接待，便可以在香港居留。因此 1960、70 年代香港的非法入境移民數目大增，直至 1980 年 10 月 23 日政府取消抵壘政策而改為即捕即解，把所有非法入境者即時拘捕及遣返[4]，偷渡移民潮才有所減緩，但已湧入香港的非法入境者為數不少，他們隻身來港，大部分都是公屋需要照顧的對象。

b) 安置 26 座問題公屋居民

除了要應付上述的內地入境者外，在 1980 年代中後期，還要面對另一道難題，即是經常被形容為公屋醜聞的 26 座問題公屋。當時，已經約有 1,500 幢公屋大廈落成，為香港約 280 萬人口提供住所，而這些公屋大廈，無論是用結構

1 時任 Housing Architect，負責房屋署的建築部門。
2 1986 年時估算需要 960,000 個新建單位，才能在 2001 年前滿足市民的住屋需求（Hong Kong Housing Authority，1987）。
3 港府從 1974 年開始對非法移民實施的政策。
4 《1980 年人民入境（修訂）（第 2 號）條例》。現為第 115 章《入境條例》。

牆或樑柱結構承重，全部都是利用現澆混凝土興建的[1]。然而在 1980 年年初，一些樓齡不到十年的公屋大廈竟然出現嚴重的混凝土剝落情況，經驗證後發現是因為承建商在建屋施工期間偷工減料，導致混凝土的強度大幅度減低，當中還牽涉貪污的問題，需要廉政公署介入調查。房委會唯恐這只是冰山一角，遂於 1983-84 年間，在內部組織一隊結構檢測小組[2]，並聘請三間顧問公司[3]，為 939 幢公屋大廈進行檢測。在檢測過程中發現除了有偷工減料的問題外，在設計上也有不當之處。由於早期的廁所地台和牆身沒有鋪設任何防水物料，當蹲廁用海水沖廁時，倘若喉管有任何爆裂滲漏，海水容易產生氯化作用，鏽蝕鋼筋，破壞混凝土結構。對於嚴重氯化的出現，雖然在小組報告裏面沒有正面提及，但若用坊間流行的說法，就是所謂的「鹹水樓」問題。「鹹水樓」的出現，是由於在 1950 及 1960 年代初，香港曾出現嚴重的淡水供應不足問題，經常要「制水」，有時候要每天限數小時甚或數天限數小時供水。部分承建商為了減低成本及加快興建速度，在建造樓房時竟以海水拌和混凝土，或澆海水來護養剛澆混凝土，海水的鹽份便產生氯化作用，破壞鋼筋和混凝土。

最後，結構檢測小組根據檢測結果將公屋大廈結構問題的風險分成四個等別，並就不同程度的結構問題提出補救方案。倘若樓宇結構沒有即時危險，就利用各種合適的方法補強或重新灌漿，情況差的就要即時拆卸[4]。在 1985 年 11 月，房委會決定將其中 26 座結構問題嚴重的公屋大廈即時遷拆重建。這個決定同時也影響住在問題公屋裏的 75,000 名居民，他們必須儘快被安置到新的公屋住所。除了 26 座問題嚴重的公屋大廈外，在檢測時另有 118 幢公屋大廈被列為需要在兩年內優先處理的等別，合計

1　McNicholl et al，1990。

2　以 D. P. McNicholl 為首，成員包括 P. R. Ainsworth 等房屋署內部的結構工程師。（McNicholl et al，1990）

3　包括 Ove Arup & Partners (HK) Ltd., Mitchell, McFarlane Brentnall & Partners and L.G Mouchel & Partners joint venture, and Harris & Sutherland (Far East)。（McNicholl et al，1990）

4　McNicholl et al，1990。

10,000 個單位約 50,000 名居民需要安置[1]。這對於原本已經不足應付輪候冊所需要的單位供應問題來說，無疑是雪上加霜，政府必須想盡方法，全面提速提量建造新的公屋。

6.1.3
公屋政策推進質量

無論是最初的徙置大廈、政府廉租屋，或合併後的公共房屋，為了應付永無遏止的住屋需求，公營房屋的策略一直是以供量為先。但發生 26 座問題公屋後，無疑是對公屋決策者的當頭棒喝，促使其下定決心，除了要保證供應數量，改善建屋的質素也同等重要，否則帶來的後果，更難以負擔。

a) 改善施工質素 減少現澆濕施工

早年，由於對工地施工的監管都比較寬鬆，欠缺職安健的措施，因此工地往往十分凌亂，遍地都是廢水廢油廢木板以及釘頭電線雜物等，工人們還會隨處便溺，從而滋生蚊蟲。此外工地往往缺乏良好照明及安全通道，導致處處是危險陷阱。工作環境的極度惡劣，令工地意外頻生，以職業安全健康局（當時稱為職業安全健康促進局）成立的 1988 年為例，建造業的意外便達到 27,125 宗，死亡人數 58 人[2]。此時，工人生命保障也顧不上，又如何確保建築的施工質素？

工地環境惡劣，一方面是由於承建商沒有注重工地的安全環境；另一方面，則是因為在興建的流程中的確是會製造很多廢水。由於現澆混凝土需要混凝土護養（concrete curing），護養的過程通常是會向剛澆的混凝土噴水，用來製造一個有效的濕度和溫度條件，使剛澆的混凝土得以正常或加速它的硬化和強度增長。在上述的 26 座問題公屋裏，則是有一部分的公屋使用了海水來做這個工序，海水就如同酸雨一樣，會加速混凝土的碳化作用，破壞混凝土的強度。除了現澆混凝土外，工地還有很多其他用水混合建材的濕施工工序，加上工地沒有嚴格要求要有臨時的下水道，這些都

1 McNicholl et al，1990。
2 職業安全健康局，2013，頁 32。

會令整個工地變得濕轆轆和滿佈水窪，加上工地上遍地的電線，其危險程度可想而知。在這樣的工作條件下，無論是工人或監督人員都很難確保建造的素質。

有見及此，當時的房委會除了要求承建商重視工地安全、設置安全主任外，更在合約上清楚訂明工地的安全要求。此外，想要從根源上解決工地的安全問題，還是要盡量減少各類的濕施工工序，包括現澆混凝土，才能有效地徹底解決相關的安全問題。當時已有很多基建使用預製組件來興建，預製組件可以在工地以外的地方以工廠的形式製造，從而減少工地上的濕施工，也更容易掌握混凝土的質量，同時，還可以減少混凝土護養後所製造的廢水，以及混凝土模板使用後剩下的廢木和釘板遺留下的鐵釘，令工地更安全、環保和衛生。於是，房委會也開始研究如何利用更多的預製組件來興建公屋。

b) 確保建造過程中的質量

雖然在公屋大廈竣工前，房委會都會有各類的驗收測試，但有些工序如果在過程中沒有及時發現問題，其後要彌補就更困難，而且費時失事。例如鋼筋條的大小和鋪排等，必須在灌入混凝土前檢測，若果事後才發現有問題，就必須把整幅地板或牆壁打掉重做。地面的防水也是如此，必須在鋪設後和在灌入混凝土前檢測。汲取了問題公屋的教訓後，房委會意識到必須注重在建造過程中的質素問題。

在 1980 年代末，房屋署派了很多專業人員到新加坡取經，新加坡的建造業發展局（Construction Industry Development Board (CIDB)）在 1989 年全面採用了一個「建築素質評估系統」（Construction Quality Assessment System (CONQUAS)），對已完成的建築物的不同部分的品質表現根據一個標準及可量化的評估系統來進行打分，以評核其建造品質。CONQUAS 不單適用於公共建築，連住房發展局（Housing Development Board）和城市重建局（Urban Redevelopment Authority）開發的項目也必須採用這套系統[1]。

1　Tang, Ahmed, Aoieong & Poon，2005，頁 55-59。

隨後在 1991 年，香港房屋署也訂定了一套自己的建築工程承建商表現評分制，名為「建築工程表現評分制」（Performance Assessment Scoring System，PASS）。規定不單是在建築物竣工時才評核，而且在建造工程中就需要約每個月以實地視察各項主要作業、檢查現場待用物料，以及考察一些容易出現潛在建築缺陷的重要項目。同時，會檢測建造過程是否符合指定的作業程序，以及造工、物料的質量，其中包括樓面、牆身、天花板的鋼筋、模板、工作架和混凝土成品的飾面、門、窗，上下水道，預製組件和防水工程等。房屋署會根據以上來評核及比較承建商的表現，若評分高於上四分位數（75%）（upper quartile）的分數代表屬於相對較好的表現，低於下四分位數（25%）（lower quartile）的下限分數便是不合格的表現。承建商獲得的表現分數將在下次投標房委員會項目時被用於評估[1]，這意味着表現較好的承建商將有更多的機會贏得合同，這樣的商業誘動力，的確有效地提升了承建商對作業素質的自我完善。

或許有人會問承建商的作業素質對公屋設計有甚麼影響？若要落實至每個單位，設計與建造其實都有着非常密切的關係，例如上一章提起的外牆紙皮石，由於承建工人無法達到鋪設手工的要求，導致紙皮石容易鬆脫，可能隨時造成意外，所以在設計上也只有遷就承建商，把紙皮石改成噴漆，但這或許與建築師的設計本意是相違背的。因此如果承建商能保證建造素質，設計上也可以更盡情發揮所長了。

c) 1987 年長遠房屋策略

1987 年的《長遠房屋策略》可以說是房委會的首個長遠房屋策略，計劃從 1987 年規劃至 2001 年。上章我們曾提及從 1973 年至 1982 年的「十年建屋計劃」，後因實際建屋量未能達標，政府將這個計劃延長五年至 1987 年，並於同年再推出新的建屋計劃。《長遠房屋策略》的政策綱領本身無關建屋質素，而是要改善居民的住屋質素。由於新落成的公共屋邨跟舊屋邨在設計和設施方面相差甚遠，而且舊屋邨在保養維修方面非常昂

1　Wai，2011，頁 106-109。

貴，因此有必要清拆重建舊屋邨，這當中也包括那些不合當時標準的較舊型公共屋邨，即第三至第六型的徙置大廈和早期的政府廉租屋邨。通過這樣，希望能為所有家庭提供適切居所，改善他們的居住環境，這便發展出了在 1988 年開始的整體重建計劃（Comprehensive Redevelopment Programme）[1]。納入重建的舊屋邨主要集中於九龍中部，包括石硤尾、大坑東、李鄭屋、黃大仙、樂富、翠屏、樂華、藍田、秀茂坪、牛頭角等邨。

在《長遠房屋策略》中曾估算，到了 2001 年公屋有可能供過於求，而居屋或私人參建居屋則求過於供，私人機構的資源也可能未有充分運用。為了要滿足自置居所的需求，策略將部分供租住的公屋提高至居屋水準，推出發售，當局會先行評估有意入住公屋的住戶的喜好，然後均衡地提供足夠的租住或居屋單位 [2]。故此，新設計的公屋除了必須是多房設計外，在質量上也應要有所提升，達到居屋的水準，以方便應付居民的需求。

6.1.4
天時、地利、人和

上述已詳細分析了為甚麼當年在已有這麼多款的公屋大廈的情況下，還要積極研發另外一款新的標準型公屋大廈設計：一是當時缺乏建造工人，必需要另闢盡量少依賴勞工的建造方法；二是對公屋的需求不減反增，所以要提升建屋速度；三是問題公屋的出現，加強了房屋決策者對建造素質的重視，加上當時工地意外頻生，減少工地的濕施工也成為了必然的考慮。在當年，大規模地使用預製混凝土組件（Precast components）和預製組件（Prefabricated elements）來建屋雖不是創舉，但對本地的建造業來講，仍是一個挑戰。幸好那時我們有着天時、地利、人和，才可以順利地開展這個建築設計界的新篇章。

1　香港房屋委員會，2019，https://www.housingauthority.gov.hk/tc/public-housing/meeting-special-needs/tenants-affected-by-estate-clearance/index.html

2　《長遠房屋策略》政策說明書，1987，第 19 段。

a)「過江龍」技術轉移

上文提及的於 1980 年代開展的很多基建項目，由於都是比較龐大的工程，需要比較高的建造水平，所以很大一部分都不是由本地的承建商來負責的。很多是由「過江龍」——海外的承建商承辦，例如來自日本的西松建設、青木建設、五洋建設、前田建設等，以及來自法國的布依格（Bonygenes S. A.）、香港寶嘉建築有限公司（Dragages Hong Kong）、法國地基建築有限公司（Bachy Soletanche Group）等等。他們在興建這些基建項目時，為了應付不同的環境因素與及超高的建築技術需要，往往都會和多家跨國顧問公司合作，引進先進的建造技術和方法：例如用大型鋼鐵模板取代傳統的木模板，使混凝土表面更平滑；用橡膠模板在混凝土表面造出精細的花紋；預製混凝土組件等等。這些「過江龍」同時也會競投公營房屋的項目，當房委會決定走向建築機械化時，「過江龍」所掌握的經常在基建項目中使用的建築技術，例如鋼模板的使用和接駁、預製組件和預製混凝土組件的技術等，便很容易轉移到公營房屋的建造上。

b)「珠三角」生產後盾

1978 年年末，中國實施「對內改革，對外開放」的一系列以經濟為主的改革措施；1979 年宣佈在深圳、珠海、汕頭和廈門試辦經濟特區，讓外商直接進行投資；到了 1980 年代中，更開放了珠江三角州的沿海經濟特區。經濟特區對港商非常具吸引力，內地地大物博，物價和工資低廉，很多製造業因此都把生產線轉到珠三角地區。

建造業方面，預製組件需要大面積的廠房用於生產製造，而香港最缺的就是土地，原來已經狹隘的工地上，絕對沒有多餘空間可用於生產預製組件，就算在新界等地另覓土地作廠房，也缺乏成本效益。此外，在 1950 年代至 1970 年代的香港，勞工成本尚算划算，但隨着經濟發展，本地工資不斷上漲，成本增加。此時，珠三角便成為預製組件最理想的生產地區，兼且其地理位置距離香港不到兩、三小時的車程，能很方便地把預製組件從廠房直接運輸到香港的工地使用。有這樣的生產後盾，為房委會發展預製組件的建屋方向，打下了強心針。

c) 電腦繪圖 毫厘不差

由於預製組件是在工地以外生產，到工地後再像疊積木般把它們安裝到大樓上，所以預製組件和組件之間或預製組件和已現澆的混凝土連接的榫口位置之間一定要計算準確，這些位置包括門窗裝嵌位置，甚至水管電線的位置也需要在預製組件裏預先打孔或預留線槽位置。但由於預製組件是大批量生產，若有甚麼錯誤就需要整批重新製造，再重新運到工地，非常費時失事。要把這些尺寸資料準確地告知承建商和預製組件承辦商，就必須要通過非常精密的建築圖則來實現。可是，建築圖則一貫以來都是用人手繪製和計算尺寸的，很難做到百分百準確。但以往由於是使用現澆混凝土，就算有些尺寸遺漏或不甚準確，在混凝土的木板模裏加些心思改動一下，或微調現鑿的電線槽位置，便可補救。但這方面，在預製組件的操作中便比較困難。

1980 年代中，電腦繪圖在建築行業還沒有普及。當時負責標準型公屋大廈設計的總建築師 Tim Nutt 認為房屋署應該發展電腦繪圖，因為標準設計有大量的重複性，使用電腦繪圖或以後有甚麼需要改動圖紙時，都會非常方便，而且這對日後公屋的維修管理都會有所幫助。為此，他和其他同事四出訪尋，後來找到 IBM 用在飛機工程上的電腦輔助設計與製造系統 CADAM（Computer-augmented design and manufacturing），CADAM 是需要透過主機系統來操作的，可以處理相對大量的數據和繪製比較複雜的圖像，雖然不是針對建築行業開發，但也相對合適。當初房屋署只購買了數台 CADAM，並開始根據建築繪圖需要改善軟件，以及在內部培訓繪圖人員。到了 1980 年代後期，CADAM 系統已趨成熟，房屋署也購入差不多 30 台主機，新設計的標準型公屋大廈和屋邨大部分圖紙都可以利用電腦繪製[1]。

1　前房屋署負責電腦部門的高級經理何炯光（2023 年 7 月 13 日訪問）。

由於電腦可以非常準確地繪製圖紙和計算尺寸，所有接駁、開孔、挖槽位置都可以精準地在圖紙中表明，而且在繪製圖紙時，也可以儘快找出不妥當的地方並加以修正。電腦繪圖不單能提高繪圖、改圖的效率，而且由於尺寸準確，比人手繪圖更可靠，成為了生產預製組件的其中一個不可或缺的好幫手。

綜上所述，能適時有着裝嵌製造組件的技術、生產的方便及製作精準圖紙的電腦，等於有了天時、地利、人和，預製組件才能有效地從構思變成現實。

6.2
和諧式大廈的設計

上一章節已經詳細表述了 1980 年代至 1990 年代促使另一種全新公屋大廈設計出現的需求與原因，這些需求與原因共同促使了和諧式大廈的出現。和諧式大廈最初的建造，雖然已使用了一定數量的預製組件，但到了 1990 年代中期才算逐步發展。不過，在最初的設計上經已考慮了機械化建造和預製混凝土組件的運用，所以在設計上，無論是和諧一型、二型或三型，都是以統一的單元設計為基礎，並增強重複性，方便機械化的生產。後來的新和諧式大廈也是用同一理念來設計。

6.2.1
各款和諧式大廈的外觀和佈局設計

圖 6.1 及圖 6.2　和諧一型大廈（攝於 2022 年的石籬邨石華樓）

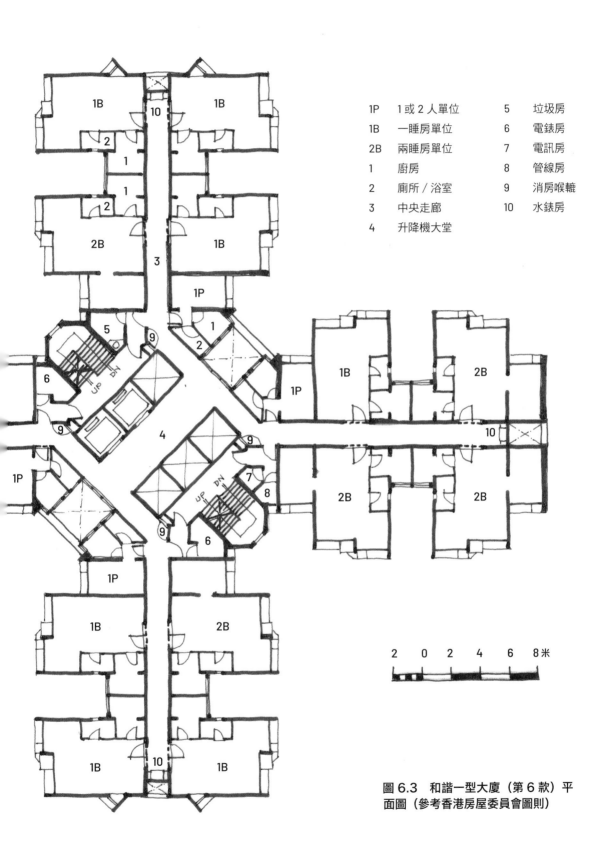

1P　1 或 2 人單位　　　5　垃圾房
1B　一睡房單位　　　　6　電錶房
2B　兩睡房單位　　　　7　電訊房
1　廚房　　　　　　　8　管線房
2　廁所 / 浴室　　　　9　消房喉轆
3　中央走廊　　　　　10　水錶房
4　升降機大堂

2　0　2　4　6　8米

圖 6.3　和諧一型大廈（第 6 款）平
面圖（參考香港房屋委員會圖則）

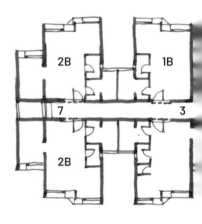

圖 6.4 及圖 6.5　和諧二型大廈　（攝於 2022 年的翠
屏邨）

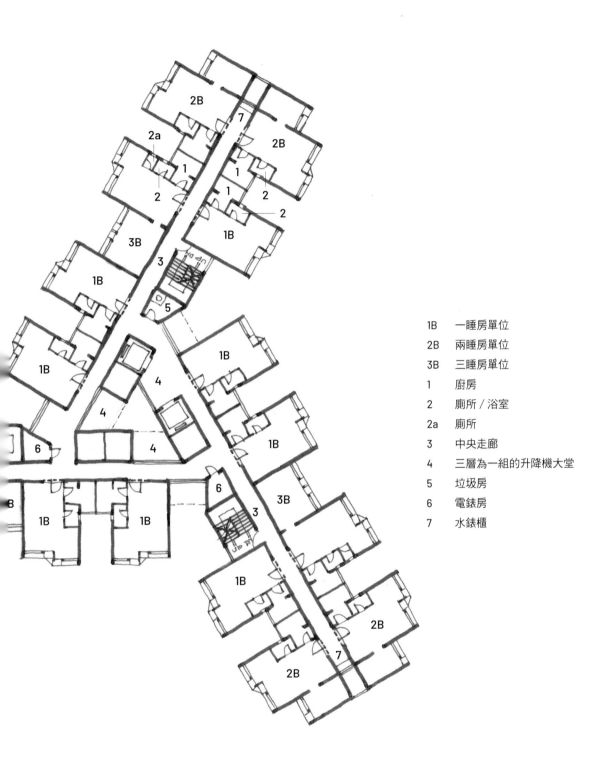

1B	一睡房單位
2B	兩睡房單位
3B	三睡房單位
1	廚房
2	廁所／浴室
2a	廁所
3	中央走廊
4	三層為一組的升降機大堂
5	垃圾房
6	電錶房
7	水錶櫃

圖 6.6　和諧二型大廈（第 1 及 4 款）平面圖（參考香港房屋委員會圖則）

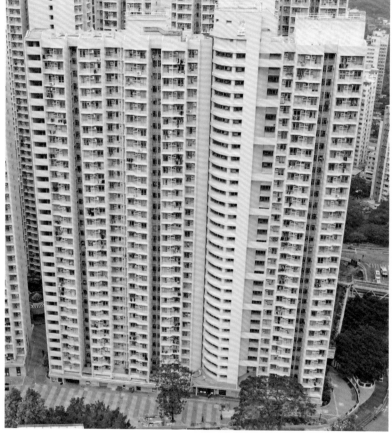

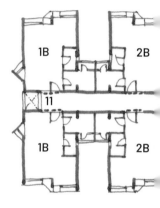

圖 6.7 及圖 6.8　和諧三型大廈（攝於 2022 年的石籬邨）

1B	一睡房單位	5	升降機大堂
2B	兩睡房單位	6	垃圾房
3B	三睡房單位	7	電錶房
1	廚房	8	電訊房
2	廁所／浴室	9	管線房
2a	廁所	10	消防喉轆
3	工作小陽台	11	水錶櫃
4	中央走廊		

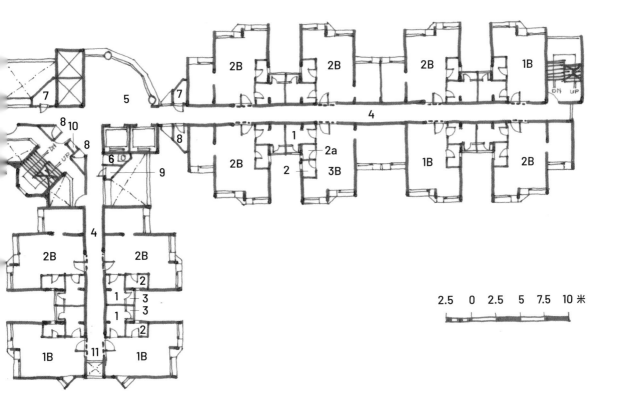

2.5　0　2.5　5　7.5　10 米

圖 6.9　和諧三型大廈（第 2 及 3 款）平面圖（參考香港房屋委員會圖則）

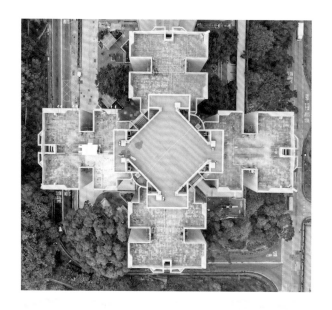

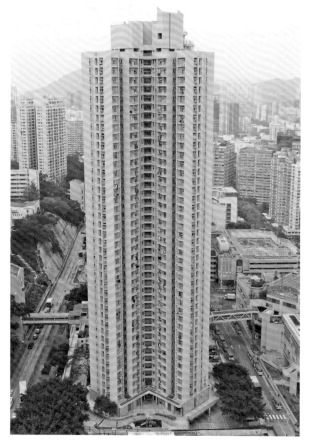

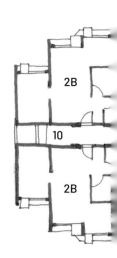

圖 6.10 及圖 6.11　新和諧式大廈　（攝於
2022 年的石籬邨石怡樓）

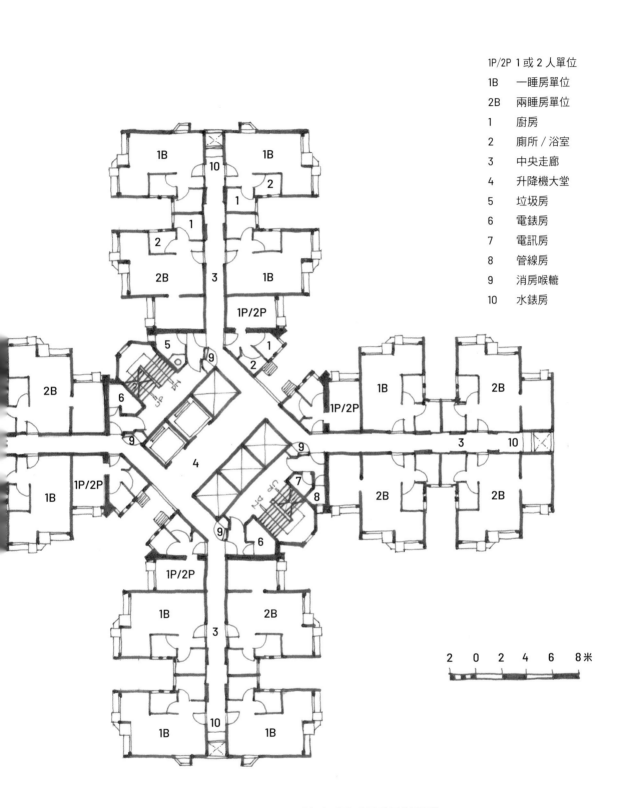

1P/2P 1 或 2 人單位

1B 一睡房單位

2B 兩睡房單位

1 廚房

2 廁所 / 浴室

3 中央走廊

4 升降機大堂

5 垃圾房

6 電錶房

7 電訊房

8 管線房

9 消房喉轆

10 水錶房

2 0 2 4 6 8 米

圖 6.12 新和諧式大廈（第 2 款）平面圖（參考香港房屋委員會圖則）

6.2.2
各款和諧式大廈的建築特色

	和諧一型大廈 （1-10 款）	和諧二型大廈 （1-5 款）
落成年份	1992-2002	1993-2002
建成座數	310	29
建築形態	大廈分四翼，均從中心核心區伸延，平面呈十字型。	大廈分三翼，均從正三角形的中心核心區伸延，平面呈 Y 字型。
住宅層數	早期為 38 層，1996 年後落成的開始改為 40 層； 另和諧 1A 型為較矮的版本，由 15-26 層不等。	38 層
樓宇結構	混凝土牆身、地板、屋頂。除了廚房、廁所浴室的間牆和開窗的正面外牆，其餘包括中央升降機及屋宇裝備核心區的牆絕大部分均為結構力牆。	同左

和諧三型大廈 （1-3 款）	新和諧式一型大廈 （1-7 款）
1993-2002	1999-2009
20	76
大廈分三翼，兩個短翼從中心核心區伸延，直角排列。第三翼為長翼，可以從中心核心區另一邊直線或 30°、或 45°、或 60°、或 90° 連接，方便適應不同項目的地理環境。	大廈分四翼，均從中心核心區伸延，平面呈十字型。
16-32 層； 和諧 3A，3B，3C 為較矮的版本，由 11-15 層不等。	40 層
同左	同左

〈續上表〉

	和諧一型大廈 （1-10 款）	和諧二型大廈 （1-5 款）
大廈外牆	早期外牆絕大部分鋪玻璃紙皮石，只有窗戶下面的矮牆用多層丙烯酸油漆，以豐富大廈色彩。後來，大幅端牆的混凝土面改用模板製造的垂直條紋圖案，然後刷多層丙烯酸油漆，窗和冷氣機下面的牆身反過來用玻璃紙皮石。在後期，則全幢大廈外牆改為多層丙烯酸油漆。 早期冷氣機在高窗位置用鐵架承托，下面仍有窗戶。後期設置混凝土冷氣機承載架，冷氣機下面的窗改為混凝土牆身。 廚房外的工作小陽台，在 1.25 米的矮牆上設垂直鍍鋅軟鋼枝窗花。第 5-10 款大廈沒有工作小陽台，窗花改為窗門。 中央核心區的升降機大堂窗戶外，每三層有繫樑連接兩邊的結構力牆，增加結構的整體性。第 1-4 款大廈樓梯呈半圓形，每三層也有繫樑連接兩邊的結構力牆。第 5-10 款大廈樓梯改為半六角形，在混凝土礕上安裝鍍鋅軟鋼垂直窗花。 部分款號每翼端牆設有三角形角窗，部分款號則只有其中直線排列的兩翼有角窗。	早期外牆絕大部分鋪玻璃紙皮石，只有混凝土冷氣承載架刷多層丙烯酸油漆。後期版本，大幅端牆的混凝土面改用模板製造垂直條紋圖案，然後刷多層丙烯酸油漆，窗和冷氣機下面的牆身仍用玻璃紙皮石。冷氣機用混凝土承載架，各翼端牆中間深入處有走廊窗，其餘為混凝土實牆。中央升降機大堂對外處設有矮牆。 廚房外的工作小陽台，在 1.25 米的矮牆上設垂直鍍鋅軟鋼枝窗花，後期取消工作小陽台，窗花改為窗門。

和諧三型大廈
（1-3 款）

新和諧式一型大廈
（1-7 款）

早期外牆絕大部分鋪玻璃紙皮石，只有窗戶下面的矮牆用多層丙烯酸油漆。後期版本，大幅端牆的混凝土面改用模板製造垂直條紋圖案，然後刷多層丙烯酸油漆，窗和冷氣機下面的牆身和升降機大堂的矮牆仍用玻璃紙皮石。

早期冷氣機在高窗位置用鐵架承托，下面仍有窗戶。後期設置混凝土冷氣機承載架，冷氣機下面的窗改為混凝土牆身。

廚房外的工作小陽台，在 1.25 米的矮牆上設垂直鍍鋅軟鋼枝窗花。

中央核心區設四分一圓形的升降機大堂，是和諧三型的特色，大堂外牆在矮牆上有玻璃窗。中央核心區連接升降機大堂的走廊每三層有繫樑連接兩邊的結構力牆，增加結構的整體性。兩短翼的端牆設有三角形角窗。

整幢大廈外牆主要是刷多層丙烯酸油漆。大幅端牆的混凝土面改用模板製造垂直條紋圖案，然後刷多層丙烯酸油漆。早期冷氣機以下的外牆和窗台下的矮牆均鋪上玻璃紙皮石。後來版本便出現冷氣機以下的外牆刷多層丙烯酸油漆，而窗台下的矮牆均鋪上玻璃紙皮石。最後則相反，改為冷氣機以下的外牆鋪上玻璃紙皮石，窗台下的矮牆刷多層丙烯酸油漆。

中央升降機大堂外牆正好夾在兩個單位中間的凹位，可以遮風擋雨，設有窗戶，對外每層有繫樑連接兩邊單位。樓梯呈半六角形，在混凝土礐上安裝鍍鋅軟鋼垂直窗花。有部分款式在樓翼端牆設有角窗，呈撇角長方形。

〈續上表〉

	和諧一型大廈 （1-10 款）	和諧二型大廈 （1-5 款）
樓層佈局	十字形樓層佈局，室內中央走廊，單位分排走廊兩邊。四邊樓翼從 45° 連貫中央升降機大堂，在走廊轉彎處可通往走火樓梯。每條走廊末端只有矮牆，與升降機大堂設有的窗戶形成對流通風。	Y 字形樓層佈局，室內中央走廊，單位分排走廊兩邊。走廊連接中央呈正三角形的升降機大堂。六部升降機，以兩部為一組，共分三組順走廊方向排列。每組升降機分層停泊，以三層為一單元，升降機停泊位置，走廊加寬，用作升降機等候區。由於每層等候區的位置不同，加上中間位置三層互通，形成一個有趣的公共空間。走火樓梯設在走廊接近升降機大堂連接處。
每層 單位數目	不同款式有不同數量的單位：第 3、4、7、9 款大廈共 16 個單位；第 1、2、8、10 款大廈共 18 個單位；而第 5、6 款大廈共 20 單位。	不同款式有不同數量的單位：第 2、5 款大廈共 17 個單位；第 1、4 款大廈共 18 個單位；而第 3 款大廈共 21 個單位。
上落通道	共有六部升降機，分高、中、低區，每區每層各有兩部升降機。兩條樓梯分別設在升降機大堂兩邊的背後。	共有六部升降機，兩部相望的升降機為一組，共分三組。一組停地下、1、4、7、10……31、34、37；另一組停地下、2、5、8、11……32、35、38；第三組則停地下、3、6、9、12……30、33、36。三條樓梯設在通往升降機位置的走廊入口。

和諧三型大廈
（1-3 款）

新和諧式一型大廈
（1-7 款）

兩個短翼 90° 連接中央升降機大堂和走火樓梯，一條長翼則從大堂直線，或 30°、或 45°、或 60°、或 90° 伸延。室內中央走廊，單位分排走廊兩邊。

十字形樓層佈局，室內中央走廊，單位分排走廊兩邊。四邊樓翼從 45° 連貫中央升降機大堂，在走廊轉彎處可通往走火樓梯。每條走廊末端只有矮牆，與升降機大堂設有的窗戶形成對流通風。

不同款式有不同數量的單位：第 2、3 款大廈共 16 個單位；而第 1 款大廈共 17 個單位。

不同款式有不同數量的單位：第 5 款大廈共 16 個單位；第 4 款大廈共 17 個單位；第 1 款大廈共 19 個單位；而第 2、3、6、7 款大廈共 20 個單位。

共有四部升降機，分高、低區，每區每層各有兩部升降機。有兩條樓梯，一條在兩個短翼相交處，另一條則在長翼的尾端。

共有六部升降機，分高、中、低區。每區每層各有兩部升降機。兩條樓梯分別設在升降機大堂兩邊的背後。

〈續上表〉

	和諧一型大廈 （1-10 款）	和諧二型大廈 （1-5 款）
住宅單位	共有四款單位，分別為 1 或 2 人單位（室內面積約 17.81 平米），一睡房單位（34.4-34.8 平米）、兩睡房單位（43.6-43.8 平米）和三睡房單位（49.4-52.3 平米）。不同型號和款號大廈，各款單位的分佈也不同，以方便每個項目的需要。和諧一型第 1、2、5、6、8、10 款大廈，和諧二型第 3 款大廈，以及和諧三型第 1 款大廈均設有 1 或 2 人單位；和諧一型第 2、6 款大廈；和諧二型第 2、3、4、5 款大廈都沒有三睡房單位；而各個型號和款號，都有不同數量的一睡房和兩睡房單位。	同左
人均居住面積 （以公屋 落成時計算）	1 或 2 人單位：8.91-17.81 平米；一睡房單位：8.65-11.53 平米；兩睡房單位：8.74-10.93 平米；三睡房單位：7.15-9.96 平米。	同左
廚房	早期廚房外面設有工作小陽台，後期取消工作小陽台，把空間撥入廚房的室內空間。廚房空間相對寬敞，貼走廊的外牆有一承重柱子，對面安裝洗滌盤，灶台靠牆。洗滌盤和灶台均為預製組件，早期用纖維增強混凝土，蓋以不鏽鋼洗滌盤和灶台。後期則用混凝土作組件，仍然使用不鏽鋼洗滌盤，但盤裙較幼。承托矮牆鋪約 200 毫米 x200 毫米的白瓷磚，台面鋪約 200 毫米 x200 毫米的過底磚。	同左

和諧三型大廈 （1-3 款）	新和諧式一型大廈 （1-7 款）
同左	共有五款單位，分別為 1 或 2 人單位（室內面積約 17.81 平米），2 或 3 人單位（室內面積約 21.96 平米）、一睡房單位（室內面積約 30.34 平米）、兩睡房單位（室內面積約 39.74 平米）和三睡房單位（室內面積約 49.06-49.1 平米）。不同款號的各款單位分佈不同，以方便每個項目的需要。除了第 5 款大廈，其他款號均有 1 或 2 人單位。而 2 或 3 人單位則集中在第 6 款大廈。三睡房單位則只有第 1、4、5 款大廈才有。除了第 5 款大廈沒有一睡房單位外，其餘各款號都有不同數量的一睡房和兩睡房單位。
同左	1 或 2 人單位：8.91-17.81 平米；2 或 3 人單位：7.32-10.98 平米；一睡房單位：7.59-10.11 平米；兩睡房單位：7.95-9.94 平米；三睡房單位：7.01-9.81 平米。
同左	由於廚房的承重柱子可以減去，廚房空間變得更實用，面積可以縮小。洗滌盤，灶台靠牆，預留空間安放雪櫃和洗衣機。洗滌盤和灶台均為混凝土預製組件，設不鏽鋼洗滌盤，承托矮牆鋪約 200 毫米 x200 毫米的白瓷磚，台面鋪約 200 毫米 x200 毫米的過底磚。

〈續上表〉

	和諧一型大廈 （1-10 款）	和諧二型大廈 （1-5 款）
廁所、浴室	廁所浴室設抽水馬桶、洗手盤和浴缸，和諧一型第 5-10 款大廈浴缸改為淋浴區，以混凝土礐擋水，地面鋪 200 毫米 x200 毫米過底磚。第 1-4 款大廈的三睡房單位浴室和廁所分開，浴室設浴缸和洗手盤，廁所則有抽水馬桶和洗手盤。其後各款號三睡房單位浴室加設馬桶。外牆設平衡煙道通風孔，方便住戶安裝密封對衡式熱水爐。	同左
採光與通風	早期單位正面全是窗戶，後期冷氣機承載架改用混凝土，冷氣機下面的窗取消，改為混凝土牆。翼尾一睡房和三睡房單位均設有角窗。 早期的廚房透過工作小陽台的玻璃百頁窗和可以打開的鍍鋅軟鋼門通風，後期取消工作小陽台後，便直接安裝窗戶。廁所窗開向兩個單位間的凹位。 升降機大堂、樓梯、走廊均有窗戶或通風口作自然通風和採光。 早期的窗戶安裝鍍鋅軟鋼框玻璃窗，後期改為鋁框玻璃窗。	單位正面除了冷氣機下面的混凝土牆，全是窗戶。早期廚房透過工作小陽台的玻璃百頁窗和可以打開的鍍鋅軟鋼門通風，後期取消工作小陽台後，便直接安裝窗戶。廁所窗開向兩個單位間的凹位。 升降機大堂、樓梯、走廊均有窗戶或通風口作自然通風和採光。 早期的窗戶安裝鍍鋅軟鋼框玻璃窗，後期改為鋁框玻璃窗。

和諧三型大廈 （1-3 款）	新和諧式一型大廈 （1-7 款）

同左

廁所浴室設抽水馬桶和洗手盤，並有淋浴區，以混凝土礐擋水，地面鋪 200 毫米 x200 毫米的過底磚。淋浴花灑頭設在滑桿上方便調節高度。

早期單位正面全是窗戶，後期冷氣機承載架改用混凝土，冷氣機下面的窗取消，改為混凝土牆。兩個短翼的一睡房單位設有角窗。廚房透過工作小陽台的玻璃百頁窗和可以打開的鍍鋅軟鋼門通風。除了第 1 款號的 1 或 2 人單位外，其餘廁所窗均開向兩個單位間的凹位。
升降機大堂有特大的落地玻璃窗，樓梯、走廊均有窗戶或通風口作自然通風和採光。
早期的窗戶安裝鍍鋅軟鋼框玻璃窗，後期改為鋁框玻璃窗。

單位正面除了冷氣機下面的混凝土牆，全是窗戶。翼尾一睡房和 2 或 3 人單位均設有角窗。廁所窗開向兩個單位間的凹位。
升降機大堂、樓梯、走廊均有窗戶或通風口作自然通風和採光。
所有窗戶均為鋁框玻璃窗。

283

〈續上表〉

	和諧一型大廈 （1-10 款）	和諧二型大廈 （1-5 款）
室內飾面	室內牆壁和天花板用清水混凝土刷水泥塗料，牆腳線用英泥沙批蕩，地面用清水混凝土。至於廚房和廁所，早期牆身鋪 150 毫米 x150 毫米白瓷磚，地面鋪 150 毫米 x150 毫米彩色過底磚。後期改用較大的 200 毫米 x200 毫米白瓷磚和彩色過底磚。公眾走廊和升降機大堂牆身鋪 20 毫米 x20 毫米彩色紙皮石至天花板，地板鋪 50 毫米 x50 毫米彩色紙皮石，地板與牆身連接處用洗水石米作圓角。樓梯彩色紙皮石只鋪牆裙，梯級用清水混凝土配瓷磚級咀。公屋地下大堂牆身和地板鋪 300 毫米 x300 毫米彩色過底磚；居屋地下大堂牆身和地板鋪 300 毫米 x300 毫米至 400 毫米 x400 毫米的拋光花崗岩磚。	同左
屋宇裝備	供電用暗線導管，供、排水管在第 1-4 款大廈中安裝在工作小陽台，在第 5-10 款大廈中改為兩個單位凹角的牆壁。 垃圾房、電錶房、電訊房和管線房等在第 1-4 款大廈裏設在升降機大堂靠近單位的轉角處；後在第 5-10 款大廈裏則分設在兩個樓梯旁兩邊，水錶櫃設在每條走廊末端。	供電用暗線導管，早期供、排水管安裝在工作小陽台，後期改為兩個單位凹角的牆壁。 垃圾房、電錶及電訊房等分設在靠樓梯升降機附近。水錶櫃設在每條走廊末端。
公共設施	地下空置地方可用作居民互助社辦公室、屋邨管理事務處、非牟利團體辦公室、幼稚園、託兒所或作居民休憩區、行人通道，放置用混凝土做的乒乓球枱、棋盤等耍樂設施，甚或作商業用途。	同左

和諧三型大廈 (1-3 款)	新和諧式一型大廈 (1-7 款)
同左	室內牆壁和天花板用清水混凝土刷水泥塗料，牆腳線用英泥沙批蕩，地面用清水混凝土，後期使用機動抹平混凝土（即 Power Float Concrete）。廚房和廁所浴室，早期牆身鋪 200 毫米 x200 毫米白色或彩色瓷磚，地面鋪 200 毫米 x200 毫米彩色過底磚。公眾走廊和升降機大堂牆身刷多層丙烯酸油漆，100 毫米高過底磚腳線，升降機開門面對的牆壁鋪 300 毫米 x300 毫米彩色瓷磚，地台鋪 300 毫米 x300 毫米彩色過底磚。樓梯牆身刷多層丙烯酸油漆，梯級清水混凝土配瓷磚級咀。地下大堂全部牆身和地板鋪 300 毫米 x300 毫米彩色過底磚。
供電用暗線導管，供、排水管安裝在工作小陽台。垃圾房、電錶及電訊房、儲物室等設在升降機大堂與樓梯附近。水錶櫃設在每條走廊末端。	供電用暗線導管，供、排水管安裝在兩個單位凹角的牆壁。垃圾房、電錶房、電訊房和管線房等分設在兩個樓梯旁兩邊，水錶櫃設在每條走廊末端。
同左	同左

主要參考資料：香港房屋委員會標準型公屋大廈圖則；筆者在房屋署工作經驗；筆者與房屋署同事的訪問和居民探訪記錄；網上資料。

6.3
分析和諧式大廈的設計

以往標準公屋大廈設計的命名一般有兩種方式:一種是以數字命名,如起初徙置大廈以第一、二、三型等命名,以便把不同的設計分類;後來則以樓宇的形狀來命名,例如長型大廈、H 型大廈、I 型大廈、Y 型大廈等,讓普通市民可以一望便知樓宇是哪一款的公屋。於是便有很多人百思不解,為甚麼這款新設計命名為和諧式大廈,既不是根據編數也不是根據樓宇形狀?筆者當年的直系上司——高級建築師 Penny Ward 曾經這樣解釋:這個名字是當年的三位 David 提議並討論的結果,他們分別是 Baron David Clive Wilson(衞奕信男爵)[1],Sir David Akers-Jones(鍾逸傑爵士)[2] 和 Sir David Robert Ford(霍德爵士)[3]。

之所以取名為和諧式大廈(Harmony Block),是寓意居民生活和諧,社區共融。回想起來,這個取名也不是毫無根據的,當這款新設計的公屋完成、需要改名字時正值 1989 年,當年的社會事件令部分港人不安,並帶來一股移民潮,構建和諧社會、凝聚共識正是當年社會所需。接着,以同樣單元式設計為主並配合機械性建造的「居者有其屋」標準型樓宇的新設計,取名為「康和式」,算是同一設計家族的成員吧。

至於和諧式大廈的設計,無論是在設計理念上,還是在機械化建造上,在當時都是個非常前衞的嘗試,即使在三十多年後的今天,就算是在私人項目中會利

1 衞奕信男爵(1935-)於 1987 年至 1992 年出任第 27 任香港總督。
2 鍾逸傑爵士 (1927-2019) 於 1988 年至 1993 年出仕香港房屋委員會主席。
3 霍德爵士(1935-2017)於 1983 年至 1984 年出任房屋署署長,1985 年改任房屋司。

用這麼大規模的預製組件都仍屬少數。這個配合建造過程的設計模式為今天的「組裝合成法」奠定了基礎。除此之外，設計團隊在和諧式大廈的單位設計和公共空間的安排方面，也下了很多功夫。當時的團隊主要由總建築師 Tim Nutt 帶領，高級建築師伍灼宜、建築師唐國光、楊添貴一組負責和諧一型、二型的設計；高級建築師 Collin Chan-pensley 和建築師 John Lambon 則負責發展和諧三型。後來其他的建築師團隊又繼續把和諧一型發展為新和諧式大廈。下文將分析和諧式大廈的設計特色。

6.3.1
單元式設計

和諧式大廈最大的特點就是利用單元式的設計。所謂「單元式設計」（modular design）是指不同大小的住宅單位都是從一個基本的單元設計衍生出來的，在和諧式大廈的設計裏，這個基本單元就是一睡房單位。兩睡房單位就是在一睡房單位的基礎上多加一個睡房，而三睡房單位就是在一睡房單位的基礎上多加兩個睡房，2-3 人單位則把一睡房單位起居室的面積縮窄。特別要提的是所謂睡房並不是有實牆間隔，只是預留了適合間隔的空間而已。

單元式設計的好處，就是各式單位裏主要部分的構件都是一樣的，換句話說，廚房、廁所浴室、客飯廳和其中一個睡房的主要構件都是相同的，這樣便可以增加建築結構組件使用的重複性，方便機械化的生產和建造，如大型鋼鐵模板的裁製；整套門、窗、輕混凝土間隔乾牆的預製；廁所浴室的配件和廚房洗滌盆、灶台等的預製組件的生產。因為不斷地重複，尺寸又沒有改變，那麼昂貴的大型鋼鐵模板或其他預製組件的模具便可以多次使用，有助達至群聚效應，從而抵消承建商投放在大型鋼鐵模板、組裝連接工料等的人工、技術支援、運輸安排等增加的時間和金錢成本。當然，當承建商熟悉整個流程和有足夠的生產量後，也會很快回本。

有人或會疑惑，公共房屋大廈的設計不是從來都是利用標準設計嗎？每款大廈裏的單位大小不是一向只有那幾款？和諧式大廈的單元式設計有甚麼不一樣嗎？首先，以往標準型設計的所謂的大、中、小單位，在不同設計型號（如長型，H 型，I 型、Y 型）的公屋大廈裏的設計和面積都有不同，即使是同一型號（例如 Y1、Y2、Y3、Y4）裏面的大、中、小單位，甚或相連長形大廈一型、L 型、三型在同一幢大廈裏面的 A 款、B

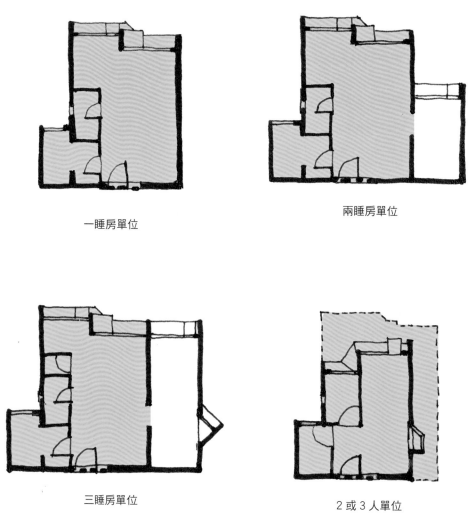

一睡房單位

兩睡房單位

三睡房單位

2 或 3 人單位

圖 6.13　一睡房單位是單元式設計的基本單元,兩睡房單位、三睡房單位、2-3 人單位都是從一睡房單位衍生出來的。

款、C 款單位等，也有不同的設計和面積，甚至有了 A1、A2……B1、B2……另外，即使是完全相同的單位設計，但與它隔壁相連的單位、走廊、牆壁等稍有不同，也會影響機械性建造的操作和組件的設計。換句話說，只有整個單位和單位相連之處完全一致時，才能達到有效的機械性生產。

根據時任高級建築師伍灼宜說，由於這樣利用機械化建造的設計模式，在香港還是個嶄新的嘗試，因此當他在 1989 年被派往英國 Henley Business School 進行短期進修時，還順道拜訪了提倡單元式設計的荷蘭 Delft University of Technology 的建築學院院長 Age Van Randen 教授，並帶上和諧式設計的草圖，請他指教及提出需要改善的地方。此外，當年房屋署已全面採用電腦繪製所有新設計的圖則，故即使最微細的尺寸都能確保做到精確無誤，這也推進了單元式設計與建造的結合。

6.3.2
配合機械化和預製組件建造

機械化建造就是指利用先進的建築機械設備及採用大量的預製混凝土組件來興建樓宇，從而減低對人力的依賴。例如利用塔式起重機進行起重和吊運大型鋼鐵模板和鋼筋網的工作等，能有效地提高生產力和保障工地安全[1]。除此以外，預製混凝土組件更擁有其他優點：由於這些組件通常是在工地以外利用工廠流水模式生產，到了工地以後只需要裝嵌，接駁喉管電線等，容易確保建造質素。這樣不僅可以大量減少工地的濕工序，令工作環境更安全、更整潔，而且由於不同組件可以在同一時間於不同的生產線或廠房生產，能更有效地縮短樓宇的建造時間。

其實，房委會早在 1960 年代已嘗試採用預製混凝土組件來興建公屋。根據時任建築師廖本懷憶述，當他在設計福來邨時，他就跟當時的承建商日本大城建築的工程師合作，嘗試把其中一幢樓高 17 層的公屋大廈（後名為永隆樓）利用

1　香港特別行政區政府，2018，新聞公報。

預製組件技術來興建。由於此舉當時在香港還是首創,他們設計時把安全指數提高了三倍[1]。永隆樓於 1966 年落成,至今超過半世紀仍屹立不倒。其後在牛頭角下邨的第 8 至 12 座也採用類似的預製混凝土組件來興建,於 1967 年開始落成。當時的預製混凝土組件設計還比較簡單,但後來沒有繼續研發,直到 1980 年代中,設計和諧式大廈時才又重拾對預製混凝土組件的使用。至於為甚麼中間沒有再研發,根據曾參與 2004 年拆卸牛頭角下邨第 8 至 12 座時任結構工程師岑世華解釋,這是因為 1968 年時,英國倫敦一座 22 層高、利用類似的預製混凝土組件設計的大樓 Ronan Point,由於煤氣爐爆炸而導致整幢樓宇即時倒塌[2]。為了安全起見,房委會決定暫停繼續研發預製混凝土組件[3]。

最初和諧式大廈在機械化建造方面,除了利用大型鋼鐵模板代替傳統木模板興建牆壁外,也包括了少量的預製混凝土組件,例如半預製樓板(即把地板分成上下兩半,下面的半預製樓板安裝後,便可以變成上半部現澆混凝土的模板,上半部使用現澆混凝土,可以方便安放電線管道或其他喉管)、門和門框套裝,廚房的洗滌盆和灶台套裝、預製牆板、鐵閘套裝等。到了於 1992 年的設計,即約在 1990 年代中期落成的和諧式大廈中,預製混凝土組件更是被廣泛使用,甚至包括預製外牆、預製樓梯等,達到總混凝土用量的 18% 左右[4]。其中由於外牆預製件要考慮撇雨滲水的問題,設計師曾經嘗試過不同的方案,一種方案是先建單位兩邊的結構牆,然後前掛外牆,再用水泥灌漿把兩幅牆連結;另一種方案是先掛外牆,再現澆單位兩邊的結構牆。很大部分項目都採用後者方案,因為這樣比較容易達到防水功能。

到了 2008 年,房委會更開始使用立體的預製混凝土組件,甚至預製整個浴室和整個廚房,包括裏面的牆壁、天花、

1　廖本懷博士於 2023 年 6 月 27 日接受筆者訪問時提到。

2　Ronan Point 入伙後兩個月,在 1968 年 5 月 16 日,由於 18 樓的煤氣爐爆炸,炸毀主要的結構牆,導致整幢大廈即時倒塌,造成 4 人死亡。Ministry of Housing and Local Government,1968,https://archive.org/stream/op1268013-1001/op1268013-1001_djvu.txt

3　結構工程師岑世華於 2023 年 7 月 7 日接受訪問,他退休時任助理署長(工務)。

4　香港特別行政區,2018,https://www.info.gov.hk/gia/general/201809/15/P2018091400464.htm

地台、窗框、洗滌盆、灶台、抽水馬桶、洗手盆、淋浴區、防水層，以及所有裝飾、喉管、電線等，一應俱全，都在工廠預先安裝。絕大部分組件都從位於珠三角的工廠生產後再運輸到項目工地去，然後由本地的承建商把整個浴室或廚房直接吊到興建中的單位裏，進行裝嵌便成。其後更增加了預製天台和地面水缸、升降機井道、垃圾槽等，有些項目甚至增加到混凝土總使用率的35%[1]。

圖 6.14　預製混凝土間隔牆，在珠三角廠房生產，可以預藏電線、燈喉等。(攝於 2006 年的東莞生產商廠房)

1　香港特別行政區，2018，https://www.info.gov.hk/gia/general/201809/15/P2018091400464.htm

圖 6.15　預製混凝土外牆，在工廠生產後運輸到項目工地上裝嵌。
（攝於 2006 年的九龍東隧 4 期工地）

圖 6.16　整個預製廁所或廚房到工地後，便可以吊運到所需的樓層裝嵌。
（攝於 2012 年的啟晴邨）

6.3.3
靈活的單位組合

從 1973 年房屋委員會成立到 1980 年代末，短短十數年間，香港便先後出現了上一章講述的不同型號公屋——長型大廈、H 型大廈、I 型大廈、新長型大廈、相連長型大廈、Y 型大廈等。從標準型樓宇設計來看，其實這是不太符合時間、人力等資源效益的。當時的設計團隊有感以往的標準型公屋設計很快就要被取締，其中一個主要的原因是他們發現以往個別的標準型大廈設計很難滿足項目的戶型組合。所謂戶型組合，即指每個項目需要不同大、中、小的單位以及不同的數量才足以配合公屋所處的地理環境、人口分佈等的需求。雖然相連長型大廈末端的單位有靈活的大小單位配置，但更早些時間設計的長型和新長型大廈絕大部分是小單位，H 型和 I 型大廈則以中單位為主；Y 型大廈也是如此單一的設計—— Y1 和 Y4 是以小單位為主，而 Y2 和 Y3 則以中單位為主。因此，如果只採用一、兩款標準型大廈很難達到所需的戶型組合，必須同時利用不同款式型號的公屋大廈，才可達到規劃的要求，這也是其中一個需要不停推出新公屋大廈的原因。

有見及此，設計團隊的其中一個理念，是要加強和諧大廈應付不同戶型組合的靈活性。最終的方案，就是決定無論是和諧一型、二型或三型，每層都會有一個核心區是不變的，在核心區以外才會有不同大小單位的變動，以製造不同的戶型組合。和諧一型、二型或三型裏的不同款號，也正代表核心區以外不同的戶型組合。由於有這樣靈活的戶型組合，各款和諧式大廈一直沿用了 10 年之久，是所有標準型公屋大廈裏使用壽命最長的一個型號。

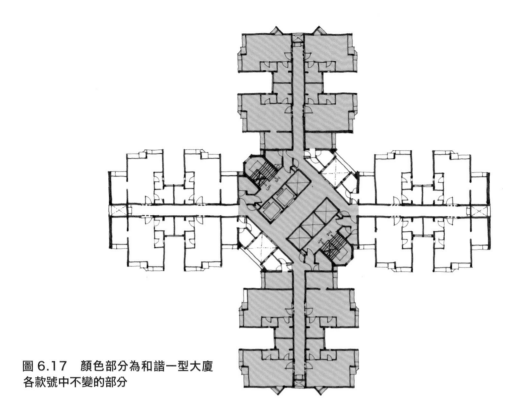

圖 6.17　顏色部分為和諧一型大廈
各款號中不變的部分

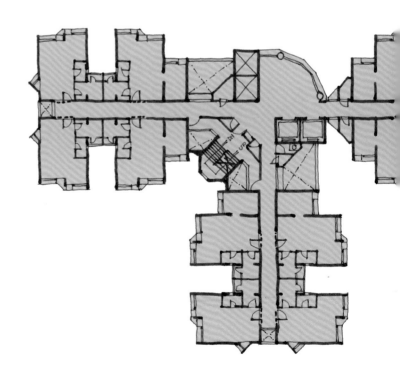

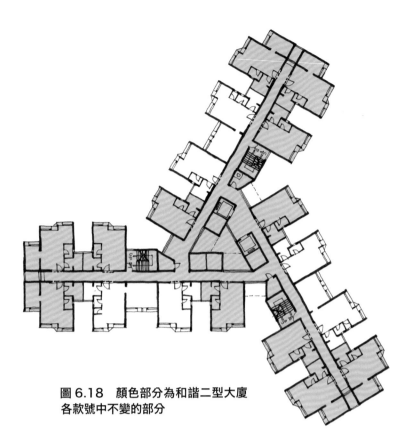

圖 6.18　顏色部分為和諧二型大廈
各款號中不變的部分

圖 6.19　顏色部分為和諧三型大廈各款號中不變的部分

除了核心區不變外，在單位的設計上同時也考慮了不同大小單位的靈活對換性，這使得雖然只有一個大廈外形，卻能有和諧一型的十個款號、二型的五個、三型的三個和新和諧大廈的七個款號的變化出現。

在和諧一型及新和諧式大廈裏，一個兩睡房單位連公用設施房間可以改為一個一睡房加一個 1、2 人單位或一個三睡房單位；和諧二型裏的一個 1、2 人單位可以對換樓梯，一個三睡房單位可以變成一個一睡房單位加樓梯，而兩個兩睡房單位可以轉化為一個一睡房和一個三睡房單位；和諧三型裏，兩個兩睡房單位可以改成兩一個一睡房單位加一個 1、2 人單位。

6.3.4
專設 1、2 人和 2、3 人小單位

公共房屋政策自開始以來都是以家庭為中心，希望為他們提供能負擔租金的居所。但由於整個社會慢慢開始步入老齡化，很多鰥寡或因種種成因的單身人士，或老年夫婦，都需要政府的資助房屋。到了 1984 年，政府容許單身人士申請公屋，但公屋單位中，即使最小的單位都是為分配給 3 到 5 個家庭成員居住而設計的。當時為了要照顧這群合資格的公屋申請者，房委會當初曾經把部分在長型、新長型、相連長型、H 型、I 型、雙塔式等大廈裏的家庭單位分割成兩、三個房間分配給他們，雖然居住者可以有自己的煮食空間，但需要共用廁所和客廳。由於同住的房客很容易因共用設施產生摩擦，情況極不理想，這樣的「劏房」也只能屬權宜之計。故此，在新設計的和諧大廈裏，特意加設了專為 1、2 人居住而設計的單位，這是公屋發展的新嘗試，也是和諧式大廈與以往的標準型公屋大廈的不同之處。到了後期，新和諧式大廈更加入 2、3 人居住的小單位。這些小單位，不單受長者住客的歡迎，非長者（18-57 歲）一人申請者的申請也非常踴躍[1]，房屋署在 2015-16 年度更需要開始實行配額及計分制，來甄別上樓的先後次序[2]。

1 2023 年 6 月底，香港公屋約有 96,900 宗非長者一人申請。香港房屋委員會，2023。https://www.housingauthority.gov.hk/tc/about-us/publications-and-statistics/prh-applications-average-waiting-time/index.html

2 香港特別行政區政府，2014，新聞公報：＜合理分配公共租住房屋資源＞。

6.3.5
不同外形 不同任務

上文 6.3.3 筆者曾解釋了和諧一、二、三型裏面不同款號來源自不同的戶型組合，那為甚麼需要有三個型號不同外形的標準型設計呢？和諧一型佔地面積相對其他公屋類型小，所以很適合在整體市區重建項目中使用，當然，在大面積的項目使用也綽綽有餘，沒有任何問題。那麼，同期內理應無需再設計其他形狀的標準型樓宇了？

和諧二型、三型出現的原因其實也不難理解。由於和諧式大廈不單是在住宅單位和公共地方的設計上更符合當時市民對住屋素質的要求，在建造方面也進入了一個嶄新的階段，因此房委會希望儘快推出和諧式大廈。但當時已有很多還在使用舊款標準型大廈設計的項目進行中，有些在設計或準備投標等前期工作的階段，有些甚或已開始做地基工程的。為了方便把這些進行中的項目轉換為和諧式大廈，就必須要創造一個外形類似當時還經常使用的 Y 型大廈或長型大廈，而又能利用和諧式大廈的標準單位設計概念和機械式建造的新款標準型大廈。故此，和諧二型呈 Y 字形，主要是用來替代本來準備採用 Y 型大廈的項目；而和諧三型則呈長條形，加上長翼可以於中央核心區作不同角度的擺動，方便用來取代原先是長型大廈、新長型大廈、相連長型大廈的設計項目。這樣的對換更新，可以避免在同一時期落成的公屋大廈，因為使用不同時期的標準型公屋大廈設計而導致在設施配套和素質方面，有所不一致。而且，由於上述原因，其實和諧二型和三型落成的大廈數量很少，總量不到和諧一型的一成。至於新和諧式大廈的設計是和諧一型的演化版，加入 2、3 人單位和把單位的面積縮少，但在外觀上改動不大，這樣便很容易可以更換原先預備採用和諧一型的項目。

6.3.6
通風的升降機大堂和樓梯

在和諧式大廈裏，無論是一型、二型或三型，升降機大堂對角兩邊都有開啟的窗戶用來通風對流，令居民在等升降機時不會覺得悶熱。雖然看似簡單，但在設計上是下了功夫的。和諧式一型大廈把中央的結構核心區巧妙地與兩旁的住宅單位作 45° 扭轉，便可以在升降機大堂的對角線騰出位置安裝對流窗。和諧二型在中央升降機大堂三邊都設有窗戶，無論哪一層，等升降機的位置附近

必定有窗通風。和諧三型更特意用落地玻璃窗做了一個很大的升降機大堂，還設有長凳，希望讓居民有多一個聚集睦鄰的機會。這些通風的升降機大堂在私人住宅都是非常少見的。

另外，和諧式大廈各個型號都是使用雙跑平行樓梯，或俗稱「狗髀梯」，即從一層到另一層樓，中段有樓梯平台，這個設計讓每個樓梯都有足夠的通風和光線，並能看到窗外景色。在私人住宅大部分都會採用佔地更少、俗稱為「絞剪梯」的設計，即一條直樓梯從一層到另一層，中間沒有樓梯平台，雖然有窗供通風和透光，但沒有位置看到窗外景色。

在寸土必爭的設計條件下，能夠做到升降機大堂有對流窗和樓梯用雙跑平行樓梯並看到窗外景色，看似簡單，其實裏面已經有很多的心思。在需要「炒到盡」──即能用盡在法例上允許的每寸可建面積的私人項目裏，這些都是很難甚或不可能做到的。

6.3.7
回應需要 變更設計

和諧式大廈與以往的標準型大廈有所不同的是，各型號款號的樓宇都可以共用同一套細節圖，即俗稱「大樣圖」及施工圖和施工規範等，全套圖被稱為和諧共用圖則（Harmony Common）和規範，這也正是利用單元式設計所帶來的好處。在和諧式被廣泛使用的十年裏，每一型號款號其實並不是一成不變的，在不同時期，因應不同需要，往往只需要通過改變和諧共用圖則，便可同時實現橫跨各型號的改變。

a) 外牆喉管

供、排水管在最初的設計中被安裝在廚房對外的工作小陽台中一個靠牆的角落，通過穿過地板預留的一個約 200 毫米 x200 毫米洞口，連貫上下各層。但由於陽台屬於半密封的地方，而小陽台地台的這個洞口，等於把各層連通了起來，若遇上火警時，濃煙很容易便會蔓延至各層。加上工作小陽台並不太受歡迎，住客寧願擴大室內空間。故此到後來，大概是在和諧共用圖則 1996 年版本中，就把工作小陽台刪掉，擴大了廚房的室內空間，而供、排水管也改裝在

廚房和廁所浴室的外牆。其實，室外水管在維修管理方面更為方便，假若一個單位的水管發生問題，可以直接在外牆解決，不需影響到其他住戶，例如要通過樓下的單位去維修樓上的喉管等。

由於把所有的喉管安排到外牆，也有人會笑稱像是一幅放到外牆的供、排水的垂直水管路線圖。這樣的做法，也一直沿用至今。

圖 6.20　外牆外露的供、排水管宛如一幅垂直水管路線圖。（攝於 2014 年的啟晴邨）

b) 冷氣機承托架

或許有人會問，在差不多同期的 Y3 和 Y4 型大廈中不是已經利用混凝土製作冷氣機承托架了嗎？為甚麼到了和諧式大廈初期，反而又倒退回鋼鐵架呢？原來 Y3 和 Y4 的混凝土冷氣機承托架，在結構上是從上一層的地板通過懸臂吊下來的，建造困難，更不利於大型鋼鐵模板的使用，加上和諧式大廈主要立面的窗戶都有 500 毫米的窗簷，更難以使用像 Y3、Y4 型大廈般的承托架結構[1]。

到了稍後的 1991 年，和諧式大廈的主要立面改用預製組件，立面的結構需要重新計算，並改用混凝土牆承托混凝土冷氣機承托架，但這樣便要把原先在承托架下面的窗戶變成混凝土牆。窗或牆？人人各有所愛。

c) 紙皮石與油漆

究竟外牆該用玻璃紙皮石還是油漆呢？玻璃紙皮石確實有它的好處，耐用美觀，但一旦手工不好，便容易剝落，造成危險（見 5.2.2c）。所以到了 1980 年代末，很多大廈便使用多層丙烯酸油漆來取而代之，後期落成的相連長型大廈更出現全幢樓宇都刷多層丙烯酸油漆。到了第一代和諧大廈建造時，由於採用機械化建造，造工相對較好，所以外牆還是以玻璃紙皮石為主，只有玻璃窗下面的矮牆用油漆。隨後，由於鋼鐵模板有延展性，可以容易做到凹凸面，於是便在大幅端牆的混凝土面製造凹凸的垂直條紋圖案，而面飾便順理成章改用多層丙烯酸油漆。後來，當大廈正面有窗戶的外牆改用預製組件後，在冷氣機承托架或窗戶下面的牆壁又再次使用玻璃紙皮石，相信是因為機械化生產的預製組件，可以確保建造素質。到了新和諧式大廈時，為了進一步簡省工序，全部外牆都改為多層丙烯酸油漆。

由此可見，由於這些標準型大廈會在不同的項目重複，因此在選擇標準型大廈的面飾時（其實其他建築物料也是一樣），就算是一個很小的部分，都是經過深思熟慮的，既要兼顧實用、美觀，還要考慮造工、監管以及日後的維修保養等。

[1] 結構工程師岑世華於 2023 年 7 月 21 日接受筆者訪問時解釋。

d) 晾衣架

民生確實無小事，哪怕是像晾衣裳這樣看似微不足道的生活細節，往往在設計上都需要仔細考量，否則很容易便會變成千夫所指。在最初的徙置大廈裏，是在走廊的矮牆外用角鐵和鐵線來晾衣，後來又改進為「三枝香」晾衣杆（見3.3.3b）。除了在後期的徙置大廈使用外，「三枝香」在雙塔式、長型、H型、I型、Y型、新長型和相連長型大廈都一直被沿用。在相連長型大廈裏後來還加設一個把陽台窗花拉下而成的晾衣架，但由於面積太小，掛不了太多衣服，不算成功。

「三枝香」晾衣杆用了三十多年，雖然意外不算太多，但始終比較危險。首先，晾衣杆在颳大風時有機會飛脫掉到街上，擊到行人或車輛。另外，試想一下，要把晾滿濕衣服的晾衣杆，懸臂式地伸出到1.1米高的窗外，然後插進在窗台下的杆筒裏，這需要何等的技術和體力？一失重心，連人帶衣服都有可能飛出窗外。

圖 6.21　相連長型大廈的窗花設計可以變成晾衣架（攝於 2023 年的翠屏邨）

和諧式大廈沒有繼續沿用「三枝香」插筒式晾衣裝置,也沒有使用相連長型大廈的窗花晾衣架,而改用了私人住宅常用的鋁框加尼龍繩的晾衣架。在私人住宅中,這種晾衣架安裝在兩個單位凹入處的廚房對出位置,好處是能遠離行人,但也引起居民的強烈不滿:因為廚房冒出的油煙會把衣服弄髒。所以在新和諧式大廈的設計中,晾衣架便被安裝在遠離廚房多一點的浴室外牆,同時把浴室窗擴大,方便晾衣服[1]。但在舊的和諧式大廈中,便有點困難了。因為如果把晾衣架像新和諧式大廈般移到浴室外,會由於浴室窗過窄而無法從這裏伸手到窗外晾衣裳。最後,房屋署只好把另加的晾衣架安裝到起居室的外牆去,這才平息了居民的不滿。

順帶一提,至於「三枝香」晾衣杆,在2004-05 年度,房委會便推出資助更換插筒式晾衣杆計劃,為有意更換晾衣架的居民提供資助[2],惟至今仍有不少舊屋邨居民仍然使用「三枝香」晾衣杆。

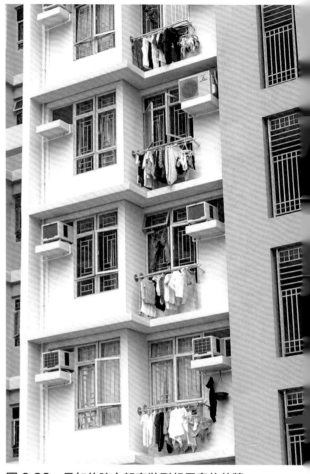

圖 6.22　另加的晾衣架安裝到起居室的外牆
(攝於 2014 年的啟晴邨)

1　Housing Department,2002,CB(1) 1367/01-02(07)。
2　香港特別行政區政府,2013,新聞公報。

e) 鐵閘

公屋單位門口的鐵閘雖然並非法定要求，但早在後期的徙置大廈中，房委會已為居民安裝摺疊式的鐵閘，俗稱「欖閘」。當時的居民普遍喜歡關着鐵閘開着大門，讓走廊和陽台形成對流風，使室內變得涼快，而且，也可以更方便地跟鄰居隨時搭上一兩句話。當時的摺閘有很大的空隙，所以大部分住戶都愛在鐵閘中間位置掛上一塊布簾，這樣既可以遮擋外界的視線，又可以通風。後來的鐵閘設計便索性把中間部分用金屬片密封。

圖 6.23　早期公屋安裝的摺疊式鐵閘，俗稱「欖閘」。(攝於 2022 年的愛民邨)

到了千禧年左右，曾經發生過多次公屋單位失竊事件，大眾把這歸咎於鐵閘的設計，因為竊匪很容易從摺閘底部空隙伸手至閘內側開啟閘門，然後再撬開大門入屋進行搜掠爆竊[1]。當時房委會認為公屋有 24 小時保安，加上大廈入口有大閘，也有閉路電視，摺閘只是額外的屏障，所以只答允在近閘鎖位置加裝半月形鐵條或其他保護遮蓋閘鎖，令竊匪難以伸手把閘鎖撬開。

圖 6.24　2009 年後，安裝的鐵閘中間近門鎖位置變成密封。(攝影 2023 年的蘇屋邨)

1　東方日報，2014。

到了 2003 年，房委會更索性取消為新落成的和諧式公屋安裝單位門口鐵閘，但居民極表不滿。房委會經過不斷地討論，終於在 2009 年中決定在該年及以後落成的新公屋發展項目中，重新提供門口鐵閘，同時也承諾為從 2003 年至 2008 年期間落成的 27 條公共屋邨的 139 幢公屋大廈裏約 78,800 個單位，免費安裝或更換單位的門口鐵閘[1]，鐵閘風波才告一段落。

6.3.8
新、舊和諧式大廈的演變

除了新和諧式大廈跟和諧式大廈在設計上有點修改外，其實和諧式大廈本身也在不同階段，因應居民的反饋和建造方面的考量，而有所改變。

a) 和諧式大廈的演變

在落成的和諧式大廈裏，以和諧一型佔大多數，而新和諧式大廈可算是和諧一型的進階版，兩者的落成數量總和佔和諧式大廈總量的差不多九成，而當中，和諧一型

與新和諧式大廈的佔比為 8：2。除了上一節所述的設計變更（如供、排喉管從室內搬到外牆安裝，冷氣機承托架從鐵架變改成混凝土架，外牆從玻璃紙皮石變為多層丙烯酸油漆，以及晾衣架和鐵閘的改變），和諧式大廈的主要改動還包括：在 1991 年版增加預製外牆和樓梯；在 1996 年版取消廚房工作小陽台；樓高從 38 層改為 40 層，主要是為更好利用現有的供電、升降機、供排水的容量等；以及對 1、2 人單位的佈局作少許改動，和在三睡房的浴室多加一個廁所等。

b) 新和諧式大廈的改動

至於新和諧式大廈的出現，與和諧一型相比，主要是單位面積改小了，一睡房的平均面積由 34.6 平米改為 30.34 平米；兩睡房由 43.7 平米轉為 39.74 平米；三睡房由 50.85 平米改為 49.08 平米。改小單位面積，除了可以減低每個單位的建造成本，還可以在同一個項目的地面面積裏，更有效地使用法例允許的地積比，提供多一些單位數目。同時，由於租金是直接與單位面積掛鈎

1 政府新聞網，2009。

的，面積少了，租金自然也可以降低。減少面積可以說是房委會和居民雙贏的方案，當然，居民的生活空間便需要相應縮少。

另一個改動便是減少提供三睡房單位和加入新的 2、3 人單位，這些都是為了回應人口結構改變而作出的變動。由於香港大部分核心家庭都是 3 到 5 人，所以三睡房的大單位需求降低，通常會在居屋項目中提供。加劇減產三睡房單位的另外一個原因，就是在 2002 年 11 月政府為穩定樓市而推出多項房屋政策——即俗稱的「孫九招」，決定即時無限期停止興建和出售居屋[1]。於是部分本來是居屋的項目需要變回公屋，並把本來的三睡房單位改為一個 1、2 人單位和一個一睡房單位或一個兩睡房單位和其他公用設施等。至於 2、3 人單位的出現，主要是隨着人口老齡化，一對老年夫婦或兩個年長親戚，可能需要和他們的照顧者等同住，而和諧一型的 1、2 人單位便不太適合，故有需要增設 2、3 人的單位。

新和諧式大廈的另外一個有趣改動是在中央核心區的繫樑。在最初的和諧一型的第 1 至 4 款中，核心區的四面均有繫樑，後來因為在每三層連着半圓形樓梯的繫樑在模板和現澆混凝土的施工上非常困難，所以經工程師改良結構，把這兩條繫樑取消，並把半圓形樓梯改為半六角形樓梯，以方便建造。到了新和諧大廈時，由於單位佈局的改動，繫樑兩邊都會連接廚房，而且會阻擋在廚房的對衡式氣體煙道，故有必要取消，所以，新和諧式大廈的中央核心區是沒有繫樑的。

1 新聞公報，2002。

圖 6.25　和諧一型的第 1 至 4
款中，核心區的四面均有繫樑，
每三層連着半圓形樓梯。（參考
香港房屋委員會圖則）

圖 6.26　和諧一型後期的款號
中，把半圓形樓梯改為半六角形
樓梯並取消兩條樓梯繫樑。（參
考香港房屋委員會圖則）

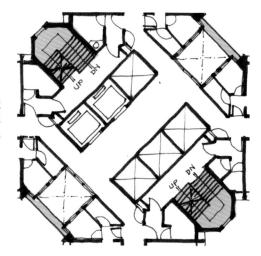

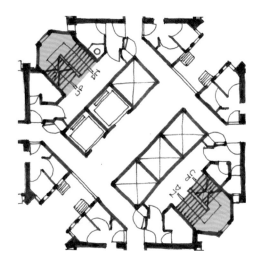

圖 6.27　在新和諧式大廈的中
央核心區中，四條繫樑均被取
消。（參考香港房屋委員會圖則）

6.4
老有所住：高齡人士住屋

1990 年代，除了有和諧式大廈雄霸整個公屋舞台，還有另一個新方向的公屋發展，那便是一系列的「高齡人士住屋」計劃的誕生。

香港是世界上預期壽命最長的城市之一，自 2010 年以來，香港居民的壽命更一直位居世界第一。根據世界銀行的資料，2020 年在香港出生的嬰兒中，其中的女性預期可活到 88 歲，而男性可活到 83 歲，即平均可活到 85.4 歲[1]。其實早在 1990 年代中，香港男女的平均預期壽命已達到約 80 歲，是世界上數一數二長壽的地方了。當時 60 歲或以上的人口已超過 100 萬人，約佔總人口的 15%，而預計到了 2029 年，超過 60 歲的人口將會增至逾 260 萬，約佔整體人口的三成。公屋長者人口比率往往較全港長者人口平均比率高兩成，根據這個趨勢計算，年過 60 的公屋租戶的比率將為 36%，即超過 1/3 公屋租戶的人口[2]！如斯驚人的數字，決策者不能掉以輕心。

6.4.1
高齡人士住屋的發展

公共房屋的發展一向都以家庭為主要對象，沒有太多考慮單身人士和高齡人士的住屋需求，這也不難理解，因為公屋從來都是求過於供，連家庭單位都不敷應用，單身人士和高齡人士的住屋需求當然無暇照顧了。直至 1960 年代後

1 經過 2019 新型冠狀病毒病疫情，香港在 2022 年的平均預期壽命稍微下降，男性為 81.3 歲，女性為 87.2 歲，但仍然是全球在出生時平均預期壽命最高的地方。(衛生署衛生防護中心，2023)

2 衛翠芷，2004。

期，由於一些舊型屋邨開始重建，才令當局開始處理居住其中的長者的住屋問題。

1968 年，政府首次推出院舍形式的「老人住屋」（Sheltered Housing）。這些長者住屋由志願機構營辦，專為有能力照顧自己的高齡人士而設。當時的院舍主要由標準型住宅大廈低層的家庭單位改建而成，視乎單位大小，分間成兩到三個房間，最多由三名長者共住，需要共用浴室、廚房和客廳。院舍 24 小時均有全職員工當值，承擔類似舍監的功能，在有需要時為長者提供支援和協助。

到了 1985 年，政府部門和非政府機構開始面對社會老齡化的問題。他們更積極地討論高齡人士的住屋方向，當時大家同意房委會的角色應為健體長者提供和編配公屋單位，而需要照顧服務的老人家則會被安排到社會福利署的院舍居住。從 1988 年開始，房委會提供一項名為「長者住屋」的管理服務，推行約 16 項長者住屋計劃，為超過兩千名長者提供居所。此外，為配合不同長者

的需要，房委會展開了另一項計劃，即為長者提供小型獨立單位。最初推出的單位，也是由標準型住宅大廈的家庭單位改建而成，即 6.3.4 節所說的「劏房」單位——把一個家庭單位分割成兩到三個小單位，居住在內的長者需要共用一個廁所和客廳，但有自己獨立的煮食空間，只是沒有「長者住屋」的舍監。這些單位雖然面積細小、設備簡單，但總比他們以往居住的「籠屋」或床位[1]優勝，無疑已算是一個安樂窩。

由於社會人口老齡化的問題愈見嚴峻，政府必須要更着力地謀劃辦法應對。1994 年年初，房委會開始檢討為高齡人士提供住屋的政策，但為健體長者提供住屋的這項基本原則維持不變。專門為居於公屋的高齡人士設計住宅是個新的嘗試，當年時任高級建築師 Christopher Gabriel，為此特別到訪英國的倫敦、約克郡、利物浦、牛津和雷丁的老人住屋和老人院舍考察，參考他們設計的細節，回港後，負責帶領筆者設計和統籌高齡人士住宅及後來的通用設計。

1　當時很多低收入單身人士，應付不了昂貴的租金，只能住在雙層床的其中一個床位，通常床鋪四圍會用鐵絲網密封並可以上鎖，貌似一個籠子，故稱「籠屋」，廁所和廚房都需要共用。

6.4.2

各款高齡人士住宅

高齡人士住宅主要分為兩大類，第一類是小型獨立單位，另一類是院舍式的住屋。

a) 小型獨立單位

這些小型獨立單位，內部均設獨立的廚房和浴室。單位既有新建的，也有翻新現有屋邨的空置單位。小型單位有多種不同的設計，但盡量會在同一層糅合其他家庭單位，目的是希望大部分住在小型單位的老人家，在有需要時可以得到住在他們鄰近的家庭單位成員的照應。至於單位面積方面，供 1 至 2 人入住的單位約為 17 平方米，而供 2 至 3 人入住的單位則約為 22 平方米。

i) 和諧式大廈 1、2 人和 2、3 人單位

上文 6.3.4 節已詳說，此處不贅。這是當局首次推出為長者設計的小型獨立單位，特別設置位於接近升降機及樓梯處，以出入方便。

圖 6.28　各款高齡人士住屋的分類表

ii) 和諧式附翼大廈

有部分和諧式大廈旁會連接一幢較矮的大廈，這就是和諧式附翼大廈（Harmony Annex Block）。它是一個新的形式，在 1990 年代中由建築師 John Lambon 設計，到了 1996 年，由筆者重新設計改為新和諧式附翼大廈（New Harmony Annex Block）。它的住宅樓高 20 層，後來增加到 35 層，與和諧式大廈相連，目的是可以與主體大廈共用升降機和水電等設施。不過後來的 35 層需要有獨立的升降機，以便可以更快、更有效地儘快提供小型獨立單位，大廈在設計上也有多種不同的組合排列，但設計原則不變。

圖 6.29　新和諧附翼大廈（左前較矮的大廈）的外觀（攝於 2022 年的平田邨）

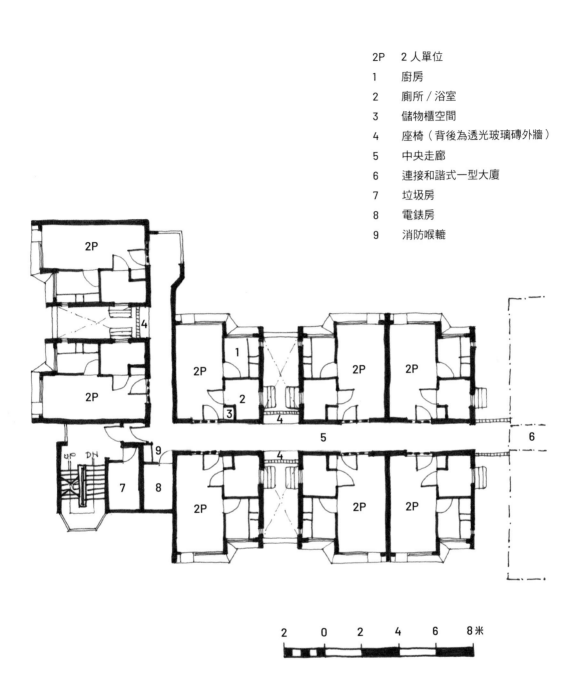

2P　2人單位
1　廚房
2　廁所／浴室
3　儲物櫃空間
4　座椅（背後為透光玻璃磚外牆）
5　中央走廊
6　連接和諧式一型大廈
7　垃圾房
8　電錶房
9　消防喉轆

2　0　2　4　6　8米

圖6.30　新和諧式附翼第二型大廈的平面圖（參考 Wai，1999）

iii) 小單位住宅大廈

小單位住宅大廈（Small Households Block）是 1990 年代中出現的另一個專為長者設計的新樓款。大廈分兩部分，樓下低層單位會闢作長者住屋，而地下一層則用以提供福利設施、健康中心、安老院或便利店等，這部分由筆者負責設計。樓上則為小型獨立單位，分 1、2 人單位和 2、3 人單位，由 Christopher Gabriel 負責設計。這個小單位住宅大廈在設計上的有趣之處是樓上的兩個小型單位是利用樓下三個長者住屋（長者住屋三型，見 6.4.2 biii）的結構承托的，從而形成一個基本單元，每個項目的建築師可以自由地把這些單元組合起來，以配合不同項目的地理環境。這些小單位住宅大廈均會盡量在附近安排一些家庭單位，通常會位於走廊的盡頭。這樣大廈內的年輕家庭成員與長者之間，便可起鄰里守望的作用。長者住屋和小單位均有為長者特別設計的設施和較高標準的消防裝置，而其中約有 1% 的單位更可編配予輪椅使用者入住。

圖 6.31　小單位住宅大廈，樓上是小型獨立單位，樓下六層為長者住屋三型。(攝於 2022 年的德田邨)

1P/2P 1 或 2 人單位
HS3 長者住屋三型 1 或 2 人單位
1 廁所 / 浴室
2 廚房
3 走廊

樓上的小型單位

樓下數層的長者
住屋三型

圖 6.32　樓上的兩個小型單位，利用了樓下三個長者住屋三型單位的結構來承托。

b) 長者住屋

長者住屋（Housing for Senior Citizens）是指一些院舍式住屋，擁有 24 小時類似舍監的服務，亦即通常所稱的福利員服務，福利員的職責主要是管理共用地方的清潔，確保設施運作正常，以及支援長者的生活需要和舉辦適切的活動。院舍式住屋有不同程度的居民共用設施，目的是希望長者能增加與鄰居互相交往的機會，從而加強他們的社交活動。由於單位的面積小，可興建的單位數目便比較多，故此能夠有效地應付不斷增加的需求。長者住屋分為三類型，在 1990 年代末，已完成的項目約 70 項，提供宿位則超過 10,000 個。

i) 長者住屋一型

從「高齡人士住屋」易名而來，分佈於 33 個屋邨內 [1]。這類型住屋在上文已經有所介紹，即是把家庭單位分間成兩、三個宿位，住戶需共用浴室、廚房和客廳。它們是利用住宅大廈低層的單位改建而成的，部分更伸延至相連的附翼大廈的低層單位。

HS1　長者住屋一型1人單位
1　　共用廚房
2　　共用廁所
3　　共用浴室
4　　共用客 / 飯廳
5　　中央走廊
■　　加建的間牆

圖 6.33　長者住屋一型平面圖（天慈邨）（參考香港房屋委員會圖則及香港申訴專員公署，2023）

1　　香港申訴專員公署，2023。

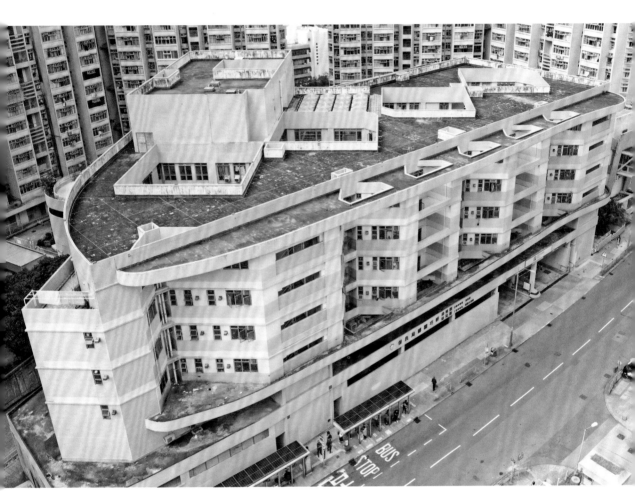

圖 6.34 長者住屋二型外貌（攝於 2022 年的德田邨）

ii) 長者住屋二型

長者住屋二型是在 1990 年代中期由時任高級建築師伍灼宜開始設計的,分佈於 12 個屋邨內 [1]。這款長者住屋興建在商業平台或停車場之上,屬矮層的建築物。單位的睡房和共用設施圍繞中間的一個庭院而建造,睡房朝內面向庭院,而公用的廁所、浴室、廚房、辦公室、休息室、進膳地方,以及樓梯等均面向外邊的馬路等,作為睡房和周圍嘈吵地方之間的隔音屏障。每間長者住屋二型院舍可容納差不多 200 名高齡人士,睡房面積由 5 平方米至 6.8 平方米不等。

1 香港申訴專員公署,2023。

1　共用廁所／浴室
2　長者住屋二型 1 人單位
3　共用廚房
4　共用客／飯廳
5　社監寫字樓
6　升降機大堂
7　垃圾房
8　電錶房
9　洗衣房
10　天井
11　消防喉轆
12　電訊及廣播設備室
13　社監住宅單位

圖 6.35　長者住屋二型平面圖（參考香港房屋委員會圖則）

iii) 長者住屋三型

長者住屋三型的單位設於上述 aiii 的小單位住宅大廈的低層,分佈於 12 個屋邨內 [1]。正如上文所描述,三個這樣的長者住屋三型單位,會承托兩個小住宅大廈的小型單位,建築師可根據這樣的標準型單元,再加以針對該項目的地理環境來排列單位和設計公用的設施。每個長者住屋三型的單位面積為 13.3 平方米,內設獨立的浴室,而廚房、客飯廳、休息室和洗衣房等均是共用的。

c) 配合高齡人士住屋的設計特色

在 1990 年設計的高齡人士住宅,無論是小單位住宅或長者住屋,都加入了比較完備的設施,以配合長者起居生活的需要。因此,裝修及裝飾方面都會盡量以方便及安全為重。大廈的入口設有斜路及扶手,門的闊度可容步行輔助器或輪椅通過,而公共走廊則設有扶手杆。

這些高齡人士住宅更加強了消防裝置,並且較消防條例對一般住宅單位的要求更高。裝置包括在室內安裝消防花灑噴頭及煙霧和熱力感應器,本來這些設備都可直接連繫到消防局,好讓消防員立即前往救火,可是由於太多誤鳴 [2] 情況出現,後來改為連接到大廈的管理處,經管理員核實後,在有需要時再通知消防局。另外,在走火樓梯處,會與消防局合作設立庇護間,為有需要坐輪椅或不方便使用梯級的長者提供一個暫時避火避煙的地方,以便安全地等候消防員儘快把長者帶離火場。

圖 6.36　長者住屋特別在室內安裝消防花灑噴頭及煙霧和熱力感應器（攝於 2011 年的何文田邨長者住屋）

1　香港申訴專員公署,2023。

2　由於單位面積小,很多時候,住戶在客廳吃火鍋或抽煙,都很容易觸動煙霧和熱力感應器,引起誤鳴。

單位內或共用的浴室設有防滑地板，浴室門是往外打開或使用摺合式的門，這樣即使有長者在浴室內意外暈倒，救護人員還能夠開門進去急救。另外，在浴室適合的地方裝有扶手橫杆，方便長者在洗澡時支撐自己；同時設有推杆式門把手、可調較高度的淋雨花灑頭、推杆式冷熱水龍頭開關，以及為輪椅使用者而設的淋浴座位等。在電器配件方面，為方便操作，使用特大的輕觸式開關掣及位置較高的插座，並安裝在不需要彎腰的離地 800 毫米的位置。由於長者視力較弱，因此公共走廊的照明會較一般為強。長者住屋單位設有緊急召援系統，在有需要時，可以即時按動鍵鈕召喚協助。居住在獨立單位的長者亦可申請資助安裝上述緊急召援系統。

d) 停建長者住屋

這一系列的高齡人士住宅在 1990 年代，尤其是從 1994 年開始加入了和諧式附翼大廈、小單位大廈和長者住屋二型及三型的規劃中，這些長者住屋的確舒緩了當時需求非常殷切的長者及單身人士的居住問題。但到了 1990 年代末，隨着長者住屋陸續落成，房委會開始發現雖然獨立的小單位非常受歡迎，但長者住屋卻不然。究其原因，也不難理解：由於時代不同，居民對生活環境、私隱方面的要求不比從前，對於要共用廚房和浴室的單位都不感興趣，尤其他們還是健體長者，可以獨立生活時。

故此，房委會在 2000 年通過停止興建長者住屋的決定，把長者住屋一型還原為一般家庭單位；撤銷本來入住長者住屋必須為 60 歲或以上的年齡限制（故此後來有很多長者住屋會有年輕單身人士入住）；以及把長者住屋二型及三型納入「特快公屋編配計劃」，即若普通合資格的公屋申請者如果願意入住這些長者住屋，可以獲得優先編配[1]。雖然實行了這些應變計劃二十多年，但據 2023 年 3 月的統計，長者住屋一型的空置率仍為 61%，二型為 15%，三型為 9%，大為超出房委會訂定的公屋空置率成效指標的 1.3%，也高於其他一般公屋單位的空置率[2]。

1　香港房屋委員會，2023。
2　香港申訴專員公署，2023。

e) 長者住屋的啟示

雖然這些長者住屋政策未能完全針對住戶所需,但當時的社會的確有需要尋找一個能迎戰急速步入老齡化的社會需要的住屋方案。而且更不能抹殺長者住屋在公屋設計史上——尤其是當中的設計細節(見 6.4.2c)——所作出的貢獻。這些細節都參考了英國老人住屋和老人院舍,以及香港老人院舍的設計,務求讓長者能獨立、安全和健康地生活。這些設計和設備的構想,都成為了日後實施的「通用設計」的藍本。

另外,長者住屋三型加上樓上的小單位是沒有一個標準型大廈設計的,而只有標準的單位設計,可以讓建築師盡量發揮他們的創作力,讓單位的排列和核心區的設計,更適合每個項目特有的環境因素和單位數目的要求,而且大廈外形也可以做到百花齊放,各有特色。長者住屋三型設計的出現,也鞏固了以後實行非標準型樓宇的信心。

6.4.3
通用設計

除了上述因要共用廚房和浴室的長者住屋不太受歡迎而需要停建外,鑑於香港長者人口比例高,若要興建上述特設長者房屋為所有健體長者提供居所,並不合乎經濟效益,而且將來若要改變這些小面積單位的用途,亦會相當困難,造成編配時的靈活性低,這個也變成了今天要解決的難題。

當時為進一步了解居民對長者住屋的意見,房委會特別進行了公屋長者意見調查,結果顯示,約九成長者情願留居家中,與家人同住而不想遷往安老院或其他長者住屋。這項調查結果,與本港社會進行的同類調查或世界其他地方進行的調查所得的結果,大致相若。

當時,社會上都認同「居家安老」或稱「原居安老」(Aging in place)是最理想的解決方法,即是不論長者是獨居也好,或與年輕一代同住也好,他們都可以按自己的心意,繼續留居家中——一個他們熟識的環境——繼續生活、頤養天年。這意味着,家居的設計,要能應付假如日後住戶的身體出現暫時或永久毛病時,仍能無障礙地住在家裏,無需遷離到有護養的地方居住的情況。這也引發了對當時在歐美已開始流行的「通用設計」概念的探究。當時筆者參考了通用設計的理念,也與社會福利署、香港職業治療學會、香港盲人輔導會、香

港復康會等探討過不同人士在家居設計上的特殊需要，畢竟通用設計的概念在當時的香港以至亞洲地區都是新的概念。

a) 甚麼是「通用設計」？

通用設計的出現是由於經過兩次大戰後，社會出現了無數殘疾人士，加上人權意識的醒覺，大家開始意識到平等參與的重要性。正如一些學者說，世上沒有殘疾的人，只有令人殘疾的環境。是的，由於矯視眼鏡已極之普遍和方便，近視眼、老花眼等，在很多人心中早已不將其視作殘疾。同樣地，如果我們把環境設計得令殘障或年老體弱的人士都能方便使用，他們便不會因為環境不適合他們活動而變得殘廢。

「通用設計」（Universal Design）本身是一個設計概念，可以應用於市區規劃以至消費品等各個項目上，重點是要該設計不單能滿足老弱傷殘人士的需要，並且不會影響健體人士的使用，簡單地說，通用設計是一個能為不同年齡不同能力人士使用的設計概念。在 1997年，美國北卡州立大學通用設計中心（The Centre for Universal Design，North Caroline State University）發表了通用設計的七大原則：

i) 均等使用（Equitable Use）：產品設計適合不同能力的人士應用及被他們接受。

ii) 靈活運用（Flexibility in Use）：設計能滿足不同人士的喜好及迎合不同能力人士的需要。

iii) 簡單直接（Simple and Initiative Use）：設計的使用方法容易明白，無需經驗，亦不論知識、語言能力及專注的程度也可使用。

iv) 訊息易明（Perceptible Information）：不論周遭環境和使用者的感官能力，設計均能有效地傳達訊息。

v) 相容錯失（Tolerance for Error）：盡量避免令使用者因意外或無意中過勞而遇上危險。

vi) 低耗體力（Low Physical Effort）：可供使用者舒適有效地使用，避免疲累。

vii) 暢達通行（Size and Space for Approach and Use）：不論使用者的身型、姿勢和活動能力如何，通道大小和空間都能適合使用者行走、觸摸、運作及使用。

b) 公屋裏的通用設計

在公屋設計中使用「通用設計」的概念，目標是希望每個住宅單位在設計上都能配合住戶在不同人生階段上的需要，即

使住戶步入老年、行動不便或身體出現殘疾，仍不會因家居的環境限制，例如輪椅進不了浴室、廚房等，而需要遷離原居單位等，這樣住戶可以繼續在熟識的環境中與家人同住，達到家居安老的目的。換句話說，在設計中必須包含了能方便老齡退化或身體殘疾，以及各種適合不同能力的設計元素，與此同時，這些設施也不會對一般健體家人帶來不便，這樣家庭成員才會融洽相處。有些人以為通用設計等於無障礙設計，其實它的涵蓋面更闊。在公屋推行的通用設計，有以下的演繹：

i）無障礙通道

從大廈入口到升降機、住宅單位、睡房、廚房和浴室各處的門口和通道都能讓需要使用步行輔助器或輪椅者使用。地面若有不同高度，則加設斜道、升降台或升降機等。門檻有撇角的設計，令輪椅可以很順滑地通過而不會翻側。

ii）確保家居安全

能確保家居安全，才可使不同能力的居民，不須時刻由別人照顧，而可自由自主地生活，這便是通用設計的理念所在。故此，所有地面，尤其是濕滑的浴室地面，都使用防滑地磚，以防止不慎跌倒。浴室是長者或殘疾人士容易發生家居意外的地方，扶手桿的設置是必需的，這可以幫助他們在如廁或洗澡時，支撐身體。廚房的門均安裝垂直的透視窗，以方便住戶觀察門後的情況，避免當手上拿着熱騰騰的餸菜或湯飯時，在未了解門後的情況開門，發生被碰撞而導致打翻食物造成的危險。使用垂直的透視窗，也可以讓不同高度的人，甚至小孩都能看到另一面的情況。

iii）方便使用

除了必要的無障礙通道及家居安全設置外，方便使用亦是通用設計中不可忽略的。例如在浴室方面，設有推杆式的冷熱水龍頭開關、滑動式的淋浴噴頭和淋浴座椅等；在電器配件方面，特大的輕觸式電燈開關、門鈴按鈕，除了時尚外，亦方便使用；提高電源插座及降低電燈開關、門口對講機、防盜眼等的高度，都可以方便使用者，尤其是輪椅使用者或長者，可以不需俯身或攀高，便能舒適地操作這些電器配件；推杆式的門把手亦可以方便長者即使在風濕病發作或手拿重物時，仍可輕鬆地開門、關門。

而在公用地方，所有層數指示牌、信箱入口、對講機等，都使用大字體及比較強烈的顏色對比，使視力較差的人士都能看到，同時也不會造成其他健體人士的不便。樓梯的梯嘴則更以鮮亮的顏色，清楚地提示梯級的邊沿。

iv）室外配套

除了家居設計要達至安全、無障礙和方便使用的設計目標外，屋邨內的室外配套設施亦非常重要，否則身體殘障或年老的人士便無法外出，導致與外界疏離，不能融入社會。無障礙通道會從主要的運輸交匯點、公共汽車站、地鐵站等，連接商場、街市、屋邨辦事處、社福設施，以及各住宅大廈的入口等。當經過不同高度的平台時，會以升降台、升降機或斜道連接。除了照顧行動不便的人士，屋邨也會設置供弱視人士使用的觸覺引路帶、摸讀地圖及廣播等，使弱視人士可以憑自己的能力，自由自在地根據自己的意願在屋邨內活動。

邨內的戶外空間，會種植樹木和花卉，除了希望為邨民提供歇息聊天之處外，也希望可以透過周遭的環境，為不同年齡和能力的居民帶來不同的色、聲、香味和觸覺的感受。邨內的兒童遊樂場亦會考慮不同能力兒童的需要，在不同的位置、高度，擺放適合不同能力的兒童遊樂設施，使行動不便、弱視、弱聽等的兒童亦有機會分享各種遊樂設施。此外，也有專為長者設置的簡單健身器械。這些室外的配套設施，直接影響到老年人及傷殘人士伸展自我空間和融入社會的機會。

c) 通用設計取代長者住屋

上述一些看似微不足道的設計，事實上會對有需要的人士的日常生活帶來很大的裨益。房委會在 2002 年決定全面推行通用設計，上述的種種設施和概念都被列為房屋署的內部設計指引，並要求每個項目都必須切實執行。同時更對新和諧式大廈作重新檢視，為配合通用設計的原則，作出適度的修改。

透過實施通用設計，使每個公屋單位都能適合不同年齡、不同能力人士的需要。長者居家安老，與兒孫共住的願望，即可實現，這樣，便無需特別建設輪椅單位或長者住屋。屋邨全盤使用通用設計更有利於可持續發展，能有效地運用資源，並加強了單位日後分配的靈活性。通用設計也正式取代了從 1994 年開始到 2000 年停止的長者住屋計劃。

第七章

去標準化：
因地制宜

和諧式大廈系列算是房委會標準型公屋大廈裏最長壽的，從 1992 年開始陸續落成，經過十多年的時間，在香港不同角落陸續興建落成，到了 2009 年，隨着秀茂坪南邨和碩門邨落成以後，和諧式大廈也終於完成了它的歷史任務，因為房委會此後便停止使用標準型公屋大廈設計了，這同時也代表過去超過半世紀所使用的標準型公屋大廈，正式退出公屋舞台。標準型公屋大廈意味着不斷的重複性，這種設計可以在較短時間內大量興建樓房，在建造上也可以更方便機械化運作和享有大規模生產所帶來的規模經濟的好處，是建屋的質和量的保證。那麼究竟是甚麼原因，令房委會在千禧年後改變這個自起初便沿用的標準型公屋大廈設計呢？

7.1
去標準化的原因

其實，房委會自千禧年後，已經逐步試行新項目利用非標準化的名為「因地制宜」的設計。顧名思義，就是因應每個項目的實際情況來制定相應的設計方案。雖然，在私人項目中素來是如此操作，但在房委會的公屋設計上，確實是個破天荒的大改變。公屋與私樓着實有所分別，公屋是利用公帑所建，需要向整個香港社會負責，而私樓主要應付業主和買家。單是這樣，每個政策的決定和影響就有很大分別。這個從根本上的設計改動，也不是一朝一夕的事，是很多原因背後的結果。

7.1.1
社會大眾的祈望

或許是因為五十多年來陪伴在我們身旁的標準型公屋大廈已讓人看膩了，也或許是因為三百多幢分佈在香港每一個角落裏的一式一樣的和諧式公屋大廈讓人

覺得了無新意了，總之，到了 1990 年代末期，社會上有很多聲音批評公屋大廈令整個城市的景貌變得單調無趣，千人一面的規劃是造成天水圍變成「悲情城市」的元兇之一。而且統一的設計，未能把項目所處地區的地理優勢例如景觀、日照、風向等用盡，變相是浪費珍貴的土地資源。雖然，這些都是比較激烈的批評，也忘記了標準型公屋曾經解決了香港亟待解決的住屋需求，但畢竟反映了廣泛市民祈望有所改變的想法。當時有部分的房委會會員也提出同樣的批評，所以房屋署也需認真考慮不再使用標準型公屋的取代方案。

7.1.2
項目環境的限制

香港地少山多是個不爭的事實，可供建築的面積僅佔全港面積的 24%。經過多年發展，現在即使是新市鎮的建築密

度，也與市區不遑多讓。建屋土地愈來愈缺，分配給公屋的用地也愈來愈具挑戰性，很多都是零碎的土地，或者是需要大幅度工地平整的山邊邊陲地帶，或是沒有公共設備還未開發的地區，又或是沒有發展商垂青在繁忙馬路旁狹長的空間。這些項目工地，很多時候，連相對比較小型的和諧一型大廈都容不下，因此必須要改變標準型大廈的設計來遷就：例如有些工地在繁忙馬路旁，有需要裝設減噪設備等；還有些面對不受歡迎的景觀像是墳場等，則有必要把單位的窗戶開到另外一個方向，如此種種，但標準型大廈的設計在解決這些項目的個別難題上有其局限性，故此，因地制宜的非標準型大廈的設計，實為必須。

7.1.3
推動創新

隨着社會進步，政府與市民漸漸意識到，香港未來的發展，不單要考慮經濟因素，更應顧及對環境和社會的影響，故政府特別展開一項「香港二十一世紀可持續發展研究」，為香港的未來發展制定指導性的準則及其評估成效的策略[1]。在 1999 年的施政報告裏，政府首次把可持續發展納入工作日程，成立「可持續發展委員會」，目標要使經濟及社會發展與保護環境的需要，全面融合[2]。在 2000 年，香港政府更與英國政府合作，連同多個組織和企業的參與[3]，當中房委會也是其中的重要成員，共同興建了一個名為「IN 的家」展覽館。展覽館的目的是探討在住宅中引入智慧和綠色[4]的設計元素，包括創新的建造方法、可持續發展建材、綠色科技、智慧系統等，希望令住宅設計更高質、更省能和更環保。展覽館除了探索智慧和綠色的住宅設計外，也希望提高政府、建築團隊、發展商和市民對這方面的關注和進一步思考[5]。「IN 的家」展覽館的確引起多方面熱烈的討論和反思，尤其是「可持續發展」在當時來說，還是個新鮮的課題。

在這個氣氛帶動下，房委會於 2001 年

1　香港特別行政區政府環境及生態局環境科，2023。
2　政府資訊中心，1999。
3　主要成員包括：INTEGER Intelligent & Green Ltd.，太古地產，金門建築有限公司，中華電力有限公司，香港房屋委員會和香港房屋協會。
4　智慧設計就是利用信息技術的設計；綠色設計就是在設計中充分考慮對資源和環境的影響。
5　INTEGER Intelligent & Green Ltd. (n.d.).

首次舉辦了一個公開設計比賽，名為「水泉澳項目設計比賽」。利用一個位於水泉澳山谷的 2.5 公頃面積大小，預計興建 2,500 戶住房的新項目來進行公開設計比賽。比賽一方面希望引發業內人士的潛在創意，盡量提出全面嶄新的設計方案；另一方面，方案也必須承襲房委會過去在配合建造和單元式設計方面的努力，並把它發揚光大。換句話說，設計在要有新思維的同時也要以務實為主。比賽的參加者相當踴躍，勝出的設計摻入了很多可持續發展的綠色建築元素，並利用單元式的設計以方便預製組件和機械化建造，同時達到省時、省錢和環保、創新。這個項目也正式開啟了房委會採用非標準式公屋大廈的先河[1]。

7.1.4
資源及時機配合

使用非標準式設計亟需考慮的是人手、時間和建造費用的問題。因為採用非標準式公屋大廈，並按每個項目的特質來設計，在設計和施工團隊所需要的人手和時間——無論是設計、繪圖、計算供料、制定規範、監工和施工——等方面，都必定比使用標準式設計有所增加。為何在當時能夠有這樣的資源去推行非標準式設計？回顧分析，發現當中一個事件的出現，竟然幫助解決了非標準式設計的人手和資源問題。

1987 年的長遠房屋策略（長策）估算從 1987 年到 2001 年的 14 年間，需要建造 960,000 個新的住宅單位，即每年平均建屋量為 40,000 個公屋單位和 30,000 個私人單位。由於房委會自1990 年代初已無法落成所預計的房屋數量，只有把需要完成的數量撥到餘下的年度，導致到了 1997 年預測在 2000-01 年度的建屋量需要達到 114,694 個房屋單位的高峰[2]。導致建築高峰期出現的原因，一說是因為政府在 1990 年代供應房委會的「熟地」，即已敷設公用設施的土地量並不平均，這是造成需要在同一時間大量建屋的主因。另一說則認為並非由於土地供應不足或不平均，而是房委會早年建造計劃出現延誤所致[3]。但無論如何，建屋高峰期的問題都是需要面對和解決的。

1 Wai, R.(Ed.)，2011，頁 206。
2 香港特別行政區立法會，2003。
3 同上。

房委會提出一個三管齊下的方案來應付預期在 1999-2001 年度出現的建屋高峰期,包括:1)在房屋署負責建屋的各個工務分處增設 245 個職位,以吸納有關工作量;2)增加從設計階段開始至工程竣工的外判工程,讓私人顧問公司參與,據統計從 1993 年至 2000 年間共完成了 113,145 個外判單位;以及 3)按項目管理模式重組房屋署的發展及建築處[1]。

增加房屋署職位和外判工程,直接地在人手和資源上對建屋量大有推進,因此在 1990 年代後期的公屋建屋量達至每年約七、八萬乃至接近十萬的數目,房委會在追趕建屋量上終於可以鬆一口氣。所以,在千禧年後,更可以有條件考慮新的挑戰——使用非標準式設計。

另外,在重組房屋署的發展及建築處方面,根據委託的顧問公司進行的業務流程重整研究建議,在 1997 年 11 月,從本來以職能劃分的架構,即以建築師、工程師、規劃師等專業分組,重組變為以工作流程為導向,並成立多個項目管理小組,負責整個公屋發展流程。管理小組融合多個專業,並可由任何專業範疇人員出任領導職位,這與傳統由建築師帶領負責項目管理及工程合約管理整體的工作,非常不一樣。原因之一可能是由於政府給予房委會的熟地愈來愈少而生地[2]愈來愈多,可是生地需要土地平整,過程包括改變土地用途、收地、清拆、工地平整及敷設基礎設施等,這個過程需要相當長的時間。但在這個過程中,在等待其他組員完成土地平整工程的時候,不需再負責整體工作的建築師便可以有多點時間準備因地制宜的非標準型大廈的設計、詳圖和建築規範。雖然,這未必是架構重組的初衷。

非標準型大廈雖然是個新的嘗試,但上一章所詳述的小單位大廈其實已經是非標準化的設計,因為每個項目都會根據所需,把不同的單元組織起來,並設計屋宇設備和結構核心區,在這方面,對房屋署的建築團隊來說已不陌生。有此經驗,也鞏固了房屋署採用非標準型大廈的信心和實力。

1 香港特別行政區立法會,2003。
2 「生地」即未敷設公用設施的土地。

7.2
非標準型大廈的設計

非標準大廈也是有一個演化進程的。在 2000 年剛開始脫離標準型大廈設計而採用非標準化的設計時，首個項目是後來於 2006 年落成的石硤尾邨第一期重建項目。那時，每個項目、每幢樓宇以至每個單位、每個細節都由建築團隊自由創作。不過，大家很快就發現，這樣在設計、繪圖、興建、監管方面都要耗用大量資源，但更大的問題是各方面的品質都需要加倍努力才能確保。標準型大廈的好處是通過不斷地重複，使無論是設計或施工都可以在千錘百煉中得到完善。但在這些非標準設計的項目中，往往由於單位設計比較多樣化，令預製組件變得種類繁多，而每款的產量卻相對減少，這對希望達到規模經濟來說是個挑戰。

從 2008 年開始，房委會首次採用了一個折衷方案，就是推出一系列的標準構件式戶型設計，即每個項目的住宅單位必須使用這些構件式設計，而無需在個別項目再設計住宅單位。這基本上跟之前所使用的標準公屋大廈設計的概念相同，只不過現在把範圍縮少了，不是整幢大廈而只是單位本身而已。公用地方例如走廊、升降機大堂和其他區域等，則可以按每個項目的需要因地制宜地設計。這樣便可使大廈外觀各有特色，但又有不斷重複的單位，不至於五花八門，而且比較容易掌握品質監控。2012 年落成的牛頭角下邨第一期便是利用這種構件式單位因地制宜的首個設計項目。

到了 2022 年，政府大力提倡「組裝合
成」建築法 [1]，雖然房委會早從 1980 年代
後期便在業界內最大規模實行機械化建
造，自 2008 年起甚至連廚房、浴室都
採用立體的預製組件，但為了推動業界
再往前走，在 2021 年的東涌 99 區項目
中，便在原有的基礎上，發展更大規模
的構件，再運輸到工地上合成的「組裝
合成」建築法技術。

1 「組裝合成」建築法是透過先裝後嵌的概念，把在廠房中製造的獨立組件（包括裝飾工程、固定裝置和屋宇
設施），運到工地後裝嵌，這樣可以減少現場施工的工序，提升生產力。

7.2.1
非標準型大廈的外觀（例子）

圖 7.1　鳥瞰非標準型大廈（攝於 2022 年的水泉澳邨）

圖 7.2　非標準型大廈外貌（攝於 2022 年的水泉澳邨）

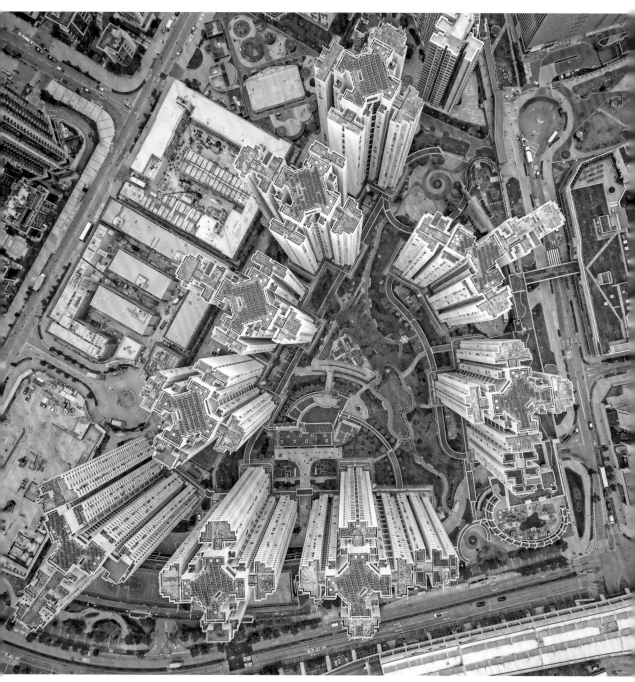

圖 7.3　鳥瞰非標準型大廈（攝於 2022 年的德朗邨）

圖 7.4　非標準型大廈外貌（攝於 2022 年的德朗邨）

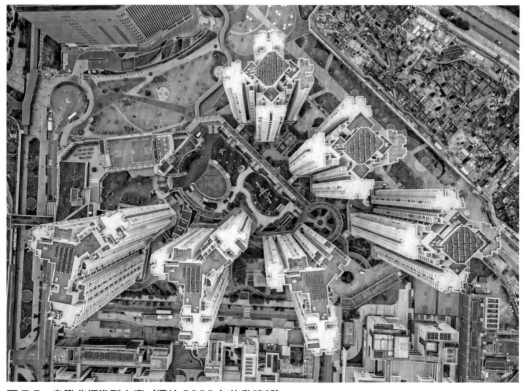

圖 7.5　鳥瞰非標準型大廈（攝於 2022 年的啟晴邨）

圖 7.6　非標準型大廈外貌（攝於 2022 年的啟晴邨）

7.2.2
非標準型構件式單位大廈的戶型平面圖

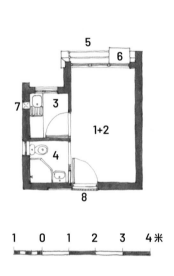

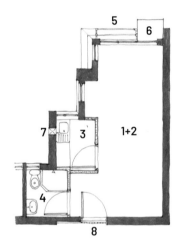

圖 7.7 構件式 A 款的 1 或 2 人單位（參考香港房屋委員會圖則）

圖 7.8 構件式 B 款的 2 或 3 人單位（參考香港房屋委員會圖則）

1	客飯廳
2	睡房
1+2	客飯廳／睡房
3	廚房
4	廁所／浴室
5	晾衣架
6	混凝土冷氣機承托架
7	平衡煙道通風孔
8	鐵閘

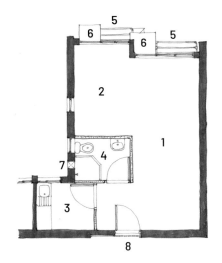

圖 7.9　構件式 C 款的 3 或 4 人單位（參考香港房屋委員會圖則）

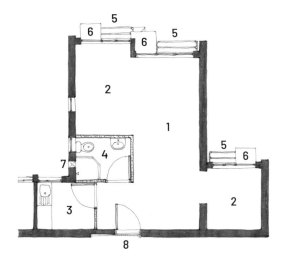

圖 7.10　構件式 D 款的 4 或 5 人單位（參考香港房屋委員會圖則）

7.2.3

非標準型構件式單位大廈
設計的建築特色

早期的非標準型公屋大廈,每個項目的單位設計各適其適,難以作有意義的歸納。然而,它們的面飾和屋宇裝備設施等都是有一個大概的規範指引的。直到 2008 年以後,使用了構件式單位設計的非標準型大廈,由於單位本身的設計和建築規範是相同的,故可以作比較有意義的歸納。

非標準型構件式單位大廈	
落成年份	2008 年開始
建成座數	至今(2024 年)約落成 286 座出租單位大廈和約 89 座出售單位大廈。
建築形態	每幢公屋大廈的外貌都因應每個項目而不同。
住宅層數	住宅層數因應每個項目而不同。通常為避免加設法例要求的隔火層,會盡量把住宅樓層設為低於 40 層,便於利用天台作走火通道,以滿足法例要求。但有個別的屋邨會有少量公屋大廈高於 40 層而設隔火層,在平時,隔火層可作為居民的公用地方。
樓宇結構	混凝土牆身、地板、屋頂。早期預製組件包括開窗的正面外牆,廚房、廁所浴室的乾間牆,樓梯,升降機槽,垃圾槽,食水、沖廁和消防水缸等。到了 2008 年,更加入整個浴室和廚房的立體預製組件。 單位、走廊的地板是半預製的,方便鋪設喉管電線。
大廈外牆	大廈外牆因應每個項目而不同,主要是刷多層丙烯酸油漆。
樓層佈局	因應每個項目而不同。住宅單位通常都排在中央走廊兩旁,但也有因樓宇面對噪音問題,而需要採用單向的設計,一般會利用走廊分隔噪音和單位,類似以往的陽台走廊。走廊會連接一個屋宇裝備核心區,通常包括升降機大堂、樓梯、電線房、電訊房、垃圾房等。公屋大廈通常都會有兩到四翼,連接中心的屋宇裝備核心區。
每層單位數目	因應每個項目而不同。單位數目一般由每層 12 至 20 個不等。

〈續上表〉

非標準型構件式單位大廈	
上落通道	升降機的數目和所停樓層的安排會視乎每幢大廈單位的數目和所選用的升降機效能而定。通常會有兩條通風的走火樓梯。
住宅單位	住宅單位是標準化的，共有四種戶型，分別為 A 款的 1 或 2 人單位（室內面積約 14.1-14.51 平米）、B 款的 2 或 3 人單位（室內面積約 21.4-22.0 平米）、C 款的 3 或 4 人單位（室內面積約 30.2-31.0 平米）和 D 款的 4 或 5 人單位（室內面積約 35.0-36.1 平米）。四種戶型裏再細分共 12 款。在 2018 年版本，還多加有減噪窗的戶型。所有單位相連其他單位的直牆預設一個 1,500 毫米寬 x2,350 毫米高可供鑿開的口，方便與隔鄰的單位打通，在有需要時可以把兩個單位相連起來，變成一個更大的單位。
人均居住面積 （以公屋落成時計算）	人均居住面積以每人實用面積不少於 7 平米計算。A 款的 1 或 2 人單位：7.05-14.51 平米；B 款的 2 或 3 人單位：7.13-11.0 平米；C 款的 3 或 4 人單位：7.55-10.33 平米；D 款的 4 或 5 人單位：7.0-9.03 平米。
廚房	整個廚房是一件預製組件，在到達工地之前，已經安裝了不鏽鋼洗滌盤，人造石灶台及預留空間安放洗衣機，並且已安裝鋁窗框，牆身及地台均鋪設了 7 毫米厚、200 毫米 x200 毫米大小的瓷磚，而且地台的瓷磚必須防滑。廚房門的寬度和洗滌盤、灶台的高度等的設計均適合輪椅使用者及老弱人士使用。
廁所、浴室	整個廁所浴室是一件預製組件，在到達工地之前，已經安裝抽水馬桶、洗手盤，淋浴區和浴簾杆，淋浴花灑頭設在滑桿上以方便調節高度。並且已安裝鋁窗框，牆身及地台均鋪設了 7 毫米厚、200 毫米 x200 毫米大小的瓷磚，而且地台的瓷磚必須防滑。居屋單位會安裝熱水爐，而出租單位不會提供，但會在外牆預留平衡煙道通風孔，方便住戶自行安裝密封對衡式熱水爐。浴室門、馬桶、洗手盤和淋浴區的設計均適合輪椅使用者及老弱人士使用。
採光與通風	單位正面設有冷氣機承托架，早期托架下面是實牆，近期版本整個單位正面已改為全是窗戶。在 B、C、D 款的單位睡房的位置設有一個小窗，方便對流。廚房和浴室廁所窗開向兩個單位間的凹位。升降機大堂、樓梯、走廊必須有窗戶或通風口作自然通風和採光。所有窗戶均為鋁框玻璃窗。

〈續上表〉

非標準型構件式單位大廈
室內飾面
屋宇裝備
公共設施

主要參考資料：香港房屋委員會非標準型公屋大廈圖則；香港房屋委員會文件；筆者在房屋署工作經驗；筆者和房屋署同事訪問和居民探訪記錄；網上資料。

7.3
分析非標準型大廈的設計

如同上一節一樣，本章節也主要圍繞構件式單位設計的非標準型大廈作分析。然而，當中很多設計上的安排都是在 2000 至 2008 年間已陸續開始應用。

7.3.1
構件式單位設計

根據房委會在 2013 年 7 月給立法會房屋事務委員會提供的文件[1]，構件式單位設計被認為是最能平衡各設計元素的方法，包括善用土地資源，更具成本效益，能廣泛運用機械建造程序，提高效率和生產力，並回應居民需求及意見等。簡單地說，就是能平衡質和量的最佳方案——既能保證建屋的素質在掌控的範圍內，又能利用機械化建造提升產量和減低成本。但要成功利用構件式單位設計，必要在設計和施工方面互相配合，作出最佳的應對安排。

a) 構件式單位的組合

現時採用的非標準型大廈設計，如上文所提及，其實算是個半標準化的設計，其中的住宅單位是標準的構件式設計，而公用地方則是非標準化的。構件式的單位包括四種戶型，分別為：A 款的 1 或 2 人單位，B 款的 2 或 3 人單位，C 款的 3 或 4 人單位和 D 款的 4 或 5 人單位。每款戶型會因應外牆設計是平面或是「Z」型，或與隔壁單位相連之處是 C、D 款的廚房還是 A、B 款的浴室，或單位是否在走廊末有水錶櫃的位置等情

1　香港房屋委員會，2013。

況而有所分別，並據此再細分為 12 款，後來再因應面對繁忙馬路而需要加設有隔音露台的款式等。這些從四個基本戶型再細分出十多個款式的單位設計，驟眼看區別是極細微的，甚至外貌上大同小異，但在預製組件的設計和製造上，已經完全是另一款設計了。相對於完全非標準型的大廈來說，這種半標準化的設計由於戶型種類大幅減少，單位的設計和部件都可以大量重複，使得公屋設計又可以恢復規模經濟的好處，降低了造價。

b) 公共地方的設計規範

至於每個標準構件式單位如何連接走廊和大廈的屋宇裝備核心區，例如升降機大堂、樓梯、電錶房、垃圾房等，都需要因地制宜地盡量善用每個項目的條件去作靈活設計。而且即使這些公用地方沒有標準化的設計，但它們的設施、配置、面飾等都有指引規定。例如垃圾房內的垃圾槽設計，供、排水管必須外露，電線槽是隱藏的，走廊、升降機大堂等的牆身、地板用甚麼油漆或面磚等都有規格。甚至是室外的空地，綠化的比例，環保的裝置，小孩、老人的設施，無障礙通道，有蓋連廊必須連接每幢住宅大廈到商場、街市、公共交通站

等等，都有規範指引。這樣便可以在既能控制質量的同時，又可以在每個項目中展現不同的設計。加上在 1980 年代開始備受關注的外牆顏色設計，更使得每個項目都能有各自的特色，也能應對公眾對於公共屋邨令城市景觀變成千篇一律、毫無個性的批評。

c) 設計配合施工

構件式單位的設計也沿用了和諧式大廈配合機械化建造的構思，使用單元式的設計（見 6.3.1 節）和更大量使用預製組件及機械化的工地操作（見 6.3.2 節）。單元式的設計令建築的部件標準化，方便工廠生產，包括鋁窗框、木門和木門框、大門鐵閘、浴室和廚房的配件如潔具，洗滌盤和灶台等。在預製組件應用上，則可以應付比前更複雜的設計、接縫處理和完善結構支撐的方法等。預製混凝土組件除了預製外牆、預製樓梯、半預製單位樓板、預製間牆外，還有預製主樑、預製結構牆、預製繫樑、預製隔音露台、半預製走廊樓板和利用立體預製混凝土組件裝嵌的浴室（裏面包括所有供、排水管道，電線，燈槽，潔具，防水，瓷磚，油漆等）、廚房（裏面包括所有供、排水管道，電線，燈槽，洗滌盤，灶台，防水，瓷磚，油漆等）、

屋頂水缸、地下水缸、垃圾槽、升降機井、屋頂升降機機房、地下沙井和地面排水渠等，這些都是三維立體式的預製組件。然而，愈多的預製組件應用，也意味着愈多的設計思考：需要考慮這些組件在工廠生產的流程，會如何影響設計細節；要考慮在運輸過程中可以承載組件的大小；還要考慮在工地上使用吊運機能負荷多重的組件等[1]。

在機械化建造上，吊重的裝置比以前更能負重和更安全。雖然已經採用大量的預製組件，但有一部分還是需要現澆混凝土的，例如把兩件預製組件縫合之處，或半預製樓板的另一半樓板，或數量少而不符合量產的部件等，都會繼續使用現澆混凝土。現澆混凝土都需要使用模板來固定形狀，在這方面，建築師曾經嘗試使用鋁板來取代傳統的木板，鋁模板通常由 600 毫米闊的鋁板條組合而成，好處是它可以比較靈活地應對不同形狀的建築設計，而且鋁板相對輕巧，工人容易操作，但還是不能解決鋁板之間接縫漏混凝土漿的問題，而且鋁板比較昂貴，最後選用了大型的鋼鐵模板。由於鋼鐵模板面積大，接縫少和硬度高，可以減輕接縫漏混凝土漿的問題，後續的磨平間縫工序也可以大量減少。兼且，鋼鐵模板可以多次重用，相對使用木板環保多了。

由於香港的工地大多數都不很寬敞，沒有空間存放太多預製組件，所以承建商都會緊密安排所有預製組件在內地生產，再運輸到工地並儘快安裝到所需的樓層。

在興建標準樓層時，大部分都採用六天一層的速度去興建，而每座會使用一座天秤作吊運。六天一層的操作要求大廈每翼的工序要按順序輪流且緊扣地進行，工序包括豎立大型的鋼鐵模板、安裝預製外牆、安裝半預製樓板、紮鐵、現澆混凝土和拆卸鋼鐵模板等[2]。要使整個「六天一層」的流程順暢，在設計方面也必須有所配合。首先，最有效的樓層設計是兩翼左右對稱，換句話說，左右兩邊的單位，是同樣安排的。這樣天秤便可以把一邊樓翼的大型鋼鐵模板旋轉吊運到另一邊樓翼使用，而無需把鋼

1　Hong Kong Housing Authority，2021。

2　Mak, Joseph. (n.d.).

鐵模板運到地面，再換上另一批模板，然後再從地面吊到工作樓層。如果兩翼的設計不是對稱的話，可能要用上多一座天秤，這樣時間和成本都會上升；另外，預製組件的寬度也不能超過 2.5 米，否則不能利用貨車通過路面進行運輸[1]；還有，每一件預製組件的重量都不能超出天秤的承吊能力。如此種種，都需要設計團隊和建造團隊不斷地努力研究和互相配合。

7.3.2
可持續發展的環保設計

如上文所說，從上世紀末到本世紀初，政府大力推動可持續發展的新方向。房委會在這時開始取消慣用的標準公屋大廈設計，而改為因地制宜的非標準大廈設計，正好可以更有效地利用每個項目的環境資源。加上不同持份者包括建造業界、物料供應商、學界和房委會的努力，公屋的設計也邁向了可持續發展的道路。

a) 微氣候研究

由於每個項目都可以因應各自項目的條件來設計，無須再使用標準公屋大廈設計，在 2004 年推出的微氣候研究變得有意義。微氣候研究是利用流體力學的電腦計算程序，來分析每個項目所在地的氣候和周圍的自然環境，並計算出當區的風速環境、天然通風、日照、太陽熱能吸收和道路交通噪音等，以此來設計更有能源效益和更適合居民的居住環境。例如面對向西面猛烈的夕陽時，窗簷可以加深加寬，以此有效地阻擋酷熱的太陽照射到單位內；在沒風的角落，可以在適當的地方添加建築鰭片，從而把風向轉到需要的地方；面對馬路噪音時，可以加設隔音屏障和隔音露台或利用單方向的設計，以避免住宅單位面對噪音等。自 2004 年以後的每個項目在確立設計方案之前，都必須進行微氣候研究，以確保方案能因地制宜。倘若此時還是使用標準公屋大廈的年代，那麼微氣候研究的結果，便難以轉化到大廈的設計裏了。[2]

1　Mak, Joseph. (n.d.).

2　香港房屋委會員，https://www.housingauthority.gov.hk/mini-site/greenliving/tc/common/green-design-and-specification.html

b) 綠色建築

大量使用預製組件，可以有效減少工地塵埃造成的空氣污染和建築噪音，也能減少混凝土護養帶來的廢水問題等，其實已經是一個很環保的舉措。但除此以外，在建築方面，還有其他的節能減廢措施。

i) 環保建材

在建築物中，水泥是頭號碳排放量的物料，因為在製造水泥的過程中會產生大量有害氣體，所以應盡量減少水泥的使用量。早在 2000 年代初，曾嘗試利用煤灰代替少量的水泥，但由於煤灰產量不高，後來改用礦渣微粉取代預製外牆部分的水泥，更可減少碳排放量至少20%[1]，故於 2016 更將礦渣微粉推廣至預製樓梯中使用。若以一幢 40 層住宅樓層的公屋大廈連地下來估算，一個項目會節省約 300 公噸水泥[2]。另外，還有把本來沒有利用價值的海泥，摻入適量的水泥，用作回填料或製造成地磚，可以在公屋大廈的外圍中使用。同樣，也有把回收的玻璃瓶升級循環，代替部分地磚物料。

除了水泥，混凝土使用的鋼筋在開礦和製造過程中，也會產生高碳排放量，目前房委會正嘗試在地面樓板中採用合成粗纖維強化混凝土取代鋼筋。此外，從2003 年開始，全面禁止使用熱帶硬木，包括在工地的臨時設施。其後，在 2014年，更鼓勵在製造木門時，不需使用整塊木板，可以用指接及拼合連接，即是允許使用比較小塊的木材拼合來代替，這樣便能節省製造過程中原材料的使用。

ii) 節能

每個項目在發展規劃和設計階段，都是需要計算在施工、住用和拆卸階段的碳排放量的。雖然是非標準設計，但房委會制定了一套生命周期的「碳排放估算」基準，每個公屋項目都可以比較基準，然後衡量是否符合標準，如果比基準高，就需要改動設計減低碳排放。

1 Wai, R. (Ed.)，2011。

2 香港房屋委員會，2023。

在照明方面，為了要平衡無障礙通道的法例要求（即升降機大堂、走廊、樓梯都需要起碼 85 勒克斯[1]的要求）和節能的考量，於 2008 年底開始特別設計了一個二級照明控制系統，即平常升降機大堂的照明只需要 50 勒克斯，走廊、樓梯 30 勒克斯已經足夠。但當有需要人士使用時，可以啟動該系統，便可達到 85 勒克斯。這是因為普通健體人士使用時，並不需要這樣的光度。其實系統原理非常簡單，是在平時使用的燈光系統上，多加另一個補充的燈光，利用普通的電燈開關啟動。早期有討論過為何不用當時已經非常流行的動作感應器，但屋邨管理人員覺得可能會令一些小孩把它當作遊戲，不停啟動該系統，所以便改用了一個簡單的電燈開關啟動。這也說明，在設計的過程中，顧及屋邨管理也是重要一環。

在 2010 年代開始，升降機改用了永磁同步電機，為大功率的升降機電動機提供再生動力，減少能源消耗。另外，使用無齒升降機驅動裝置及安裝無機房升降機，可以減少空間使用及減低能源耗損。

自 2011 年起，為配合政府推廣使用再生能源的政策，每幢公屋大廈或平台公眾無法到達的屋頂，安裝連接供電網絡的太陽能光伏系統，然而可安裝的地方有限，只能為每座大廈提供約 1.5% 至 2.5% 的公用電力[2]。在最初使用再生能源時，有嘗試使用風能發電，但在一次颱風中，秀茂坪邨一個發電風車倒下，幸好沒有造成任何傷亡，自此，風能發電也被停止使用了。

為了方便住戶使用電動車，在每個新建屋邨的停車場都會安裝電動車充電插座；在 2022 年後，更安裝了電動車中速充電器；預計到了 2030 年，有一半的泊車位會配備充電設施[3]。

iii) 節水

在節水的成績上，零灌溉系統應記一功。零灌溉系統是一個地下灌溉的方法

1　勒克斯，即 Lux，是一個照明單位。
2　香港房屋委員會，2023。
3　同上。

——當雨水被泥土吸收後，多餘的水分會被收集到預先安裝的儲存盒子內，當泥土中的水分乾涸時，在盒子裏面的水就會透過盒子間的沙粒起虹吸作用，把盒子裏的水引到上面的泥層，到達植物的根部，被植物吸收。這樣不單是地面的植物可以使用，平台屋頂上的也可以應用。零灌溉系統從 2013 年開始試行，系統只需要在最初灌水一次，以後便無需人手再灌溉，可以大量節省珍貴的飲用水和減少 人手。

在室內方面，從 2009 年開始，引入雙水缸的裝置，即在維修或清洗其中一個水缸時，另一個水缸可以繼續運作，這樣便可以不需停止住戶的食水供應，除了方便住戶外，還可以減少浪費食水和改善大廈的結構耐用程度[1]。另外從 2013 年開始，坐廁的沖水箱改用比前小差不多一倍的六公升水箱，而且是雙沖式，即可以分大、小水量，從而可以減少沖廁水的使用。

iv) 減噪

在上文已經提過，為了減低繁忙馬路帶來的噪音，在設計上可以在馬路旁加設隔音屏障，或利用單向的設計，把走廊或者是廚房、浴室等面向馬路，將廳房等比較需要寧靜的地方面向邨內，這樣便可以減低噪音對居民生活的影響。另外，也有加上隔音露台、隔音窗或建築鰭的設計。第二代的隔音露台更包括在陽台前加裝一扇可滑動的窗戶，以及在陽台牆身及天花安裝吸音物料。

v) 綠化

自 2010 年代開始，公共屋邨的綠化比率規定必須不少於總面積的 20%，而佔地兩公頃以上的項目可達 30%[2]。除了傳統的地面綠化外，還有大廈天台、平台屋頂和利用垂直的支架在大廈旁或圍牆作垂直綠化的區域，同時也包括屋邨內的斜坡。

1　香港房屋委員會，2023。

2　同上。

c) 健康設計

其實上述的微氣候研究及綠色建築，大部分都和住戶的健康生活有關，這裏想詳述的是在非標準型大廈裏針對關乎衞生健康的設計。

i) W- 型聚水器

2003 年香港爆發了俗稱「沙士」的嚴重急性呼吸系統綜合症，在淘大花園更發生同一幢樓上、下多人感染的情況，研究後發現這和排水管的 U 型聚水器乾涸有關。本來 U 型聚水器裏面的水封是用來隔斷單位排水喉與大廈的總排水喉，起到阻止臭味和病菌散播的作用。但由於生活習慣改變，清潔地板很少會使用大量的水沖洗地面，因此地台去水口便很容易乾涸，U 型聚水器失卻阻隔功效，病菌便容易透過這些去水口進行傳播。因此，房委會與大學合作，研發了 W- 型聚水器系統。W- 型，顧名思義，就是在地台的 U 型的聚水器多加一個進水口，這個進水口是連通浴室洗手盤的排水管的，由於洗手盤會經常有水排出，所以可以解決聚水器乾涸的問題。在 2020 至 2023 年發生的 2019 冠狀病毒病疫情期間，當政府大力鼓吹廣大市民要每星期向地台排水口灌注半公升水，以防聚水器乾涸時，住在「沙士」以後落成的公屋裏的居民，就無需理會了。

ii) 垃圾收集系統

除了垃圾分類等環保問題需要關注外，垃圾收集更是會影響健康衞生的問題。1995 年，在華心邨和石蔭邨一期首次試用自動垃圾收集系統，通過地下喉管吸嗽每幢大廈的垃圾到一個邨內的處理站壓縮後再運走。由於處理站需要很大空間，而且垃圾運輸的地下喉管上方不能有建築物，在土地運用上很不划算，此外還要處理吸嗽垃圾的噪音、防塵、除臭等問題，所以這個自動垃圾收集系統在十多條屋邨使用後就停止了。

到了 2005 年，垃圾收集系統化繁為簡，改為採用分佈式壓縮機系統，即是不使用一個總的垃圾處理器，而每幢大廈垃圾房的垃圾槽尾端安裝一個小型的垃圾壓縮機，把從各層收集的垃圾，經垃圾槽直接送到垃圾壓縮機，把垃圾的體積壓小一半，並把大量的垃圾水擠出並排走，在有效地改善垃圾收集衞生問題的同時，也減少了垃圾體積，方便運輸和減低垃圾堆填區的負荷。

7.3.3

可持續發展的社會性設計

可持續發展除了讓我們這一代能享受美好生活外，也不會耗損我們下一代享受美好生活的權力。除了環保外，可持續發展通常都會包括在社會性和經濟性方面的範疇。公屋設計在可持續發展的社會性主要體現在以下這些方面：

a) 通用設計

上一章已經詳述從發展長者住屋，到後來利用通用設計來達至社會認同的居家安老的理念。居家安老就意味着同一個單位，除了年輕時候適合居住，到了老年行動不便時仍可以適合使用，是個非常符合可持續發展的原則。故此，非標準型大廈內，都要求在大廈和邨內的公共地方，一定要設有無障礙通道，並且所有設施都可以無障礙使用。在構件式的單位設計裏，大門、鐵閘和廚房、浴室都要能讓輪椅通過；廚房的灶台更是可以調節高度，以適合不同高度或輪椅使用者的使用，浴室的潔具無論在位置和高度都要考慮到輪椅使用者的需要；門把手和水龍頭開關也都使用推杆式，較大的電燈開關和插座都安裝在適合的位置等等。

b) 公眾參與

從一型徙廈開始到 1970 年代，公屋設計一直是沒有公眾參與的，直到 1982 年區議會成立後，設計方案才會告知區議員。慢慢地，區議會也變成一種諮詢的角色，如果代表當區的議員對設計方案有意見的話，設計團隊便會考慮修改方案。到了新的千禧年代，整個社會都很注重公眾參與，民間的聲音應該被聽到。2002 年，在重建牛頭角邨時，考慮到大眾對屋邨的集體回憶，以及為了讓設計更符合當區居民的要求，從設計初期提出設計方案，到建築期間，甚至竣工後，都舉辦了各式各樣的研討會和工作坊等，讓未來居民及其他的相關持份者參與並提出意見。筆者也曾參加過其他項目的研討會和工作坊，當中有很多意見的確是當區住戶或服務提供者才會明瞭的需求。當然，也會遇到一些比較個人或對立的意見，至於如何取捨，便需要設計團隊和政策制定者的智慧了。

c) 大眾廣場

除了讓公眾參與設計和屋邨管理等事務外，為了構建社區和諧，各屋邨也會連同非政府組織或其他政府部門，舉辦一些公眾教育活動，例如環保、防火、防

盜的講座等；或在節日如中秋節、過新年時，為居民提供娛樂節目像是攤位遊戲等。這些活動都需要有較大地方才可以容納參加的居民，所以在條件允許下，每個屋邨都在適當的位置上設有大眾廣場，而這個廣場通常都會成為屋邨的中心點。大眾廣場可以利用不同的建材做頂，可以以樓梯作座位，也可以在周邊種植各式花卉，設計上也是各適其適、美輪美奐。

7.3.4
可持續發展的經濟性設計

一向以來，所有項目設計都不能超過一個基準的成本預算的 5%，否則就必須要修改設計，這個規定對房委會在經濟性的可持續發展上來說非常重要。自從 1997 年金融風暴後，香港的樓市插水式急跌接近五成，負資產及破產人數不斷上升。到了 2002 年，政府為穩定樓市，推出多項房屋政策，亦即俗稱的「孫九招」[1]，其中一項政策便是無限期停建居屋[2]。當時，有很多居屋項目已經開

始動工，房委會只有立刻煞停項目，把它們改為出租公屋的質量並用作公屋；有些已經或接近竣工的，就只有直接以出租單位形式出租，租客在無形中享受了居屋單位的待遇。由於其中的三睡房單位主要是用於「居者有其屋」計劃的，目的是讓有能力負擔的居屋買家可以購買大一點的單位，以改善生活，但既然不需要興建居屋，而公屋由於普遍核心家庭只有 3 到 5 人居住，無需三睡房的單位，於是便需要把這些單位改為兩個小型單位，這影響了當時還在興建的新和諧式大廈和非標準型大廈。故此，在構件式單位的非標準型大廈裏，也沒有三睡房的戶型。

由於停建及停售居屋，房委會的收入大減，除了把大量公共屋邨的商場、街市和停車場出售予領展房地產投資信託基金外，也需要重新檢視在公屋供應上如何減低成本。故在 2008 年版的構件式單位裏，每戶的面積在維持在人均面積不少於 7 平米的條件下盡量縮少，以減低成本，以及在同一面積的土地上盡量

1　由於當時負責推出有關房屋政策的房屋及規劃地政局局長是孫明陽，政策大致分為九個大方向，故有關政策被稱為「孫九招」。

2　從 2011 年開始，房委會恢復「居者有其屋」計劃。

多建單位數量。部分面飾更比之前的新和諧式大廈簡約，例如地下大堂飾面從雲石改為 300 毫米 x300 毫米的瓷磚，升降機大堂和走廊飾面從瓷磚改用多層丙烯酸油漆等。畢竟，「應慳得慳」也是很重要的可持續發展原則。

7.4
非標準型大廈的「標準化」

非標準樓宇至今已使用了超過二十年，而構件式單位的非標準型大廈也在過去十多年間應用到各個項目裏，當中不乏在設計上（如單位佈局、公用地方的設計和大廈形狀）既能與附近空間配合，又能兼顧成本、環保、建造施工等各方面的優秀例子。加上公屋輪候冊上不斷攀升的輪候人數，公屋需求達到空前殷切的程度，房委會因應需要匯集了過往出色的例子，根據大廈的外型，歸納出多款非標準型大廈，包括十字型（Cruciform Block）、長十字型（Elongated Cruciform Block）、X 字型（X-shaped Block）、Y 字型（Y-shaped Block）、T 字型（T-shaped Block）、長型（Linear Block）、L 型（L-shaped Block）和 Z 型（Z-shaped Block）等，

用以鼓勵每個項目的設計團隊使用。因為這些例子都已經在其他項目曾經使用過，換句話說，已經具備所有的建築施工圖、結構計算、屋宇裝備配置、建築工料清單、建造規格等，可以直接在新的項目使用，省卻大部分前期的預備時間和人手，而且由於已經有落成的大廈作樣板可以對照，施工和工地籌劃也會更有效率。但在每個項目中，即使是用了這些參考大廈，可是因應每個項目的微氣候研究或地理環境條件，仍有部分需要在單位加上隔音露台，或需要多加建築鰭來引導風向，或需要改變不同單位的數量以滿足該區的戶型組合等，這些都需要在參考以往大廈的基礎上做出相應的設計改動。

如此一來，在非標準型大廈的「標準化」操作中，一方面可以提升建屋效率，另一方面每個項目仍然可以因地制宜地設計，保留各自特色，從中也可以看到房委會吸收了過去經驗，嘗試找出最有效的方法來提量、提速和提質的努力，和為有需要的香港市民興建適切的居所，為他們帶來官員們說的幸福感及擁有感的決心。

結語：鑑往知來

香港的公共房屋發展至今已有七十多年，而在 2023 年，香港房屋委員會更迎來了成立的金禧紀念日。根據官方公佈，房委會在這半世紀興建了超過 130 多萬個單位，編配公屋單位個案數目超過 160 萬；還有逾 108 萬人住上了政府出售的資助房屋單位[1]。單從數量上看，在這 1,100 平方公里裏只有不到 25% 可建築面積，卻要住上 700 多萬人口的彈丸之地，有差不多半數的人口曾經或現時正受惠於各式的政府資助房屋政策。能有這樣的卓越的成績，在世界上也是極為成功的公屋計劃，實在是值得自豪。對超過 200 萬公屋居民和 108 萬居屋業主來說，這些資助房屋都是他們能休養生息、安居樂業的家園；於整體社會而言，公營房屋居民無需憂慮住屋問題，可以努力拼搏，不斷向上流動，

建立了堅實的中產階層基礎，成為社會經濟發展的基石。然而，從前幾章的闡述中我們也可以理解到公共房屋的設計和發展，並不是一帆風順的，在過往的歷史中，每個時期都有着各種困難，但憑着眾志成城，每次都能掌握機會，化險為夷。公屋的發展一步一腳印，從來沒有停下來，而公屋的設計更清晰地反映着發展的步伐，在這不斷的挑戰和機遇裏，又帶給了我們甚麼啟示？

啟示一：重塑鄰里

很多居民在憶述他們的舊屋邨生活時，都提到最令他們魂牽夢縈的是屋邨裏的人情味。大家守望相助的那份鄰里關係，體現在一型徙廈狹窄的露天走廊那些需要穿插於家家戶戶的煮食、晾衣、

[1] 香港房屋委員會，2023 年 12 月。

乘涼的地方上；或是在雙塔式天井裏被母親叫罵停止遊戲快回家吃飯的「千里傳音」裏；或是在升降機大堂或樓梯對面的小空地踢球、打麻將、打邊爐街坊的喧嘩聲中……這些在記憶中都昇華成為了可愛有趣的生活點滴，因為在這些有意和無意間建立的走廊、天井、大堂、小角落的空間裏，透過居民的生活日常，緊密的接觸和互相幫忙，孕育了一份濃郁而深厚的感情，無論是曾經的鄰舍不和，或是人前人後的種種是非，都比不上建立了的這份鄰里間所體現的人情味。

雖然在後來的公屋設計裏也刻意加上這些讓居民流連聚集的空間，例如在 Y 型大廈升降機和樓梯對面以三層為一組的空間，或是和諧二型和三型的升降機大堂等，但這些空間所營造的氛圍跟以前的不可同日而語。有人歸咎於大廈設計，新的設計沒有了以前的長走廊，每家每戶都關上大門，連住在隔鄰的人姓甚名誰也不知道。但時至今天，有誰還會打開家中大門生活？或聽見有人在大廈裏的公眾地方喧嘩而不投訴？隨着時間前行，市民的生活態度、習慣和價值觀難免有所改變，只有擁抱改變，針對現狀，作出回應，才是硬道理。

我們這一代，由於生活便利，資源比以前豐富，因此往日需要在生活上和隔鄰互相幫忙照應的地方，今天都可以交由專業服務解決，例如託兒護老、外賣速遞、搬屋運輸、維修保養等。加上大家對個人私隱的重視，深怕鄰居的「三姑六婆」把自己的家事當作茶餘飯後的聊天素材。閒坐家中時，也絕不希望門外傳來麻將踢球的噪音。所以，即使在今天套用以前曾經成功誘發睦鄰的空間，恐怕也只會以失敗告終。要重塑以往居民的鄰里關係，讓他們能有機地聚合，必須針對現今的居民所需，提供能吸引他們走在一塊的誘因和空間，才能增加互動機會，恢復以前同心同德的鄰里感情。

現代人並非能離群獨居，他們仍渴望人間有情，只是形式不一樣而已。每個人對自我空間的需求大於從前，這不單體現在地方的大小，更體現在要求能有足夠自我控制的時空。簡單地說，即是當我需要安靜的時候，別來找我；想熱鬧時，即可和其他人一起娛樂；想幹點有意義的事，也有地方可以與志同道合的人共商大事。所以，每戶的生活空間，即是希望每個單位都可以是獨立而不需要與任何人分享的，可以自成天地。但大廈裏或在大廈最近的地方，便需要有

各類可以與其他人聯繫分享的設施，例如共享客廳，可以用來和鄰居們一起茗茶閒談、閱報看書、看電視、看視頻、下棋等，作為單位內客廳的延伸；又或是共享工作間，附設打印機、掃描器等設施，方便住戶在家工作或學生自修；又比如共享廚房，可以讓主婦們在空間更大和設備更完善的廚房裏為到訪的親友們奉上自家製作的佳餚，或舉辦烹飪班，與鄰居們一起學點新的菜式；甚至是屋邨農場，讓居民可以擁有自己的小小的耕地，享受在城市耕種的樂趣，同時也可以與其他屋邨的同道者交流心得等等。雖然這些都不是新鮮的東西，並且曾以不同形式出現過，但要在每個屋邨廣泛提供，還是需要多方面的努力。由於這些不同的活動，都可讓居民隨意選擇是否參與，所以當居民有共同興趣時，自然會更積極與其他鄰居溝通互動，這樣或許就能慢慢地重塑過往大家珍惜的鄰舍感情。

啟示二：認清所需

經過七十多年，而依然能夠深受廣大市民歡迎的公共房屋，證明其必定是在很多方面例如公屋分配、維修管理、資源運用等，都一定程度地照顧到一般市民的需求，而屋邨設計也必定是能切合大部分人的要求和期盼，否則，公屋可能早已被淘汰或成為社區的黑點。

為安置石硤尾大火災民而興建的第一型徙置大廈，在當時屬於極度緊急的情況，這時能保證有瓦遮頭就是重中之重。雖然一型徙廈只有一種戶型，五個人只能住在一個 120 呎（11 平米）的空間內，若以現在的眼光看來，可能會覺得這是一種強勢的行政手段，但當時的災民也沒有太大怨言，因為相對他們以往所住的木屋區來說，環境已大大改善。針對這個情況，到了第二型徙置大廈已經開始提供不同戶型，滿足各大小家庭的需求。為了提供居民就業機會，在一些屋邨附近，更興建分層工廠大廈，讓居民不單能安居，還能樂業。此外，廁所、廚房、走廊、升降機大堂、室外園林空間更隨着年代發展而不斷改善。1970 年代開始，生活小區的概念，更是每個屋邨必須達成的設計效果。1970 年代末，經濟起飛，為了讓部分有能力住戶能夠成為業主，擁有他們的小天地，引入了「居者有其屋」計劃。1980 年代，為了回應住戶對保安的要求，在大廈的入口大堂加裝保安鋼閘和閉路電視，單位入口也加裝鐵閘。到了 1990 年代，開始為社會老齡化作準備，除了引入無障礙設施和通用設計，

採用的機械化建造更是對建屋質量的重視。千禧年後，可持續發展、微氣候研究更成為每個項目的必修課。每個年代，公屋的設計都要緊貼居民的需要而作出改善，才不會被時代淘汰。

民生無小事，在過往的經驗中，當解決這些「小事」時，往往也會同時闖出更美好的新路。今天在香港輪候公屋的時間長達 5.6 年[1]，是整個社會的大事，如能解決這件事，相信公屋會有更美好的新道路。當然土地資源短缺，不能及時造地建屋是不爭的事實，但在輪候者當中，有約 42% 為非長者一人申請者[2]，除了利用現行配額及計分制推延他們成功申請的時間，讓更有需要的人士優先獲得公屋的機會外，究竟可否為他們提供另類的住房，解決他們大部分人住在不適切的「劏房」、「籠屋」等的問題呢？現時志願機構或社會福利署提供的單身人士宿舍都是短期性的，而且都是作為社會福利，需要社工轉介。那麼究竟可否針對他們的生活起居，設計一些更能符合他們要求的單身人士宿舍，例如是一種共居形式住房或像大學學生宿舍之類的公共房屋，作為房屋政策的一部分，從而解決他們的住屋需求呢？

或許香港已經進入老齡化社會，雖然在 1990 年代，曾經出現特別設計的各式長者住屋；到千禧年代，更採用了通用設計，令每一個單位都適合老年人和有需要人士獨立居住。但除了無障礙設施以外，老年人或殘疾人士也需要其他的服務，才能無憂地生活，譬如加設屋邨飯堂，讓志願者和慈善團體可以為老年人提供性價比更高的飯餐。其實，不單是老年人或殘疾人士有此需要，很多慈善團體或食物銀行，都會為邨內有需要人士派發免費飯食，但卻苦於沒有適切的地方讓受助人士可以排隊輪候。屋邨飯堂的設立，可以讓居民有尊嚴地接受幫助。

經歷了三年多的新型冠狀病毒病疫情後，大家都體驗過在家工作，由於可以省卻辦公室租金和通勤時間，在家工作慢慢地也變成疫後新常態；加上年輕一

1　香港房屋委員會，2023 年 11 月。

2　據《香港 01》的報道，2023 年 9 月的公屋輪候冊數字總數為 22.86 萬宗，而非長者一人申請佔 9.66 萬，即 42.3%。

輩的「斜摃族」日益增加[1]，屋邨裏能否有一些共享工作室、共享會議室等配合他們的需要？疫情後，網購、團購、外賣盛行，那麼在公屋大廈的設計裏，可否能針對這些活動的需求有所考慮？此外，政府目前正雷厲風行要實施垃圾徵費，那麼在屋邨裏，除了三色垃圾回收桶和廚餘、玻璃回收機外，還有甚麼設計和設施可以更方便居民在垃圾分類和回收方面全力配合政策？

啟示三：領導業界

公屋的設計和政策推行，如果落後於形勢，必會招來批評，因此只有認清當下問題，領先需求，才會成功。過往的七十年，在許多設計和建造方面，公屋都曾領先業界。例如一型徙廈裏面間牆所採用的輕混凝土磚 Vi-CON，這樣批量地應用在住宅大廈中，在當時是業界少有的；遠在 1966 年，福來邨永隆樓更是香港首座採用預製組件技術方式興建的大廈；1980 年代中，房委會積極開發大規模的電腦繪圖，比業界領先超過十多年，同時也是因為有這樣精準的圖

則，成就了 1990 年代初開始的大規模使用預製組件裝配建屋和工地機械化運作的景象，這種技術領先私樓建造方法二十多年；千禧年後，又引入了通用設計和微氣候研究，令公屋設計率先邁向可持續發展；2013 年「沙士」疫情後，積極針對健康建築設計，並研發了 W 型聚水器系統，這個系統在近幾年的新型冠狀病毒病疫情中，大派用場。

當然，話得說回來，房屋署作為一個政府機構，在設計和建造方面帶領業界，是責無旁貸的，因為相對一般私人機構而言，政府機構在人力和資源上相對充裕，還有建之不盡的公屋作實驗場，房屋署很有條件在各方面作出創新的嘗試，讓業界少走彎路，以往如此，今後亦然。因此，房委會理應成為住屋設計和管理各有關方面的領頭羊。但要保持領導業界，則必須對未來高瞻遠矚，擁抱日新月異的科學技術，在智能家居、綠能環保、智慧感測、智慧建材、萬物互聯、打印建造等，超前為將來的應用作出規劃，進行先導計劃和準備日後大規模實施。

1　英文 Slasher 的翻譯，指近年流行擁有多重職業和身份的自由工作者。

啟示四：屋邨特色

當談及印象比較深刻的公屋設計時，很多人都會即時想到七色彩虹外牆的彩虹邨；可以仰望方形天井的華富邨；能鳥瞰圓形天井的勵德邨[1]；有紅磚鐘樓的廣源邨；或是擁有舊式室外兒童遊戲的半圓型爬梯而出名的南山邨；或有藍色中空圓形矮牆「時光隧道」的樂華邨等。這些都是近期很多網紅和傳媒「打卡」的拍照熱點，並且帶動了很多市民仿效拍攝，進而在這些屋邨尋幽探秘。雖然這些「打卡點」只屬於非常表面的東西，但這些屋邨的影像，卻可謂深入民心。

這個現象其實也帶給我們一些很重要的訊息。首先，在現今文化裏，網紅和電子媒體的影響力非同小可，他們一張照片的宣傳能力比甚麼都強，所以當現今政府要說好香港故事時，也意識到需要借助他們的力量。想要成為熱搜的對象，這些網紅和電子媒體也要施展渾身解數，針對受眾關注的速食文化，利用簡單漂亮的圖片或視頻吸引觀眾。

反觀從千禧年開始，公屋的設計改變了從前利用標準設計大廈倒模建造的形式，而利用了非標準化的大廈設計。每個屋邨因地制宜來設計，理應各有特色，唯獨並未受到網紅或電子媒體的垂青。當然公屋設計並不需要為了吸引鏡頭而特意製造一些浮誇、漂亮的「打卡點」，而是應該思索如何更好地把握這個可以因應每個項目的特質脫離標準大廈的框架的機會，在每一條屋邨構建和創造鮮明的設計主題——利用不同大小的樓內樓外的空間，設計不同功能、不同形式、不同趣味、適合長幼共融的空間——讓設計成為屋邨裏的亮點，讓居民不經意地在這些有趣的空間裏與鄰居活動，留下美好生活的集體回憶。邨外人對這些「打卡點」的艷羨目光，會令邨內人更感到自豪幸福，無形中也增強了他們的歸屬感，讓他們更加愛護珍惜自己的屋邨。

1 勵德邨是香港房屋協會轄下的屋邨。

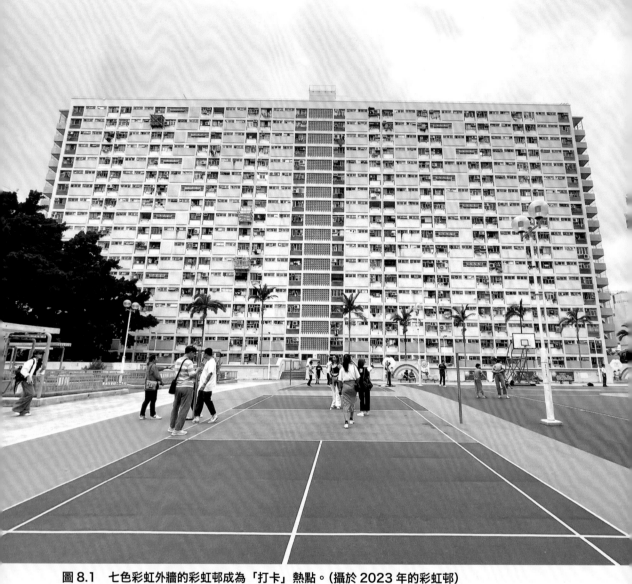

圖 8.1 七色彩虹外牆的彩虹邨成為「打卡」熱點。(攝於 2023 年的彩虹邨)

啟示五：建屋模式

過去七十多年裏，香港的公營房屋絕大部分都是以一磚一瓦的形式來提供資助的，雖然歐美國家都以金錢資助為主，但在以地產主導的香港，卻難以成功。現時香港興建公營房屋僅以香港房屋委員會為主，而香港房屋協會為輔助，但仍未能趕上需要，是否可以考慮不同的提供房屋模式？

1950年代初，在公營房屋還沒有誕生的時候，政府為解決整體社會上的住屋問題，也曾嘗試利用不同方法，企圖找到出路。其中一個非常成功的案例，就是在1952年開始實施的「公務員建屋合作社」計劃[1]，並先後成立有238個合作社。根據政府釐定的融資方案和房屋規範，公務員可自由組織建屋合作社，聘請專業人員，興建自己的房屋，而政府的資助則包括特惠地價和協助貸款。

這個做法和現代在歐、美、日、韓流行的「合作住宅」（cohousing）概念是差不多的。就是把一群志同道合，有共同生活理念的人組織起來，進行集資，參與規劃、設計、興建和自我營運管理一個符合他們理想生活品質和居住環境的小社區。在這些社區裏，往往會設計很多共享空間，例如健身房、洗衣房、公用廚房、客廳、園圃、垃圾處理設備等，甚至居民會輪流為其他住戶準備飯餐，打掃公共空間，照顧有需要的老人和小孩等。政府則可以提供政策協助、管轄營運，甚或一定程度的補貼。這些都不是烏托邦式的神話，而是在很多地方已經實施了幾十年的真實案例。香港地少人多，住宅必須高層高密度，可以說是有我們獨特的困難。但以前的「公務員建屋合作社」計劃和從1980年代開始在私樓實行的業主立案法團，提倡讓住客們自我興建、管理和維修保養，都已成功運作。我們是否可以好好利用這兩個計劃的經驗，再多走一步？建立類似其他地方的「合作住宅」，也未必沒有可能。

1　詳情見第二章 2.2.4。

此外，在外國也有很多例子是政府在批地發展時，就在每個項目裏要求發展商必須興建一定百分比的公共房屋，再讓政府分配給有需要人士，這些香港可以借鑑嗎？還有，政府近年輔助志願團體興建和為居民提供康福服務的過度性房屋的模式，似乎很受志願團體和居民歡迎，這又可否擴大至主流的公共房屋？

啟示六：房屋階梯

從 1960 年代開始，政府按照不同標準的設計和設施，把資助房屋分成不同等級，分配給不同類別的受惠人士，成功製造了房屋階梯：從臨時房屋，到徙置大廈，到政府廉租屋，或更好條件的由屋宇建設委員會提供的廉租屋。到了 1973 年香港房屋委員會成立後，仍然有臨時房屋，後來在 1990 年代被取代為中轉房屋，再上一層則是出租的公共房屋，然後更有供出售的「居者有其屋計劃」，最後是私人樓宇。在房屋階梯中，不同等級的設計包括房間大小、室內設備和邨內設施的不同，房屋質素不斷一級一級地提高，這樣，也成功地製造了社會層級的向上流動性。因為居民明白，透過努力工作，將來的住屋可以改善，可以在房屋階梯拾級而上，目標明確。

然而在 2002 年，政府為了穩定樓市，推出了一系列的房屋政策，當中包括無限期擱置「居者有其屋計劃」，即令這個房屋階梯缺了一環。由於沒有了居屋在公屋與私樓中間作緩衝，從公屋直接到私樓，跨步實在太大，因為即使是入息已超出公屋上限的市民，也未必有足夠能力購買私樓，結果造成公屋輪候時間大幅延長，私樓價格和租金狂飆，此外不適切的住房如劏房等也大量出現。最終，在 2011 年，政府也只得宣佈復建居屋。

在這個經驗中，可以明白到這個房屋階梯確實對房屋供求以及社會穩定起到非常重要的作用，缺了一環的後果已有前車可鑑，希望在日後的房屋政策裏，都會慎重考慮房屋階梯不可斷的重要性。

小結

以上所探討的,都是從香港公屋走過的七十年裏在設計方面的一點啟發。當中也遇過一些未必是設計而是在建造方面的問題,例如早年的鹹水樓事件、後來的食水錯誤連接鹹水喉事件、短樁事件、鉛水喉事件等等,但最終都利用了修改設計,改善工序、加強工地監督等,從錯誤中學習,從而又提升了公屋的品質。現在香港的公屋設計和建屋質素,實際上比很多地方優勝,但很多香港人仍然覺得歐、美、新加坡等地的公屋比我們的好。其實不難發現其中一個重要原因,就是他們的住宅面積比我們的大很多。例如新加坡的單位面積從 36 平米的一睡房到 110 平米的三睡房[1] 不等,而我們的家庭住房則只是從 30 平米的一睡房到 36 平米的兩睡房[2],單從面積來看,新加坡的公屋已經令我們羨慕不已。究竟何時,無論是公營房屋住戶,還是一般私樓居民,都可以住得更大一點點,而 70 平米的住房在香港也不會再被稱為豪宅?能住大點,住好點是筆者翹首以待香港人能早日享有的幸福生活。

1 Housing & Development Board,2024。

2 撤除了 14 平米的 1、2 人單位和 22 平米的 2、3 人單位。

主要參考

Bristow, R. (1984). *Land-use Planning in Hong Kong: History, Policies and Procedures*. Oxford: Oxford University Press.

Burnett, J. (1978). *A Social History of Housing, 1815-1970*. Vermont: David & Charles Inc.

Chadwick, O. (1882). *Mr. Chadwick's Reports on the Sanitary Condition of Hong Kong : with Appendices and Plans*. (C.O.882/4). London: Colonial Office.

Chadwick, O. (1902). *Report on the Sanitation of Hong Kong*. Hong Kong Government Printer.

Cheung, G. K. W. (2009). *Hong Kong's Watershed: The 1967 Riots*. Hong Kong: Hong Kong University Press.

Commissioner of Police. (1946-1955). *Hong Kong Annual Report by the Commissioner of Police*. Hong Kong: Government Printers & Publishers.

Commissioner for Resettlement. (Various Years). *Annual Departmental Reports*. Hong Kong: Government Printer.

Co-operative Building Societies. (1956). *The Hongkong & Far East Builder, 12*(6), 33-34.

Drakakis-Smith, D. W. (1979). *High Society: Housing Provision in Metropolitan Hong Kong 1954-1979 A Jubilee Critique*. Hong Kong: Centre of Asian Studies, University of Hong Kong.

Fan, S. C. (1974). World Population Year 1974: The Hong Kong Population. Hong Kong: The Committee for International Coordination of National Research in Demography (C.I.C.R.E.D.).

Far East Architect & Builder. (Various years from 1965 to 1968).

Far East Builder. (Various years from 1968 to 1971).

Faure, D. (Ed.). (1997). *A Documentary History of Hong Kong*. Hong Kong: Hong Kong University Press.

Fung, B. C. K. (1978). Squatter Relocation and the Problem of Home-work Separation. In S. K. L. Wong (Ed.), *Housing in Hong Kong: a Multidisciplinary Study*. Hong Kong: Heinemann Educational Books (Asia) Ltd.

Government House of Hongkong. (1894). *Governor's Despatch to the Secretary of State With Reference to The Plague No.151*. (21/94). Hong Kong.

Gracie, C. (2012). *Hong Xiuquan: The rebel who thought he was Jesus's brother.* BBC News, Shanghai. https://web.archive.org/web/20200418195929/https://www.bbc.com/news/magazine-19977188

Heritage Museum. (2004). Memories of Home - 50 Years of Public Housing in Hong Kong. https://hk.heritage.museum/documents/doc/en/downloads/materials/Public_Housing-E.pdf

Hong Kong and Far East Builder. (Various years from 1941 to 1964).

Hong Kong Government. (1959). *Hong Kong Government Salary Scales and Allowances.* Hong Kong: Government Printer.

Hong Kong Government. (1964). *Review of Policies for Squatter Control, Resettlement and Government Low-cost Housing 1964.* Hong Kong: Government Printer.

Hong Kong Government. (Various Years). *Hong Kong Annual Report.* Hong Kong: Hong Kong Government.

Hong Kong Housing Authority. (1987). Long Term Housing Strategy-A Policy Statement.

Hong Kong Housing Authority. (2021). Innovative Construction Methods for Public Housing Developments 2021 in *Hong Kong Housing Authority Industry Forum.*

Hong Kong Housing Authority. (Various years). *Annual Report of the Hong Kong Housing Authority.* Hong Kong: Hong Kong Housing Authority.

Hongkong Land Commission. (1887). *Report of the Hongkong Land Commission of 1886-1887.* (35/87). Hong Kong: Government Printer.

Hong Kong Public Records Office. HKRS177/3/6, HKHA37/73.

Hong Kong Public Records Office. HKRS310-1-1.A.0.1263/53

Hong Kong Public Records Office. HKRS310-1-1, PWD5793/53

Hong Kong Public Records Office. No.310 D-S1-1,A/0/1263/53

Hong Kong Housing Commission. (1935). *Report of the Housing Commission 1935.* Hong Kong: Local Printing Press.

Housing & Development Board. (2024). *Types of Flats.* https://www.hdb.gov.sg/residential/buying-a-flat/finding-a-flat/types-of-flats

Housing Department. (2002). CB(1) 1367/01-02(07) *Legislative Council Panel on Housing: Clothes-drying Facilities of Harmony-type Public Housing Estate.*

Housing Finance. (1948). *South China Morning Post.*

Hutcheon, R. (2008). *High-rise Society: the First 50 Years of the Hong Kong Housing Society.* Hong Kong: The Chinese University Press.

INTEGER Intelligent & Green Ltd. (n.d.). *INTEGER Hong Kong Pavilion.* https://integer.plus/integer-hk-pavilion/

Jacobs, J. (1993). *The Death and Life of Great American Cities.* New York: The Modern Library.

Kwok, S. T. (2001). *A Century of Light - CLP Centenary Souvenir Book.* Hong Kong: CLP Power Hong Kong Limited.

Lee, P. T. (Ed.). (2005). *Colonial Hong Kong and Modern China: Interaction and Reintegration*. Hong Kong: Hong Kong University Press.

Mackenzie, C. (1993). Le Corbusier in the Sun. *Architectural Review, 192*, 71-74.

Mak, Joseph. (n.d.). *Pre-fabrication Adopted in HA*. Construction Industry Council. https://www.cic.hk/files/page/10325/190415-01-MAK.pdf

Maunder W.F., & Szczepanik E.F. (1958). *Hong Kong Housing Survey 1957*. (Final Report of the Special Committee on Housing 1956-1958). Hong Kong: Hong Kong Government. https://archive.org/stream/op1268013-1001/op1268013-1001_djvu.txt

McNicholl et al. (1990). Public Housing Blocks in Hong Kong: the Identification, Investigation and Rectification of Structural Defects. *The Structural Engineer (Vol.68, No.16/21, August 1990)*, 307-332.

Ministry of Housing and Local Government. (1968). *Report of the Inquiry into the Collapse of Flats at Ronan Point, Canning Town*. London: Her Majesty's Stationery Office. https://archive.org/stream/op1268013-1001/op1268013-1001_djvu.txt

Ravetz, A. (2001). *Council Housing and Culture: The History of a Social Experiment*. London; New York: Routledge.

SCMP. (1946). *Report by Governor to Colonial Office*. (HKRS232 DS1-1). Hong Kong: Hong Kong Record Office.

Secretary of State. (1950). *Despatch from Secretary of State to Governor Dated 28 December 1950*. (HKRS 156 31/3500). Hong Kong.

Smart, A. (2006). *The Shek Kip Mei Myth: Squatters, Fires and Colonial Rule in Hong Kong, 1950-1963*. Hong Kong: Hong Kong University Press.

Starling, A., Ho, F., Luke, L., Tso, S.-c., & Yu, E. (Eds.). (2006). *Plague, SARS and The Story of Medicine in Hong Kong*. Hong Kong: Hong Kong Museum of Medical Sciences Society and Hong Kong University Press.

Sunday Herald. (1948). *Re-housing*. Hong Kong: Hong Kong Record Office.

Tarn, J. N. (1971). *Working-class Housing in 19th-century Britain*. London: Lund Humphries for the Architectural Association.

Tang, Ahmed, Aojeong & Poon. (2005). *Construction Quality Management*. Hong Kong: Hong Kong University Press.

Telegraph. (1948). *Editorial -Encourage Improvisation*. Hong Kong: Hong Kong Record Office.

The Colonial Secretary. (1902). *Report on the Question of the Housing of the Population of Hongkong*. (26/1902). Hong Kong: Hong Kong Government. (1935)

Turner, M, & I.Ngan (Eds). (1995). *Hong Kong Sixties: Designing Identity*. Hong Kong: Hong Kong Arts Centre.

Ure, G. (2012). Post-war Housing Policy and the British Government; and Squatter Resettlement. *Governors, Politics and the Colonial Office: Public Policy in Hong Kong, 1918-58* (pp. 135-190). Hong Kong: Hong Kong University Press.

Wai, R. C. C. (1999). Public Housing Design for Senior Citizens. In Philips, D. R. and Yeh, A. G. O. (Ed.), *Environment and Ageing: Environmental Policy, Planning and Design for Elderly People in Hong Kong. Hong Kong*: The Centre of Urban Planning & Environment, HKU.

Wai, R. C. C. (Ed). (2011). *Planning, Design and Delivery of Quality Public Housing in the New Millennium.* Hong Kong: Hong Kong Housing Authority.

Wai, R. C. C. (2019). *Design DNA of Mark I: Hong Kong Public Housing Prototype.* Hong Kong: MCCM Creations.

"Wakefield Report", 9 April 1951, HKRS1017-3-6.

Yeung, Y. M., & Wong, T. (Eds.). (2003). *Fifty Years of Public Housing in Hong Kong: A Golden Jubilee Review and Appraisal.* Hong Kong: The Chinese University Press.

工商月刊 The Bulletin（Hong Kong General Chamber of Commerce）。（1984 年 8 月）。第 11-12 頁。

工商月刊 The Bulletin（Hong Kong General Chamber of Commerce）（1986 年 6 月）。第 32-33 頁。

王賡武主編。（1999 再版）。香港史新編（上、下冊）。香港：三聯書店（香港）有限公司。

公務員事務局。（2013 年 1 月 23 日）。立法會十六題：公務員建屋合作社。https://www.csb.gov.hk/tc_chi/info/2330.html

立法會。（2003）。專責委員會（2）文件編號：H42。https://www.legco.gov.hk/yr03-04/chinese/sc/sc_sars/reports/tbl/h42.pdf

市區重建局。（2021 年 3 月 8 日）。市建局與平民屋宇就重建大坑西新邨簽署合作備忘錄。https://www.ura.org.hk/tc/news-centre/press-releases/20210308

李彭廣。(2012)。管治香港：英國解密檔案的啓示. Hong Kong: Oxford University Press (China) Ltd.

明報。（2021 年 6 月 17 日）。「撳石仔」曾養活香港 花崗岩礦場瀕臨終結。明報 OL 網 mingpao.com

東方日報。（2014 年 11 月 15 日）。舊公屋摺閘擬全換趙聞。https://orientaldaily.on.cc/cnt/news/20141115/mobile/odn-20141115-1115_00176_011.html

政制及內地事務局。（2022）。中華人民共和國政府和大不列顛及北愛爾蘭聯合王國政府關於香港問題的聯合聲明。https://www.cmab.gov.hk/tc/issues/jd2.htm

政府資訊中心。（1999）。行政長官施政報告一九九九年。https://www.policyaddress.gov.hk/pa99/

香港 01。（2023 年 11 月）。公屋輪候。(hk01.com)

香港申訴專員公署。（2023 年 7 月）。主動調查報告：有關房屋署「長者住屋」及「改進一人單位」的安排。https://www.ombudsman.hk/wp-content/uploads/2023/07/20230711_DI-462_Full-Report_TC-1.pdf

香港房屋協會。（2022 年 7 月）。物業發展。https://www.hkhs.com/tc/our-business/property-development

香港房屋委員會。（2013 年 7 月）。立法會房屋事務委員會：香港房屋委員會公營房屋發展 - 構件式單位設計，文件編號 CB(1)1433/12-13(01)。https://www.legco.gov.hk/yr12-13/chinese/panels/hg/papers/hg0702cb1-1433-1-ec.pdf

香港房屋委員會。（2019）。公屋發展歷程。https://www.housingauthority.gov.hk/tc/about-us/public-housing-heritage/public-housing-development/index.html

香港房屋委員會。（2019）。屋邨清拆。https://www.housingauthority.gov.hk/tc/public-housing/meeting-special-needs/tenants-affected-by-estate-clearance/index.html

香港房屋委員會。（2022 年 7 月）。https://www.housingauthority.gov.hk/tc/index.html

香港房屋委員會。（2023 年 7 月）。綠色生活。https://www.housingauthority.gov.hk/mini-site/greenliving/tc/common/index.html

香港房屋委員會。（2023 年 8 月）。長者住屋類型。https://www.housingauthority.gov.hk/tc/public-housing/meeting-special-needs/senior-citizens/types-of-senior-housing/index.html

香港房屋委員會。（2023 年 11 月）。公屋申請數目和平均輪候時間。https://www.housingauthority.gov.hk/tc/about-us/publications-and-statistics/prh-applications-average-waiting-time/index.html

香港房屋委員會。（2023 年 12 月）。安居：攜手走過公營房屋 50 年。https://hos.housingauthority.gov.hk/50A/CommemorativeBook/tc/index.html

香港政府。（1987）。「長遠房屋策略」政策說明書。香港：香港政府印務局。

香港政府統計處。（1972）。一九七一年香港人口及房屋普查主要報告書。香港：Winsome press for The Government Printer.

香港政府統計處。（1981）。一九八一年香港戶口統計簡要報告書。

香港特別行政區水務署。（2022 年 7 月）。東江水。(wsd.gov.hk)

香港特別行政區立法會。（2003 年 1 月）。公營房屋建築問題專責委員會第一份報告。https://www.legco.gov.hk/yr02-03/chinese/sc/sc_bldg/reports/rpt_1.htm

香港特別行政區政府。（2002 年 11 月）。新聞公報：房屋及規劃地政局局長孫明揚的聲明。https://www.info.gov.hk/gia/general/200211/13/1113240.htm

香港特別行政區政府。（2018 年 9 月）。新聞公報：房委會更廣泛使用預製組件及機械化建築法。https://www.info.gov.hk/gia/general/201809/15/P2018091400464.htm

香港特別行政區政府。（2013 年 11 月）。新聞公報：立法會十六題：公共出租屋邨的晾衣裝置。(info.gov.hk)

香港特別行政區政府。（2014 年 10 月）。新聞公報：合理分配公共租住房屋資源。https://www.info.gov.hk/gia/general/201410/14/P201410140797.htm

香港特別行政區政府。（2018 年 9 月）。新聞公報：房委會更廣泛使用預製組件及機械化建築法（附圖）。https://www.info.gov.hk/gia/general/201809/15/P2018091400464.htm

香港特別行政區政府衛生署衛生防護中心。（2023）。一九七一年至二零二二年男性及女性出生時平均預期壽命。https://www.chp.gov.hk/tc/statistics/data/10/27/111.html

香港特別行政區政府環境及生態局環境科。（2023 年 11 月）。香港的可持續發展。https://www.eeb.gov.hk/tc/susdev/sd/index.htm

建造業議會。（2023）。關於「組裝合成」建築法。https://mic.cic.hk/tc/AboutMiC

張家偉。（2012）。六七暴動：香港戰後歷史的分水嶺。香港：香港大學出版社。

馮邦彥。（2014）。香港產業結構轉型。香港：三聯書店（香港）有限公司，前言。

賀國強等編。（2000）。普及基礎教育：課程學者的思考。香港：香港教育學院。

華僑日報。（1987 年 5 月 15 日）。第二張第 4 頁。

華僑日報。（1998 年 10 月 23 日）。第 19 頁。

運輸及房屋局。（2009）。立法會房屋事務委員會：公共屋邨單位門口裝置鐵閘。CB(1)2073/08-09(03)。

新民黨。（2021）。回應《「劏房」租務管制研究工作小組報告》及《2021 年業主與租客（綜合）（修訂）條例草案》意見書。https://www.legco.gov.hk/yr20-21/chinese/bc/bc09/papers/bc09cb1-1169-9-c.pdf

新聞公報。（2002）。房屋及規劃地政局局長孫明揚的聲明。https://www.info.gov.hk/gia/general/200211/13/1113240.htm

楊汝萬，王家英合編。（2003）香港公營房屋五十年：金禧回顧與前瞻。香港：中文大學出版社。

廉政公署。（2019）。關於廉署。https://www.icac.org.hk/tc/about/history/index.html

衛翠芷。（2004）。通用設計：公共房屋的新里程。大連建築與房地產會議論文集。

衛翠芷。（2005）。通用設計：香港公營房屋住宅單位的可持續發展。於鄒經宇等編。第五屆中國城市住宅研討會論文集。北京：中國建築工業出版社。

蕭國健。（2013）。簡明香港近代史。香港：三聯書店（香港）有限公司。

職業安全健康局。（2013）。安健同心：職安局 25 年走過的路。第 32 頁。

圖片鳴謝

作者提供照片

1.1, 2.2, 2.3, 2.4, 2.5, 2.6, 2.7, 2.8, 2.9, 2.10, 2.11, 2.12, 2.13, 2.14, 2.15, 3.5, 3.6, 3.7, 3.8, 3.9, 3.11, 3.13, 3.14, 3.16, 3.17, 3.19, 3.32, 3.34, 3.35, 3.36, 3.37, 3.38, 3.39, 3.40, 4.5, 4.6, 4.8, 4.9, 4.10, 4.11, 5.1, 5.2, 5.67, 5.68, 5.69, 6.14, 6.15, 6.20, 6.21, 6.22, 6.23, 6.24, 6.36, 8.1

作者手繪圖

3.1, 3.2, 3.3, 3.4, 3.10, 3.15, 3.20, 3.21, 3.24, 3.25, 3.28, 3.30, 3.33, 4.3, 5.6, 5.9, 5.12, 5.15, 5.18, 5.21, 5.25, 5.28, 5.31, 5.34, 5.37, 5.40, 5.43, 5.46, 5.49, 5.52, 5.55, 5.58, 5.61, 5.64, 6.3, 6.6, 6.9, 6.12, 6.13, 6.17, 6.18, 6.19, 6.25, 6.26, 6.27, 6.30, 6.32, 6.33, 6.35, 7.7, 7.8, 7.9, 7.10

Frankie, Leo, KK

3.26, 3.27, 4.1, 4.2, 4.4, 4.7, 5.4, 5.5, 5.7, 5.8, 5.10, 5.11, 5.13, 5.14, 5.16, 5.17, 5.19, 5.20, 5.22, 5.23, 5.24, 5.26, 5.27, 5.29, 5.30, 5.32, 5.33, 5.35, 5.36, 5.38, 5.39, 5.41, 5.42, 5.44, 5.45, 5.47, 5.48, 5.50, 5.51, 5.53, 5.54, 5.56, 5.57, 5.59, 5.60, 5.62, 5.63, 5.70, 6.1, 6.2, 6.4, 6.5, 6.7, 6.8, 6.10, 6.11, 6.29, 6.31, 6.34, 7.1, 7.2, 7.3, 7.4, 7.5, 7.6

高添強

3.12, 3.22, 3.23, 3.31

WiNG

3.29

https://commons.wikimedia.org/wiki/File:Lower_Ngau_Tau_Kok_Estate_Block10.jpg

Minghong

5.65（剪裁）

https://commons.wikimedia.org/wiki/File:Butterfly_Estate_1.jpg

Miles Glendinning

6.16

Public Domain

2.1

香港公屋
設計變奏曲

衞翠芷
Rosman C. C. Wai

責任編輯	洪巧靜　郭子晴	排　版	Sands Design Workshop
裝幀設計	Sands Design Workshop	印　務	劉漢舉

出　版　中華書局（香港）有限公司
　　　　香港北角英皇道 499 號北角工業大廈 1 樓 B
　　　　電話：(852) 2137 2338　傳真：(852) 2713 8202
　　　　電子郵件：info@chunghwabook.com.hk
　　　　網址：http://www.chunghwabook.com.hk

　　　　非凡出版
　　　　香港北角英皇道 499 號北角工業大廈 1 樓 B
　　　　電話：(852) 2137 2338　傳真：(852) 2713 8202
　　　　電子郵件：info@chunghwabook.com.hk
　　　　網址：http://www.chunghwabook.com.hk

發　行　香港聯合書刊物流有限公司
　　　　香港新界荃灣德士古道 220-248 號
　　　　荃灣工業中心 16 樓
　　　　電話：(852) 2150 2100　傳真：(852) 2407 3062
　　　　電子郵件：info@suplogistics.com.hk

版　次　2024 年 7 月初版
　　　　©2024 中華書局 非凡出版

規　格　16 開（260mm x 180mm）

ISBN　978-988-8862-39-9

香港藝術發展局 資助
Hong Kong Arts Development Council

香港藝術發展局支持藝術表達自由，
本計劃內容並不反映本局意見。

DESIGNTRUST
信言設計大使
AN INITIATIVE OF THE
HONG KONG AMBASSADORS
OF DESIGN

Design Trust provides funding support to the project
only and does not otherwise take part in the project. Any
opinions, findings, conclusions or recommendations
expressed in these materials/events (or by members of the
project team) are those of the project organisers only and
do not reflect the views of Design Trust.